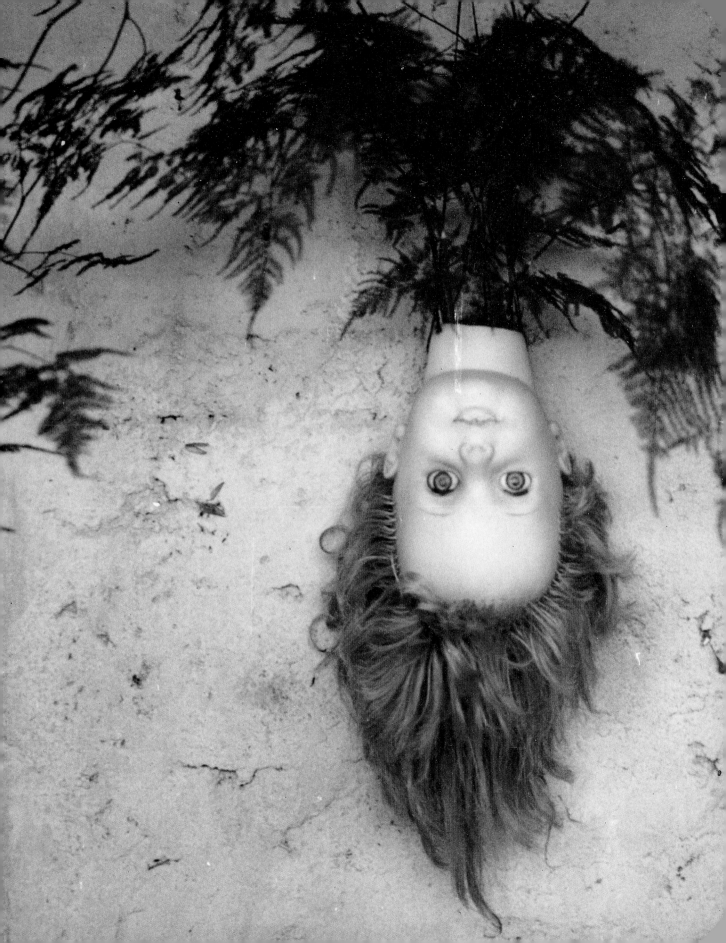

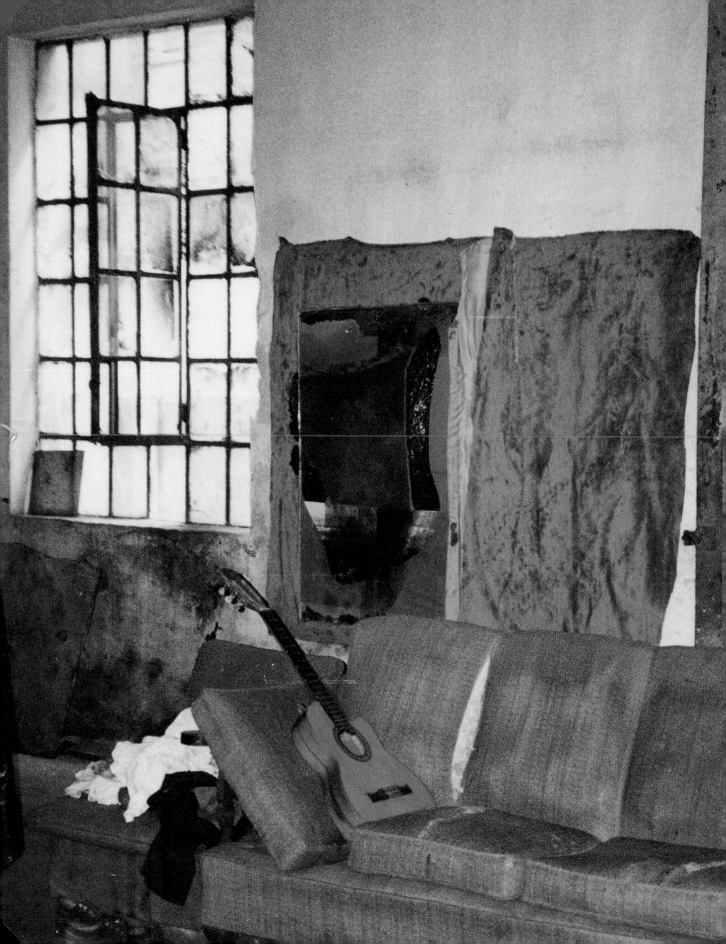

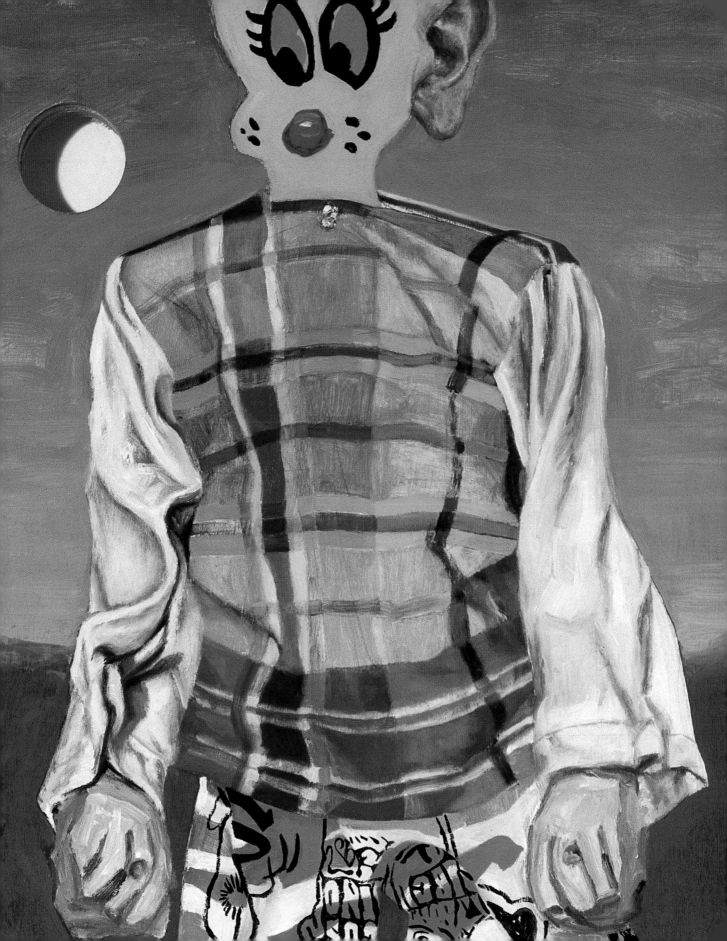

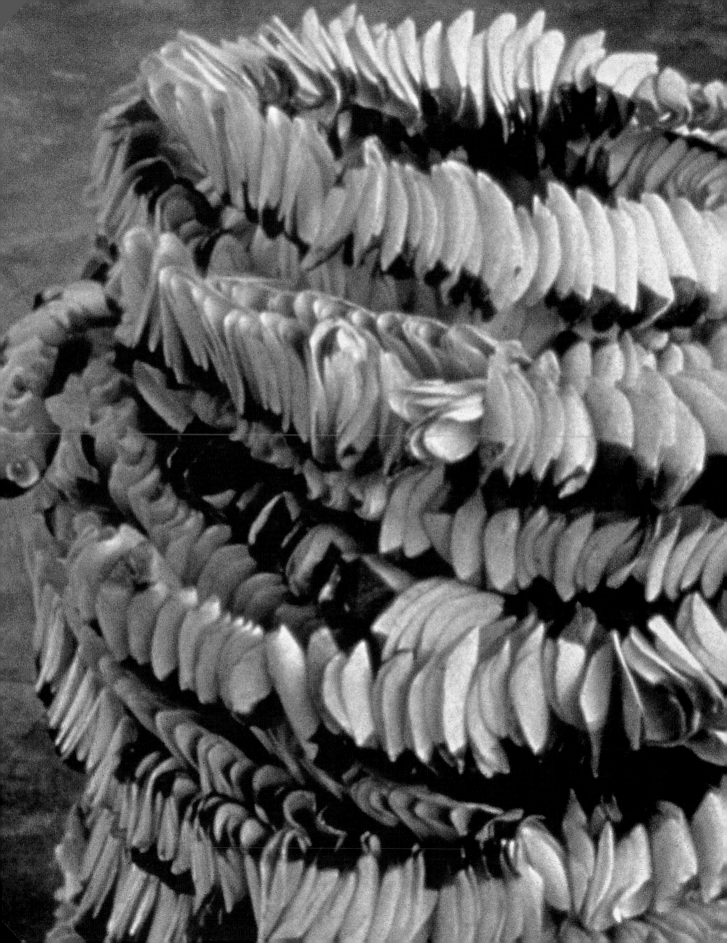

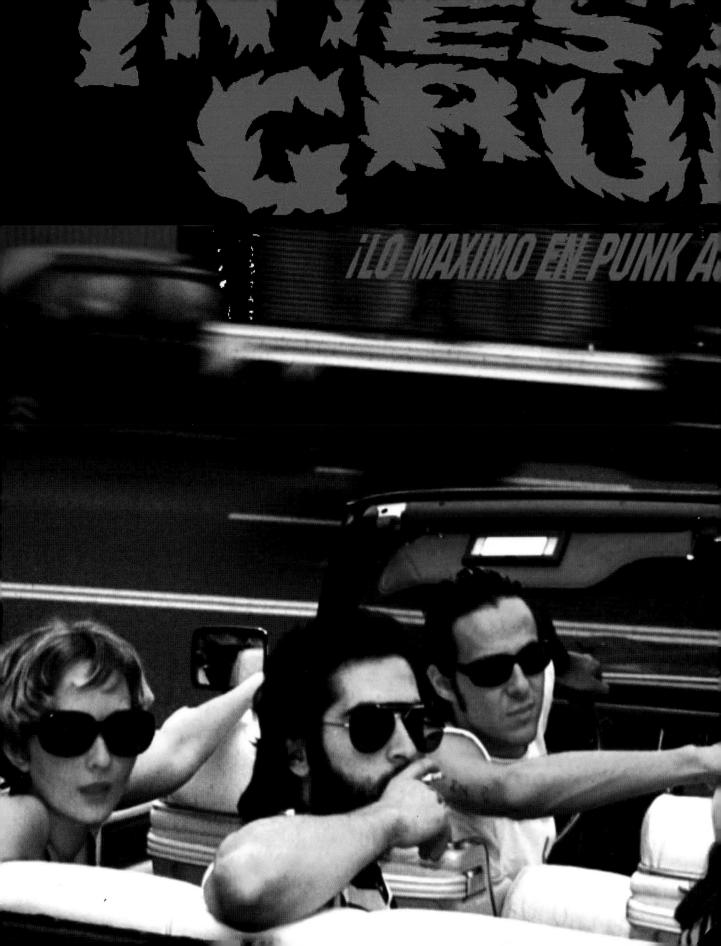

VOLUME PHASE CHROMA BRIGHT CONTRAST

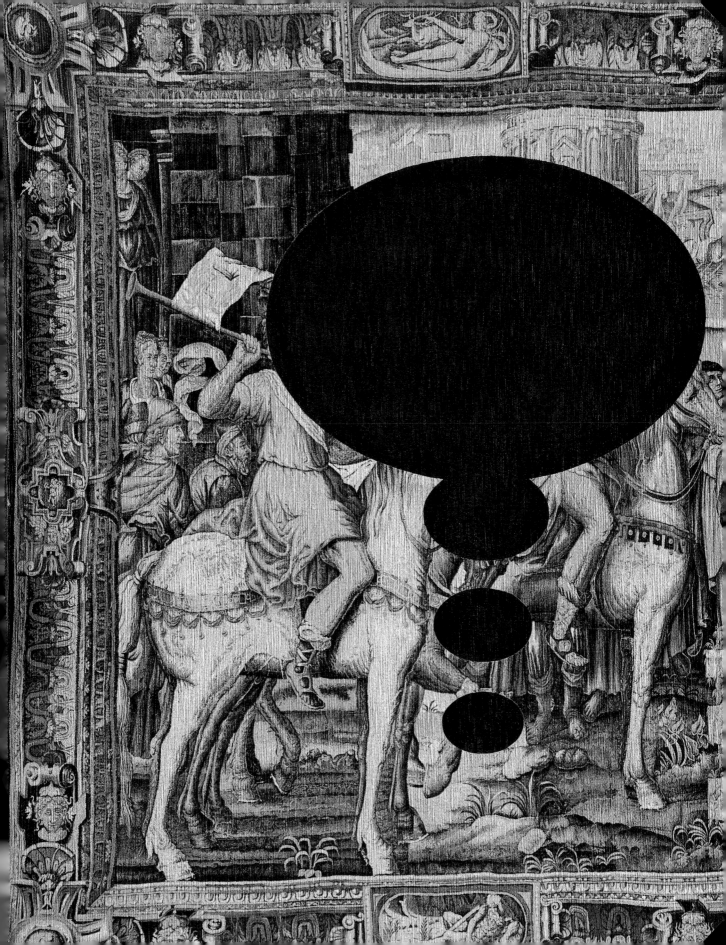

ULTRA BAROQUE

ASPECTS OF POST LATIN AMERICAN ART

ELIZABETH ARMSTRONG

VICTOR ZAMUDIO-TAYLOR

With contributions by

MIKI GARCIA

SERGE GRUZINSKI

PAULO HERKENHOFF

MUSEUM OF CONTEMPORARY ART
SAN DIEGO

PAGE I:
View of Lia Menna Barreto's garden,
Pörto Alegre, Brazil / Vista del jardín de
Lia Menna Barreto, Pörto Alegre, Brasil.

PAGE II:
View of Nuno Ramos's studio,
São Paulo, Brazil / Vista del estudio
de Nuno Ramos, São Paulo, Brasil.

PAGE III:
RUBÉN ORTIZ TORRES, *Tweety Bird*,
from Aliens of Exceptional Ability /
Piolín, de Especímenes, raza cósmica,
1998 (detail of cat. no. 51).

PAGE IV:
MARÍA FERNANDA CARDOSO, *Pirarucu*,
1994 (detail); fish scales and metal /
escamas de pescado y metal; 56¼ x
25⅝ x 19⅝ in. (92 x 60 x 60 cm);
courtesy Haines Gallery, San Francisco.

PAGE V:
Miguel Calderón with his band Intestino
Grueso / Miguel Calderón con su grupo
Intestino Grueso.

PAGE VI:
IÑIGO MANGLANO-OVALLE, *Untitled
(Flora and Fauna) / Sin título (Flora y
fauna)*, 1997 (detail); restored 1964
Chevrolet Impala SS equipped
with hydraulic and subwoofer sound
system, video monitors / Chevrolet
Impala SS 1964, restaurado, equipado con
sistema hidráulico y de sonido
subwoofer, monitores de video;
dimensions variable / medidas variables;
installation view at Rhona Hoffman
Gallery, Chicago, 1997; courtesy the artist.

PAGE VII:
MEYER VAISMAN, *Untitled Tapestry /
Gobelino sin título*, 1990
(detail of cat. no. 72).

PAGE VIII:
MEYER VAISMAN, *Barbara Fischer /
Psychoanalysis and Psychotherapy /
Barbara Fischer/ Psicoanálisis y psicote-
rapia*, 2000 (detail of cat. no. 77).

This catalogue is published on the occasion of the exhibition
Ultrabaroque: Aspects of Post-Latin American Art, organized by
the Museum of Contemporary Art, San Diego. The exhibition
was made possible by support from The Rockefeller Foundation,
the National Endowment for the Arts, The Andy Warhol
Foundation for the Visual Arts, Wallace–Reader's Digest Funds,
The Mandell Weiss Charitable Trust, Continental Airlines,
Mary Keough Lyman, Christie's, and Consejo Nacional para la
Cultura y las Artes. Related programs are funded, in part,
by The James Irvine Foundation, the San Diego Commission for
Arts and Culture, and the California Arts Council.

EXHIBITION TOUR

MUSEUM OF CONTEMPORARY ART, SAN DIEGO
September 24, 2000–January 7, 2001

MODERN ART MUSEUM OF FORT WORTH
February 4–May 6, 2001

SAN FRANCISCO MUSEUM OF MODERN ART
August 18, 2001–January 2, 2002

ART GALLERY OF ONTARIO, TORONTO
January 30–April 28, 2002

MIAMI ART MUSEUM
June 20–August 24, 2002

WALKER ART CENTER, MINNEAPOLIS
October 13, 2002–January 5, 2003

Published by
Museum of Contemporary Art, San Diego
700 Prospect Street
La Jolla, California 92037
(858) 454-3541
www.mcasandiego.org

Available through
D.A.P./Distributed Art Publishers
155 Sixth Avenue, 2nd Floor
New York, NY 10013
Tel: (212) 627-1999
Fax: (212) 627-9484

ISBN: 0-934418-56-X
Library of Congress Catalogue Card Number: 00-107460

Edited by Karen Jacobson
Spanish translation by Fernando Feliu-Mogi
Designed by Lausten/Cossutta Design
Printed and bound in Germany by Cantz

Contents Contenido

Valeska Soares
Untitled, from Cold Feet / Sin título, de Pies frios, 1996
[Cat. no. 65]

Foreword and Acknowledgments

Presentación y agradecimientos

The overwhelmingly positive response that *Ultrabaroque: Aspects of Post–Latin American Art* has received from colleagues, funders, lenders, and museum visitors can certainly be attributed to the current surge of interest in the art of Latin America. What sets this groundbreaking project apart from the myriad group shows that have recently surveyed the art of the region, however, is its sharp focus and rigorous intellectual underpinnings. *Ultrabaroque* provides an indispensable scholarly framework for understanding the importance of contemporary art of the Americas. The exhibition and accompanying publication elucidate the rich cultural history—grounded in the integration and assimilation of the European baroque— that has created such a fertile climate for recent art, while also describing the confluence of global and regional cultural characteristics that form the unique aesthetic that we describe as post–Latin American.

We are proud that the Museum of Contemporary Art, San Diego (MCA), is the originator of this exhibition, which will travel to other museums in North America. Our crucial geography—as a major gateway city to Latin America and twin city to Tijuana, Mexico—has prepared us for this important cultural opportunity. More than fifteen years ago, the Museum deliberately began shifting its point of reference from the traditional "west/east" axis (looking back to New York and Europe) to focus more intensively on the increasingly important "north/south" axis. We demonstrated this change in orientation by exhibiting and collecting the art of both the immediate region and Latin America at large. In 1987 our inaugural bicultural effort—a powerful collaboration with the Border Arts Workshop/Taller de Artes Fronterizo, entitled *911: A House Gone Wrong*—coincided with the opening of our first downtown San Diego storefront exhibition space.

Subsequently, in the early 1990s, under an initiative called Dos Ciudades/Two Cities, MCA presented a range of exhibitions and programs focusing on the border region between Mexico and the United States. The culmination of the initiative in 1993 was *La Frontera/The Border: Art about the Mexico/United States Border Experience*. Co-organized with the Centro Cultural de la Raza of San Diego, and

La recepción extraordinariamente positiva que *Ultrabaroque: Aspectos de arte post-latinoamericano* ha recibido de colegas, de patrocinadores, de prestatarios, y de los visitantes al museo, puede atribuirse sin duda al creciente interés en el arte de América Latina. Sin embargo, lo que destaca a este proyecto de las numerosas muestras colectivas que han explorado recientemente el arte de la región, son su enfoque preciso y la rigurosidad de sus fundamentos intelectuales. *Ultrabaroque* ofrece un marco académico, indispensable para entender la importancia del arte contemporáneo en América. La exposición, y la publicación que la acompaña, dilucidan la riqueza de la historia cultural—basada en la incorporación y asimilacion del barroco europeo—que ha creado un clima de gran fertilidad para el arte contemporáneo, a la vez que describe la confluencia de las características globales y regionales que forman la estética propia, que describimos como post-latinoamericana.

Estamos orgullosos de que esta exposición, que viajará a varios museos de Norteamérica, la haya organizado el Museum of Contemporary Art (MCA), San Diego. Nuestra geografía—como portal a Latinoamérica y como ciudad hermana de Tijuana, México—nos ha capacitado para emprender esta importante oportunidad cultural. Hace más de quince años nuestro museo empezó conscientemente a cambiar su punto de referencia, del tradicional eje "este/oeste" (mirando a Nueva York y Europa), y a enfocarse en el cada vez más importante eje "norte/sur." Dimos prueba de este cambio en orientación al exponer y coleccionar arte de las zonas más inmediatas y de Latinoamérica. En 1987, nuestro primer esfuerzo bicultural—una estrecha colaboración con el Border Arts Workshop/Taller de Artes Fronterizo, titulado *911: Una casa echada a perder*—coincidió con la inauguración de nuestro primer uso de un escaparate como espacio de exposición en el centro de San Diego.

Más tarde, a principios de los años 90, bajo una iniciativa llamada Dos Ciudades / Two Cities, MCA presentó una serie de exposiciones y programas que se enfocaban en la zona fronteriza entre México y los Estados Unidos. La culminación de la iniciativa en 1993 fue *La Frontera/The Border: Arte sobre la experiencia fronteriza México/Estados Unidos*. Organizada en colaboración con el Centro Cultural de la Raza de San Diego, y bajo el patrocinio del National Endowment for the Arts

funded by both the National Endowment for the Arts and The Rockefeller Foundation, the exhibition highlighted thirty-seven artists and artists' groups whose work reflected the migration and cross-pollination of ideas and images from different cultures. It traveled to six other museums in the U.S. and Mexico and was accompanied by a bilingual catalogue that helped disseminate the work of border region artists to a far wider audience.

Ultrabaroque, our most ambitious traveling exhibition to date, represents the culmination of an extensive and institutionally encompassing multiyear initiative begun in 1997, entitled Ojos Diversos/With Different Eyes. With the generous funding of the Wallace-Reader's Digest Funds, which over the years has been matched with other private and public support, our goal has been to use our growing permanent collection of Latin American art and a program of artist residencies and special exhibitions to build a larger Latino audience. Our ambition is to serve the community as a truly bicultural art resource for the growing San Diego/Tijuana region.

During the past fifteen years MCA has acquired more than 170 works by artists of the Americas, including significant examples by Felipe Almada, José Bedia, Sandra Cinto, Silvia Gruner, Raúl Guerrero, Alfredo Jaar, Vik Muniz, Marcos Ramírez ERRE, and Doris Salcedo. Key works from our collection by María Fernanda Cardoso, Rochelle Costi, Iñigo Manglano-Ovalle, Einar and Jamex de la Torre, and Adriana Varejão are included in this exhibition. While we are deeply committed to continuing a program of special exhibitions, publications, and artist residencies, we recognize that the true heart of any museum is its collection, and we believe that by building a collection of outstanding contemporary Latin American art—and sharing these works with other museums as well as with our own audience—we are fulfilling this important mission.

An exhibition of the scope and rigor of *Ultrabaroque* can come about only through a concerted effort. First and foremost, I am grateful to Senior Curator Elizabeth Armstrong. From the time she arrived at MCA in 1996, she has taken an avid interest in contemporary Latin American art and culture and for the past several years has focused on developing this project in addition to her many other responsibilities. She assembled an extraordinary group of advisers, each of whom has contributed to the final shape and direction of *Ultrabaroque*. We extend the Museum's warmest thanks to Rina Carvajal, Cuauhtémoc Medina, Ivo Mesquita, Carolina Ponce de León, and especially to Victor Zamudio-Taylor. Victor enthusiastically embraced this project and, as cocurator, has brought his expertise and intellectual curiosity

(NEA) y la Rockefeller Foundation, la exposición presentó obras de treinta y siete artistas y varios grupos cuya obra reflejaba la migración y el cruce de ideas e imágenes de diferentes culturas. Viajó a otros seis museos de los Estados Unidos y México e iba acompañada de un catálogo bilingüe que contribuyó a diseminar la obra de los artistas de la región de la frontera en un público mucho más amplio.

Ultrabaroque, que es hasta la fecha la más ambiciosa de nuestras exposiciones itinerantes, representa la culminación de una iniciativa de múltiples enfoques comenzada en 1997, que abarca numerosas instituciones y titulada *Ojos diversos/With Different Eyes*. Con el apoyo generoso del Wallace-Reader's Digest Fund, que en estos años ha sido igualada por otras formas de apoyo público y privado, nuestra meta es utilizar nuestra colección permanente de arte latinoamericano y un programa de residencias para artistas y exposiciones especiales para construir una base más amplia de público latino. Nuestro objetivo es servir a la comunidad como un verdadero recurso de arte bicultural para la región de San Diego / Tijuana.

Durante los últimos quince años, MCA ha adquirido más de 170 obras de artistas de las Américas, incluyendo ejemplos importantes de la obra de Felipe Almada, José Bedia, Sandra Cinto, Silvia Gruner, Raúl Guerrero, Alrfredo Jaar, Vik Muñiz, Marcos Ramírez ERRE, y Doris Salcedo. Obras clave de nuestra colección de María Fernanda Cardoso, Rochelle Costi, Iñigo Manglano-Ovalle, Einar y Jamex de la Torre, y Adriana Varejão forman parte de esta exposición. Si bien estamos firmemente dedicados a continuar nuestro programa de exposiciones especiales, publicaciones y residencias de artistas, también reconocemos que el auténtico corazón de cualquier museo está en su colección, y creemos que al construir una colección notable de arte latinoamericano contemporáneo, y al compartirla con otros museos, además de con nuestro público, estamos cumpliendo con esta importante misión.

Una exposición de la envergadura y del rigor de *Ultrabaroque* sólo puede lograrse mediante un amplio esfuerzo. Ante todo, agradezco a la Curadora Principal, Elizabeth Armstrong. Desde que llegó a MCA en 1996 se ha interesado enormemente en el arte y la cultura latinoamericanas, y durante los últimos años ha dedicado un gran esfuerzo a este proyecto además de sus numerosas responsabilidades. Ella reunió a un grupo extraordinario de asesores, cada uno de los cuales ha contribuido a dar dirección y forma a *Ultrabaroque*. Nuestro más sincero agradecimiento va también para Rina Carvajal, Cuauhtémoc Medina, Ivo Mesquita, Carolina Ponce de León, y especialmente a Victor Zamudio-Taylor. Victor adoptó con entusiasmo el proyecto y, como co-curador, ha aportado su conocimiento profundo y su curiosidad intelectual para encauzar un

to bear on a subject of great complexity and richness. It has been a pleasure to have him at the Museum for extended periods, and his knowledge and wide-ranging interests have contributed immeasurably to this project.

Ultrabaroque would not have been possible without generous funding. The National Endowment for the Arts—for more than twenty years the benefactor of countless MCA exhibitions, publications, and programs—again stepped forward with a major leadership grant in support of this project. As always, even in these recent years of difficulty for the agency, NEA stands as the leading national imprimatur of quality in the arts, and this particular NEA grant helped inspire a number of matching grants from the private sector. Among these, I am especially grateful to The Rockefeller Foundation and The Andy Warhol Foundation for the Visual Arts, and to our friends and colleagues at these foundations, Dr. Tomás Ybarra-Frausto and Pamela Clapp, respectively, who recognized the importance of the project and recommended that their foundations provide major support. In San Diego, The Mandell Weiss Charitable Trust made a substantial grant toward the project, which was matched by one of MCA's trustees, Mary Keough Lyman, who very generously stepped forward with a contribution. The Consejo Nacional para la Cultura y las Artes (CONACULTA) of Mexico—with the assistance of its international relations director, Alejandra de la Paz—made a grant to the Museum, making possible the participation of a number of the Mexican artists. We are grateful to Continental Airlines, which greatly contributed to artistic participation in this project, and to Christie's, which provided support. In addition, the project has benefited from the extraordinary generosity of the Wallace-Reader's Digest Funds, as well as the California Arts Council and the City of San Diego Commission for Arts and Culture, which have helped fund the extensive educational and outreach programming.

After its first showing in San Diego, *Ultrabaroque* embarks on a tour that is one of the most ambitious in MCA's history. I am grateful to my colleagues Marla Price and Michael Auping of the Modern Art Museum of Fort Worth; David Ross and Lori Fogarty of the San Francisco Museum of Modern Art; Matthew Teitelbaum and Jessica Bradley of the Art Gallery of Ontario, Toronto; Suzanne Delehanty and Peter Boswell of the Miami Art Museum; and Kathy Halbreich, Richard Flood, and Philippe Vergne of the Walker Art Center, Minneapolis.

This project is a culmination of the *Ojos Diversos* audience development initiative, made possible, in great measure, by the Wallace-Reader's Digest Funds. We have benefited greatly from the support and involvement of our *Ojos Diversos* Advisory Council over the past four years, and

tema de amplia riqueza y complejidad. Ha sido un gran placer tenerlo en residencia en el Museo durante periodos de tiempo; sus conocimientos e intereses diversos han contribuido inconmensurablemente a este proyecto.

Ultrabaroque no hubiera sido posible sin generosas contribuciones económicas. El National Endowment for the Arts (NEA), que durante más de veinte años ha sido benefactor de innumerables exposiciones, publicaciones y programas del MCA, de nuevo salió al frente con una importante beca para apoyar el proyecto. Como siempre, incluso en estos años difíciles para la agencia, el NEA sigue distinguiéndose como el principal evaluador de calidad en las artes, y esta beca del NEA en especial, inspiró una serie de becas igualadas por el sector privado. Entre estas, agradezco especialmente las de la Rockefeller Foundation y la Andy Warhol Foundation for the Visual Arts, y nuestros amigos y colegas en las mismas, el Dr. Tomás Ybarra-Frausto, y Pamela Clapp, respectivamente, quienes reconocieron la importancia del proyecto y recomendaron que sus fundaciones ofrecieran un apoyo importante. En San Diego, el Mandell Weiss Charitable Trust ofreció una beca muy importante para el proyecto, que fue igualada por una de los miembros del patronato del MCA, Mary Keough Lyman, que ofreció muy generosamente una contribución. El Consejo Nacional para la Cultura y las Artes (CONACULTA) de México—con el apoyo de su directora de relaciones internacionales, Alejandra de la Paz—ofreció una beca al Museo, haciendo posible la participación de una serie de artistas mexicanos. Estamos agradecidos a Continental Airlines que generosamente hizo posible la participacion artística y a Christie's que nos dio una generoso apoyo. Además, la exposición se ha beneficiado de la extraordinaría generosidad del Wallace-Reader's Digest Fund, así como del California Arts Council y la San Diego Commission for Arts and Culture, los cuales han contribuido a sufragar amplios programas educativos y de extensión.

Después de su primera sede en San Diego, *Ultrabaroque* se embarcará en una de las más ambiciosas giras de la historia del MCA. Agradezco a mis colegas Marla Price y Michael Auping del Modern Art Museum of Fort Worth; David Ross y Lori Fogarty del San Francisco Museum of Modern Art; Matthew Teitelbaum y Jessica Bradley de la Art Gallery of Ontario, Toronto; Suzanne Delehanty y Peter Boswell, del Miami Art Museum; y Kathy Halbreich, Richard Flood, y Philippe Vergne del Walker Art Center, Minneapolis.

Este proyecto culmina la iniciativa de *Ojos Diversos* para el desarollo de nuestro pueblo, hecha posible en gran parte, por el Wallace-Reader's Digest Fund. Se benefició en gran medida de apoyo y la participación del Consejo *Ojos Diversos* durante los últimos cuatro años, y reconocemos el esfuerzo de cada uno de ellos: Pedro H. Alonzo; Alessandra Azcárraga; Donna Blanco, XEWT

we acknowledge each of them: Pedro H. Alonzo; Alessandra Azcárraga; Donna Blanco, XEWT Channel 12; Walther Boelsterly Urrutia, Instituto Nacional de Bellas Artes; Jorge Agustín Bustamante, Colegio de la Frontera Norte, Tijuana; Alfredo Alvarez Cárdenas, Centro Cultural Tijuana; Michael Moore and Schroeder Cherry, Wallace-Reader's Digest Funds; Carmen Cuenca, inSITE; Diego Dávalos, Chula Vista High School; Adelaida del Castillo, SDSU; Paul Espinosa; Paul Ganster, Institute of Regional Studies of the Californias, SDSU; Rita González; Raúl Guerrero; David Guss; Louis Hock; Mary Pat Hutt; Michael Krichman, inSITE; Xavier López de Arriaga, Museo de Arte Contemporáneo de Monterrey; Beatriz Margain, Consul General of Mexico; Juanita Purner, Los Angeles County Museum of Art; Armando Rascón; Anna Tatar, San Diego City Library; Gabriela Torres Ramírez, Consulate General of Mexico in San Diego, and her distinguished predecessor in the position, Luis Herrera-Lasso; Quincy Troupe; Victor Vilaplana; and Kay Wagner, Children's Museum/Museo de los Niños.

On behalf of the curators, the Museum would also like to extend its thanks to the many other scholars, artists, curators, collectors, critics, gallerists, publishers, and friends whose contributions to the project were invaluable. At the top of our list is Marcantonio Vilaça, who introduced us to so many artists and whose death earlier this year took away a most valued friend and colleague. Among the others we wish to thank are Tomás Andreu, Elba Benítez, Luciana Brito, Gavin Brown, Karla Camargo, Berta Cea, Patricia Phelps de Cisneros, Alejandro Díaz, Jesus Fuenmayor, Sandra Gering, Marta Gili, Christopher Grimes, Madeleine Grynsztejn, Andrea Hales, Jan Kesner, Vanda Mangia Klabin, Eugenio López, Emily Lukavsky, Frances Reynolds Marinho, John Messner, Patricia Ortiz Monasterio, Valentina and Ignacio Oberto, Luis Enrique Pérez Oramas, Margaret Porter Troupe, Isabella Prata, Rodman Primack, Max Protetch, David Reed, Andrea Rosen, Oswaldo Sánchez, Ana Sokoloff, Carla Stellweg, Raúl Zamudio, and Marilyn A. Zeitlin. We also thank the lenders to the exhibition, who have generously parted with their works; they are listed on page 197.

We are grateful to Serge Gruzinski and Paulo Herkenhoff for contributing essays to this volume; their scholarship and insights have greatly enriched this project. Our utmost thanks go to editor Karen Jacobson, whose exceptional editorial work and gracious camaraderie were crucial to bringing this book to completion. Fernando Feliu-Mogi took on the translation of the text into Spanish with expertise, sensitivity, and

Canal 12; Walter Boelsterly Urrutia, del Instituto Nacional de Bellas Artes de México; Jorge Agustín Bustamante, del Colegio de la Frontera Norte, Tijuana; Alfredo Álvarez Cárdenas, del Centro Cultural Tijuana; Schroeder Cherry, Michael Moore, del Wallace Reader's Digest Fund; Carmen Cuenca, inSITE; Diego Dávalos, de Chula Vista High School; Aldelaida del Castillo, de SDSU; Paul Espinosa; Paul Ganster, del Institute of Regional Studies of the Californias, SDSU; Rita González; Raúl Guerrero; David Guss; Louis Hock; Mary Pat Hutt; Michael Krichman, de inSITE; Xavier López de Arriaga, Museo de Arte Contemporáneo de Monterrey (MARCO); Beatriz Margain, Cónsulado General de México; Juanita Purner, Los Angeles County Museum of Art; Armando Rascón; Anna Tatar, San Diego City Library; Gabriela Torres Ramírez, del Cónsulado General de México en San Diego, y su distinguido predecesor en ese puesto, Luis Herrera-Lasso; Quincy Troupe; Victor Vilaplana; y Kay Wagner, del Children's Museum/ Museo de los Niños.

En nombre de los curadores, el Museo también quiere agradecer a los numerosos investigadores, artistas, curadores, coleccionistas, críticos, galeristas, editores, y amigos cuyas contribuciones al proyecto han sido valiosísimas. Encabeza la lista Marcantonio Vilaça, que nos presentó a tantos artistas y cuyo fallecimiento a principios de este año significó la pérdida de un gran amigo y colega. Entre otros, queremos agradecer a Tomás Andreu, Elba Benítez, Luciana Brito, Gavin Brown, Karla Camargo, Berta Cea, Patricia Phelps de Cisneros, Alejandro Díaz, Jesús Fuenmayor, Sandra Gering, Marta Gili, Christopher Grimes, Madeleine Grynsztejn, Andrea Hales, Jan Kesner, Vanda Mangia Klabin, Eugenio López, Emily Lukavsky, Frances Reynolds Marinho, John Messner, Patricia Ortiz Monasterio, Valentina y Ignacio Oberto, Luis Enrique Pérez Oramas, Pilar Perez, Margaret Porter Troupe, Isabella Prata, Rodman Primack, Max Protetch, David Reed, Andrea Rosen, Oswaldo Sánchez, Ana Sokoloff, Carla Stellweg, Raúl Zamudio, y Marilyn A. Zeitlin. También agradecemos a los prestatarios a la exposición, que tan generosamente se han separado de sus obras. Sus nombres aparecen en la página 197.

Agradecemos a Serge Gruzinski y Paulo Herkenhoff por los ensayos que contribuyeron a este volumen; su conocimiento y visión han enriquecido este proyecto. Vaya también nuestro efusivo agradecimiento a la editora Karen Jacobson, cuya excepcional labor editorial y amable camaradería fueron fundamentales para completar el proyecto. Fernando Feliu-Moggi emprendió el trabajo de traducción de los textos al español con conocimiento y eficacia. También apreciamos los esfuerzos de Renée Cossutta y Judith Lausten de

speed. We also appreciate the efforts of Renée Cossutta and Judith Lausten of Lausten + Cossutta Design, who, working on a tight schedule, produced a beautifully designed publication that provides an ideal showcase for the art.

The Museum of Contemporary Art, San Diego, is fortunate to have an outstanding staff and Board of Trustees, and I extend my thanks to all of them. As always, we benefit from the counsel and support of President Charles G. Cochrane and all the members of the board. On the staff, particular recognition should go to the stellar curatorial team, including Curator Toby Kamps, Education Curator Kelly McKinley, Community Outreach Coordinator Gwen Gómez, Registrar Mary Johnson, Curatorial Assistant Allison Berkeley, Lila Wallace Curatorial Intern Miki Garcia, Preparators Ame Parsley and Max Bensuaski, Registrarial Assistant Allison Cummings, Research Assistant Tamara Bloomberg, and our former librarian, Virginia Abblitt. The development staff performed its usual magic in finding support for this very ambitious project, and I am grateful to Director of Development and Special Projects Anne Farrell, 21st Century Campaign/Major Gifts Director Jane Rice, Development Manager Synthia Malina, Public Relations Officer Jennifer Morrissey, and the other talented members of the development team. As always, Deputy Director Charles Castle has done a terrific job of supervising the operational aspects of the project, from accounting to security, from building management to revenue centers. His team includes Retail Operations Manager Jon Weatherman, Controller Trulette Clayes, Museum Manager Drei Kiel, Security Chief Dave Lowry, and many others.

Finally, the Museum extends its deepest gratitude to the artists in *Ultrabaroque:* Miguel Calderón, María Fernanda Cardoso, Rochelle Costi, Arturo Duclos, José Antonio Hernández-Diez, Yishai Jusidman, Iñigo Manglano-Ovalle, Lia Menna Barreto, Franco Mondini Ruiz, Rubén Ortiz Torres, Nuno Ramos, Valeska Soares, Einar and Jamex de la Torre, Meyer Vaisman, and Adriana Varejão. Hailing from distant parts of the country, the continent, and the world, they generously participated in the evolution of *Ultrabaroque,* lending their energy, ideas, and art to the exhibition. We greatly appreciate their support. It is our fervent hope that *Ultrabaroque* will contribute to a greater understanding of Latin American art while enriching the important "north/south" dialogue that will continue to shape the cultural character of our hemisphere in the coming century.

Hugh M. Davies
The David C. Copley Director

Lausten + Cossutta Design, que, trabajando con una compleja agenda produjeron un volumen bellamente diseñado y que ofrece un marco ideal para este arte.

El Museum of Contemporary Art, San Diego, tiene la suerte de contar con un personal y un consejo de admini-stración extraordinarios, y a todos extiendo mi agradecimiento. Como siempre, nos beneficiamos de los consejos y apoyo nuestro Presidente Charles G. Cochrane y todos los miembros de la Mesa Directiva. Entre el personal, un agradecimiento especial corresponde al equipo estelar de curadores, incluyendo al Curador Toby Kamps; la Curadora de Educación, Kelly McKinley; nuestra Coordinadora de Programas de Extensión, Gwen Gómez; la Encargada de Registro Mary Johnson; la Asistente Curatorial, Allison Berkeley; la Becaria de Curatoría en Residencia Lila Wallace, Miki García; el equipo de instalación encabezado por Ame Parsley y Max Bensuaski; la Asistente de Dirección de Registros, Allison Cummings; la Asistente de Investigación Tamara Bloomberg; y la que fue nuestra bibliotecaria, Virginia Abblitt. El personal del Departamento de Desarrollo logró, como siempre, resultados clave buscando y consiguiendo apoyo para un proyecto tan ambicioso, y agradezco a la Directora de Desarrollo y Proyectos Especiales, Anne Farrell; a la Directora de la Campaña Siglo XXI y de Donaciones Importantes, Jane Rice; a la Gerente de Desarrollo Synthia Malina; a la Asesora de Relaciones Públicas, Jennifer Morrissey; y a todos los otros brillantes miembros del equipo de ese Departamento. Como siempre, el Director Adjunto, Charles Castle realizó una labor extraordinaria supervisando los aspectos operativos del proyecto, desde la contabilidad a la seguridad, de la administración del edificio a las fuentes de ingresos. Su equipo incluye al Director de Operaciones de Ventas, Jon Weatherman; a la Contadora, Trulette Clayes; al Gerente del Museo, Drei Kiel; al Jefe de Seguridad, Dave Lowry, y a otros muchos.

Finalmente, el Museo ofrece su más profundo agradecimiento a los artistas de *Ultrabaroque:* Miguel Calderón, María Fernanda Cardoso, Rochelle Costi, Arturo Duclos, José Antonio Hernández-Diez, Yishai Jusidman, Iñigo Manglano-Ovalle, Lia Menna Barreto, Franco Mondini Ruiz, Rubén Ortiz Torres, Nuno Ramos, Valeska Soares, Einar y Jamex de la Torre, Meyer Vaisman, y Adriana Varejão. Llegados de distintos lugares del país, del continente, y del mundo, han participado generosamente en la evolución de *Ultrabaroque,* aportando su energía, sus ideas, y su arte a la exposición. Apreciamos enormemente su apoyo. Nuestra esperanza es que *Ultrabaroque* contribuirá a ampliar la comprensión del arte latinoamericano a la vez que enriquece el importante diálogo "norte/sur" que continuará dando forma al carácter cultural de nuestro hemisferio en este nuevo siglo.

Hugh M. Davies
Director David C. Copley

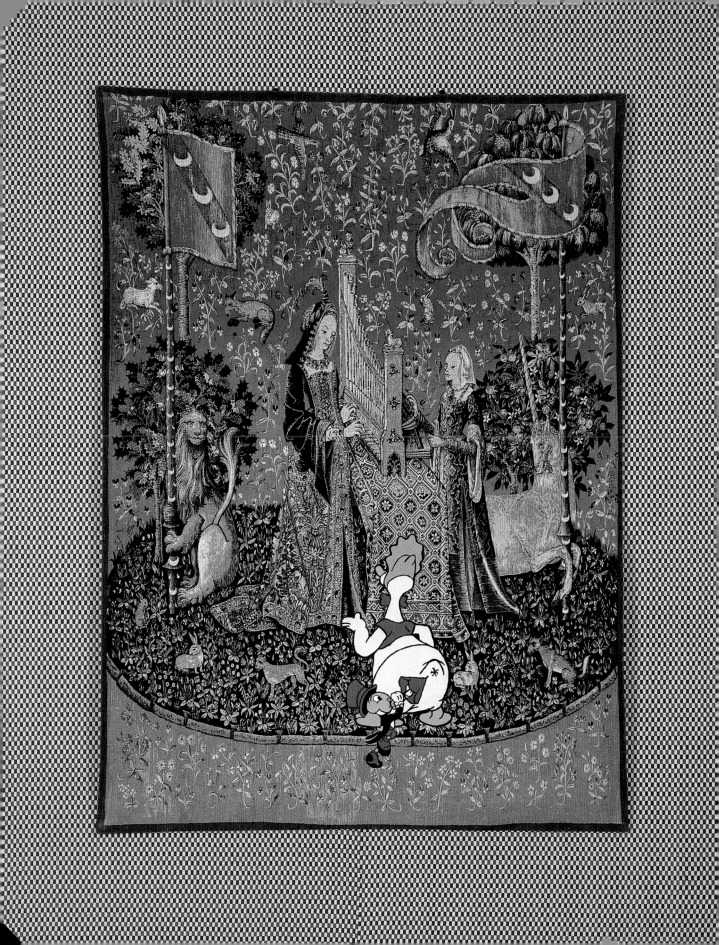

IMPURE BEAUTY

BELLEZA IMPURA

Elizabeth Armstrong

ba·roque
\b&-'r_k, ba-, -'räk, -'rok\ adj.,
often cap. [F, fr. MF *barroque* irregularly
shaped (of a pearl), fr. Pg *barroco* irregularly shaped pearl]
(1765) 1 : of, relating to, or having the characteristics of a style of artistic
expression prevalent esp. in the 17th century that is marked generally by use
of complex forms, bold ornamentation, and the juxtaposition of contrasting elements
often conveying a sense of drama, movement, and tension 2 : characterized by grotesqueness,
extravagance, complexity, or flamboyance 3 : irregularly shaped – used of gems <a *baroque* pearl>[1]

Among the many sources of the word *baroque* is the Portuguese *barroco*, referring to a rough or imperfectly shaped pearl. Although "irregularly shaped" is the third and last definition offered in Webster's, it is ultimately the one that is most relevant to our conception of *Ultrabaroque*, for it suggests myriad ideas revolving around the notion of imperfection which are germane to our discussion of contemporary art and culture. Given the baroque's resistance to fixed categories of interpretation, the irregular pearl can be seen as an emblem of, if not a paradigm for, difference and, by extension, a hybridity that resists order and classification.

When the Museum set out to do a large-scale exhibition that would explore significant trends in art from Latin America, we convened a group of advisers—Rina Carvajal, Cuauhtémoc Medina, Ivo Mesquita, Carolina Ponce de León, and Victor

1
MEYER VAISMAN
Mother Goose's Thing /
La cosa de Mamá Gansa, 1990
[Cat. no. 71]

Barroco: adj., frecuentemente con mayúscula, [del francés *baroque* de forma irregular (dícese de unaperla), del portugués *barroco* perla de forma irregular] (1765) 1: de, relativo a, o presentando las características de un estilo de expresión artística predominante especialmente en el siglo XVII que generalmente se caracteriza por el uso de formas complejas, ornamentación atrevida y la yuxtaposición de elementos contrastantes para evocar sensaciones de drama, movimiento y tensión 2: que se distingue por lo grotesco, extravagante, complejo o llamativo 3: de forma irregular—usado para caracterizar gemas, <una perla *barroca*>[1]

Entre las muchas acepciones del término *barroco*, está la palabra portuguesa que hace referencia a una perla irregular, o de forma imperfecta. La tercera y última definición ofrecida por el diccionario de Webster, "de forma irregular," es la clave para entender nuestro concepto de *Ultrabaroque*, ya que sugiere la multitud de ideas que rodean a la noción de imperfección relacionadas con nuestra discusión de la cultura y el arte contemporáneos. Dada la resistencia del barroco a fijar categorías de interpretación, la perla imperfecta puede ser un emblema, sino un paradigma, para designar la diferencia y, por extensión, la hibridez que se resiste al orden y la clasificación.

Cuando nuestro museo se propuso organizar una exposición a gran escala que explorara nuevas tendencias clave en el arte de América Latina, convocamos a un grupo de asesores con una amplia y variada experiencia en este campo: Rina Carvajal, Cuauhtémoc Medina, Ivo Mesquita, Carolina Ponce de León, y Víctor Zamudio-Taylor. Durante nuestro estudio de posibles enfoques para el proyecto, discutimos cuáles eran los principales problemas que afectaban la recepción del arte latinoamericano. Inmediatamente se apuntó a la utilización de la voz *barroco* como un estereotipo común, y para muchos, como un cliché derogatorio. Mientras explorábamos la transformación histórica de un término que al principio fue estilístico para convertirse en algo que describe la disparidad (especialmente en relación con la manera en que el arte lati-

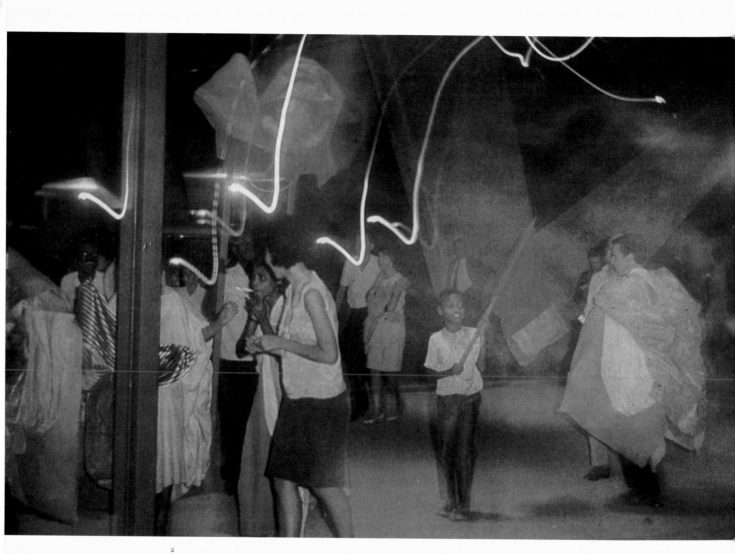

2
Opening at the Museum of Modern Art, Rio de Janeiro, 1965.
The man at right wears one of Hélio Oiticica's Parangolés. /
Inaguración en el Museo de Arte Moderno, Rio de Janeiro.
El hombre a la derecha porta un Parangolé de Hélio Oiticica.
Projeto Hélio Oiticica, Rio de Janeiro

absorption of foreign influences, resulting in the borrowings between cultures that mark Latin American art. Artists and writers associated with this movement combined European modernism with elements derived from local contexts, and they actively sought to transform the colonial cultural legacy.[6] More recently, the Parangolés of Hélio Oiticica (1937–80; fig. 2) had their roots in hybrid baroque fiestas—a reading that links the customary modernist reading of Oiticica's work with a more postmodern look at the urban culture of the Brazilian *favela* (or shantytowns), which also informed his work.

The younger generation of artists represented in *Ultrabaroque* share an interest in revitalizing existing artistic languages and forms, infusing their work with a gamut of local and global references. María Fernanda Cardoso, whose oeuvre is informed by *arte povera* and minimalism, subverts the formal qualities of these movements, which have become so highly self-referential, bringing in content of personal and social significance. The mesmerizing wall of flowers in her *Cemetery–Vertical Garden* (1992/1999; fig. 15), for instance, is a meditation on the disappearance and death of thousands of citizens in her native Colombia. The Mexican-born artist Rubén Ortiz Torres, who currently lives and works in Los Angeles and Mexico City, received traditional training in painting at the National School of Fine Arts in Mexico City, then enrolled in the conceptual art program at California Institute of the Arts. Out of this clash of cultures and trainings—each of which the artist found dogmatic and restrictive in its own way—came a body of work commenting on notions of transculturation and its social ramifications. In Impure Beauty, for instance, his recent series of monochromatic works painted with the metal flake of car paint, he brings together the minimalism of Ad Reinhardt with the street vernacular of car culture (see figs. 53, 54). In this transcultural endeavor, Ortiz Torres took inspiration from the work of Luis Barragán (1902–88) and Mathias Goeritz (1915–90), two architects working in

La generación más joven de artistas representados en *Ultrabaroque* comparte un interés en revitalizar lenguajes y expresiones artísticas contemporáneas, infundiendo su obra con una gama de referencias locales y globales. María Fernanda Cardoso, cuyo trabajo está influido por el *arte povera* y el minimalismo, subvierte las cualidades formales de estos movimientos, que se han convertido en sumamente autoreferenciales, incorporando un contenido de significado personal y social. *Cementerio–jardín vertical* (1992/1999; fig. 15), una pared de flores exuberante e hipnótica, por ejemplo, es una meditación acerca de la desaparición y muerte de miles de ciudadanos de su Colombia natal. Rubén Ortiz Torres, nacido en México y que actualmente reside y trabaja en Los Angeles y en México D.F., recibió una formación artística tradicional en pintura en la Escuela Nacional de Bellas Artes de la capital mexicana, y luego en el programa de arte más conceptual del Instituto de las Artes de California (CalArts). De este choque de culturas y formaciones, cada una de las cuales el artista consideró dogmática y restrictiva a su manera, surgió un corpus que interpreta nociones de transculturación y sus ramificaciones sociales. Belleza impura, su serie de obra más reciente, son obras monocromáticos pintados con el grano metalizado de pintura para carros, en ellas Ortiz Torres fusiona el minimalismo de Ad Reinhardt con el lenguaje popular de la cultura del automóvil (ver figs. 53, 54). En esta propuesta transcultural, Ortiz Torres se inspiró también en los trabajos de Luis Barragán (1902–88) y Mathias Goeritz (1915–90), dos arquitectos que trabajaron en México y que fundían formas modernistas con referencias culturales mexicanas.

La conjunción de preocupaciones modernistas y comentario social con visiones posmodernas es una característica definitoria de los artistas de *Ultrabaroque*. En El jardín de las delicias (1998; ver fig. 39), de Iñigo Manglano-Ovalle, formas que recuerdan pinturas *color field* derivan en realidad de impresiones digitales de ADN, lo que evoca además una gama de temas éticos y legales. El interés continuo del artista en la visión utópica del arquitecto modernista Ludwig Mies van der Rohe refleja también su propia fusión de preocupaciones formales y sociales. En su reciente instalación multimedia, *Le baiser* (1999; fig. 3), basada en la

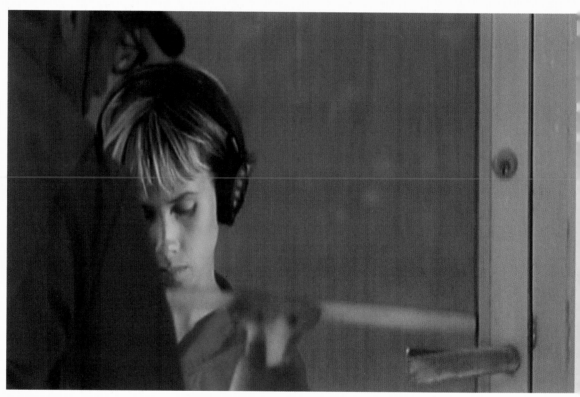

3
Iñigo Manglano-Ovalle
Le baiser, 1999
Laminated C-print, ed. 1/8 / impresión cromógena laminada,
ed. 1/8
29 x 106 1/2 in. (74 x 270.5 cm)
Courtesy Max Protetch Gallery, New York

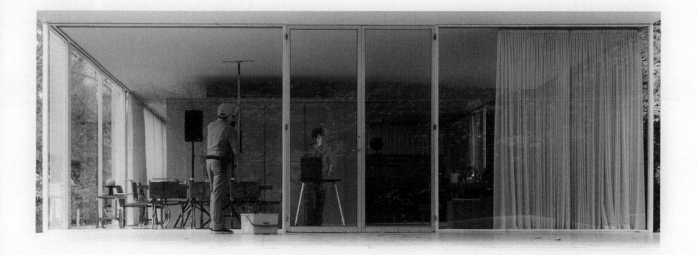

Mexico who fused modernist forms with specific cultural references.

The conjunction of modernist concerns and social commentary with postmodern outlooks is a defining characteristic of the work of the artists in *Ultrabaroque*. In Iñigo Manglano-Ovalle's Garden of Delights (1998; see fig. 39), images reminiscent of color field painting are derived from DNA fingerprints, with all their ethical and legal implications. The artist's ongoing interest in the utopian outlook of the great modernist architect Ludwig Mies van der Rohe reflects as well his own melding of formal and social concerns. In his recent multimedia installation *Le baiser* (1999; fig. 3), set in a historic International Style Mies house in Plano, Illinois, he draws attention to the limits of modernist and utopian goals, suggesting the inherent contradictions in their social contexts.

José Antonio Hernández-Diez likewise works with modernist references and social commentary. In diverse bodies of work, he confronts these seemingly opposing styles and stances and interprets them from the vantage point of how urban global youth culture plays and spins in postmodern Venezuela. Now living and working in Barcelona, he continues to explore the confrontation of formalism and an interest in design through a social realism embedded in personal, everyday references.

The artists in *Ultrabaroque* tend not only to work across media but also to live between disciplines. Miguel Calderón, for instance, is as well known in Mexico City for his neo-punk rock band, Intestino Grueso (Large intestine), as he is for his photographs, videos, and installations. He started and ran an alternative art space in Mexico City and is currently working on a feature-length film with one of the most popular actresses of the Mexican *telenovela* (soap opera). In photographic series such as Artificial History Series (1996; see figs. 7, 8) and Employee of the Month (1998; see figs. 11–14), he infuses a baroque theatricality into the *tableau vivant* genre, which

única casa privada de Estilo Internacional en Estados Unidos, que Mies diseñó en Plano, Illinois, Manglano-Ovalle subraya los límites de las metas modernistas y utópicos, apuntando las contradicciones inherentes en su contexto social.

José Antonio Hernández-Diez también trabaja con referencias modernistas y comentario social. En varios núcleos de trabajo confronta estos estilos y actitudes aparentemente opuestos y los interpreta desde la perspectiva de cómo la cultura urbana global juvenil es apropiada por y adaptada a la Venezuela postmoderna. Hoy en día, desde Barcelona, donde reside y trabaja, sigue explorando el enfrentamiento entre el formalismo y su interés en el diseño a través de una forma de realismo social rebosante de referencias cotidianas y personales.

Los artistas de *Ultrabaroque* no sólo tienden a mezclar y experimentar con diversos medios, sino también a combinar disciplinas. Miguel Calderón, por ejemplo, es tan conocido en la Ciudad de México por su grupo de rock neo-punk, Intestino Grueso, como lo es por sus fotografías, videos e instalaciones. Fundó y dirigió un espacio de arte alternativo en la Ciudad de México, y su último proyecto es un largometraje protagonizado por una estrella de la telenovela mexicana. En series fotográficas como Serie historia artificial (1996; ver figs. 7, 8) y Empleado del mes (1998; ver figs. 11–14), infunde teatralidad barroca al género del *tableau vivant*, lo que le permite abordar sus temas de manera crítica e irónica. Aunque Calderón no es un estudioso del barroco en sí, conoce bien el arte de este periodo y se inspira a menudo en sus convenciones.

Ultrabaroque incluye también creaciones de artistas que se han dedicado a estudiar el barroco en profundidad. La artista brasileña Adriana Varejão crea obras fundamentadas en la patología del barroco, investigando sus correspondencias con la expansión colonial en América. En *Percha* (1993; fig. 4), un pintura que presenta un cuerpo desmembrado colgado de una viga contra una pared de azulejos, Varejão nos refiere a la imaginería religiosa barroca, al igual que a la artesanía portuguesa del azulejo, importada a Brasil durante el siglo XVII, sugiriendo la

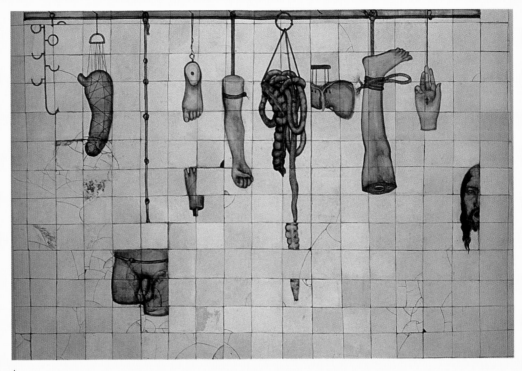

4
ADRIANA VAREJÃO
Rack / Percha, 1993
[Cat. no. 79]

permits him to deal with his subject matter in a critical and ironic manner. Although Calderón is not a student of the baroque per se, he is nonetheless familiar with the art of this period and often plays off its conventions.

Ultrabaroque also includes works by artists who seriously engage in research on the baroque. Brazilian artist Adriana Varejão makes work grounded in the pathology of the baroque, investigating its corresponding history of colonial expansion in the Americas. In *Rack* (1993; fig. 4), a painting that depicts a dismembered body hanging from a crossbeam against a tile wall, Varejão references baroque religious imagery as well as the Portuguese tile work imported into Brazil during the seventeenth century, suggesting the interconnected histories of colonization, religious conversions, and physical violence. The decorative arts, particularly tiles and their patterns, are often quoted in her work as an index of colonialism and cultural exchanges within the Portuguese empire and as a symbol of cultural histories. In other paintings, such as *Bastard Son* (1992; fig. 85) and *Landscapes* (1995), she recontextualizes genre paintings of the colonizers to reveal the legacy of miscegenation and violence inflicted on the Brazilian people and landscape.

If Varejão is intellectually engaged in the cultural history of the baroque, Yishai Jusidman focuses on theoretical issues around painting. In works ranging from his Clown series and anamorphic orbs to paintings that reference geishas and sumo wrestlers as a pretext for indulging in pictoriality, Jusidman demonstrates a formal dedication to what appear to be endangered and philosophical meanderings. His most recent work brings forth key issues of the baroque relating to representation and its dynamic webs, which resurfaced with a powerful energy during the postmodern era. His series Mutatis Mutandis (1999–2000; see fig. 35) involves myriad connections surrounding processes of image making and the relationship between

conexión entre historias de colonización, conversiones religiosas y violencia física. Las artes decorativas, en especial los azulejos y sus diseños, aparecen citados a menudo como un índice de colonialismo e intercambios culturales en el imperio portugués y como símbolo de historias culturales. En otras pinturas, como *Hijo bastardo* (1992; fig. 85) y *Paisajes* (1995) la artista recontextualiza pinturas convencionales genéricas de los coloniales para revelar el legado de mestizaje y violencia inflingidos sobre el pueblo y el paisaje brasileños.

Si Varejão muestra una preocupación intelectual por la historia cultural del barroco, Yishai Jusidman aborda cuestiones teóricas en torno a la pintura. En obras que van desde su serie Payasos y esferas anamórficas, a cuadros que utilizan geishas y luchadores de sumo como pretexto para investigar lo pictórico, Jusidman da prueba de una dedicación formal en vías de extinción y reflexiones filosóficas. Su obra más reciente presenta claves del barroco relacionadas con la representación y sus redes dinámicas, que han resurgido con una fuerza inusitada durante la era postmoderna. Su serie Mutatis Mutandis (1999–2000; ver fig. 35) investiga la multiplicidad de conexiones que abordan los procesos de creación de imágenes y la relación entre pintura, fotografía, textil e imagen digital, que confluye del objeto a su representación pictórica y textil, y que son, a su vez, fragmentos clave de un proceso que se unen en su obra. Si bien hace gala su *métier* como pintor, Jusidman emprende una tarea altamente conceptual que abarca también los tabúes de la pintura.

Como Varejão y Jusidman, el artista chileno Arturo Duclos va a contrapelo de su época por medio de la pintura. Dedicado a temas pictóricos al igual que semióticos, que tratan de la circulación de signos e imágenes, Duclos también se concentra en aspectos teóricos fundamentados en la herencia del barroco, pero tratados desde una perspectiva postmoderna. Trabajando en Chile, un país alejado geográficamente de la vívida escena artística desarrollada recientemente en países como Brasil, Venezuela y México, Duclos insiste en crear su propio lenguaje y entablar diálogos intelectuales sobre la pintura y su producción. La obra de Duclos, que sin duda se nutren de los debates sobre la forma, no pueden entenderse solamente en comparación a la pintura en los

painting, photography, and digital imagery—from the object to its painting to its rendering on fabric, fragments of which are brought together in this work. While flaunting his métier as a painter, Jusidman at the same time undertakes a highly conceptual endeavor that embraces the taboo of painting.

Like Varejão and Jusidman, the Chilean artist Arturo Duclos goes against the grain of his time by painting. Engaged in pictorial as well as semiotic issues revolving around the circulation of signs and images, Duclos also dwells on theoretical aspects grounded in the legacy of the baroque but dealt with from a postmodern perspective. Working in Chile—a country geographically removed from the active art scene of recent times in such countries as Brazil, Venezuela, and Mexico—Duclos persists in developing his own language and engaging in intellectual dialogues around culture and its production. Duclos's painting, while certainly informed by the debates around the form, cannot be solely understood by comparison to painting in the United States and Europe. His markedly individual work, which draws from the tradition of the emblem to revisit image-text relationships, creates witty and humorous commentaries on the contradictions and paradoxes of postmodern life.

Conversant with the history of art and the endgame of modernism, the artists in *Ultrabaroque* are intimately hooked into a diverse and constantly mutating popular culture through their intellectual dialogues, local contexts, travels, the media, and cyberspace. The ethnographic dimension that Rochelle Costi brings to her aesthetic endeavors hybridizes key aspects of art and anthropology (see fig. 5). Lia Menna Barreto's transformation of children's dolls and toys offers insight into the developmental processes and psychological traumas of childhood while commenting on the homogenizing effects of globalization, which has made toys, like other products, the same across borders. Einar and Jamex de la Torre crisscross the legacies of Mexico's

Estados Unidos o Europa. El carácter sumamente individual de su obra, que se inspira de la tradición emblemática para revisar relaciones entre imagen y texto, resulta en comentarios agudos y divertidos sobre las contradicciones y paradojas de la vida postmoderna.

En diálogo con la historia del arte y el fin del modernismo, los artistas de *Ultrabaroque* están fuertemente conectados a una cultura popular diversa y en constante mutación por medio de sus diálogos intelectuales, contextos locales, viajes, medios de comunicación y el ciberespacio. La dimensión etnográfica que Rochelle Costi aporta a sus propuestas estéticas hibridiza aspectos fundamentales del arte y la antropología (ver fig. 5). La transformación que efectúa Lia Menna Barreto de muñecas y juguetes infantiles permite observar los procesos de desarrollo y los traumas psicológicos de la infancia, a la vez que comenta en los efectos homogeneizadores de la globalización, que ha hecho que los juguetes, al igual que otros productos, sean los mismos en muchos países. Einar y Jamex de la Torre yuxtaponen los legados de las culturas ancestrales de México y los ídolos de los medios masivos en sus comentarios ingeniosos e irreverentes sobre la cultura latina de la frontera entre México y los Estados Unidos.

La ampliación de las preocupaciones locales a las discusiones internacionales sobre la hibridez y el mestizaje es una de las características definitorias de las obras de *Ultrabaroque*. Meyer Vaisman, nacido en Venezuela, se ha ido reinventando a lo largo de su carrera y ha aportado, de forma consistente, un tono burlón y de conciencia social a su ornada y compleja obra. Sus tapices de principios de la década de los 90 (ver fig. 1), que hacen referencia a las tradiciones textiles a la par que presentan imágenes asombrosamente familiares de la cultura popular, sentaron las bases de mucho del arte conceptual consiguiente, y siguen siendo hoy de gran actualidad.[7] Vaiman, que también fue galerista, insiste en escribir, comentar sobre asuntos sociales, y crear un arte que está lleno de sorpresas; ha sido una inspiración para artistas jóvenes al igual que para sus contemporáneos.

5
Rochelle Costi
Rooms—São Paulo /
Cuartos—São Paulo, 1998
C-print, ed. 3 /
impresión cromógena, ed. 3
72 x 90½ in. (183 x 230 cm)
Courtesy of the artist and Brito
Cimino Gallery, São Paulo

ancient cultures and mass-media icons in their irreverent riffs on borderlands Latino culture.

The extension of local concerns into international and global discussions regarding hybridity and *mestizaje* is one of the defining characteristics of the work in *Ultrabaroque*. The Venezuelan-born Meyer Vaisman, who has continually reinvented himself throughout his career, has consistently brought a mocking tone and social conscience to his ornate and complex work. His tapestries from the early 1990s (see fig. 1), which reference historical textile traditions while introducing shockingly familiar images from popular culture, set the direction for much of the conceptual art that followed and look remarkably fresh today.[7] A gallery operator who persists in writing, commenting on public affairs, and creating art that is full of surprises, Vaisman has been a model for younger artists as well as his contemporaries.

Working in sculpture and installation, the Brazilian-born, New York–based Valeska Soares makes elegantly minimal forms that are overwhelming in their tactility, scent, and even sound, echoing the baroque emphasis on the exaltation of the senses. Her concerns revolve around the senses and the experiential grasp of topics and phenomena as a form of knowledge and subjective empowerment. Framed by literary and architectural references, her oeuvre explores cultural history in a highly subjective fashion. Nuno Ramos, like Soares, is an artist whose work is informed by philosophical reflections and a literary corpus. Born and currently residing in São Paulo, Ramos was trained as a philosopher and is a writer engaged with poetry and the genre of the essay. A virtuoso of a formalism embedded in a baroque gone awry, he creates paintings, sculptures, and installations that employ incongruous materials and explore the balance between precariousness and control, exemplifying the importance of process-based work.

Por medio de sus esculturas e instalaciones, la brasileña establecida en Nueva York Valeska Soares crea formas elegantemente mínimas, que son sobrecogedoras en su tactilidad, aroma e incluso sonido, haciendo eco del énfasis barroco en la exaltación de los sentidos. Sus preocupaciones se centran en los sentidos y la comprensión experimental de fenómenos y temas como una forma de conocimiento y de poder subjetivo. Enmarcada por referencias arquitectónicas y literarias, su obra explora la historia cultural con gran sutilidad. Nuno Ramos, al igual que Soares, es un artista cuya obra se nutre de reflexiones filosóficas y un corpus literario. Nativo y residente de São Paulo, Ramos se formó como filósofo y cultiva la poesía y el género ensayístico. Virtuoso de un formalismo que se basa en un barroco desbordado, crea pinturas, esculturas e instalaciones que utilizan materiales incongruentes y exploran el equilibrio entre la precariedad y el control, ofreciendo un ejemplo de la importancia de la obra procesal.

Un ejemplo final del espíritu de *Ultrabaroque* lo encontramos en la obra de Franco Mondini Ruiz. Nacido en San Antonio, Texas, y residente en Nueva York, se formó en un principio como abogado. Pertenece a una generación de artistas Latinos fuertemente asentados en su identidad cultural, pero sin hacer de ella un tema predominante en su obra. Influido a la vez por el legado modernista de Donald Judd y el exceso visual de la cultura popular fronteriza, se podría caracterizar a Mondini Ruiz como un practicante de la post-identidad cuya obra enturbia los márgenes entre lo culto y lo popular, lo fronterizo y lo convencional, el arte y la vida. Sus instalaciones con elementos y materiales efímeros expuestas en galerías, esculturas comestibles, curiosidades, miniaturas y santos (entre otras cosas), exhibidos en pedestales minimalistas dentro de prístinos espacios blancos, mezclan lo duchampiano y la irreverencia del rascuache Chicano, con la estética *queer* y el modernismo tardío. La máxima expresión de las empresas de Mondini Ruiz es su *Infinito botánica*, una hibridación de sala de tertulias, bar, tienda de santería y de antigüedades, y galería, que dirigió en un antiguo barrio mexicano-americano de San Antonio entre 1995 y 1999 (fig. 50). La *Botánica*, descrita como una pieza de *performance* y

6
FRANCO MONDINI RUIZ
Mexique, 2000
Mixed media / técnica mixta
Installation view at El Museo del Barrio, New York, 2000
Courtesy the artist

A final example of the spirit of *Ultrabaroque* is found in the work of Franco Mondini Ruiz. Born in San Antonio, Texas, and now living in New York City, he was originally trained as a lawyer. He belongs to a generation of Latino artists who are firmly grounded in their cultural identity but who do not make it a predominant theme of their work. Equally steeped in the modernist legacy of Donald Judd and the over-the-top visual excess of borderlands vernacular, Mondini Ruiz could be characterized as a postidentity practitioner whose work blurs the boundaries between high and low, border and mainstream, art and life. His gallery installations of ephemera, edible sculptures, curiosities, miniatures, and santos (among many other things), displayed on minimal pedestals in pristine white spaces, merge Duchampiana and a Chicano *rasquache* (irreverence) with high modernism and a queer aesthetic. The ultimate expression of Mondini Ruiz's endeavors is his *Infinito Botánica*—a hybrid salon, bar, *santeria*, antique store, and art gallery—which he ran in an old Mexican American barrio in San Antonio from 1995 to 1999 (fig. 50). The *Botánica*, described as both a performance piece and a lifestyle, was a state of mind, a series of situations, a source for ideas and objects for Texan interior decorators, an index of culture for ethnographers, a site for discussions and debates, a venue for book signings by cultural critics; it was, in short, a contemporary baroque fiesta.

Just as the baroque era was a time of choices—people could choose a different faith, a different occupation, even a different part of the world to live in—so today are we barraged with "lifestyle" options. The eroding borders in contemporary life between virtual and reality, global and local, education and entertainment (to name a few), present us with unfathomable possibilities and choices. The artists represented in *Ultrabaroque* embrace such contradictions in their work and their lives. In this era of global villages, cultures, economies, and networks, which is defining our future in

un estilo de vida, era un estado mental, una serie de situaciones, una fuente de ideas y objetos para decoradores de interior de todo Texas, un barómetro cultural para etnógrafos, un espacio de discusión y debate, un lugar donde se presentaban los libros de críticos culturales; era, en definitiva, una fiesta barroca contemporánea.

Así como el barroco fue una época de opciones, donde la gente podía elegir una nueva fe, una nueva ocupación, incluso un nuevo lugar del mundo donde vivir, así hoy nos enfrentamos con opciones sobre nuestros "estilos de vida." Hoy en día, las desgastadas barreras entre lo virtual y lo real, lo global y lo local, la educación y el entretenimiento (para mencionar unas pocas), nos presentan con una multitud insondable de posibilidades y opciones. Los artistas representados en *Ultrabaroque* adoptan estas contradicciones en su vida y en su obra. En esta era de aldeas globales, culturas, economías, y redes, que define nuestro futuro en maneras que todavía no entendemos, el barroco resurge como un modelo para llegar a avenirse a los retos presentados por este período de transición. En lugar de enfatizar la asimilación, estos artistas subrayan las diferencias y valorizan las imperfecciones y tabúes, como en la conjunción por Mondini Ruiz del estilo de Duchamp y lo tejano popular. Su obra refleja la naturaleza híbrida de su época, la original fusión de ideas, gustos, y culturas que diferencia ésta de otras épocas.

Edouard Glissant, que perteneció a una generación anterior, apuntó que la belleza se encuentra en lo "impuro" (de las razas, culturas, idiomas), y en la aceptación de la hibridez y de la diferencia. Se podría mirar hacia mucho más atrás, a una época casi contemporánea al "descubrimiento" y la colonización de América. Los joyeros del renacimiento y barroco y los mecenas a los que servían, veían en las perlas irregulares, no la prole deforme de unos moluscos, sino curiosidades exquisitas, formas naturales maravillosas y únicas. El mundo en que vivimos es muy diferente, y es fácil sentirse abrumado o hastiado por sus complejidades. Artistas contemporáneos como los que se presentan en *Ultrabaroque* nos recuerdan, sin embargo, que un mundo que valora la hibridez y la diferencia, que encuentra belleza en la impureza y la imperfección, mantiene su capacidad para el asombro y la admiración.

ways we don't yet understand, the baroque resurfaces as a model for coming to terms with the challenges presented by this transitional period. Rather than emphasizing assimilation, these artists underline difference and valorize imperfection and taboos (as in Mondini Ruiz's conflation of Duchampiana with *Tejano* vernacular). Their work reflects the hybrid character of their time, the unique fusion of ideas, tastes, and cultures that distinguishes the present from other eras.

Edouard Glissant, a writer of an earlier generation, pointed to the beauty found in "impurity" (of races, cultures, languages) and in the embrace of hybridity and difference. And one could look back much farther, to a time roughly contemporaneous with the "discovery" and colonization of the Americas. The jewelers of the Renaissance and baroque, and the patrons they served, regarded irregular pearls not as the misshapen progeny of sea mollusks, but as exquisite curiosities, as unique and marvelous natural forms. The world we live in is a very different one, and it is easy to feel jaded or overwhelmed by its complexities. Contemporary artists such as those represented in *Ultrabaroque* remind us, however, that a world that values hybridity and difference, that finds beauty in impurity and imperfection, is one that retains its capacity for mystery and wonder.

NOTES

1. *Merriam Webster's Collegiate Dictionary*, 10th ed.

2. Ibid., s.v. "pearl."

3. See Bainard Cowan and Jefferson Humphries, eds., *Poetics of the Americas: Race, Founding, and Textuality* (Baton Rouge: Louisiana State University Press, 1977).

4. Lois Parkinson Zamora, "Magical Ruins/Magic Realism: Alejo Carpentier, François de Nome, and the New World Baroque," in ibid., 88.

5. Ivo Mesquita discusses these ideas in "Latin America: A Critical Condition," in *American Visions/ Visiones de las Américas: Artistic and Cultural Identity in the Western Hemisphere*, ed. Noreen Tomassi, Mary Jane Jacob, and Ivo Mesquita (New York: Aca Books and Allworth Press, 1994); see also Sourcebook.

6. Rina Carvajal, *The Experimental Exercise of Freedom: Lygia Clark, Mathias Goeritz, Hélio Oiticica, and Mira Schendel*, exh. brochure (Los Angeles: Museum of Contemporary Art, 1999)

7. See Dan Cameron, "Landscape as Metaphor in Recent American Installations," in *El jardín salvaje / The Savage Garden* (Madrid: Fundación Caja de Pensiones, 1990).

NOTAS

1. *Merriam Webster's Collegiate Dictionary*, 10ª edición (traducido del inglés).

2. Ibid., s.v. "pearl."

3. Ver Bainard Cowan y Jefferson Humphries, editors, *Poetics of the Americas: Race, Founding, Textuality* (Baton Rouge: Louisiana State University Press, 1977).

4. Lois Parkinson Zamora, "Magical Ruins/Magical Realism: Alejo Carpentier, François de Nome, and the New World Baroque," en ibid., 88.

5. Ivo Mesquita discute estas ideas en "Latin America: A Critical Condition" en *American Visions / Visiones de las Américas: Artistic and Cultural Identity in the Western Hemisphere*, editado por Noreen Tomassi, Mary Jane Jacob, e Ivo Mesquita (New York: Aca Books and Allworth Press, 1994); ver también el compendio de textos que acompaña a de este volumen.

6. Rina Carvajal, *The Experimental Exercise of Freedom: Lygia Clark, Mathias Goeritz, Hélio Oiticica, and Mira Schendel*, folleto de exposición (Los Angeles: Museo de Arte Contemporáneo, 1999).

7. Ver Dan Cameron, "Landscapes as Metaphor in Recent American Installations," in *El jardín salvaje/ The Savage Garden* (Madrid: Fundación Caja de Pensiones, 1990).

Catalogue Catálogo

Miguel Calderón

María Fernanda Cardoso

Rochelle Costi

Arturo Duclos

José Antonio Hernández-Diez

Yishai Jusidman

Iñigo Manglano-Ovalle

Lia Menna Barreto

Franco Mondini Ruiz

Rubén Ortiz Torres

Nuno Ramos

Valeska Soares

Einar and Jamex de la Torre

Meyer Vaisman

Adriana Varejão

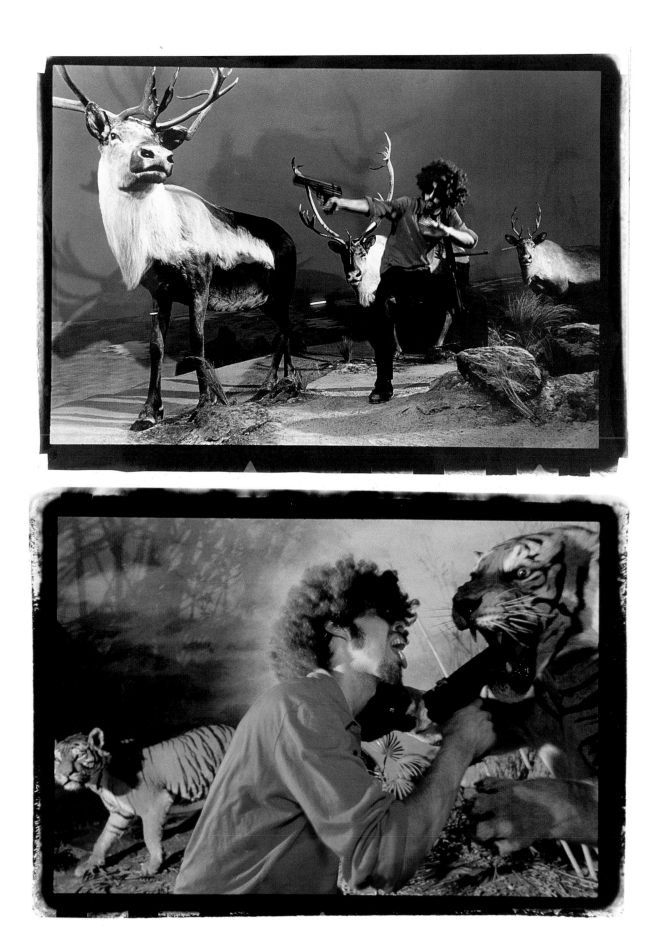

MIGUEL CALDERÓN

MIGUEL CALDERÓN, the enfant terrible of contemporary art in Mexico, uses a variety of media to deal in a humorous yet critical manner with the postnational production of visual culture. Very little escapes his wit, irony, and irreverence, particularly when it comes to issues and expressions involving transculturation and youth culture. Reflecting the cultural dissonance of globalization in Mexico's capital city, his work is multidimensional, crisscrossing artistic fields. In addition to working in such media as photography, video, film, and performance, he is cofounder of La Panadería, an important artist-run space in Mexico City, and the lead singer of the neo–punk rock band Intestino Grueso (Large intestine; see fig. 10). Calderón belongs to the first generation of Mexicans who had wider access to mall and urban global cultures. His work draws on a mixture of forms and sources, bridging Mexico and the United States: the *telenovela* (soap opera), mass tabloid imagery, international music video and Mexican punk cartoons, diverse cinematic genres, and stereotyped notions of the "bad taste" of Mexico City's working and middle classes.

Calderon's photographic works from the Artificial History Series (1995; see figs. 7, 8) specifically address contemporary notions of theatricality, visual culture, and display. For these large-scale color photographs, the artist inserted himself into the dioramas on view at the National Museum of Natural History in Mexico City. (The images were originally exhibited next to the dioramas at the museum.) There he staged *tableaux vivants*, posing as a Latino urban hunter/homeboy, complete with an Afro wig and sunglasses. Calderón portrayed himself wielding various weapons, poised to attack a variety of animals that had already fallen prey to taxidermy. While mocking the dioramas, the series reminds us that

MIGUEL CALDERÓN, el *enfant terrible* del arte contemporáneo en México, utiliza una gran variedad de medios para abordar en una manera cargada de humor, pero también crítica, la producción transnacional de cultura visual. Poco escapa a su ingenio, ironía e irreverencia, especialmente cuando se trata de temas y expresiones relacionados con la transculturación y la cultura juvenil. Reflejando la disonancia cultural de la globalización en la capital de México, su obra es multidimensional, transitando diversos campos artísticos. Además de trabajar con medios tales como fotografía, video, cine y *performance*, es cofundador de "La Panadería," un importante espacio de artistas en la Ciudad de México, y el cantante principal de "Intestino Grueso," un grupo de rock neo-punk (ver fig. 10). Calderón pertenece a la primera generación de mexicanos que tuvo mayor acceso a la cultura urbana global y al *mall*. Su obra se nutre de una mezcla de imágenes y fuentes que unen México y los Estados Unidos: la telenovela, prensa amarilla, videos musicales internacionales y las historietas punk mexicanas, diversos géneros cinematográficos y las estereotipadas nociones de "mal gusto" asociadas con las clases medias y populares del Distrito Federal.

La obra fotográfica de Calderón en la Serie historia artificial (1995; ver figs. 7, 8) aborda específicamente nociones contemporáneas de teatralidad, cultura visual y practicas de exhibición. Por medio de estas fotografías en color de gran formato, el artista registra su intervención en los dioramas del Museo Nacional de Historia Natural de la Ciudad de México. Las obras fueron expuestas junto a los dioramas en que intervino. Allí, el artista escenificó *tableaux vivants*, posando como un cazador urbano/vato loco latino, luciendo una peluca estilo afro y gafas oscuras. Calderón posaba blandiendo diversas armas, listo para atacar a una serie de animales que ya habían sido víctimas de la taxidermia. Al tiempo que se burla de los dioramas, la

7
*Artificial History Series #20 /
Serie historia artificial #20*, 1995
C-print, ed. 1, AP / impresión
cromógena, ed. 1, P.A.
44 x 64 in. (112 x 163 cm)
Courtesy the artist and Andrea
Rosen Gallery, New York

8
*Artificial History Series #8 /
Serie historia artificial #8*, 1995
C-print, ed. 1, AP / impresión
cromógena, ed. 1, P.A.
44 x 64 in. (112 x 163 cm)
Courtesy the artist and Andrea
Rosen Gallery, New York

MUNAL service staff styled and posed for the photographs, which are rendered in Calderón's *tableau vivant* style, utilizing the tools of their trade—mops, brooms, trash cans—as props and complex compositional devices. The artist directed the mise-en-scène on the museum's rooftop.

In bringing the paintings to life, Calderón gave them a real and lived visual cultural context, using stylistic elements from mass-culture forms he admires, such as billboards, record covers, comics, and movie posters. Art historically, this series playfully references seventeenth-century baroque masters such as Caravaggio and Velázquez, who established new conventions and tropes by using real, identifiable models from all walks of life, particularly from humble and marginal origins, to portray religious and historical figures.

Calderón is representative of a generation of artists whose research, formal experiments, and conceptual undertakings involve the cultivation of a fierce yet tender attitude. His work demonstrates that serious art can address layered and complex subject matter and experiences in an entertaining fashion; it can even give a breath of life, however briefly, to its diverse audiences.

(MUNAL) que recrearan los cuadros académicos de finales del siglo XVIII y XIX, obras que cuidan y conocen de memoria. El personal de servicio de MUNAL se vistió y posó para las fotografías, que les presentan, en el estilo de *tableau vivant* de Calderón, esgrimiendo sus instrumentos de trabajo—fregonas, escobas y tachos de basura—como utilerías y complejos elementos compositivos. El artista dirigió la escenificación en el techo del museo.

Al dar vida a los cuadros, Calderón les dio un contexto cultural real y vívido, utilizando elementos estilísticos de los medios de la cultura de masas que admira, como carteles, cubiertas de discos, historietas, y afiches cinematográficos. Desde la perspectiva de la historia del arte, esta serie nos remite en tono juguetón a maestros del barroco del siglo XVII como Caravaggio y Velásquez, que establecieron convenciones y tropos artísticos nuevos al usar personajes reales e identificables de todas las clases sociales, especialmente de origen marginal y humilde, como modelos para representar a figuras históricas y religiosas.

Calderón representa una generación de artistas cuyas investigaciones, experimentos formales, y empresas conceptuales precisan el cultivo de una actitud feroz pero tierna a la vez. Su obra demuestra que el arte serio puede tratar temas y experiencias de múltiples y complejos significados de una manera entretenida; puede incluso infundir un soplo de vida, aunque sea brevemente, a sus diversos públicos.

11
Employee of the Month #1 /
Empleado del mes #1, 1998
[Cat. no. 1]

12
Employee of the Month #5 /
Empleado del mes #5, 1998
[Cat. no. 2]

13
Employee of the Month #6 /
Empleado del mes #6, 1998
[Cat. no. 3]

14
Employee of the Month #7 /
Empleado del mes #7, 1998
[Cat. no. 4]

10
The artist with his band Intestino Grueso /
El artista con su grupo Intestino Grueso
Courtesy the artist

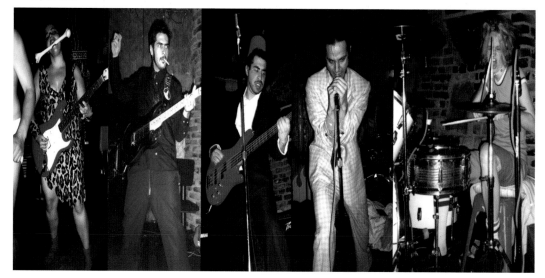

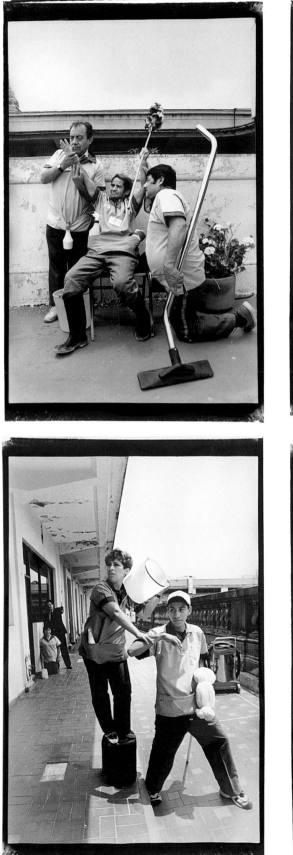
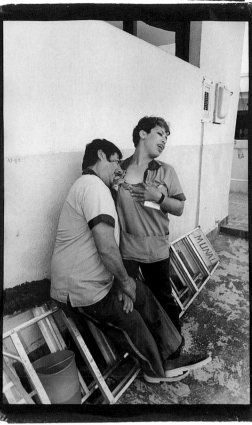
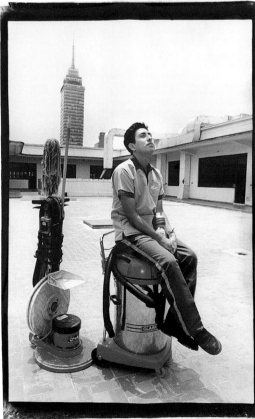

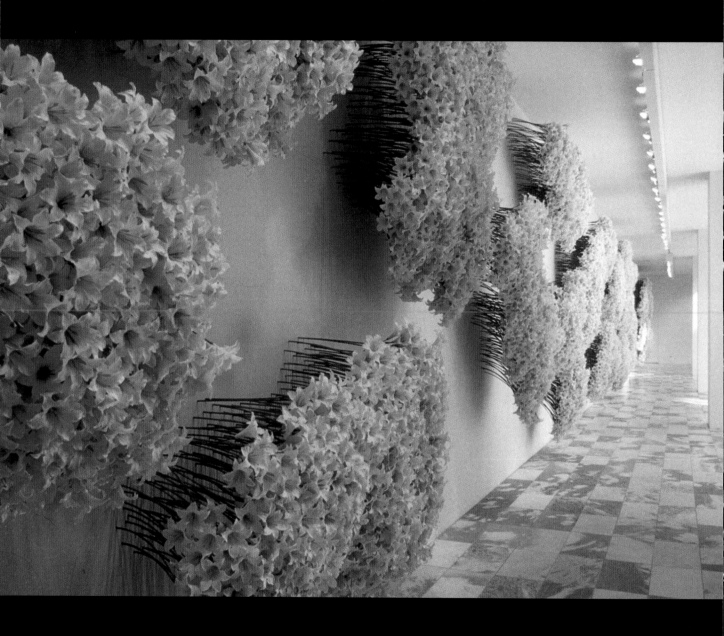

MARÍA FERNANDA CARDOSO

BORN IN COLOMBIA, María Fernanda Cardoso studied art at the University of the Andes in Bogotá and at Yale University, where she received a master's degree in sculpture. After her stay on the East Coast, she lived in San Francisco, eventually settling in Sydney, Australia. Cardoso's sculptural work, which is both conceptual and performative, incorporates formal aspects of minimalism and *arte povera* into a personal language that has allowed her to reference her cultural origins and geographical wanderings.

Throughout her artistic career Cardoso has worked with ordinary materials that have a complex matrix of signification. In *Flag* (1992; fig. 17), the artist constructed a floor piece referencing the Colombian national flag out of guava paste candy. Her use of guava—a native fruit that is ubiquitous in the country's culinary traditions and that also evokes popular euphemisms for female genitalia, desire, and rapture—is clearly charged with cultural references. Yet at the same time the fruit retains its power to convey its everyday meaning. The work's iconic quality brings to mind Jasper Johns's use of the symbol in order to deplete it of significance, yet Cardoso's piece operates differently. She employs high modernist strategies to create works that maintain a recognizable formal quality but that are also layered with meaning that stems from the artist's personal concerns and cultural background.

Cemetery–Vertical Garden (1992/1999; fig. 15) is a large installation consisting of bunches of artificial lilies mounted so that they project from the wall. The floral groupings are arranged in rhythmic patterns beneath barely visible arches drawn lightly in pencil on the gallery wall. The work's title denotes the theme of death, a pervasive issue in Cardoso's native country, where violence has historically embedded itself in everyday life. The topos of violence has been central to work by Colombian artists—from Ramírez Villamizar's modernist paintings and sculptures and the pop paintings of Beatriz

15
*Cemetery–Vertical Garden /
Cementerio–jardín vertical*
1992/1999
[Cat. no. 6]

NACIDA EN COLOMBIA, María Fernanda Cardoso estudió arte en la Universidad de los Andes en Bogotá y Yale University, donde recibió una maestría en escultura. Después de su estadía en la costa este de Estados Unidos, vivió en San Francisco y eventualmente se asentó en Sydney, Australia. La obra escultórica de Cardoso, que es a la vez conceptual y performativa, incorpora aspectos formales del minimalismo y del *arte povera* en un lenguaje personal que le ha permitido referir sus orígenes culturales y su deambular geográfico.

A lo largo de su carrera artística, Cardoso ha trabajado con materiales comunes que poseen una compleja matriz de significado. Hecha con pasta dulce de guayaba, su escultura *Bandera* (1992; fig. 17), la artista hace referencia a la bandera nacional de Colombia. Su uso de la guayaba, fruta que ocupa un lugar importante en la cocina nacional y que evoca además eufemismos para designar los genitales femeninos, el deseo y el éxtasis, está claramente cargado de referentes culturales. Aún así, la fruta retiene además su poder de transmitir su significado ordinario. Si bien esta pieza evoca las cualidades icónicas de la obra de Jasper Johns y su uso del símbolo para vaciar al signo de significado, la escultura de Cardoso opera de otra manera. Utiliza estrategias del modernismo tardío para crear obras que mantienen una cualidad formal reconocible, pero que también están permeadas de un significado que emana de preocupaciones personales de la artista y de su cultura.

Cementerio–jardín vertical (1992/1999; fig. 15) es una instalación de gran formato que consiste en ramos de lirios artificiales montados de tal manera que parecen brotar de la pared. Los grupos florales están organizados en conjuntos rítmicos, bajo unos arcos dibujados a lápiz casi imperceptibles en la pared de la galería. El título denota el topos de la muerte, un tema dominante en el país natal de Cardoso, donde la violencia se ha convertido, a lo largo de la historia, en algo cotidiano. El tópico de la violencia es un tema central en la obra de los artistas Colombianos—desde las pinturas y esculturas vanguardistas de Ramírez Villamizar y cuadros pop de Beatriz González a la escritura

González to the writings of Gabriel García Márquez. More recently, Cardoso, Juan Manuel Echaverría, and Doris Salcedo have reflected on the human and social cost of violence in their art.

Focusing on the deep, wide semantic field and metaphorical power of flowers and the cemetery, Cardoso further investigates the theme of the *meditatio mortis* (meditation on death). Exploring in a powerful and poetic manner the political and historical significance of death as a social act, Cardoso's meditation moves beyond the purely spiritual and personal realms. The centrality of death as a theme in both art and vernacular cultures, highlighted in the baroque and continuing on into postmodernity, provides a framework with which to read various layers of her work. Informed by popular and traditional customs of honoring the dead and contemporary practices of visiting loved ones at mausoleums and placing flowers in the slots provided, Cardoso's installation, by virtue of its accumulation and *horror vacui*, achieves a paradoxical quality. Abstract yet specific, economical yet overwhelming, lyrical yet social, *Cemetery* has an overriding allegorical quality, namely, that it refers to itself as well as to otherness. Specifically referencing a social and political circumstance that has immediate relevance for the artist, the work also responds to the tragic global conditions of social violence, conflict, and war.

The clusters of flowers and delicate arches suggest a gardenlike ambience, inviting the viewer to contemplate the imposition of order on nature. The use of artificial flowers ironically reflects a new economic order, in which many Latin Americans, whose countries produce flowers for export, prefer artificial flowers produced in Asia for ritual purposes, because they are less expensive and more practical. The plastic flora contradicts symbolic references to cycles of life and death, fertility, and fleeting beauty. Artifice is true to its aesthetic definition: it is contrary to nature. These flowers are meant never to die; they are meant to evoke memory and the desire to prolong personal and historical consciousness.

The artist's use of artificial materials also reflects our dependence on mass-produced items and the global web of economic and cultural relations. Subverting their mercantile orientation, consumer objects acquire a poetic quality in Cardoso's sculptural installations. *Woven Water* (1994), for instance, consists of hundreds of starfish, bought in curio shops in

de Gabriel García Márquez. Más recientemente, Cardoso, Juan Manuel Echeverría, y Doris Salcedo han reflexionado el coste humano y social de la violencia en su arte.

Concentrándose en el profundo y amplio campo semántico, y el poder metafórico de las flores y el cementerio, Cardoso sigue explorando el tema de la *meditatio mortis*. Estudiando de manera poética y poderosa la importancia política e histórica de la muerte como acto social, la meditación de Cardoso va más allá de lo puramente espiritual o personal. La centralidad de la muerte es un tema en el arte y la cultura popular, enfatizado en el barroco y continuando hasta la posmodernidad, y ofrece un marco para leer varios niveles de su obra. Influida por las costumbres populares y tradicionales de honrar a los muertos, y las prácticas contemporáneas de visitar a los seres queridos en mausoleos y colocar flores en los espacios provistos, la instalación de Cardoso, en virtud de su acumulación y *horror vacui*, logra una cualidad paradójica. Abstracta pero específica, económica pero sobrecogedora, lírica pero social, *Cementerio* tiene una dimensión alegórica decisiva, que es a la vez autorreferencial y referente a la otredad. Subrayando una circunstancia social y política que tiene relevancia inmediata para la artista, la obra responde también a las trágicas condiciones globales de violencia social, conflicto y guerra.

Los conjuntos florales y los delicados arcos sugieren un jardín diseñado, e invita al observador a contemplar la imposición de orden sobre la naturaleza. El uso de flores artificiales refleja de manera irónica el nuevo orden económico, donde muchos latinoamericanos, cuyos países producen flores naturales para la exportación, prefieren utilizar en sus ritos flores de plástico producidas en Asia, por ser más baratas y prácticas. La flora plástica contradice las referencias simbólicas a los ciclos de la vida y la muerte, la fertilidad y la fugacidad de la belleza. El artificio cumple así con su definición estética: es lo contrario a la naturaleza. Estas flores nunca mueran; evocan recuerdos y el deseo de prolongar la conciencia personal e histórica.

El uso de materiales artificiales por parte de la artista también refleja nuestra dependencia de productos fabricados industrialmente y la red global de relaciones económicas y culturales que generan. Subvertida su carácter mercantil, los productos de consumo adquieren una cualidad poética en las instalaciones escultóricas de Cardoso. *Agua tejida* (1994), por ejemplo, consiste en cientos de estrellas de mar, compradas en tiendas de curiosidades en California, unidas por sus puntas para crear formas diversas (ver fig. 16). A la vez que

16
Starfish Ball (Green), from the installation *Woven Water* / *Bola de estrella de mar (verde)*, de la instalación *Agua tejida*, 1993
Starfish, metal / estrellas de mar, metal
17 1/2 x 15 x 15 in.
(44 x 38 x 38 cm)
Courtesy the artist

17
Flag / Bandera, 1992
Guava paste candy / dulce de guayaba
43 15/16 x 64 in. (104 x 163 cm)
Courtesy the artist

California, connected at their tips to form different shapes (see fig. 16). While alluding to the effects of globalization on tourism and the environment, works such as *Woven Water* and *Cemetery* transcend their origins and become objects of marvel and beauty.

In addition to creating sculptures and installations, Cardoso has dedicated herself to the medium of performance, most notably in her ongoing *Cardoso Flea Circus* (fig. 18), which had its debut in 1995 at the Exploratorium in San Francisco. Informed by the popular and somewhat forgotten history of popular spectacles such as so-called freak shows and exhibitions of ill and deformed animals, Cardoso revived the genre of the flea circus. Obsessively following nineteenth-century European manuals on the training of fleas, she assumes the persona of the flea ringmaster during each performance. Before the painted backdrop of the big top, her fleas display their talents in little glass cases. Observed by viewers by means of magnifying glasses, the fleas, a strain that Cardoso bred from kangaroo and cat varieties, perform feats of strength and daring. There is Hercules, the strongest flea in the world; Estrellita (little star), the tightrope walker; and fearless Alfredo, the high diver. The tiny performers have a life span of three months and feed daily from the artist's arm for thirty minutes. Carnivalesque, the circus—live or on video—has the marvelous and sinister qualities of entertainment before the advent of mass media. Echoing Walter Benjamin's dictum on how the archaic can become the new, Cardoso's performance underlines a gamut of issues, including the mastering of nature as a social construct, relations of domination, and the innocence as well as the morbid impulse behind the desire and will to be entertained.

Conceptual art in Latin America has generated formal quests and thematic concerns grounded in the cultures and histories of the vast continent. If the Anglo-American tradition of conceptualism embodied a quest to dematerialize the object, in Latin America the object and its multiple frameworks—economic, political, and social—are affirmed. The use of everyday, accessible, nonprecious materials and objects—plastic flowers, starfish, guava paste, fleas—in Cardoso's conceptual and performative endeavors, while certainly a personal choice, is also an aesthetic strategy informed by a specific cultural context in which recycling and making do are social realities.

aluden a los efectos de la globalización en el turismo y el medio ambiente, obras como *Agua tejida* y *Cementerio* transcienden su origen y se convierten en objetos bellos y maravillosos.

Además de crear esculturas e instalaciones, Cardoso se ha dedicado al *performance*, de manera más notable en su pieza espectáculo *Circo de pulgas Cardoso* (fig. 18), que debutó en 1995 en el Exploratorium de San Francisco. Inspirada por la popular y algo olvidada historia de espectáculos como las ferias de monstruos y las exhibiciones de animales enfermos y deformes, Cardoso revivió el género del circo de pulgas. Estudiando obsesivamente manuales europeos del siglo XIX sobre el adiestramiento de estos animales microscópicos, asume el papel de una animadora de circo de pulgas durante cada representación. Ante el decorado de la gran carpa, sus pulgas exhiben su talento en pequeñas cajas de vidrio. Observadas por el público mediante lupas, las pulgas, que pertenecen a una raza especial que Cardoso crió mezclando las variedades de pulga de canguro y pulga de gato, ejecutan hazañas de fuerza y destreza. Está Hércules, la pulga más fuerte del mundo; Estrellita, la funambulista, y el temerario Alfredo, el clavadista. Las pequeñas estrellas de circo tienen una esperanza de vida de tres meses, y se alimentan diariamente del brazo de la artista durante treinta minutos. Carnavalesco, el circo—en directo o vía video—reúne las maravillosas y siniestras cualidades del entretenimiento anterior a la era de los medios masivos. Haciendo eco de la idea de Walter Benjamin de que lo arcaico puede convertirse en lo nuevo, el espectáculo de Cardoso subraya una amplia gama de temas, incluyendo el dominio de la naturaleza como constructo social, las relaciones de dominación, y la inocencia, así como la morbosidad de los impulsos relacionados con el deseo y la voluntad de las personas de ser entretenidas a toda costa.

El arte conceptual en Latinoamérica ha generado búsquedas formales e inquietudes temáticas basadas en las culturas e historias de este vasto continente. Si la tradición angloamericana del conceptualismo representó una búsqueda por desmaterializar el objeto, en América Latina se afirman el objeto y sus múltiples marcos—económicos, político, y social. El uso de materiales comunes y objetos cotidianos y accesibles—flores de plástico, estrellas de mar, pasta de guayaba, pulgas—en las obras conceptuales y performativas de Cardoso, aunque no deja de ser una decisión personal, es también una estrategia estética formada por un contexto cultural específico en el que el reciclaje y el apaño son realidades sociales.

18
Cardoso Flea Circus / Circo de pulgas Cardoso, 1997
Mixed media / técnica mixta
96 x 192 x 10 in. (244 x 488 x 25 cm)
Courtesy the artist

CARDOSO FLEA CIRCUS

Featuring today:

Teeny and Tiny, tightrope walkers

• A weight lifting competition

• A sword fight

The flea jugglers Pepita and Pepón

• Brutus, the strongest flea on earth!

CARDOSO FLEA CIRCUS

THE EXPLORATORIUM

NOVEMBER 28/95 - JANUARY 28/96

3601 LYON STREET SAN FRANCISCO 94123
TEL. (415) 563-7337 FAX (415) 563-9153

ALIVE

ROCHELLE COSTI

ROCHELLE COSTI was born in the multicultural state of Rio Grande do Sul, Brazil—which borders Argentina, Uruguay, and Paraguay—and currently resides in São Paulo. She began working with photography at an early age and has studied architecture, communications, and advertising. Costi, whose work has always been inspired by observations of the simple things in everyday life, takes an ethnographic approach to her investigation of culture, exploring domestic expression as an index of contemporary lives and customs.

The Tablecloths series (1997; see fig. 19), exhibited at the sixth Havana Bienal (1997), consists of photographic images of decorative patterns that were printed onto large-scale vinyl sheets. In their use of precise decorative patterns—arabesques, rococo swirls, Persian tile motifs, and baroque-like borders—these artworks make a direct reference to commonplace plastic tablecloths. Yet these motifs are actually composed of a variety of grotesque everyday objects: overflowing ashtrays, chicken legs, discarded fruit peels. An amalgamation of metaphors pertaining to daily life, form, and function, the Tablecloths may also be read as works dealing with translation. Decorative patterns of the sort the artist uses are found on objects and in places associated with high culture and "good taste," which in turn find their way into such humble objects as plastic tablecloths.

Given all its anthropological and social layers, food has been a productive theme for Costi. For *Arte Cidade III* (1997), the arts festival that takes place in São Paulo's decaying industrial district, she created a series of photographs titled *Typical Dishes* (1994; see fig. 23) and displayed them in an abandoned mill. The site, in which the artist found all sorts of debris relating to cooking and food left by the homeless,

ROCHELLE COSTI NACIÓ en el multicultural estado brasileño de Rio Grande do Sul, que colinda con Argentina, Uruguay y Paraguay, y hoy reside en São Paulo. A una edad temprana comenzó a trabajar en fotografía y estudió arquitectura, comunicación y publicidad. La obra de Costi, inspirada por observaciones de sencillos elementos de la vida cotidiana, toma una perspectiva etnográfica en sus investigaciones sobre la cultura, leyendo expresiones domésticas como indice de la vida y de las costumbres contemporáneas.

La serie Manteles (1997; ver fig. 19), expuesta en la Sexta Bienal de La Habana (1997), consta de imágenes fotográficas de diseños decorativos impresos en planchas de vinilo de gran formato. En su uso de diseños decorativos—arabescos, firuletes rococó, motivos de azulejos, y marcos de estilo barroco—estas obras de arte hacen referencia directa a simples manteles de plástico. De hecho, estos motivos se componen de una serie de objetos cotidianos grotescos: ceniceros atestados de colillas, patas de pollo, mondas de fruta. Los manteles son una amalgama de metáforas relacionadas con la forma y la función y la vida diaria, que también pueden interpretarse como obras que abordan el tema de la traducción. Diseños decorativos del tipo utilizado por la artista se encuentran en objetos y lugares asociados con la alta cultura y el "buen gusto" trasladados a su vez a objetos tan humildes como un mantel de plástico.

Debido a sus múltiples significados antropológicos y sociales, la comida es un tema que ha animado la producción de Costi. Para *Arte Cidade III* (1997), el festival de arte que se presenta en el ruinoso distrito industrial de São Paulo, creó una serie de fotografías titulada Platos típicos (1994; ver fig. 23) que presentó en una fábrica abandonada. En este espacio, donde la artista encontró todo tipo de restos abandonados por indigentes y relacionados con la cocina y la comida, la inspiró para crear una serie sobre

19
Tablecloths (Dead Flowers) / Trullas (flores muertas),
1996–97
Electrostatic print on vinyl / impresión electroestática sobre vinilo
79 x 52 in. (200 x 132 cm)
Courtesy the artist and Brito Cimino Gallery, São Paulo

inspired her to do a series on this subject. Referencing the fashion in which expensive restaurants advertise their fare, Costi photographed home-cooked meals, the dishes of the corner stand, and other sorts of humble fare. Scale is key in this work. Enlarged to ten times the normal size of restaurant photos, Costi's works problematize and at the same time celebrate the role of food in our society and the social rituals that frame it.

In her Rooms—São Paulo series (1998; see figs. 5, 20–22), Costi invites the viewer to scrutinize, in exhaustive detail, a specific human universe—that is, bedrooms she photographed in and around São Paulo, the largest city in Brazil. Although not exactly documentary, these images present these domestic settings with a minimum of aesthetic or political commentary. They provide fascinating information about a richly dichotomous visual culture, however, and about the human need to create and personalize the most intimate of living spaces.

Taken together, the photographs in this series offer something of a typology, representing people of diverse genders, ages, classes, and backgrounds. One photograph, for example, captures the ordered chaos of a bedroom belonging to a transvestite living in a *favela*—a shantytown in which the residents began essentially as squatters, building their small houses on unused public land. Cast in a soft red glow, this bedroom is shrouded in richly patterned fabrics creatively draped around the bed and billowing like sails from the ceiling. A small table and chest of drawers, covered with lace doilies, are encrusted with an array of small personal articles—perfume bottles, boxes, vases, and clothes. Mirrors hung next to the bed and over the table serve to enlarge the space, while also increasing the cacophony, doubling the impression of innumerable tabletop items and intensifying the Caravaggiesque effect of the reddish brown hues cast by the bedspread and surrounding draperies. Costi offers us a room that is drenched in personality and aura, yet otherworldly. The feel and scent of the room almost permeate the visual surface of the photograph and envelop the viewer in its protected separateness from the world outside.

este tema. Haciendo referencia a la manera en la que los restaurantes caros hacen publicidad de sus productos, Costi fotografió comidas caseras, platos ofrecidos en puestos de comida callejeros, y otros platillos humildes. La escala es clave en esta obra. Ampliadas a diez veces el tamaño usual de las fotos de restaurantes, las obras de Costi problematizan y a la vez celebran el papel de la comida en la sociedad y los rituales sociales que la enmarcan.

En su serie Cuartos—São Paulo (1998; ver figs. 5, 20–22), Costi invita al espectador a observar, de manera exhaustiva, un universo humano particular, es decir, dormitorios que fotografió en la ciudad más grande de Brasil, São Paulo, y sus alrededores. Aunque no son precisamente documentales, las imágenes presentan estos espacios domésticos con un mínimo de comentario estético o político. No obstante, ofrecen una gran cantidad de información fascinante sobre una cultura visual altamente dicotómica, y sobre la necesidad humana de crear y personalizar los espacios íntimos.

Como unidad, las fotografías de esta serie ofrecen una especie de tipología de personajes de diversos géneros, edades, clases y entornos sociales. Una de las fotos, por ejemplo, capta el ordenado caos del dormitorio de un travesti que vive en una *favela*, cuyos habitantes fueron inicialmente "ocupas" que construyeron sus pequeñas residencias en tierras del estado. Escenificado con un suave brillo rojizo, este dormitorio está envuelto en telas suntuosamente decoradas, colgadas de manera creativa alrededor de la cama e inflándose desde el techo como velas. Una mesilla con cajones, tapada con manteles de encaje, está cubierta de pequeños efectos personales: botellas de perfume, cajas, jarrones y ropa. Espejos colocados junto a la cama y sobre la mesa para ampliar el espacio también aumentan la cacofonía, doblando el número de los innumerables objetos posados sobre la mesa e intensificando el efecto caravaggiano de los tonos marrones rojizos que emanan del cubrecama y las cortinas circundantes. Costi nos ofrece una habitación empapada de aura y personalidad, pero que es ultramundana. La sensación y el olor del cuarto parecen permear la superficie visual de la fotografía, y envuelven al espectador en su distancia protectora del mundo exterior.

20
Rooms—São Paulo / Cuartos—São Paulo, 1998
[Cat. no. 7]

21
Rooms—São Paulo / Cuartos—São Paulo, 1998
[Cat. no. 8]

Each of the photographs in the Rooms series captures comparably intense and discrete qualities of the spaces and auras of the occupants. Some reflect personal histories—for instance, an unrequited and nostalgic longing for the past—while others convey a deep need for order and, concurrently, a desire for chaos. Still others tell us about social status and the human drive to create shelter and intimacy by any available means.

Costi belongs to the first generation of artists in Brazil, along with such contemporaries as Paula Trope and Rosângela Renno, who began to demystify orthodox photography, moving it beyond the limits of journalism and the picturesque. Costi has made photography the core of her art, and her work is an index and playful though sincere record of visual culture. She approaches this exuberant culture with a combination of wonder and vertigo. For her, it is also a domain of signs and power as well as the site in which life transpires, and her oeuvre is a register of both habits and rituals, beautiful and socially relevant, elegant and meaningful.

Cada una de las fotografías de la serie Cuartos capta de forma comparable las cualidades de intensidad y discreción de los espacios y las auras de sus ocupantes. Algunas reflejan historias personales, por ejemplo, un deseo nostálgico y no correspondido de recuperar el pasado, mientras otras expresan una profunda necesidad de orden, y a la vez, un ansia por lo caótico. Aún otras nos hablan de estatus social y del deseo humano de crear cobijo e intimidad a cualquier precio.

Costi pertenece a la primera generación de artistas en Brasil, junto a artistas como Paula Trope y Rosângela Renno, que inició la desmitificación de la fotografía ortodoxa llevándola más allá de los limites del periodismo y lo pintoresco. Costi ha hecho de la fotografía el núcleo de su arte, y su obra es un índice y un registro lúdico y sincero de la cultura visual. Trata esta exuberante cultura con una mezcla de asombro y vértigo. Para ella, es tanto un territorio de signos y poder como el espacio donde transcurre la vida, y su obra es un registro de hábitos y rituales, hermosa y de gran relevancia social, elegante y llena de significado.

23
Typical Dishes / Platillos típicos, 1994–97
Electrostatic print on vinyl / impresión electroestática sobre vinilo
98 x 122 in. (250 x 310 cm)
Installation view, *Arte Cidade III: A City and Its Histories*, São Paulo (1997)
Courtesy the artist and Brito Cimino Gallery, São Paulo

22
Rooms—São Paulo / Cuartos—São Paulo, 1998
[Cat. no. 10]

ARTURO DUCLOS

THE WORK OF ARTURO DUCLOS IS informed by conceptual and theoretical concerns that engage the interaction of language, historical narratives, and visual readings. An active participant in the contemporary art scene in Chile, whose principal figures have consistently upheld cross-media and installation work, Duclos has privileged the activity of painting, exploring its possibilities and visuality.

Duclos was the youngest artist associated with what is now called the School of Santiago, whose key participants were Juan Dávila (b. 1946), Gónzalo Díaz (b. 1947), and Eugenio Dittborn (b. 1943). Duclos has underlined that what brought these artists together was their experience of one of the most difficult periods of their country's history, namely, the military dictatorship of Augusto Pinochet (1973–89). These artists chose to remain in Chile and to work in and against a specific artistic and political context. Duclos's strong sense of cultural consciousness has led him to claim that, rather than revolving around identity, his work has been shaped by a notion of "belonging." "Any construction whatsoever is made from a *given place*," he has stated. For Duclos, remaining in Chile involved an articulation around cultural specificities in Latin America, a circumstance that, he has said, "makes the work much more baroque, more complex, and less referential solely to formal issues."[1]

Duclos's persistent interest in the baroque, particularly its emphasis on the emblem as well as the period's exhaustive visual inventory, relies on signs, symbols, and languages that correspond to disparate art histories, cultures, and failed utopias. He draws from an ongoing archive of emblems, cosmological maps, *I Ching* tablets, baroque hieroglyphs, postcards, found photographs, book illustrations, ads, political and religious insignias, popular magazines, and occult publications.

LA OBRA DE ARTURO DUCLOS se nutre de temas de índole conceptual y teórico que comprenden la interacción del lenguaje, las narrativas históricas y sus lecturas visuales. Como participante activo del ámbito artístico contemporáneo de Chile, cuyos figuras principales han trabajado principalmente en *multimedia* e instalación, Duclos ha privilegiado a la pintura, explorando sus posibilidades y su visualidad.

Duclos era el artista más joven asociado con lo que hoy se llama La Escuela de Santiago, cuyos participantes principales eran Juan Dávila (n. 1946), Gonzalo Díaz (n. 1947) y Eugenio Dittborn (n. 1943). Duclos ha señalado que su experiencia durante la dictadura militar de Augusto Pinochet (1973–89), uno de los periodos más difíciles de la historia de su país, fue lo que unió a estos artistas, que decidieron permanecer en Chile para trabajar dentro y en contra de un contexto artístico y político específico. El arraigado sentido de conciencia cultural de Duclos le ha llevado a afirmar que, en vez de enfocarse en la identidad, su trabajo se ha desarrollado en base al concepto de "pertenencia." Ha afirmado que "cualquier construcción que se haga se va haciendo *desde el lugar*." Para Duclos, quedarse en Chile supuso una articulación en torno a especificidades culturales en América Latina, realidad que, según él, "hace la obra mucho más barroca, más compleja, y menos referida solamente a problemas formales."[1]

El involucramiento de Duclos con el barroco, particularmente su énfasis en la emblemática y el complejo inventario visual del periodo, se basa en signos, símbolos y lenguajes que corresponden a diversas historias de arte, culturas y utopías fracasadas. Recurre a un archivo continuo de emblemas, mapas cosmológicos, tablillas de *I Ching*, jeroglíficos barrocos, tarjetas postales, fotografías encontradas, ilustraciones de libros, anuncios, insignias políticas y religiosas, revistas populares, y publicaciones esotéricas.

24
The Exploration of Space /
La exploración del espacio, 1996
[Cat. no. 12]

Cameron has described as the "shock of recognition"[3]–that is, that the viewer's first encounter with Duclos's paintings triggers associations with other popular forms of imagery. Yet Duclos's hermeticism–informed by alchemy, mysticism, and semiotics–circumvents any direct and linear reading. The viewer is invited to consider and to dwell in his universe of shifting meanings.

In later works, Duclos's severe, symmetrical compositions give way to decorative patterns and luxurious surfaces. A series of key works from 1994 and 1995 are characterized by their accumulative and allegorical dimensions. Most of the works from this series were stolen, but one of the few remaining examples, *Take My Trip* (1995; fig. 26), is a cornucopia of images, texts, and patterns. At the crossroads of the historical baroque and the exuberance of contemporary global visual culture, the mixed media and hybrid imagery reverberate in an elegant yet vertiginous manner.

As Nelly Richard has underlined, Duclos's use of ornament and decor recovers a domain that the historical avant-garde discarded in its quest for function and analytic rigor. This operation allows him to transgress by combining the *monument*, understood as "the great discourses of culture and universal histories," with *ornament*, "the small detail that is sumptuously charged with inutility and whose only pretense is to create beauty."[4] Duclos also deals with ornamentation by casting baroque themes into a contemporary web of meanings, as in his painting *Vanitas* (1996; fig. 28).

In a recent series of works, Duclos's conceptually based decor takes another twist. The artist printed images and texts directly onto the surfaces of multicolored patterned silks and brocades. *Sulfur* (1999; fig. 27) belongs to a series that blends the baroque, chinoiserie, and digitized visual references. These paintings evoke the velocity, multiplicity, and layered character of our contemporary visual culture, reflecting Duclos's persistent quest to convey a crisis of language and the language of crisis into the passages in which the ultrabaroque transits and trades.

de Duclos despierta asociaciones con otras formas populares de imágenes. Sin embargo el hermetismo de Duclos, inspirado por la alquimia, el misticismo y la semiótica—elude toda lectura directa y lineal. Invita al lector a considerar y detenerse en su universo de significados cambiantes.

En obras posteriores, las composiciones austeras y simétricas de Duclos dan paso a diseños decorativos y superficies lujosas. Una serie de obras importantes de los años 1994 y 1995 se caracteriza por sus dimensiones acumulativas y alegóricas. La mayoria de las obras de esta serie fueron robadas, pero uno de los ejemplos preservados, *Take My Trip* (1995; fig. 26), es una cornucopia de imágenes, textos y motivos. En la encrucijada del barroco historico y la exuberancia de la cultura global visual contemporanea, la técnica mixta e imaginería híbrida de esta serie resuena de manera elegante pero vertiginosa.

Como ha señalado Nelly Richard, el uso que Duclos hace del ornamento reestablece un dominio que había sido descartado por la vanguardia histórica en su énfasis en la función y el rigor analítico. Esta operación le permite transgredir combinando *monumento*, entendido como "la cita emblemática a los grandes discursos de la cultura y de la historia universales," con *ornamento*, "el pequeño detalle suntuariamente recargado de inutilidad que sólo pretende embellecer."[4] Duclos también se ocupa de la decoración proyectando temas barrocos hacia una red contemporánea de significados, como en su pintura *Vanitas* (1996; fig. 28).

En una serie de obras recientes, el ornamento con base conceptual toma otro giro. El artista imprimió imágenes y textos directamente sobre la superficie de sedas y brocados multicolores y con diversos motivos. *Azufre* (1999; fig. 27) pertenece a una serie que combina lo barroco, *chinoiserie*, y referencias visuales digitalizadas. Estas pinturas evocan la velocidad, multiplicidad y las yuxtaposiciones de nuestra cultura visual, reflejando la búsqueda constante de Duclos por expresar una crisis del lenguaje y el lenguaje de la crisis hacia los pasajes por los que transita y negocia el ultrabarroco.

NOTES

1. Duclos, in "Coversación con Adriana Valdés," in *El ojo de la mano,* exh. cat. (Santiago: Museo Nacional de Bellas Artes, 1995), 51, 52.
2. For a more thorough psychological and philosophical discussion, see Jonathan Clarkson, "The Anatomy of Melancholy," in *Alchemy and the Work of Arturo Duclos* (Essex: University of Essex, 1998), 11–15.
3. Dan Cameron, "Possible Painting," in *El ojo de la mano,* 51.
4. Nelly Richard, "El ornamento, la mujer, y el judio," ibid., 72.

NOTAS

1. Duclos, en "Conversación con Adriana Valdés," en *El ojo de la mano,* catálogo de exposición. (Santiago: Museo Nacional de Bellas Artes, 1995), 51, 52.
2. Para una discusión psicológica y filosófica en profundidad, ver Jonathan Clarkson, "The Anatomy of Melancholy," en *Alchemy and the Work of Arturo Duclos* (Essex: University of Essex, 1998), 11–15.
3. Dan Cameron, "Possible Painting," in *El ojo de la mano,* 51.
4. Nelly Richard, "El ornamento, la mujer, y el judío," ibid., 72.

27
Sulfur / Azufre, 1999
[Cat. no. 14]

28
Vanitas, 1996
[Cat. no. 13]

JOSÉ ANTONIO HERNÁNDEZ-DIEZ

EMPLOYING A VARIETY of new media and an urban youth aesthetic, Venezuelan-born artist José Antonio Hernández-Diez creates work that resonates with mischief, parody, and social relevance. Artistically precocious, he has, from early in his career, been associated with neoconceptualists such as Sammy Cucher (b. 1951), José Gabriel Fernandez (b. 1957), and Meyer Vaisman (see pp. 98–103), who, during the 1980s, departed from the modernist canons of previous generations of Venezuelan artists. This departure was evident not only in Hernández-Diez's conceptual approach and topical subject matter but also in his provocative use of materials such as dead dogs, washing machines, a cow heart, pork rinds, furniture, monumental fake fingernails, and skateboards.

Characteristic of this new generation was an early artwork by Hernández-Diez that utilized an international language while engaging regional subject matter. This video installation, entitled *In God We Trust* (1990), projected a sampling of images of riots and lootings that took place in Venezuela after a series of severe economic measures. These projections were beamed from a pyramidal glass sculpture with a TV monitor in the place where the cyclopean eye appears on the U.S. dollar bill. A year later Hernández-Diez made an equally confrontational piece, which invited viewers to insert their hands into rubber gloves attached to a glass display case holding a dead dog. Entitled *San Guinefort*, the piece references a popular medieval legend about a pious saint who, taking the form of a greyhound, healed sick children. In this poignant allegory, the corpse of the animal, kept in hydrogen, conjures up images of street children and their plight; in an ironic twist, Hernández-Diez revives this hopeful myth yet is unable to revive the dog.

UTILIZANDO UNA VARIEDAD de nuevos medios y una estética juvenil urbana, la obra del artista José Antonio Hernández-Diez, nacido en Venezuela, desata resonancias traviesas, paródicas y preocupaciones de índole social. Su precoz producción artística le ha asociado, casi desde sus inicios, con neoconceptualistas tales como Sammy Cucher (n. 1951), Mayer Vaisman (ver pp. 98–103), y José Gabriel Fernández (n. 1957), quienes, durante los años 80 se alejaron de los cánones modernistas establecidos por las generaciones anteriores de artistas venezolanos. Este distanciamiento se hizo evidente no solo en la aproximación conceptual y la temática tales de Hernández-Diez, sino también en su uso provocativo de materiales como perros muertos, maquinas de lavar, un corazón de vaca, chicharrones, muebles, uñas postizas monumentales, y patinetas.

Una obra temprana de Hernández-Diez, *In God We Trust* (1991), que utilizó un lenguaje internacional a la vez que enfrentaba temas regionales, es característica de esa generación de artistas. En esta video instalación se proyectaban una serie de imágenes de motines y saqueos que tuvieron lugar en Venezuela tras la adopción de una serie de fuertes medidas económicas por parte del gobierno.

In God We Trust se proyectaba el video desde una escultura de vidrio piramidal con un monitor de televisión en el lugar donde, en los billetes norteamericanos de un dólar, aparece el ojo ciclópeo. Un año después, Hernández-Diez creó una pieza igualmente provocadora, que invitaba al público a introducir sus manos en unos guantes de plástico conectados a una vitrina de exposición que contenía un perro muerto. Titulada *San Guinefort*, la pieza hacía referencia a una leyenda medieval sobre un santo devoto que, tras tomar la forma de un galgo, curaba niños enfermos. En esta alegoría conmovedora, el cadáver del animal, preservado en hidrógeno, invoca imágenes de los niños de la calle y sus apremios; en un giro irónico, Hernández-Diez resucita este mito de esperanza, pero es incapaz de resucitar al perro.

29
*The Brotherhood /
La hermandad*, 1997
Metal structure, pork rind, skateboards, and three monitors on stands / estructura de metal, piel de cerdo, patinetas y tres monitores sobre estantes
Installation view,
Sandra Gering Gallery,
New York, 1995
Collection Fundació "la Caixa," Barcelona

Hernández-Diez's interest in contemporary urban street culture also found expression in a series of works employing skateboards. In 1993 he displayed *Perfect Vehicles*, which consisted of thirty skateboards painted with realistic portraits of adolescents whose faces were covered with bandanas. These "hoods"—protestors who weekly confronted police at the gates of Caracas's Central University—signify the rupture in the Venezuelan social fabric between individual expression and authoritarian tendencies, at the same time making reference to the strong personal character of an international tribe of skateboarders.

Hernández-Diez's video installation *The Brotherhood* (1995; fig. 29) has two components. Pork rinds hang as if from a clothesline, under hot lights, dripping grease onto the floor below. Three worktables hold three monitors, and beside each monitor lies a skateboard made of pork rind. The video screens display three separate loops: the first monitor shows one of the pork rind skateboards being fried in a pan; in the second, the skateboard is seen rolling down a street in Caracas; and in the third, the skateboard is being mauled by a pack of roaming dogs. In *The Brotherhood*, Hernández-Diez reflects on society's expectations that technological advancement will bring social progress. Combining a popular Venezuelan snack food with a middle-class sport, this work alludes, in a poetic manner, to consumerism's penetration into the third world and technology's failure to initiate progress.

The artist has featured the skateboard in other works that explore the underbelly of Venezuelan culture. *Indy* (1995; fig. 30) consists of four color monitors resting on top of four wooden tables, each displaying a video of the artist's hand driving a single skateboard axle and two wheels back and forth on a street pavement. The color of the man's sleeve corresponds to the color of the wheels, suggesting that each is a "team." The futility of the repeated action renders the installation ambiguous, allowing the skateboard to act as a metaphor for any number of desires, fetishes, and anxieties. In another playful transformation, the 1996 work *Untitled (12 Wheels)* (fig. 31) consists of an elongated skateboard with a series of wheels attached to its middle, giving the object a centipede-like appearance and transforming it into a useless and absurd object.

El interés de Hernández-Diez en la cultura contemporánea urbana también encontró un medio de expresión en una serie de obras que utilizan patinetas. En 1993 exhibió *Vehículos perfectos*, que consistía en treinta patinetas pintadas con retratos realistas de adolescentes, cuyas caras estaban cubiertas con pañuelos. Estos "encapuchados," manifestantes que se enfrentan a diario con la policía a las puertas de la Universidad Central de Caracas, representan una ruptura en la estructura social venezolana, oscilando entre la expresión individual y las tendencias autoritarias, a la vez que hacen referencia al fuerte carácter personal de una tribu internacional de *skateboarders*.

La instalación de video de Hernández-Diez titulada *La hermandad* (1995; fig. 29) consta de dos elementos. Por un lado, chicharrones que parecen colgar de una cuerda de tender ropa, colocados bajo focos calientes y que gotean grasa animal al suelo. Y por otro, tres monitores sobre tres mesas de trabajo, junto a cada uno de las cuales está colocada una patineta hecha de chicharrón. Cade pantalla registraba tres tomas de video: el primer monitor muestra una de las patinetas friéndose en una sartén; en el segundo, la patineta se ve bajar rodando por una calle de Caracas; y en el tercero, la patineta es comida por una jauría de perros vagabundos. En *Hermandad*, Hernández-Diez reflexiona sobre las expectativas sociales ante el avance tecnológico, del que se espera traerá progreso social. Combinando un plato popular venezolano con un deporte más que nada de clase media, esta obra, de manera poética, alude a la cultura del consumo en el tercer mundo y al fracaso de la tecnología en la creación de progreso.

El artista se ha valido de la patineta en otras obras que exploran las subculturas venezolanas. *Indy* (1995; fig. 30) consta de cuatro monitores colocados sobre sus respectivas mesas de madera. En cada un video a color que registra la mano de un hombre (el artista) empujando con movimiento de vaivén un eje y dos ruedas de patineta en una calle. El color de la manga de la camisa del sujeto hace juego con el color de las ruedas, sugiriendo que cada conjunto forma parte de un "equipo". La futilidad de dicha acción continua produce una sensación de ambigüedad frente a la instalación, y sugiere que la patineta es una metáfora de deseos y ansias. En otro giro ingenioso, la obra *Sin título (12 ruedas)* (fig. 31) de 1996 consiste de una patineta alargada, con una serie de ruedas fijadas a la base, dándole al objeto un aspecto parecido a un ciempiés y convirtiéndolo en inútil y absurdo.

30
Indy, 1995
[Cat. no. 20]

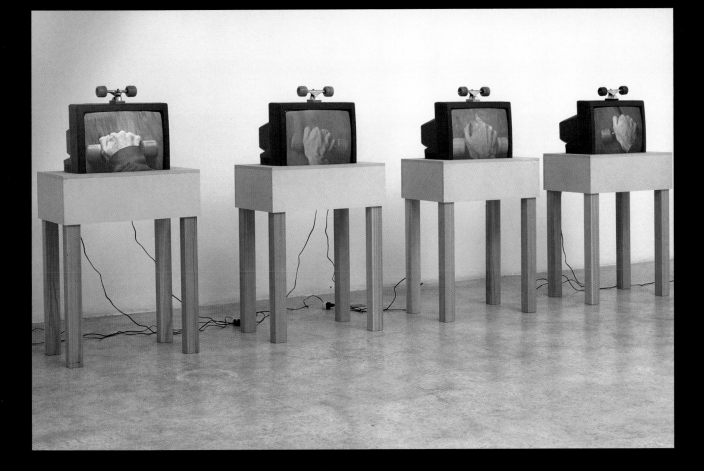

Hernández-Diez embeds humor into his social commentary in a recent series of untitled works in which he contemplates such issues as the production of culture and the contradictory nature of globalization through the icon and metonymic device of the sneaker (see figs. 32, 97). His process-oriented approach is infused with sardonic wit and a refined minimalist aesthetic. He inverts the commonplace and creates paradoxical situations charged with social and cultural significance, inviting viewers to reflect on a variety of serious and even disturbing issues, at the same time making them complicit in his prankish experiments.

A través de la zapatilla como ícono y metonimia, Hernández-Diez permea de humor su comentario social en una serie reciente de obra (figs. 32, 97) y reflexiona sobre temas como la producción de cultura y el carácter contradictorio de la globalización.

Hernández-Diez trabaja con un método procesal, imbuido de un humor astuto y sardónico y una refinada estética minimalista. Invierte lo cotidiano y enlaza situaciones paradójicas, cargadas de significación social y cultural que invitan al espectador a reflexionar sobre experiencias y situaciones profundamente perturbadores y serias y que simultaneamente lo hacen cómplice de sus travesuras experimentales.

31
Untitled (12 Wheels) / Sin título (12 ruedas), 1996
[Cat. no. 21]

32
Kant, 2000
[Cat. no. 22]

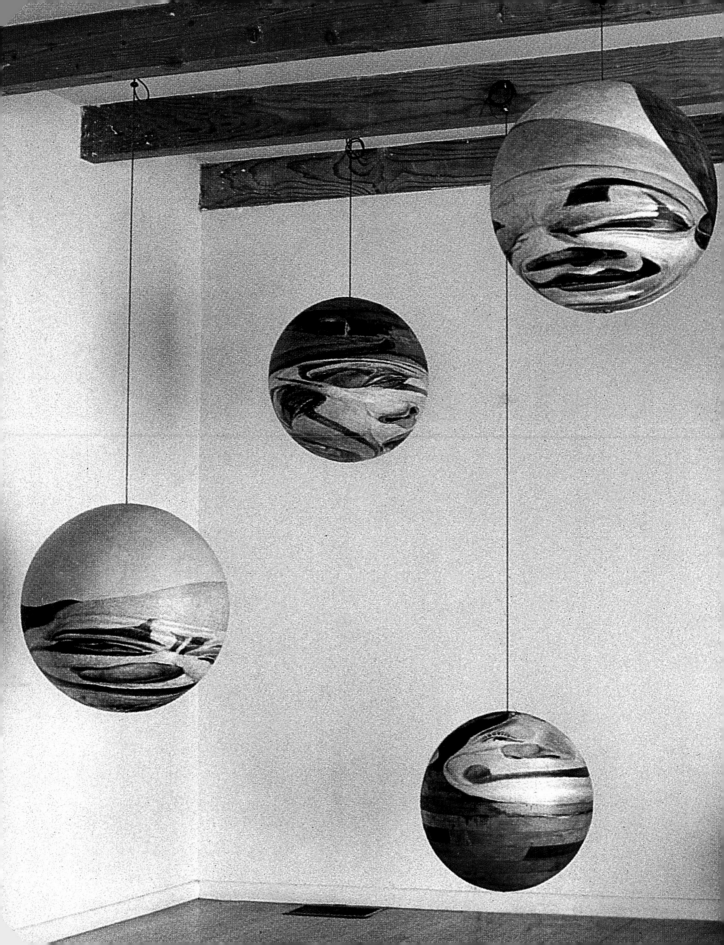

YISHAI JUSIDMAN

YISHAI JUSIDMAN HAS stubbornly explored painting through his diverse but interrelated corpus of work. Born and raised in Mexico, he studied at Art Center College of Design in Pasadena, California, where he received his B.F.A. in 1985; he received an M.F.A. from New York University in 1988. In both the United States and Mexico, Jusidman has worked against the grain of new media endeavors and even, as a painter, against other painting. In Mexico his conceptual approach to painting was a radical departure from the predominantly neoexpressionist style and use of vernacular popular imagery that have characterized so much contemporary Mexican art.

Currently based in Mexico City, Jusidman, who is also an art critic for journals and newspapers, draws on his intellectual pursuits to create paintings that reexamine the nature of visual representation and that engage art historical traditions. His works are executed with great virtuosity, yet at the same time many of them overtly confront established painterly canons and hierarchies. His series of paintings based on the archival collection at the International Clown Hall in Milwaukee are divided into two bodies of work: a group of suspended wooden orbs (see fig. 33) and a number of large-scale canvases. The orbs, two-foot-diameter wooden spheres, were inspired in part by works by Jusepe de Ribera (1591–1652) and Jan Vermeer (1632–75) that include seventeenth-century scientific instruments such as wooden globes in their compositions.

Jusidman first painted on orbs in 1990, depicting landscapes appropriated from earlier artists, from the Hudson River School to the impressionists. Entitled the Astronomer Series (1990), these works are mounted on metal poles recalling 1950s "modern" lamps. The artist's subsequent orbs featuring clown's faces were executed using the baroque device of anamorphosis (most notably exemplified by Hans Holbein's *The Ambassadors* of 1533), in which the image is distorted so that it may be optically read

YISHAI JUSIDMAN HA EXPLORADO obstinadamente la pintura a través de su corpus artístico diverso pero afín. Nacido y formado en México, estudió en el Art Center College of Design, en Pasadena, California, donde recibió su licenciatura en artes en 1985; recibió una maestría en artes de la Universidad de Nueva York en 1988. Tanto en los Estados Unidos como en México, Jusidman trabaja a contrapelo de los nuevos medios, e incluso, como pintor, contra diversos tipos de pintura. En México, su visión conceptual de la pintura fue una ruptura con del estilo neoexpresionista predominante y el uso de imaginería popular vernácula que ha caracterizado gran parte del arte mexicano contemporáneo.

Establecido en la Ciudad de México, Jusidman, que es además crítico de arte para varios diarios y revistas, se nutre de sus búsquedas intelectuales para crear pinturas que reexaminan la naturaleza de la representación visual, y que dinamizan las tradiciones históricas del arte. Ejecuta sus obras con un gran virtuosismo; a la vez que muchas de ellas desafían abiertamente los cánones y las jerarquías de la pintura. Sus series de pinturas basadas en los archivos del International Clown Hall of Fame en Milwaukee, Wisconsin, están divididas en dos grupos: uno de orbes en suspensión (ver fig. 33) y una serie de lienzos a gran escala. Las orbes, esferas de madera de sesenta centímetros de diámetro, fueron inspiradas en parte por la obra de Jusepe de Ribera (1591–1652) y Jan Vermeer (1632– 1675) que incorporaban instrumentos científicos como globos terráqueos de madera en sus composiciones.

Jusidman pintó sus primeras esferas en 1990, citando paisajes apropiados de artistas anteriores, desde los de la Escuela del Rio Hudson a los impresionistas. Titulada Serie de los astrónomos (1990), estas obras están montadas sobre postes de metal y evocan a las lámparas "modernas" de la década de 1950. Las esferas subsecuentes del artista representaban caras de payasos ejecutadas utilizando el recurso barroco de la anamorfosis (cuyo ejemplo más notable es la obra *Los embajadores*

33
Installation view with (from left) *J.W.* (1990; cat. no. 26), *Anonymous II / Anónimo II* (1990; cat. no. 24), *O.C.* (1990; cat. no. 27), and *A.W.* (1990; cat. no. 25)

relationship of artists to madness, the cultural construction of madness in society, and what is perceived as the sublime when expressing a state of mind, Jusidman sought other approaches in both the production and display of the works. These paintings, based on photographs taken by the artist, included the conceptual component of a plaque displayed alongside the painting that states in detached clinical terms the illness of the patient. Sidestepping any romance with madness, the artist has stated about these works that "their pigments do not translate an emotional state, and their expressiveness is built around their interchange with the viewer."[2]

In Mutatis Mutandis (1999–2000; see fig. 35), his most recent corpus of work, Jusidman continues his investigation of the construction of images. The series brings together in a baroque-like summation the artist's theoretical concerns with the making of images, painting, and the gaze. Using diverse media, he engages a web of formal and conceptual relationships to underline the centrality and vitality of painting, how it is informed by diverse media, and how this hybrid interactivity has fashioned the gaze with which we look at art. Tactile, photographic, pictorial, and digital, this key series revolves around analogies, hence its title, Mutatis Mutandis (a Latin phrase that means "with the respective differences having been considered"). This important and complex exploration of aesthetic issues rearticulates, in the artist's words, "a gaze that nurtures thinking, a gaze that parts from painting, with it or without it."[3]

relación históricamente compleja de los artistas con la locura, la construcción social de la locura en la sociedad, y lo que se percibe como lo sublime al expresar un estado mental, Jusidman estudió otros acercamientos tanto a la producción como la presentación de las obras. Estos cuadros, basados en las fotografías tomadas por el artista, incluyen el componente conceptual de una placa, colocada junto a cada cuadro, que describe en términos clínicos e impersonales la enfermedad del paciente. Dejando de lado cualquier romantización de la locura, Jusidman ha reiterado que en estas piezas que "el pigmento no traduce aquí un estado emotivo ... el sentido de la expresividad del cuadro se construye durante el tiempo de contacto con el espectador."[2]

En Mutatis Mutandis (1999–2000; ver fig. 35), su corpus más reciente, Jusidman continúa su indagación en la construcción de imágenes. La serie reúne en una summa de estilo barroco, las preocupaciones teóricas del artista con relación a la construcción de imágenes, la pintura y la mirada. Utilizando medios diversos, genera una red de relaciones formales y conceptuales para subrayar la centralidad y vitalidad de la pintura, la manera en la que se nutre de diversos medios, y cómo esta interacción híbrida ha formado la mirada con la que observamos el arte. Táctil, fotográfica, pictórica, y digital, esta serie clave gira entorno a analogías, de ahí su título, Mutatis Mutandis (una expresión latina que significa, "considerar las respectivas diferencias"). Esta exploración significativa y compleja de temas estéticos rearticula, en palabras del artista, "una mirada que nutre la reflexión, la mirada a partir de la pintura, con y sin la pintura."[3]

NOTES
1. Yishai Jusidman, "En-treat-ment," in Bajo tratamiento/En-treat-ment (Mexico City: Museo de Arte Carillo Gil, 1999), 25.
2. Ibid.
3. Yishai Jusidman, artist's statement for Mutatis Mutandis, Centro de la Imagen, Mexico City, May–June 2000.

NOTAS
1. Yishai Jusidman, "En-treat-ment," en Bajo tratamiento/En-treat-meant (Ciudad de México: Museo de Arte Carrillo Gil, 1999), 15.
2. Ibid., 16.
3. Yishai Jusidman, texto del artista para Mutatis Mutandis, Centro de la Imagen, Ciudad de México, mayo–junio 2000.

35
Mutatis Mutandis: R.H., 1999
[Cat. no. 30]

36
J. A., 1991–92
[Cat. no. 28]

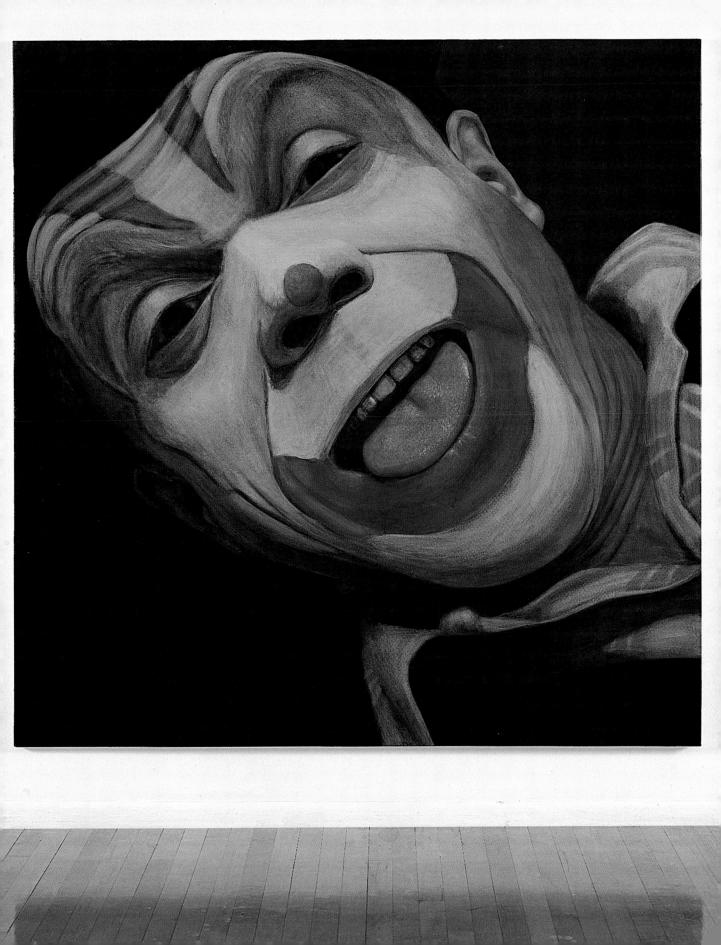

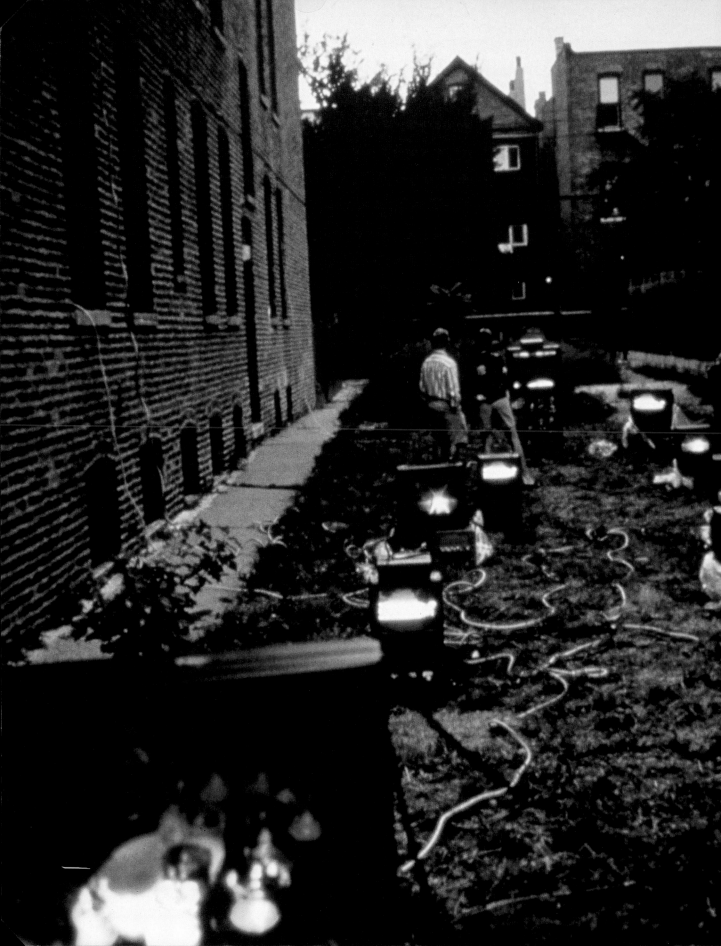

IÑIGO MANGLANO-OVALLE

IÑIGO MANGLANO-OVALLE is an interdisciplinary artist who draws on a variety of media and new technologies. His hybrid work addresses and challenges the boundaries between art and science, between private and public domains, and between art making as a formalist endeavor and a public service. His important contribution to Sculpture Chicago in 1993, *Street-Level Video* (1992–93; fig. 37), was a process-based project in which he worked with young Latino gang members from Chicago's most marginal neighborhoods. By means of video, the participants made and exchanged images of themselves, culminating in a block party installation that explored and celebrated self-representation. In this project, which provided a means of communication between diverse groups where none had previously existed, Manglano-Ovalle acted as an educator, editor, and translator, reflecting a conception of art that has concrete social goals.

Another of Manglano-Ovalle's ongoing concerns has been the cohabitation of the individual with violence in America's poorer neighborhoods. His 1996 work *Flora and Fauna* features video monitors showing time-lapse images of pink and white flowers opening and closing, juxtaposed with monitors showing a barking dog. In addition to the contrasting images of beauty and violence, the piece includes the digitized sound of a fetal heartbeat. Pulsating at different intervals and at different volumes, the work evokes a baroque resonance of paradoxical sensorial experience and *vanitas* (the reminder of the fleeting nature of life).

Similar social concerns and conceptual underpinnings have informed Manglano-Ovalle's other projects. *El Niño Effect* (1998; fig. 40) is an artwork that actively involves viewers. Two participants at a time engage in an intensely introspective and sensory experience, namely, immersion in a sensory deprivation tank. Appealing to all the senses, the sculpture

IÑIGO MANGLANO-OVALLE es un artista interdisciplinario cuya obra se nutre de una variedad de medios y nuevas tecnologías. Esta obra híbrida enfrenta y cuestiona las fronteras entre arte y ciencia, entre espacios públicos y privados, y entre la creación artística como búsqueda formal y como servicio público. Su importante contribución a Sculpture Chicago en 1993, *Video al nivel de la calle* (1992–93; fig. 37), fue un proyecto procesal en el que trabajó con jóvenes pandilleros latinos de los barrios más marginales de Chicago. Por medio del video, los participantes crearon e intercambiaron imágenes de sí mismos, culminando en una fiesta de barrio que examinaba y celebraba la autorrepresentación. En este proyecto, que ofreció una forma de comunicación a diversos grupos que nunca las habían tenido, Manglano-Ovalle actuó como educador, editor y traductor, reflejando su concepción del arte con objetivos sociales concretos.

Otra de las preocupaciones constantes de Manglano-Ovalle ha sido la cohabitación del individuo y la violencia en los barrios más pobres de América. Su obra *Flora y fauna* (1996), presenta monitores de video que registran imágenes con la técnica *time lapse* flores rosadas y blancas abriéndose y cerrándose, yuxtapuestas a un perro ladrando. Además del contraste de imágenes de belleza y violencia, la pieza incorpora el sonido digitalizado de los latidos de un corazón fetal. Con sus pulsaciones a diversos intervalos y diferentes volúmenes, la obra evoca una resonancia barroca de experiencia sensorial paradójica y *vanitas*.

Similares preocupaciones sociales y elementos conceptuales han alimentado otros proyectos de Manglano-Ovalle. *El efecto niño* (1998; fig. 40) es una obra de arte en la que su público participa de forma activa. De dos en dos, los espectadores participan en una experiencia sensorial e introspectiva: la inmersión en un tanque de privación sensorial. Al incorporar un elemento sonoro y video, la escultura también apela a los sentidos.

37
Street-Level Video (Block Party) / *Video al nivel de la calle (Fiesta de vecinos)*, 1992–93
Mixed media / técnica mixta
Installation of *Tele-Vecindario*, from *Culture in Action: New Public Art*, Sculpture Chicago, 1993
Courtesy the artist

also incorporates a sound element and two videotapes. Evoking New Age–style samplings of natural sounds, the sound track is a slowed-down digitized recording of a gunshot in the artist's Chicago neighborhood. The video in *El Niño Effect* shows gusting winds and cloud formations that, according to their atmospheric layering, move in opposite directions over the U.S.-Mexico border, a phenomenon considered by native peoples to be an omen of catastrophe, which in a more contemporary context may be interpreted as a reflection of the disparity between natural and arbitrary political boundaries. Like other works by Manglano-Ovalle, this piece deals with ideas of the national and the transnational as well as with travel, myth, displacement, and change. It also creates a social space in which the discussion of ideas and experiences is encouraged.

Many of Manglano-Ovalle's works reflect the artist's interest in scientific research and phenomena and the vital connections between medical technologies and social debate. In Garden of Delights (1998; see fig. 39) he uses cutting-edge technology, employing charts based on DNA samples to raise questions about how identity has been analyzed and denoted through history. In contrast to Hieronymus Bosch's triptych *The Garden of Delights* (c. 1500)—which depicts a demented, grotesque, and evil world—Manglano-Ovalle's digital DNA portraits are rich chromatic abstractions that recall color field painting. Derived from computer-generated images executed by a genetics laboratory, the DNA "fingerprint" identifies individuals and has numerous uses and repercussions, particularly in legal and ethical contexts.

Manglano-Ovalle's understanding of scientific technology and the ethical questions it often raises is directly connected to his notion of art as a vehicle for social commentary. The DNA charts that he has photographically enhanced and output in Garden of Delights raise questions about the social, political, and cultural ramifications of categorizing identity. In this regard, the artist has made the connection between these works and the eighteenth-century *casta* paintings of the Spanish New World colonies (see fig. 38). The *casta* paintings, a genre unique to the Americas, provided a taxonomy of the racial categories that resulted from the mixing of the three major ethnic groups that inhabited Spain's colonies in the Americas: Indians, Spaniards, and Africans.

Evocando sonidos naturales estilo *New Age*, la banda sonora es una grabación digitalizada y ralentizada de un tiro disparado en el barrio de Chicago donde reside el artista. El video en *El efecto niño* registra formaciones de nubes que, según su posición en las capas de la atmosfera, se mueven en direcciones contrarias sobre la frontera entre México y Estados Unidos, un fenómeno que se consideraba un augurio de catástrofe por parte de pueblos indígenas, pero que en un contexto más contemporáneo puede interpretarse como una reflexión sobre la discordancia entre límites naturales y los impuestos arbitrariamente por la política. Como otras obras de Manglano-Ovalle, esta pieza invoca las ideas de lo nacional y lo transnacional, así como los conceptos de viaje, mito, desplazamiento, y cambio. También crea un espacio social que estimula la discusión sobre ideas y el intercambio de experiencias.

Muchas de las obras de Manglano-Ovalle reflejan el interés del artista por la investigación científica y las relaciones entre tenología médica y debate social. En Jardín de las delicias (1998; ver fig. 39) utiliza la tecnología más avanzada, empleando tablas visuales basadas en muestras de ADN para cuestionar la manera en la que la identidad ha sido analizada y explicada a lo largo de la historia. En contraste con el tríptico de Jerónimo Bosch *El jardín de las delicias* (c. 1500), que representa un mundo demencial, grotesco y cruel, los retratos digitales de ADN de Manglano-Ovalle son ricas abstracciones cromáticas que recuerdan las pinturas *color field*. Derivada de imágenes generadas por computadora realizadas por un laboratorio genético, la "huella digital" de ADN se utiliza para identificar individuos y tiene múltiples usos e implicaciones, especialmente en los campos legal y ético.

El conocimiento tecnológico de Manglano-Ovalle, y su comprensión de las dimensiones éticas que a menudo plantéa la tecnología, va ligado a su noción del arte como vehículo de comentario social. Las tablas de ADN que han sido ampliadas y producidas fotográficamente en Jardín de las delicias suscita interrogantes sobre las ramificaciones sociales, políticas y culturales de la categorización de la identidad. En este sentido, el artista ha vinculado estas obras con las "pinturas de casta" mexicanas del siglo XVIII (ver fig. 38) un género único en las colonias americanas. Las pinturas de casta, tenían como objeto representar una taxonomía de las categorías raciales que resultaban de la mezcla de los tres grupos étnicos principales que habitaban las colonias españolas de

38
Miguel Cabrera
Spanish Father and Octoroon Mother: Throwback, from *Depictions of Racial Mixtures / De español y albina: Torna atras*, de *Descripciones de mestizaje*, 1763
Oil on canvas / óleo sobre tela
52 x 39 ¾ in. (132 x 101 cm)
Private collection, Monterrey, Mexico

39
Victor, Sophia, and Lisbeth, from Garden of Delights / *Victor, Sophia y Lisbeth*, de Jardín de las delicias, 1998
C-print of DNA analyses; ed. 1/3 / impresión cromógena de análisis de ADN; ed. 1/3
60 x 69 in. (152.4 x 175.3 cm)
Collection Foster Investment Corporation, Pauline and Stanley Foster

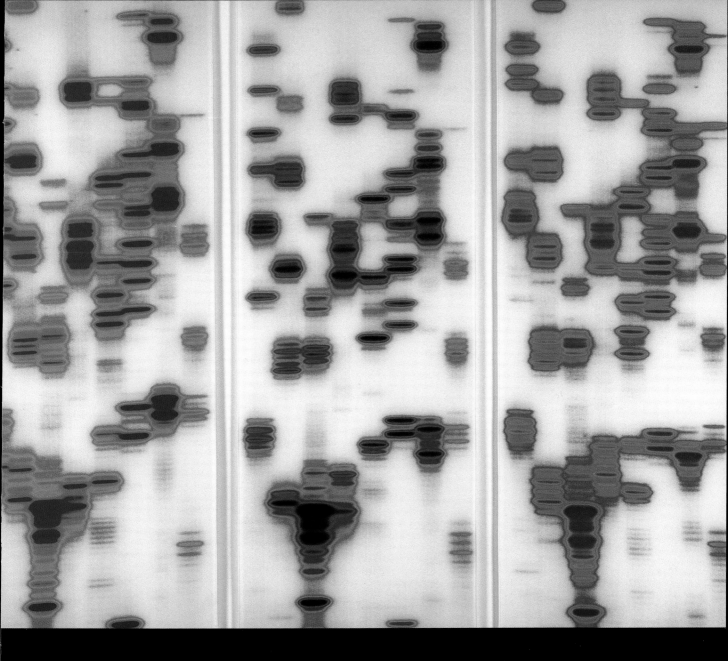

The forty-five *casta* categories represent an attempt to rigidly categorize racial types and "phenotypic" results of miscegenation.[1]

Manglano-Ovalle's work is informed by an awareness of current scientific research, which has shown that the traits commonly associated with race are merely a matter of surface appearance and have little or no genetic basis. Getting beneath skin color as a means of categorization, his DNA portraits present the individual characteristics that are normally invisible. At the same time, the artist raises the specter of using (and misusing) scientific technology to qualify "identity." Seen in this light, the blurred, pulsating colors of Garden of Delights take on "Big Brother" omniscience.

Manglano-Ovalle has commented that his own unique background as a child of a Spaniard and a Colombian who grew up on three different continents (Europe, South America, and North America) is articulated in his examination of the shifting and reshaping of identity in a global culture. As the offspring of two medical researchers, he also grew up with a knowledge of scientific advances and a familiarity with new technology in general. In his work he examines the individual's ability to navigate a transcontinental high-tech society of multiple and often contradictory layers of information and culture, suggesting that this is both necessary and enriching.

The constant awareness in Manglano-Ovalle's work of social, political, and cultural issues functions as a counterpoint to his conceptual and poetic use of technology. In *Climate* (2000; fig. 41) these concerns are fully articulated. Utilizing three monitors that screen nonlinear narrative vignettes set in a historic Mies van der Rohe apartment building in Chicago, the piece points to the complex web of relationships between economics, ethics, and globalization. In *Climate*, as in *El Niño Effect*, the artist uses weather as a metaphor; a weather forecaster/economic analyst is the central character. This piece highlights the arrogance of our ultimately futile attempts to control our environment. In customary Manglano-Ovalle fashion, it draws from the everyday and the banal to examine the promise and the farce of utopian visions.

América: indígenas, españoles y africanos. Las cuarenta y cinco categorías de *casta* representan un intento de categorizar con rigidez los tipos raciales y los resultados "fenotípicos" del mestizaje.[1]

La obra de Manglano-Ovalle se nutre de su familiaridad con la investigación científica actual, que demuestra que las características asociadas generalmente con la raza están limitadas a apariencias superficiales y tienen una justificación genética mínima o nula. Trascendiendo el color de la piel como modo de categorización, sus retratos de ADN registran las características individuales que normalmente son invisibles. Al mismo tiempo, el artista introduce el espeluznante espectro del uso (y el abuso) de la tecnología para definir la "identidad." Desde esta perspectiva, los colores vibrantes y borrosos de Jardín de las delicias asumen la omnisciencia del "Big Brother" orwelliano.

Manglano-Ovalle ha expresado que su experiencia personal, como hispano-colombiano criado en tres continentes (Europa, Sudamérica y América del Norte), está articulada por sus exploraciones de los cambios y transformaciones de la identidad en una cultura global. Como hijo de dos investigadores médicos, Manglano-Ovalle también creció estando al día de los avances científicos y familiarizado con las nuevas tecnologías en general. Su obra examina la capacidad del individuo de transitar en una sociedad transcontinental de alta tecnología con estratos de información y cultura múltiples a menudo contradictorios, sugiriendo que se trata de un proceso que es a la vez necesario y enriquecedor.

La constante atención a temas sociales, políticos y culturales funciona como contrapunto al uso poético y conceptual que Manglano-Ovalle hace de la tecnología. En *Clima* (2000; fig. 41), estas preocupaciones se articulan plenamente. Utilizando tres pantallas que presentan viñetas con narrativas no-lineares localizadas en un edificio histórico de Mies van der Rohe en Chicago, la pieza apunta a la compleja red de relaciones entre la economía, la ética y la globalización. En *Clima*, como en *El efecto niño*, el artista utiliza el clima como metáfora, donde el personaje principal es un meteorólogo/analista económico. Esta pieza enfatiza la arrogancia de nuestros fútiles intentos por controlar nuestro entorno. Con un estilo muy personal, Manglano-Ovalle utiliza lo banal y cotidiano para examinar las promesas y farsas de las visiones utópicas.

Notes
1. See John A. Farmer and Ilona Katzew, eds., *New World Orders: Casta Painting and Colonial Latin America*, trans. Roberto Tejada and Miguel Falomir (New York: Americas Society, 1996).

Notas
1. Ver John A. Farmer e Ilona Katzew, editores, *New World Orders: Casta Paintings and Colonial Latin America*, traducido por Roberto Tejada y Miguel Falomir (Nueva York: Americas Society, 1996).

40
El Niño Effect (Niño and Niña) / El efecto El Niño (Niño y Niña), 1998
C-print, ed. 3 / impresión cromógena, ed. 3
40 x 60 in. (101.6 x 152.4 cm)
Courtesy the artist and Christopher Grimes Gallery, Santa Monica

41
Installation view of *Climate / Clima* (2000; cat. no. 31), Max Protetch Gallery, New York, 2000

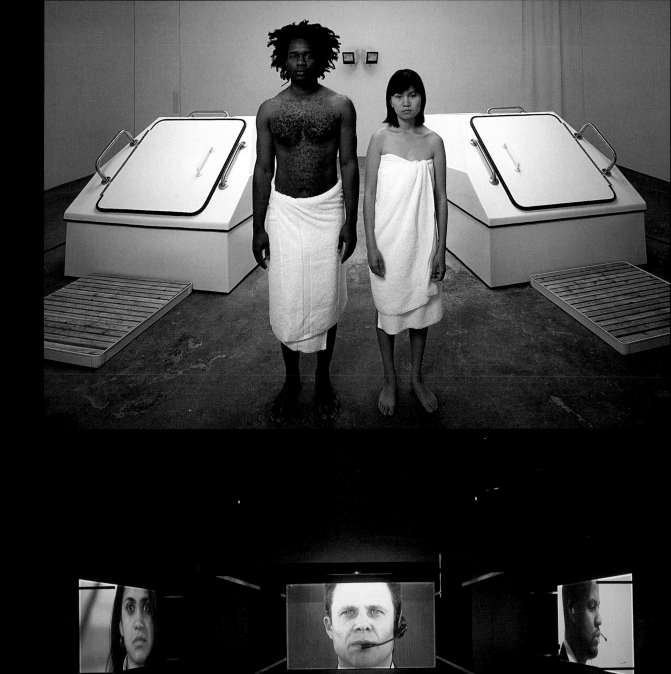

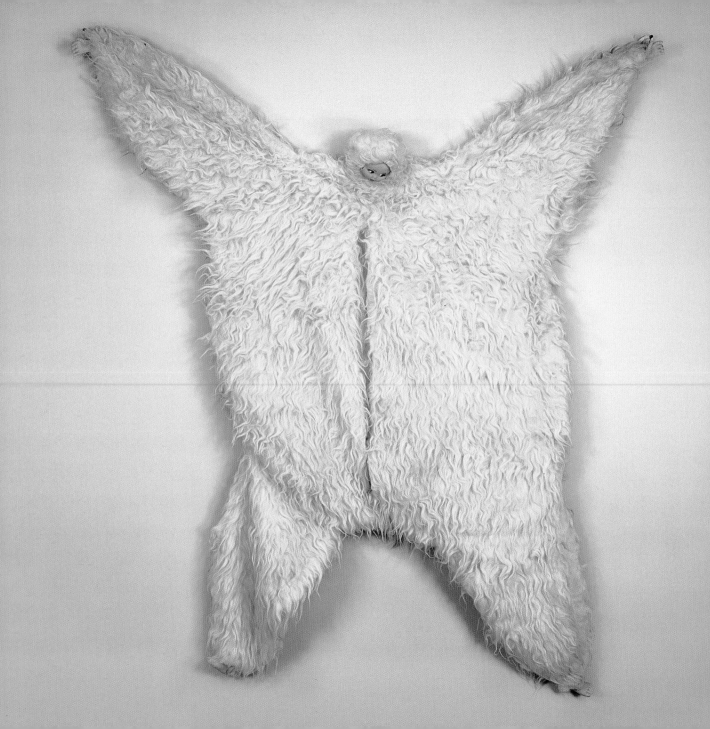

LIA MENNA BARRETO

EMPLOYING CHILDHOOD as both a theme and a vantage point, Lia Menna Barreto explores social and psychological aspects of beauty, innocence, and destruction. This Brazilian artist has adopted dolls, plastic toys, and other children's trinkets as her primary media, transforming them through various techniques from soft, sweet, or sentimental objects into unsettling, often mutilated artworks.

An early example of her fascination with the perverse power of manipulated toys is found in *Sleeping Doll* (1990; fig. 42). Here Menna Barreto plays with the concept of the "pajama bag" doll, made with a zippered compartment in which children can store their pajamas. In this case, the doll has been stretched into an oversized fuzzy pink "suit" large enough for the artist to climb into. Its plastic face grotesquely dwarfed by its newly expanded girth, it hangs on the wall like a hunter's trophy. Suggesting a primal desire to return to the womb, Barreto's oversized synthetic doll nevertheless demonstrates the futility of the desire to recapture a prenatal sense of security and warmth. Likewise, any notion of "hearth and home" is darkened by the excessive, overblown "doll."

The bodies of Menna Barreto's dolls and stuffed animals have a fragmented and aberrant character. Deconstructed and reassembled in the most unexpected and bizarre fashions, the bodies signify movement and multiplicity gone askew. In a series of pieces from 1993, despite the formal strategies at work, the dolls as materials and subject matter have a perverse, eerie quality. In the disturbing sculpture *Acrobat Doll* (fig. 43), three multicolored plush balls have been combined with a doll's head and two arms. Protruding from the sphere and anchoring it on the floor, the reclining doll's head arouses an impulse to play with and/or kick it at the same time that it repulses the viewer. Untitled works from the same series elicit similar paradoxical responses. One

EMPLEANDO LA NIÑEZ como tema y punto de observación, Lia Menna Barreto examina aspectos psicológicos y sociales de lo bello, la inocencia y la destrucción. Esta artista brasileña ha adoptado muñecas y juguetes infantiles, muchos de ellos de plástico, como su medio principal, transformando objetos suaves, dulces o sentimentales en obras de arte perturbadoras y muchas veces mutiladas por medio de variadas técnicas.

Un ejemplo temprano de su fascinación con el poder perverso de juguetes manipulados es la obra *Muñeca durmiente* (1990; fig. 42). En esta obra Menna Barreto juega con el concepto de la muñeca "de pijama," hecha con un compartimento que se abre y cierra con cremallera, donde los niños pueden guardar su pijama. En este caso, la muñeca ha sido estirada para convertirla en un enorme "traje" de peluche color rosa lo suficiente-mente grande como para que la artista pueda meterse adentro. Con la cara de plástico grotescamente reducida por el tamaño expandido de la vestidura, la muñeca cuelga de la pared como un trofeo de caza. Con esta sugerencia de un deseo primordial de regresar al útero materno, la enorme muñeca sintética de Barreto expresa la futilidad de los deseos de recuperar un sentimiento prenatal de seguridad y calor. De la misma manera, cualquier concepto de "casa y hogar" está ensombrecido por lo excesivo de la muñeca de tamaño desmedido.

Los cuerpos de las muñecas y los animales de peluche de Menna Barreto tienen un carácter aberrante y fragmentado. Desarmados y reensamblados de las maneras más inesperadas y extrañas, sus cuerpos son índices de movimientos y multiplicidades delirantes. En una serie de piezas de 1993, a pesar de las estrategias formales empleadas, las muñecas como materiales y tema poseen una calidad perversa e inquietante. En la perturbadora escultura *Muñeca acróbata* (fig. 43), se han combinado tres pelotas de tela aterciopelada de varios colores con la cabeza y dos brazos de una muñeca. La cabeza de la muñeca, que sobresale de la esfera y a su vez la inclina

42
Sleeping Doll /
Muñeca durmiente, 1990
[Cat. no. 33]

sculpture has two components that are displayed next to each other on the wall. Ten plush blue doll's heads, complete with little white bows tied on the neck, which have been sewn by hand, hang like fruit or garlic strands next to a piece with multiple corresponding limbs. Through the baroque device of accumulation, the taking apart and reconfiguring of body parts is reiterated again and again.

Challenging notions of the innocence of childhood, Menna Barreto's work brings forth key psychosocial traits that are embedded at an early age to socialize children as well as to prepare them for adulthood. Menna Barreto's sculptures accentuate the violent and at times tyrannical dimensions of early socialization, which are reproduced in games, fairy tales, and jokes, in what Freud referred to as the constitutive elements of the psychopathology of everyday life. This matrix of issues is present in a direct and often disturbing form in the series About Love (1994). In one work the artist dissected a cloth doll and stuffed a hot iron into its torso. Burnt and mutilated, the doll evokes the pathology and domineering character of maternal as well as paternal love. An untitled work from 1995 includes five plastic dolls whose faces and heads have been penetrated in various ways.

Most recently, the artist has been working on a series in which she fuses fine swaths of flowing silk, bought in the local markets of Pôrto Alegre, with the plastic toys and flowers that she continues to collect (see figs. 45–48). From a distance, these curtainlike wall hangings appear to be exquisite pieces of fine handiwork. Upon closer inspection, however, one can see that plastic Kewpie dolls and the like have been melted into the silk curtains. The delicacy and richness of the fabric, which recall the trade in silk and luxury goods initiated in Brazil during the seventeenth century, also have associations with femininity and sensuality. Using a hot, heavy iron to fuse the toys with the fabric, Menna Barreto engages in an almost violent physical act that forces a confrontation between beauty and danger and between playfulness and brutality. In this series, the artist utilizes the same primordial gestures that children enact when torturing animals or killing bugs. Seen up close, these elegant works evoke the dark, sinister mood that lurks throughout her oeuvre.

hacia el piso, provoca un impulso simultaneo de jugar con ella y/o patearla, lo que repugna al espectador. Unas obras sin título de la misma serie provocan reacciones paradójicas parecidas. Una de las esculturas incluye dos elementos presentados contiguamente en la pared. Diez cabezas de muñeca de peluche azules, ataviadas con moñitos blancos atados al cuello y cosidas a mano, cuelgan como una racimos de fruta o ristras de ajo junto a otra pieza con los numerosos miembros correspondientes. Mediante el recurso barroco de la acumulación, el proceso de desmontar y reconstruir las partes del cuerpo se repite una y otra vez.

Cuestionando los conceptos de la inocencia de la niñez, el trabajo de Menna Barreto expresa importantes rasgos psicológicos inculcados desde una edad temprana para socializar a los niños y también prepararles para la adultez. Las esculturas de Menna Barreto acentúan las dimensiones violentas y a veces tiránicas de la socialización de los primeros años, las cuales se reproducen a través de juegos, cuentos de hadas, y chistes, en lo que Freud describía como los elementos clave de la psicopatología de la vida cotidiana. Esta matriz de temas se presenta en forma directa y a menudo perturbadora en la serie Sobre el amor (1994). En una de las obras, la artista diseccionó una muñeca de tela y le rellenó el torso con una plancha caliente. Así, quemada y mutilada, la muñeca evoca la patología y el carácter dominador del amor tanto materno como paterno. Una obra sin titulo de 1995 se compone de cinco muñecas de plástico con las caras y cabezas penetradas de distintas maneras.

Recientemente, la artista ha trabajado en una serie en la cual funde finas telas de seda compradas en los mercados locales de Pôrto Alegre, con los juguetes y las flores de plástico que sigue coleccionando (ver figs. 45–48). De lejos, estas telas parecen cortinas de exquisita manufactura artesanal. Al examinarlas de cerca, sin embargo, se puede observar que las muñecas de plástico y otros objetos similares han sido fundidos a las cortinas de seda. La delicadeza y suntuosidad de la tela, que evocan el mercado de seda y otros objetos de lujo iniciado en Brasil colonial durante el siglo XVII, también se asocian a la feminidad y la sensualidad. Utilizando una pesada plancha caliente para fundir los juguetes a la tela, Menna Barreto se involucra en un acto de violencia casi física, que fuerza al enfrentamiento entre la belleza y el peligro y entre el juego y la brutalidad. En esta serie, la artista utiliza los mismos gestos primordiales

43
Acrobat Doll /
Muñeca acróbata, 1993
(detail / detalle)
Plush, cloth, and rubber dolls / felpa, tela y muñecas de hule
Dimensions variable / medidas variables
Courtesy the artist and Galeria Camargo Vilaça, São Paulo, Brazil

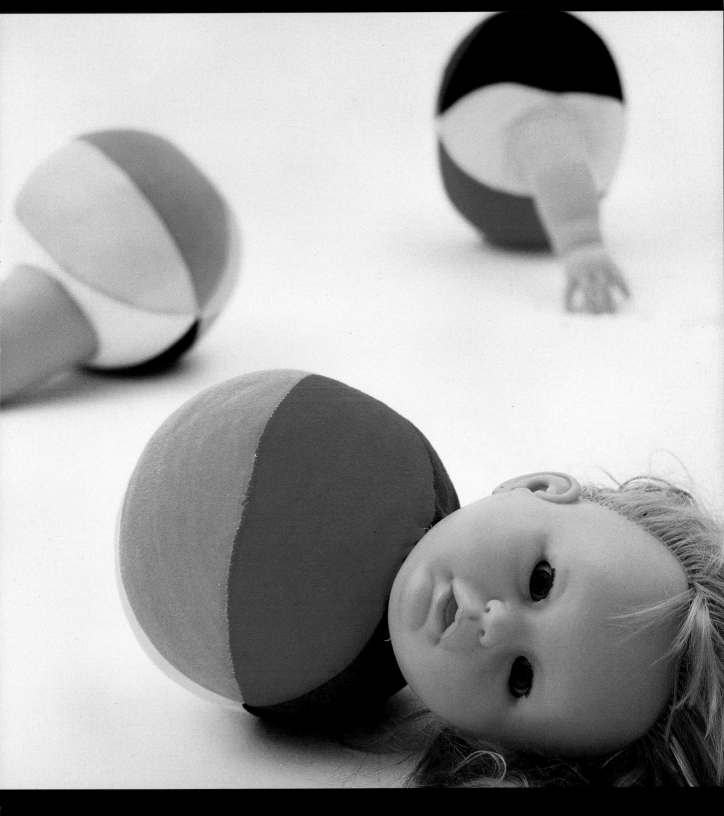

Over the years, at her home in the countryside near Pôrto Alegre, Menna Barreto has decapitated and dissected an array of plastic baby dolls to make hangings and planters in the garden outside her studio (see fig. 44). The surreal juxtaposition of her upside-down doll heads, their hair hanging down and entangled with the growing plants, their eyes wide open like headhunters' shrunken trophies, are simultaneously ghoulish and sweet. The phantasmagoric side of childhood and the sense of a child's fragility and vulnerability, certainly very present for this young mother, are constants in the continuing evolution of her work.

Yet Menna Barreto's work, along with the issues of personality formation and socialization that it raises, also refers to the field of language in its widest scope of signification and activity. Her art deals with signs and memories that find, through playful and monstrous means, an articulation of what they blur, erase, or forget: the abject and subconscious fears and desires that lie hidden beneath them. As Paulo Herkenhoff has noted, Menna Barreto's work revolves around experience, its unlearning and transgression, as well as the crisis of subjectivity.[1]

que los niños ejecutan al torturar animales o matar bichos. Observados de cerca, estas obras elegantes evocan el sentimiento oscuro y siniestro que acecha en toda su obra.

A lo largo del tiempo, en su casa, ubicada en el campo, cerca de Pôrto Alegre, Menna Barreto ha decapitado y disecado una gran cantidad de muñecas para crear móviles y macetas para los jardines que rodean su estudio (ver fig. 44). La yuxtaposición surrealista de sus cabezas de muñeca invertidas, con el pelo colgando y enmarañándose con las plantas del jardín, los ojos enormemente abiertos como trofeos de cazadores de cabezas, son a la vez horrorosos y dulces. El lado fantasmagórico de la niñez y el sentimiento de fragilidad y vulnerabilidad infantil, de los que ciertamente es muy consciente la artista como madre, son constantes en la evolución continua de su trabajo.

Aún así, la obra de Menna Barreto, al igual que los temas de formación de la personalidad y socialización que plantea, también hacen referencia al campo del lenguaje en los espacios más amplios de la significación y la actividad. Su arte trata de signos y recuerdos que intentan articular, por medio del juego y de actos monstruosos, aquello que ha quedado difuminado, borrado u olvidado: lo abyecto y los miedos subconscientes que esconde. Como ha señalado Paulo Herkenhoff, la obra de Menna Barreto gira entorno a la experiencia, su desaprendizaje y la transgresión, así como la crisis de la subjetividad.[1]

NOTES
1. Paulo Herkenhoff, in *Lia Menna Barreto: Ordem Noturna*, exh. brochure (Rio de Janeiro: Thomas Cohn Arte Contemporañea, 1995).

NOTAS
1. Paulo Herkenhoff, en *Lia Menna Barreto: Ordem Noturna*, folleto de exposición (Rio de Janeiro: Thomas Cohn Arte Contemporánea, 1995).

45
Untitled / Sin título, 1999
[Cat. no. 35]

46
Untitled / Sin título, 1999
[Cat. no. 36]

47
Untitled / Sin título, 1999
[Cat. no. 38]

48
Untitled / Sin título, 1999
[Cat. no. 37]

44
The artist's garden, Pôrto Alegre, Brazil /
El jardín de la artista, Pôrto Alegre, Brasil

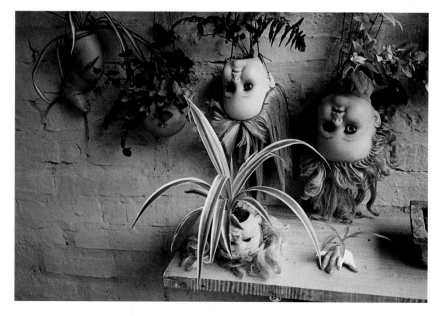

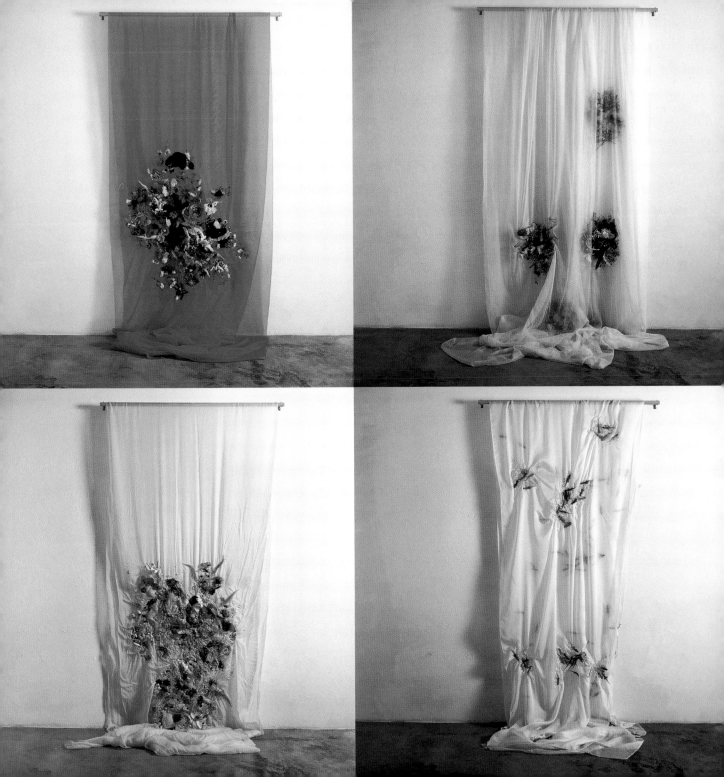

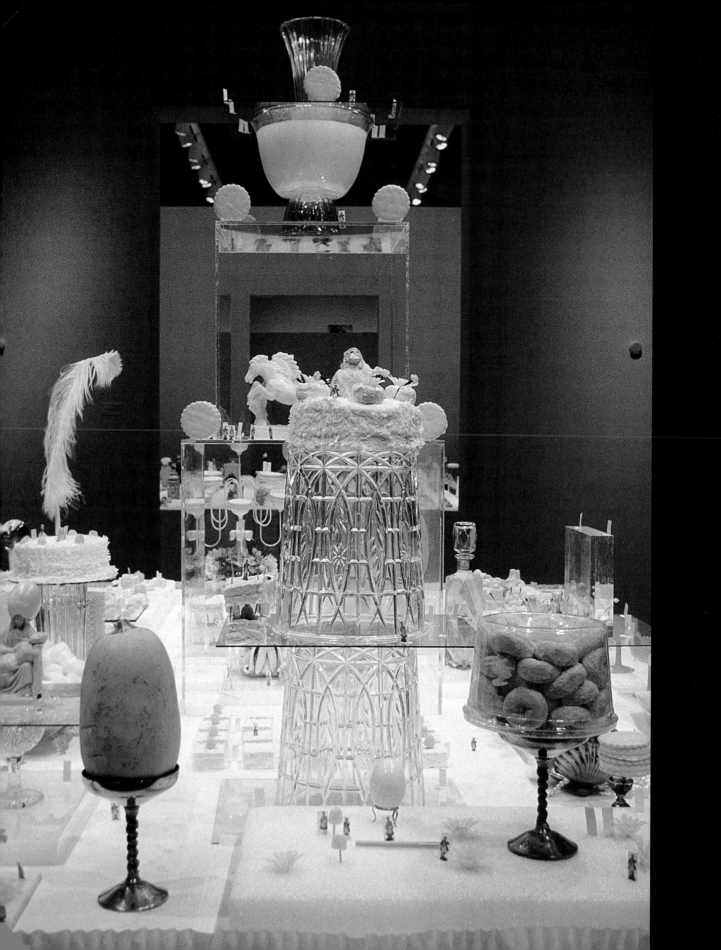

What was Infinito Botanica? Infinito Botanica was a way of life, it was a "joie de vivre," it was Danny Lozano's "We live like millionaires," it was Zen being-ness, it was being very eccentric, it was a Fellini film, it was a roller-coaster ride, it was living in la frontera, it was wild, it was beautiful, it was exquisito, it was like wickedness, it was the most sacred act, it was Heaven, it was Holy Communion, it was poetry, it was divinity. It is. I'm sorry that I'm using the past tense, because, even right now, I'm feeling all of the above.

¿Qué era Infinito Botánica? Infinito Botánica era una forma de vida, era una *joie de vivre*, era el "vivimos como millonarios" de Danny Lozano, era el ser Zen, era ser muy excéntrico, era una película de Fellini, era un paseo en montaña rusa, era vivir en la frontera, era la locura, era hermoso, era exquisito, era como la perversidad, era el acto más sagrado, era el Cielo, era la Comunión, era poesía, era divinidad. Eso es. Perdónenme por usar el tiempo pasado, porque, todavía ahora, siento todo eso.

Sandra Cisneros[1]

FRANCO MONDINI RUIZ

A *Tejano* OF MEXICAN AMERICAN and Italian parentage, Franco Mondini Ruiz takes inspiration from the mestizo expressions of his native San Antonio and the borderlands. An artist for whom there is no separation between life and art, Mondini Ruiz decided, after a brush with the cold wing of the angel of death, to abandon a successful career as a lawyer to devote all his time to art. He belongs to a generation of Latino artists who are concerned with cultural identity but do not make it a predominant theme or the raison d'être of their work. These artists, who may be characterized as postidentity practitioners, employ a variety of forms and address an array of themes and issues in a contemporary global language.

Influenced—like other *Tejano* artists—by high modernism and the legacy of Donald Judd (1928-94) in Marfa, Texas, and informed by the diversity of borderlands vernacular cultures, Mondini Ruiz cross-fertilizes images and formal devices from a range of sources. His oeuvre is characterized by an excess of signs that set into motion, clash with, and short-circuit the multiplicity of visual cultures (queer, *Tejano*, Mexican, border, Latino, mainstream, camp, fashion, urban/rural) that forge his worldview.

Neobaroque and transcultural, Mondini Ruiz's work asserts his personal experience. Sometimes sincere, other times ironic, he has been engaged in art that deals with the power of visual culture and its displays. *Dieser ist nicht Kitsch* (1996), his one-person show at the Sala Díaz in San Antonio, brought together, by means of a conceptual and whimsical gesture, minimalism and Mexican American garden culture. Working with the formal

TEJANO, DE PADRES mexicano-americanos e italianos, Franco Mondini Ruiz se inspira en las expresiones mestizas de su San Antonio natal y de la frontera. Un artista para el que no hay separación entre la vida y el arte, Mondini Ruiz decidió, tras sentir las frías alas del ángel de la muerte, abandonar una ilustre carrera de abogado y dedicarse al arte a tiempo completo. Pertenece a la generación de artistas latinos preocupados por la identidad cultural sin hacer de ésta el tema principal o la *raison d'être* de su obra. Estos artistas, que pueden caracterizarse como practicantes de la postidentidad, utilizan una variedad de formas y abordan un amplio espectro de temas en un lenguaje global, contemporáneo.

Influido—como otros artistas tejanos—por el modernismo tardío y por el legado de Donald Judd (1928-94), en Marfa, Texas, y nutrido por la diversidad de culturas populares fronterizas, Mondini Ruiz utiliza imágenes y recursos formales engendrados por una variedad de fuentes. Su obra se caracteriza por un exceso de signos que movilizan, colisionan, y cortocircuitan la multiplicidad de culturas visuales (*queer*, tejana, mexicana, fronteriza, latina, oficial, *camp*, moda, urbana/rural) que forjan su cosmovisión.

Neobarroca y transcultural, la obra de Mondini Ruiz reafirma sus experiencias personales. A veces sincero, otras veces irónico, está comprometido con un arte que brega con el poder de la cultura visual. *Dieser ist nicht Kistch* (1996), su exposición individual en la Sala Díaz de San Antonio, reunió mediante un gesto conceptual y juguetón el minimalismo con la cultura de jardín mexicano-americana. Lidiando con la construcción formal e intelectual del cuadriculado minimalista, dispuso expresiones representativas de lo vernáculo, como molinillos en forma de flores de plástico y contenedores plásticos llenos de

49
High Yellow, 1999
Various objects, including confections, colored water, table / objetos varios, incluyendo dulces, agua coloreada, mesa
Installation view, Center for Curatorial Studies, Bard College, Annandale-on-Hudson, New York, 1999
96 x 72 x 108 in. (243.8 x 182.9 x 274.3 cm)
Courtesy the artist

and intellectual construct of the grid, he arranged such vital vernacular expressions as wind-powered plastic flowers and containers filled with colored water. In his *Naturaleza muerta* (1995)—inspired by Mexico City's flourishing neoconceptualist trends, particularly the work of Francis Alÿs and Gabriel Orozco—Mondini Ruiz arranged found debris of the megalopolis in a grid in Mexico City's Plaza Santa Catarina. He then documented the ephemeral piece in a series of photographs.

A reversed aesthetic logic operated in his ongoing performance art piece *Infinito Botánica* (figs. 50–52). If the conceptual framework of earlier pieces and interventions revolved around organizing popular expressions and found objects into a high modernist language, in *Infinito Botánica*, understood as a process work, the vernacular and community space provided the grammar for his art. In the mid-1990s Mondini Ruiz purchased a *botánica* on South Flores, in an old Mexican American barrio that combined residential areas with industrial sites, which catered to adherents of folk-healing practices such as *curanderismo* and *santería*. Renaming the storefront "Infinito Botánica and Gift Shop," he continued to offer objects and advice that blend different spiritual trends with Catholic religiosity. At the same time he transformed the space into a boutique, art gallery, and salon. Alongside an array of products used for spiritual cleansing and folk medicine—incense, talismans, special soaps and waters, images of *santos* and *virgenes*, herbs, oils, devotional candles, *milagros*, and fetishes—he offered a cornucopia of objects for sale, ranging from folk and hobo art to readymades and art from Texan and Mexican artists.

At *Infinito Botánica* a good bargain could be found on a vintage cowgirl dress that once belonged to a famous Chicana writer, a Mexican film lobby poster, a faux pre-Columbian artifact, or thrift store painting. Week-old donuts encrusted with miniature pornographic glass sculptures were declared the next collectible by Mondini Ruiz, who would lecture to the shoppers on its future place in art history. A soap to cleanse evil or to attract a lover could be acquired, as could sculptures by artists such as Texas-based Jesse Amado and the Mexican Cisco

agua coloreada. En su *Naturaleza muerta*, (1995), inspirado por las florecientes tendencias neoconceptualista de la Ciudad de México, —especialmente la obra de Francis Alÿs y Gabriel Orozco—Mondini Ruiz organizó, en una cuadrícula en la Plaza de Santa Catalina del Distrito Federal, una serie de escombros encontrados en la megalópolis. Más tarde documentó la efímera pieza en una serie de fotografías.

Una lógica estética contraria operó en su pieza de *performance Infinito Botánica* (figs. 50–52). Si el marco conceptual de sus piezas e intervenciones anteriores giraba entorno a la organización de expresiones populares y objetos encontrados en un lenguaje de modernismo tardío, en *Infinito Botánica*, entendido como una obra procesal, lo vernáculo y el espacio comunitario proporcionaron la gramática a su arte. A mediados de los años 90 Mondini Ruiz compró una botánica en la calle Flores Sur, un viejo barrio mexicano-americano donde se mezclan zonas residenciales e industriales, y que atendía las necesidades de los seguidores de las prácticas esppirituales populares, como el curanderismo y la santería. Tras rebautizar la tienda como " Infinito Botánica and Gift Shop" ofreció mercancías y consejos que yuxtaponían diversas tendencias espirituales con la religiosidad católica. Al mismo tiempo, transformó el espacio en una boutique, galería de arte y tertulia. Junto a la variedad de productos usados para la limpias espirituales y la medicina popular—inciensos, talismanes, jabones y aguas especiales, imágenes de santos y vírgenes, hierbas, aceites, cirios votivos, milagros y fetiches— puso a la venta una cornucopia de objetos, desde arte popular *readymades* y obras de artistas mexicanos y tejanos.

En *Infinito Botánica* se podía conseguir una ganga por un traje de vaquera que perteneció a una escritora chicana famosa, un afiche de cine mexicano, un objeto pre-hispánico falso o cuadros de tiendas de segunda mano. Mondini Ruiz declaró que unos que bollos viejos incrustados de esculturas pornográficas de vidrio en miniatura serían futuras obras de colección y especulada acerca de su futuro lugar en la historia del arte. Podían adquirirse jabones para quitar el mal o atraer un amante, o esculturas de artistas como Jesse Amado, establecido en Texas, o el mexicano Cisco Jiménez. Se vendía o cambiaba todo; una vez vendidos o trocados, los objetos se reemplazaban con nueva mercancía. Se difuminaron las líneas entre arte y vida, y se burlaron los valores de uso y cambio.

50
Infinito Botánica, San Antonio, Texas, 1995–97 (exterior and interior views / vistas exterior e interior)

51
Infinito Botánica NYC 2000, 2000
Mixed-media installation with performance / instalación técnica mixta con *performance*
Dimensions variable / medidas variables
Courtesy ArtPace, a Foundation for Contemporary Art; Sandra Cisneros; and the artist

Jiménez. All was for sale or barter; once sold or traded, it was replaced by other merchandise. Lines between art and life were blurred, and values such as use and exchange mocked.

In 1997 Mondini Ruiz was selected for ArtPace: A Foundation for Contemporary Art, the prestigious artist-in-residence program that brings together regional, national, and international talent in San Antonio. For his residence at ArtPace, Mondini Ruiz re-created the *Infinito Botánica* in the foundation's gallery. This project made evident—for him and for the public at large—the performative, process, and service character of his work centered on the circulation and display of objects. In the pristine modernist exhibition cube, Mondini Ruiz's work was no longer opaque, and it was clear that his piece upheld art as a public service and as a vehicle for fostering interpersonal and cultural relations and situations. Other gallery exhibitions ensued, such as several installations presented at Bard College in 1999 (see fig. 49), in which his fantastic altered objects were dramatically presented in minimalist white spaces. The artist described the adaptation from the store to the gallery as a place "where a Prada boutique meets the barrio's *botánica*."[2]

Mondini Ruiz has since closed *Infinito Botánica* and moved to New York City, where he currently resides. Inspired by the exuberance that has characterized his oeuvre, in recent exhibitions he has focused on high art's formal idiosyncrasies as much as its service-based dimensions. Questioning traditional art historical oppositions between form and function as well as the lines that separate art and the social domain, he revives—with a personal as well as a cultural flare—vital categories and frameworks that place art and its experience back into life. Like other contemporary artists, such as Maurizio Cattelan and Rirkrit Tiravanija, who also draw on their cultural backgrounds in creating works that blur boundaries between art and life, Mondini Ruiz underlines that art has a purpose, ephemeral as it may be—namely to be an integral part of interpersonal relations and ritual.

En 1997 Mondini Ruiz fue seleccionado para participar en "ArtPace: A Foundation for Contemporary Art," el prestigioso programa para artistas residentes que reúne talentos regionales, nacionales e internacionales en San Antonio. Para su residencia en ArtPace, Mondini Ruiz recreó *Infinito Botánica* en la galería de la fundación. Este proyecto dejó claro—para él y para el público en general—que el carácter performativo, procesal, y de servicio de su obra yacía en la circulación y presentación de objetos. En el cubo blanco, la labor de Mondini Ruiz dejó de ser opaca, y quedó claro que su pieza afirmaba el arte como servicio público y como vehículo relaciones interpersonales y culturales para crear y situaciones. Siguieron otras exhibiciones tales como la instalación en Bard College in 1999 (ver fig. 49) es la cual sus objetos fantásticamente alterados se presentaron dramáticamente en espacios prístinos minimalistas. El artista describió la adaptación de la tienda a la galería como un lugar "donde una boutique de Prada converge con la botánica del barrio."[2]

Desde entonces, Mondini Ruiz ha cerrado *Infinito Botánica*, y se ha trasladado a Nueva York, donde hoy reside. Inspirado por la exuberancia que ha caracterizado su obra, en exposiciones recientes se ha enfocado en las idiosincrasias formales del arte "culto" así como en sus dimensiones de servicio.

Cuestionando las tradicionales diferencias históricas entre forma y función en el arte, así como las líneas que separan el arte y el espacio social, revitaliza—con un estilo tanto cultural como personal—categorías y marcos que desplazan al arte y su experiencia, de nuevo al espacio de lo cotidiano. Al igual que otros artistas contemporáneos, como Maurizio Cattelan y Rirkrit Tiravanija, que también se nutren de su contexto cultural para crear obras que diluyen las fronteras entre arte y vida, Mondini Ruiz destaca que el arte tiene un propósito, por efímero que éste sea—ser una parte integral de las relaciones interpersonales y de los rituales.

NOTES
1. Cited in Alejandro Díaz, "Gorgeous Politics: The Life and Work of Franco Mondini Ruiz," M.A. thesis, Center for Curatorial Studies, Bard College, Annandale-on-Hudson, New York, 1999.
2. Conversation with the authors, 1999.

NOTAS.
1. Citado en Alejandro Díaz, "Gorgeous Politics: The Life and Works of Franco Mondini Ruiz," Tesis de maestría, Center for Curaltorial Studies, Bard College, Annandale-on-Hudson, New York, 1999.
2. Conversación con los autores, 1999.

52
Infinito Botánica NYC 2000, 2000
Mixed-media installation / instalación técnica mixta
Installation view, *Whitney Biennial 2000*, Whitney Museum of American Art, New York, 2000
Dimensions variable / medidas variables
Courtesy ArtPace, a Foundation for Contemporary Art; Sandra Cisneros; and the artist

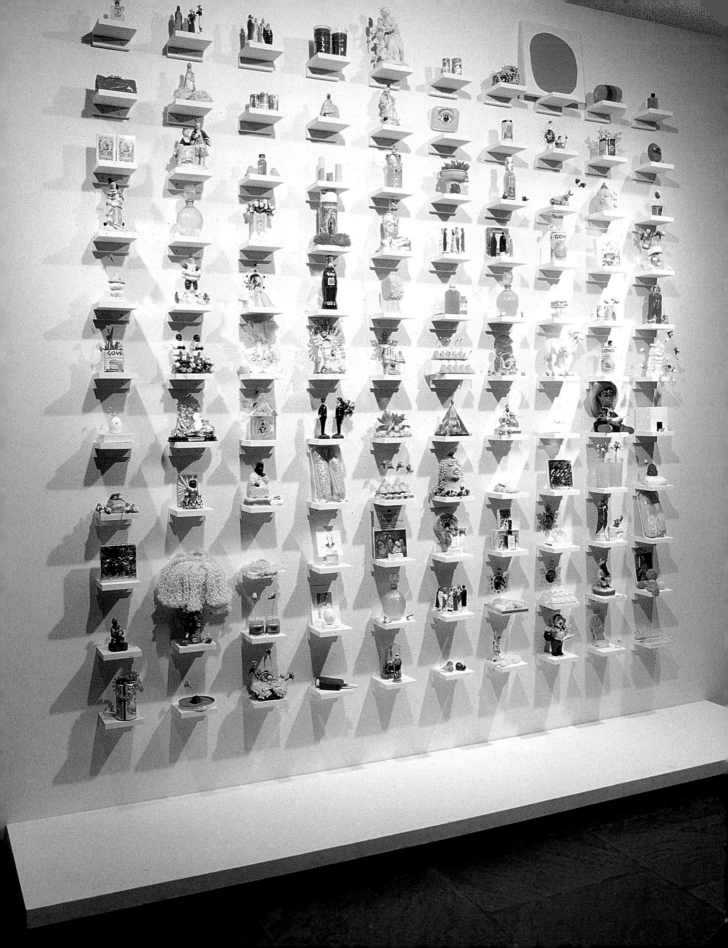

RUBÉN ORTIZ TORRES

WHIMSICAL AND CRITICAL, Rubén Ortiz Torres's art deals with issues revolving around processes of transculturation. While his focus is the borderlands of Mexico and the United States, his works employing diverse media—video, sculpture, painting, photography, altered readymades, puppets, writing—address global expressions and concerns that result from the overlay and fusion that shape cultures in postnational contexts. For instance, Impure Beauty, his recent series of minimalist-like paintings executed with metal flake car paint (see figs. 53, 54), takes inspiration from the vibrant palette of Mexican modernist architect Luis Barragán as well as vernacular car culture and the California "finish fetish" movement of the 1960s.

Born in Mexico City, trained at the California Institute of the Arts, and currently residing in Los Angeles, Ortiz Torres articulates a web of images, references, puns, and sources that are directly pertinent to border cultures. His works, some of them collaborations, address stereotypes of Mexicans promoted by the mass media. *How to Read Macho Mouse* (1991), a collaborative video with Aaron Anish, has been compared to Nam June Paik's *Global Groove* (1973). Spinning off the popular 1970s text *How to Read Donald Duck*,[1] which critiqued mass media as a form of cultural imperialism, the Ortiz Torres/Anish work presents a fragmented cultural history based on mass media, exploring how it informs the social imaginary and memory.

Ortiz Torres's collaborative video with Jesse Lerner, *Frontierland/Fronterilandia* (1995), has been described as a space where U.S.-Mexican cultures overlap, relate, intertwine, and mirror each other's phantoms. Like the baroque *ensaladilla* (salad) genre, pioneered by Sor Juana Inés de la Cruz in late seventeenth-century Mexico, the video blends and juxtaposes genres such as documentary, sitcom, and music video. This generic smorgasbord, with its

JUGUETÓN Y CRÍTICO, EL ARTE de Rubén Ortiz Torres trata temas relacionados con los procesos de transculturación. Enfocándose en las regiones fronterizas de México y los Estados Unidos, realiza sus obras en diversos medios—video, escultura, pintura, fotografía, escritura—que abordan expresiones globales y preocupaciones producto de las superposiciones y las fusiones que dan forma a las culturas en los contextos postnacionales. Belleza impura, su serie reciente de pintura que evoca el minimalismo (ver figs. 53, 54), la realizó con pintura industrial automotriz y se inspira tanto de la paleta vibrante de Luis Barragán, el arquitecto modernista mexicano así como del movimiento californiano *finish fetish* de los años 60 y de la cultura vernacular del coche.

Nacido en la Ciudad de México, formado en el California Institute of the Arts, y residente en Los Angeles, Ortiz Torres articula una red de imágenes, referencias, juegos semánticos, y fuentes que está relacionada directamente con las culturas de la frontera. Sus obras, algunas en colaboración, abordan los estereotipos de los mexicanos fomentados por los medios masivos. *Como leer a macho mouse* (1991), una colaboración en video con Aaron Anish, ha sido comparada a *Global Groove* (1973), de Nam June Paik. Basado en un texto popular de los años 70, *Para leer al Pato Donald*,[1] que criticaba los medios masivos como una forma de imperialismo cultural, el video de Ortiz Torres y Anish pre-senta una historia cultural fragmentada basada en esos medios, y explora la manera en que éstos alimentan el imaginario social y la memoria.

El video *Frontierland / Frontierilandia* (1995) de Ortiz Torres en colaboración con Jesse Lerner, ha sido descrito como un espacio en que las culturas norteamericana y mexicana se superponen, se relacionan, se entremezclan y reflejan los fantasmas de cada una. Como el género barroco de la "ensaladilla," del que fue pionera Sor Juana Inés de la Cruz en el México del siglo XVII, el video yuxtapone géneros y figuras como el documental, la serie de televisión, agentes de inmigración, historiadores, arqueólogos, y hablantes nativos de Náhuatl.

53
Pomona Massacre, from Impure Beauty, 1999
Automobile paint on metal / pintura de automóvil sobre metal
72 x 72 in. (182.9 x 182.9 cm)
Courtesy the artist

54
Backyard Boogie, from Impure Beauty, 1999
Automobile paint on metal / pintura de automóvil sobre metal
72 x 72 in. (182.9 x 182.9 cm)
Courtesy the artist

spliced editing, brings together nuns, *vatos locos*, wrestlers, immigration agents, historians, archaeologists, and natives speaking Nahuatl.

In his work Ortiz Torres raises fundamental issues regarding elitist notions of "high" and "low" culture. Inscribing himself in a trajectory of artists (including Guillermo Gómez-Peña, Daniel J. Martínez, and Julian Schnabel) who appropriate quintessential vernacular and border genres, commonly known as "tourist art for gringos," he has collaborated with Tijuana-based practitioners to execute oil paintings that depict icons from twentieth-century art history and mass media. In this series he brings together an array of figures and icons, highlighting multiple layers of significance and webs of culture in flux. *La demoiselle de Avenue Revolución* (1991; fig. 55) reiterates the theme of sexual degradation that led Pablo Picasso to paint, based on his personal experiences in Barcelona bordellos, *Les demoiselles d'Avignon* (1907), one of the icons of modernism. On another level, the work calls attention to the sex trade, geared toward a U.S. clientele, that has existed in Tijuana from Prohibition to the free trade era.

Similar devices and strategies are employed in *Bart Sánchez* (1991; fig. 91). The animated character Bart Simpson, like the *demoiselle*, is rendered in a cubist style, posing in front of cactus and sporting a sombrero and serape. These stereotypical attributes, which make him a Sánchez rather than a Simpson, recall, in an ironic twist, Diego Rivera's cubist period (1914–18), in which the painter highlighted local motifs such as revolutionary bandoliers, sombreros, and serapes. Ortiz Torres's painting *Pachuco Mouse* (1991; fig. 58) offers yet another spin on the adaptation of Mickey Mouse for Mexican audiences. Executed in a quasi-abstract cubist style, the painting conjures up stereotypes of hypermasculinity.

On a more contemporary cultural level, Ortiz Torres uses the same devices that border artisans mirror back to the States when executing painted plaster-of-paris statues of John F. Kennedy, Martin Luther King, Elvis, or Michael Jackson. The same is true, in the other semiotic direction, of the phantasmagoria of types in a photograph of a Mexican-themed gas station and diner, *Sombrero Tower, Dillon, South Carolina* (1994; fig. 57). On a corporate level, mass-media icons and programming are translated to suit the cultural specificities of the market.

En su obra, Ortiz Torres trata elementos clave de las nociones elitistas de "alta" y "baja" cultura. Inscribiéndose en la trayectoria de artistas (como Guillermo Gómez-Peña, Daniel J. Martínez, y Julián Schnabel), que se apropian de géneros populares y de la frontera, conocidos como "arte de turistas para gringos", ha colaborado con artistas de Tijuana para crear cuadros que representan figuras de la historia del arte del siglo XX y de los medios masivos. En esta serie combina una serie de figuras e íconos, destacando los múltiples niveles de significado y el fluir de las redes culturales. *La demoiselle de Avenue Revolución* (1991; fig. 55) reitera el tema de la degradación sexual que llevó a Pablo Picasso a pintar uno de los iconos de la vanguardia, *Les demoiselles d'Avignon* (1907), inspirado en sus propias experiencias de los burdeles de Barcelona. A otro nivel, la obra alude al mercado del sexo que, orientado a una clientela estadounidense, ha existido en Tijuana desde los años de la prohibición hasta la edad del libre comercio.

El artista utiliza ideas y estrategias similares en *Bart Sánchez* (1991, fig. 91). El personaje de dibujos animados Bart Simpson, como la *demoiselle*, está representado en un estilo cubista, posando frente a cactus y portando sombrero y sarape. Estos atributos estereotípicos, que lo hacen un Sánchez en lugar de un Simpson, recuerdan, en un giro irónico, el periodo cubista de Diego Rivera (1914-1918), en el que el pintor destacaba motivos locales, tales como las cananas revolucionarias, sombreros y sarapes. El cuadro de Ortiz Torres *Pachuco Mouse* (1991), presenta una versión de este efecto, creando un Mickey Mouse para un público mexicano. Ejecutado en un estilo cubista semiabstracto, el cuadro invoca estereotipos de hipermasculinidiad.

En un nivel cultural más contemporáneo, Ortiz Torres recurre al recurso del expejismo que los artesanos de la frontera usan, en relación a los Estados Unidos, cuando producen estatuillas de John F. Kennedy, Martín Luther King, Elvis o Michael Jackson en yeso pintado. Hace lo mismo con la fantasmagoría de tipos, pero llevándolo en la dirección semiótica opuesta, en la fotografía de una estación de servicio y restaurante con tema mexicano, *Sombrero Tower, Dillon, South Carolina* (1994). Las grandes empresas transforman a los personajes y la programación de los medios masivos adaptándolos a las especificidades culturales del mercado.

Las imágenes fotográficas de Ortiz Torres—las encontradas, alteradas y construidas—reflejan de manera refractada, como en una galería de espejos, las formas y carices que produce el mestizaje global. Al no estar ya confinadas por los territorios nacionales, las expresiones y estilos culturales circulan en un

55
La demoiselle de Avenue Revolución, 1991
[Cat. no. 41]

56
Eddie Olintepeque, Guatemala, from House of Mirrors, 1995
[Cat. no. 48]

57
Sombrero Tower, Dillon, South Carolina, from House of Mirrors, 1995
[Cat. no. 49]

58
Pachuco Mouse, 1991
[Cat. no. 44]

59
California Taco, Santa Barbara, California, from House of Mirrors, 1995
[Cat. no. 47]

Ortiz Torres's photographic images—found, altered, and constructed—reflect in a refracted, funhouse manner the twists and spins of global *mestizaje*. No longer confined by national territories, cultural expressions and styles circulate in a continual flux. The setting of *Zapata Vive* (1995), though identified as East Los Angeles, could be a barrio in another state or country. The same is true of the subject of *Eddie Olintepeque, Guatemala* (1995; fig. 56); the viewer could place the Latino boy in New York City, Los Angeles, Mexico City, or many other urban sites, when, in fact, he was photographed in Guatemala.

Ironic and humorous, Ortiz Torres's oeuvre relies on puns that, in a manner similar to Marcel Duchamp's, may be evident or cryptic: the viewer must navigate around two languages—English and Spanish—as well as vernacular variations from the borderlands and from different social classes. His series of altered baseball caps of the 1990s reference urban youth culture's use of sports attire as a fashion accessory, weaving in events of cross-cultural political and historical significance. Relying on linguistic plays, the Los Angeles Rodney Kings, Malcolm Mex, and MuLAto baseball caps (figs. 60, 62, 63) are key in this respect.

Similar formal devices and thematic concerns are found in the Alien Toy series from the late 1990s. In this series of large-scale sculptures, Ortiz Torres creates a pastiche that draws visually and conceptually on sci-fi narratives and the classification by the U.S. Immigration and Naturalization Service (INS) of legal immigrants as "resident aliens" and undocumented nationals as "illegal aliens." Inspired by lowrider culture, the most complex and impressive piece in the series is *Alien Toy UCO (Unidentified Cruising Object)*. The 1997 kinetic sculpture is based on the same model of Nissan pickup truck that the INS uses to patrol the three-thousand-mile border with Mexico. Recalling the baroque device of *admiratio* (bewilderment), the truck, in the manner of a futuristic transformer boy toy, is deconstructed before the viewer, accompanied by a techno-music score specially commissioned by the artist.

flujo continuo. La ubicación de *Zapata Vive* (1995), aunque se identifica como el Este de Los Angeles, podría ser un barrio en cualquier otro estado o país. Lo mismo sucede con el tema de *Eddie Olintepeque, Guatemala* (1995; fig. 56); el observador podría ubicar al joven latino retratado en la ciudad de Nueva York, Los Angeles, México D.F., cuando, en realidad, ha sido fotografiado en Guatemala.

Irónica y humorística, la obra de Ortiz Torres se apoya en juegos semánticos que, de manera similar a los de la obra de Marcel Duchamp, pueden ser directos o crípticos. El espectador debe navegar entre dos idiomas—inglés y español—y entre las variaciones vernáculas de la frontera y las de diversas clases sociales. Su serie de gorras de béisbol alteradas (1992) hace referencia al uso que da la cultura juvenil urbana a la ropa deportiva como forma de expresión, entremezclando elementos destacados de la historia y la política transcultural. Basándose en juegos de palabras, las gorras de béisbol de *Los Angeles Rodney Kings, X en la frente/Malcom Mex Cap,* y *MULAto* (figs. 60, 62, 63) son claves a este respecto.

Mecanismos formales y preocupaciones temáticas similares aparecen en la serie *Juguetes Alien* de finales de los años 90. En esta serie de esculturas a gran escala, Ortiz Torres crea un pastiche que se nutre visual y conceptualmente de narrativas de ciencia ficción y de la clasificación por el Servicio de Inmigración y Naturalización de los Estados Unidos (INS) de los inmigrantes como "inmigrantes residentes" e "inmigrantes ilegales".[2] Inspirado por la cultura de los carros *low rider*,[3] la más compleja e impresionante de las piezas de la serie es *Alien Toy UCO (Unidentified Cruising Object)*. La escultura quinética está basada en el mismo modelo de camioneta Nissan que el Servicio de Inmigración utiliza para patrullar las 3,000 millas de frontera con México. Recordando la estrategia barroca del *admiratio*, la camioneta, al igual que un muñeco transformador futurista para niños, es desconstruida a la vista del espectador, al compás de una banda sonora de música "tecno" comisionada especialmente por el artista.

NOTES

1. Ariel Dorfman and Armand Mattelart, *How to Read Donald Duck: Imperialist Ideology in the Disney Comic*, trans. David Kunzle (New York: International General, 1975).

NOTAS

1. Ariel Dorfman y Armando Mattelart, *Para leer al Pato Donald* (México: Siglo Veintiuno Editores, 1972).
2. El término utilizado en inglés, "alien," significa a la vez "inmigrante" y "alienígena." Así, el termino que nombra a los inmigrantes legales es "resident aliens," es decir, "inmigrantes/ alienígenas residentes" y los indocumentados son "illegal aliens" o "alieníge-nas ilegales."
3. Los "low riders" son automóviles preparados y decorados cuidadosa y vistosamente para su exhibición.

60
L.A. Rodney Kings
(second version), 1993
Baseball cap with stitched lettering / texto bordado sobre cachuca de beisbol
11 x 7 1/2 x 5 in. (27.5 x 18.75 x 12.5 cm)
Courtesy the artist

61
Browns and Proud, 1993
Baseball cap with stitched lettering / texto bordado sobre cachuca de beisbol
11 x 7 1/2 x 5 in. (27.5 x 18.75 x 12.5 cm)
Courtesy the artist

62
Malcolm Mex Cap
(La X en la frente), 1991
[Cat. no. 43]

63
MuLAto, 1992
[Cat. no. 46]

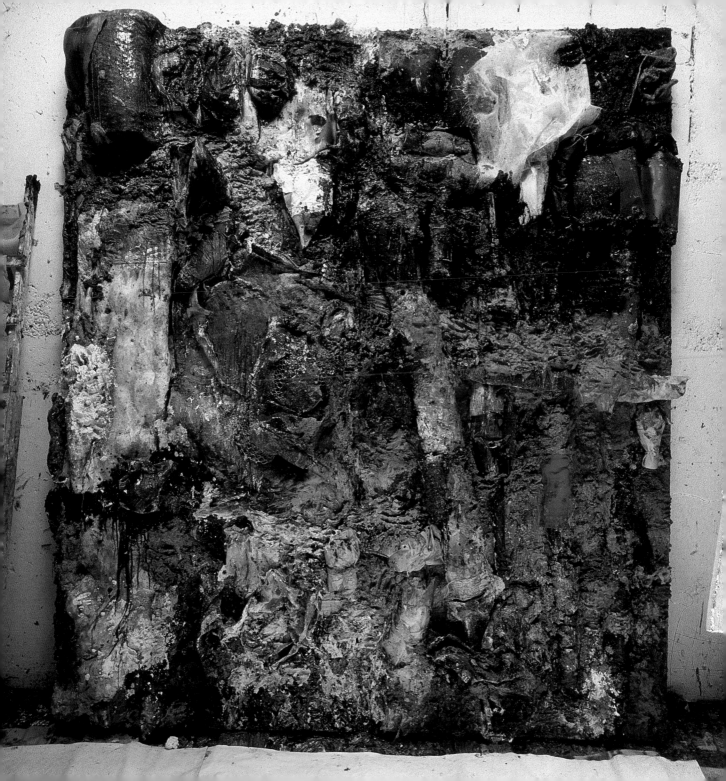

The unformed ends up being
organized by its borders.

Lo informe acaba siendo organizado
por sus márgenes.

Nuno Ramos[1]

NUNO RAMOS

BRAZILIAN ARTIST NUNO RAMOS questions notions of limits and boundaries through formal experimentation. In his work he expands the parameters of painting and sculpture to include primal and intuitive methods of organization that emphasize the spontaneity of the creative process and highlight visceral matter and unconventional materials. Drawing on the history of the Brazilian baroque as well as notions of the epic and the heroic, Ramos searches for a contemporary visual language with which to articulate corporeality, the plural, and the paradoxical, exploring potentiality and the discontinuity between the artist's gesture and its outcome.

Ramos's large-scale paintings—assorted combinations of paraffin, wax, oil, wood, glass, fur, mirrors, and other unidentifiable detritus and objects—are simultaneously exuberant and revelatory of a sense of discomfort and physical fragility. In a series of paintings initiated in 1988 (see fig. 64), guided by a logic of excess and promiscuous use of materials, Ramos blended disparate elements with unexpected surfaces and layers. Made by applying paraffin, Vaseline, and tissue to an array of materials, all attached to a wood support, these works highlight a passionate yet highly calculated sense of control and unity. As with a baroque composition, if any fragment, element, or trace is disturbed, the whole unravels. What appears at first as chaos and instability gives way to a mysterious sense of order that is bound by the rectangular frame of the support that anchors the flux of materials.

While Ramos's paintings accentuate process and the matter-of-factness of the materials, they are driven by fluidity, highlighting the tactile qualities of form and the effects of precariousness. The paintings' movement and energy are meant to enrapture the viewer and create wonder, also inciting a profound sense of presence and surprise.

EL ARTISTA BRASILEÑO NUNO RAMOS cuestiona las nociones de bordes y límites por medio de la experimentación formal. En su obra, va más allá de los parámetros de la pintura y escultura para incluir métodos primordiales e intuitivos de organización que apuntan a la espontaneidad del proceso creativo y enfatizan lo visceral y materiales poco convencionales. Nutriéndose de la historia del barroco brasileño, así como de nociones de lo épico y lo heroico, Ramos busca un lenguaje visual contemporáneo con el que articular la corporeidad, lo plural y lo paradójico, explorando la potencialidad y la discontinuidad entre las intenciones del artista y su resultado.

Los cuadros de gran formato de Ramos—combinaciones variadas de parafina, cera, aceite, madera, vidrio, piel, espejos y otro detritus y objetos inidentificables—son complejas y a la vez revelan un sentido de turbación y fragilidad física. En una serie de cuadros iniciados en 1988 (ver fig. 64), guiado por una lógica del exceso y el uso promiscuo de materiales, Ramos combinó elementos dispares con acabados inesperados y estratificados. Aplicando parafina, vaselina y pañuelos de papel a una serie de materiales, todos unidos a un soporte de madera, en estas obras destaca un apasionado pero cuidadosamente calculado sentido del control y la unidad. Como con las composiciones barrocas, si se desubica cualquier fragmento, elemento o trazo, el todo se desenmaraña. Lo que al principio aparece como caos e inestabilidad deja paso a un misterioso sentido del orden unificado por el marco rectangular del soporte, que ancla el flujo de materiales.

Si bien los cuadros de Ramos fechados acentúan el proceso, y la definición prosaica de los materiales, su obra está guiado por la fluidez, destacando las cualidades táctiles de la forma, y los efectos de lo precario. El movimiento y la energía de los cuadros pretenden cautivar al espectador y crear admiración, incitando además a un profundo sentimiento de presencia y de sorpresa.

64
Untitled / Sin título, 1989
Vaseline, paraffin, pigments, fabric, and other material on wood / Vaselina, parafina, pigmentos, tela y otros materiales sobre madera
142 x 126 in. (360 x 320 cm)
Collection of the artist

Having received a degree in philosophy, Ramos is also a poet and essayist. While his oeuvre has poetic and intellectual underpinnings, it addresses art as process and as plastic form. In a jaded culture that claims that all has been seen before, his works demonstrate that formal and conceptual endeavors have not exhausted their potential and that art still has the power of estrangement and unexpected mysteries. In *Mácula* (1994; fig. 66) he applied Braille across a long wall so that the characters were too spread out to be read by the blind. This metaphor for sight is rendered useless in this installation, while the other senses are heightened and stimulated. Sculptural masses made of resin and salt are fused together in a precarious fashion, along with vapor-filled hourglasses and large copper cylinders that emit vibrations. Appearing to be in a gestational period, this installation deals with the loss of vision during a desert expedition, which resulted from an excess of luminosity and transparency. The desert crew experienced, in the artist's words, "an inverted mirage that is real and dangerous, but does not reveal itself."[2] Is this a parable on art and its processes of creation and reception?

Ramos's sculptures have a profound presence and plasticity. Some consist of mammoth rectangular and wedgelike slabs of marble incorporating hand-blown glass containers and mixed media such as resin and tar. Others take the form of ancient oversized vessels, broken open to reveal a mass of oozing Vaseline (see fig. 65). Operating in a baroque-like counterpoint between the nature of the materials—opaque/translucent, liquid/solid, fragile/sturdy, biomorphic/geometric—the sculptures cannot be reduced to traditional categories. Reflecting a formal virtuosity and a keen sense of confidence, they are simultaneously elemental and complex. In their materiality and signification they expand the semantic domain of the space they occupy; they are poetic, alchemical, and elusive yet fundamentally corporeal.

Like Ramos's paintings, the sculptures evoke a material and conceptual *mestizaje* that refers both to itself as an aesthetic form and to the cultural context of the artist. The *mestizaje* of forms and its power to evoke experiences—aesthetic, personal, cultural—underline the poetics and intellectual rigor at work in Ramos's art. His works leave all the traces of their

Ramos, que tiene un título en filosofía, es además ensayista y poeta. Su obra posee tonos poéticos e intelectuales, pero ante todo se refiere al arte como proceso y como forma plástica. En una cultura que proclama que todo ya ha sido visto, su obra demuestra que las búsquedas conceptuales y formales no han agotado su potencial y que el arte todavía mantiene su poder para crear misterios inesperados y extrañamiento. En *Mácula* (1994; fig. 66) aplicó escritura braille a lo largo de una pared de manera que los caracteres quedaran demasiado separados para que los invidentes pudieran leerlos. Esta metáfora apunta a lo obsoleto de la vista en la instalación, mientras que se destacan y estimulan otros sentidos. Las masas escultóricas hechas de resina y sal están fusionadas de manera precaria, junto a relojes de arena llenos de vapor y grandes cilindros de cobre que emiten vibraciones. Esta instalación que aparenta estor en una etapa de gestación, trata la pérdida de la vista durante una expedición al desierto, resultado de un exceso de luminosidad y transparencia. Los expedicionarios experimentaron, según el artista, "un espejismo invertido que es a la vez real y peligroso, pero que no se revela."[2] ¿Se trata de una parábola del arte y sus procesos de creación y recepción?

Las esculturas de Ramos tienen una profunda presencia y plasticidad. Algunas consisten en monumentales rectángulos y losas de mármol que incorporan recipientes de vidrio soplado y diversos materiales como resina y alquitrán. Otras toman la forma de antiguas ánforas, quebradas para revelar una masa rezumante de Vaselina (ver fig. 65). Operando en un contrapunteo entre las cualidades de los materiales que nos recuerda al barroco—opaco/ translúcido, líquido/sólido, frágil/duradero, biomórfico/geométrico—las esculturas no se pueden reducir a las categorías tradicionales. Reflejando un virtuosismo formal y un agudo sentimiento de confianza, son a la vez elementales y complejas. En su materialidad y significación expanden el dominio semántico del espacio que ocupan; son poéticas, alquímicas, y elusivas, pero también básicamente corpóreas.

Como los cuadros de Ramos, sus esculturas evocan un mestizaje material y conceptual que es a la vez autorreferencial y evocador de una forma estética y del contexto cultural del artista. El mestizaje de formas y su poder para evocar experiencias—estéticas, personales, culturales—subraya la poética y el rigor intelectual que operan en el arte de Ramos. Sus

65
Broken Pot / Olla quebrada, 1998 (detail / detalle)
Ceramic and Vaseline / cerámica y Vaselina
39 5/8 x 23 5/8 x 23 5/8 in.
(100 x 60 x 60 cm)
Collection of the artist

66
Mácula, 1994 (detail / detalle)
Salt, paraffin, resin / sal, parafina, resina
51 3/16 x 35 7/16 x 39 3/8 in.
(130 x 90 x 100 cm)
Collection of the artist

own process of becoming, which is why, in a post-modern twist, they need the viewer to come alive and complete them. To encounter these intense and evanescent works is uplifting, visceral, and paradoxical. True to the baroque, the very mass of their materiality and the thickness of their signification evoke and provoke a sensory experience and intellectual bewilderment.

obras muestran todos los trazos del proceso de su creación, con lo que, en un giro posmoderno, requieren que el observador se anime y las complete. Enfrentarse a estas obras intensas y evanescentes es edificante, visceral y paradójico. Fieles a lo barroco, la masa misma de su materialidad y la dimensión de su significado evocan y provocan experiencias sensoriales y conmoción intelectual.

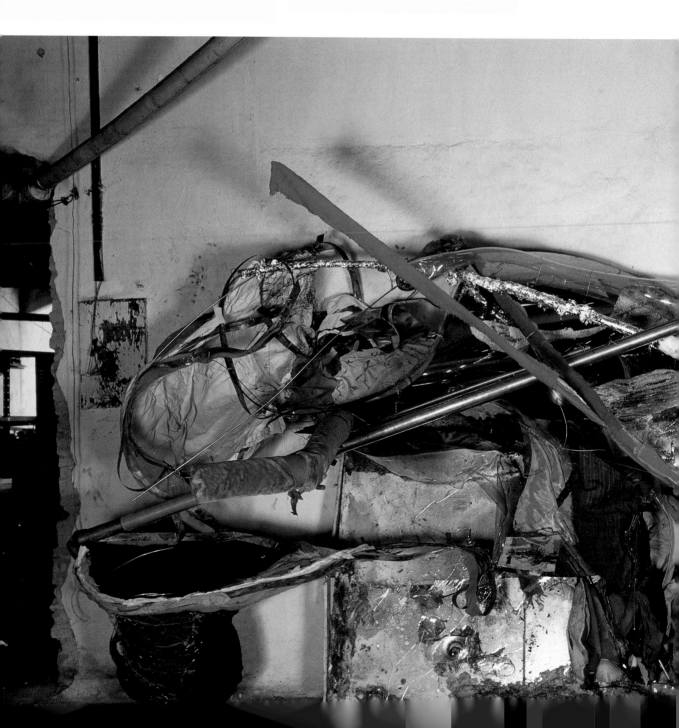

NOTES

1. Nuno Ramos, *Cujo* (Rio de Janeiro: Editora 34, 1993), 21.
2. Cited in Rodrigo Naves, "A Kind of Origin," in *Nuno Ramos*, exh. cat. (Rio de Janeiro: Centro de Arte Hélio Oiticica; São Paulo: Museu de Arte Moderna de São Paulo, 1999), 19.

NOTAS

1. Nuno Ramos, *Cujo* (Rio de Janeiro: Editora 34, 1993), 21.
2. Citado en Rodrigo Naves, "A Kind of Origin," en *Nuno Ramos*, catálogo de exposición (Rio de Janeiro: Centro de Arte Hélio Oiticia; São Paulo: Museu de Arte Moderna de São Paulo, 1999), 19.

67
Untitled / Sin título, 1999
(Cat. no. 56)

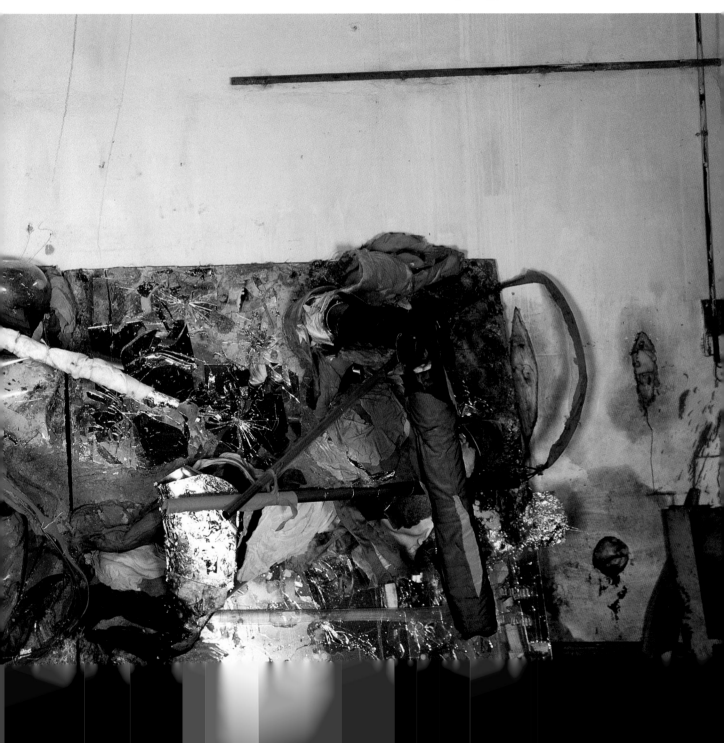

VALESKA SOARES

An encounter with the work of Brazilian artist Valeska Soares becomes an exploration of visceral and physical possibilities. Soares, who is well versed in the literature of the baroque, reconsiders themes such as time, transience, and the links between the body and the spirit, readjusting them to comment on current artistic and social conditions. Using organic materials such as wax, flowers, and perfume, she produces ephemeral yet exquisitely crafted sculptures that evoke the realms of eroticism, love, gender, spirituality, religion, and the ineffable.

Sinners (1995; figs. 68, 102) consists of a series of benches; on each rests a slab of beeswax that retains the imprint of a person who once knelt there. In its original installation at *Longing and Belonging* (Site Santa Fe, 1995), the piece also included pairs of speakers that vibrated and emitted sounds of hearts beating at different rates. Alluding to the profound connections in Catholic ritual between ceremony, spirituality, and the exuberance of bodily references, the work underlines the power of sensory rapture and irrationality as key forms of experience undervalued in post-Enlightenment Western culture. Together, the organic wax materials, the imprints of past visitors, and the sounds of inner recesses create a perceptual experience that evokes memory and the power of the senses.

In the tradition of Louise Bourgeois, Lygia Clark, Ana Mendieta, and other artists whose work fuses conceptual proposals with cultural constructions of female identity, Soares avoids traditionally idealized representations of women and focuses instead on a reductive figural vocabulary of legs, feet, and mouths. In a number of works made in 1996–97 (see fig. 70), she created thin, elongated legs in such diverse materials as velvet, metal, and beeswax. These works have strange and sinister qualities, as the limits of the body become elastic or

68
Sinners / Pecadores, 1995
[Cat. nos. 58–64]

Un encuentro con la obra de la artista brasileña Valeska Soares se convierte en una exploración de posibilidades físicas y viscerales. Soares, que conoce bien la literatura del barroco, reconsidera temas como el tiempo, la transhumancia, y los lazos entre el cuerpo y el espíritu, reorientándolos para comentar sobre las condiciones sociales y artísticas de nuestros días. Utilizando materiales orgánicos como cera, flores y perfume, produce esculturas efímeras pero exquisitamente elaboradas, que evocan diversos planos de lo erótico, el amor, el género, la espiritualidad, la religión y lo inefable.

Los pecadores (1995; figs. 68, 102) consiste en una serie de bancos; sobre cada uno descansa una plancha de cera de abeja que registra la huella de las rodillas de una persona que se arrodilló sobre ella. En su instalación original en *Longing and Belonging* (Site Santa Fe, 1995), la pieza también incluía pares de altoparlantes que vibraban y emitían el sonido de corazones latiendo a diferentes ritmos. Aludiendo a la profunda relación, en el ritual católico, entre ceremonia, espiritualidad, y la exuberancia de las referencias corporales, la obra subraya el poder del éxtasis sensorial y la irracionalidad como formas clave de la experiencia, devaluadas en la cultura occidental a partir de la Ilustración. Juntos, los materiales orgánicos de cera, las huellas de visitantes anteriores, y los sonidos que emanan de lo más profundo del ser, crean una experiencia de la percepción que evoca el recuerdo y el poder de los sentidos.

Siguiendo la tradición de Louise Bourgeois, Lygia Clark, Ana Mendieta, y otras artistas cuya obra funde propuestas conceptuales con construcciones culturales de la identidad femenina, Soares evita representaciones tradicionalmente idealizadas de la mujer y se enfoca en un vocabulario reductor y corporal que consistente en piernas, pies y bocas. En una serie de obras realizadas en 1996–97 (1996; ver fig. 70), creó piernas delgadas y largas en materiales tan diversos como el terciopelo, metal y cera de abeja.

are violated. Recalling Freud's classic notion of the uncanny, the viewer is attracted and repelled by such distorted renderings of the body, whose limbs and cavities organize spatial and physical identity. The works evoke and articulate deep memories of primordial limits and boundaries, which both protect and repress.

Soares's Entanglements series (1996) expresses the artist's deep fascination with materials and their ability to elicit sensory responses and evoke memories. The works fuse conceptions of female bodily form with notions of landscape. In an untitled piece from the series, a fragrance emanates from two mouths emerging from either end of a rectangular wax sheet. Suggesting a kind of bodily fluid, an amber liquid perfume pools sinuously and listlessly in the space that separates the mouths. The biomorphic sculpture takes on a surreal and abstract quality through its reductive rendering, which emphasizes the power of the senses over reason.

Soares's multipart work *Vanishing Point* (1998; fig. 71), inspired by late seventeenth- and eighteenth-century European garden follies, examines historical notions regarding theories of humankind's domination of nature and attempts to control and order the natural world. Historically, landscaped gardens often consisted of sculpted shrubs and tangled foliage that created beautiful yet overwhelming experiences. Given that nature resists control, following its own course, such gardens require obsessive care. In twentieth-century Latin American literature, such as the works of Jorge Luis Borges and Gabriel García Márquez, the garden (civilization) and the jungle (barbarism), which in the nineteenth century were an operative binary opposition, become important topoi and metaphors to explore cultural histories in a layered manner.

In her works, Soares explores the irrationality of nature when it is allowed to take its own course. Upon entering the large floor piece *Vanishing Point* (exhibited at MCA in 1999), the viewer encounters a low labyrinth of curvilinear steel forms containing an amber liquid, which alludes to the design of late baroque follies. At first glance, the mazelike piece seems ordered and balanced; the spectator, however, is gradually consumed by the odorous perfume, which invades the senses. This desire to rationalize nature has its counterpart in Enlightenment philosophy,

Estas obras adquieren cualidades turbadoras y escalofriantes a medida que los límites del cuerpo se elastizan o son violados. Evocando la clásica noción freudiana de lo siniestro, el observador siente a la vez atracción y repulsión por tales representaciones distorsionadas del cuerpo, cuyos miembros y cavidades organizan la identidad física y espacial. Las obras evocan y articulan profundos recuerdos de límites y barreras primordiales, que reprimen y protegen a la vez.

La serie Enredos (1996) expresa la profunda fascinación de la artista por los materiales y su capacidad de hacer aflorar reacciones sensoriales y evocar recuerdos. Las obras funden conceptos de la forma del cuerpo femenino con nociones del paisaje. En una pieza sin título de esta serie, una fragancia emana de dos bocas emergiendo de cada lado de una lámina rectangular de cera. Sugiriendo una especie de fluido corporal, un perfume líquido y ambarino se encharca sinuosa y lánguidamente en el espacio que separa las bocas. La escultura biomórfica toma una cualidad abstracta y surreal a través de su presentación reductiva, que enfatiza el poder de los sentidos sobre la razón.

La pieza *Punto de fuga* (1998; fig. 71), compuesta de varios paneles e inspirada por los caprichos de los jardines europeos de finales del siglo XVII y XVIII, examina nociones históricas en relación a la dominación humana de la naturaleza y los intentos de controlar el orden del mundo natural. Históricamente, los jardines diseñados consistían en arbustos esculpidos y follaje entremezclado que creaban una experiencia hermosa y sobrecogedora. Dado que la naturaleza se resiste al control, siguiendo su propio curso, estos jardines requerían un cuidado obsesivo. En la literatura latinoamericana del siglo XX, como la obra de Jorge Luis Borges y Gabriel García Márquez, el jardín (civilización) y la selva (barbarie), que en el siglo XIX formaban oposiciones binarias, se convierten en tropos y metáforas importantes para la exploración de historias culturales a múltiples niveles.

En sus obras, Soares explora la irracionalidad de la naturaleza cuando se le permite seguir su curso. Al explorar la instalación *Punto de fuga* (exhibida en MCA en San Diego, 1999), el espectador nota el relieve de un laberinto delineado por bajas formas de acero curvilíneo y que contiene un líquido ambarino, una alusión al diseño de los caprichos del barroco tardío. A primera vista, la pieza laberíntica parece ordenada y equilibrada; el espectador, sin embargo, es consumido por un perfume que invade sus sentidos. Este deseo de racionalizar la naturaleza tiene

69
Untitled (Preserve) /
Sin título (preservar), 1991/1999
Roses and cotton /
rosas y algodón
Dimensions variables /
medidas variables
Installation view,
Museum of Contemporary Art,
San Diego, 1999
Courtesy the artist and Galería
Camargo Vilaça, São Paulo,
Brazil

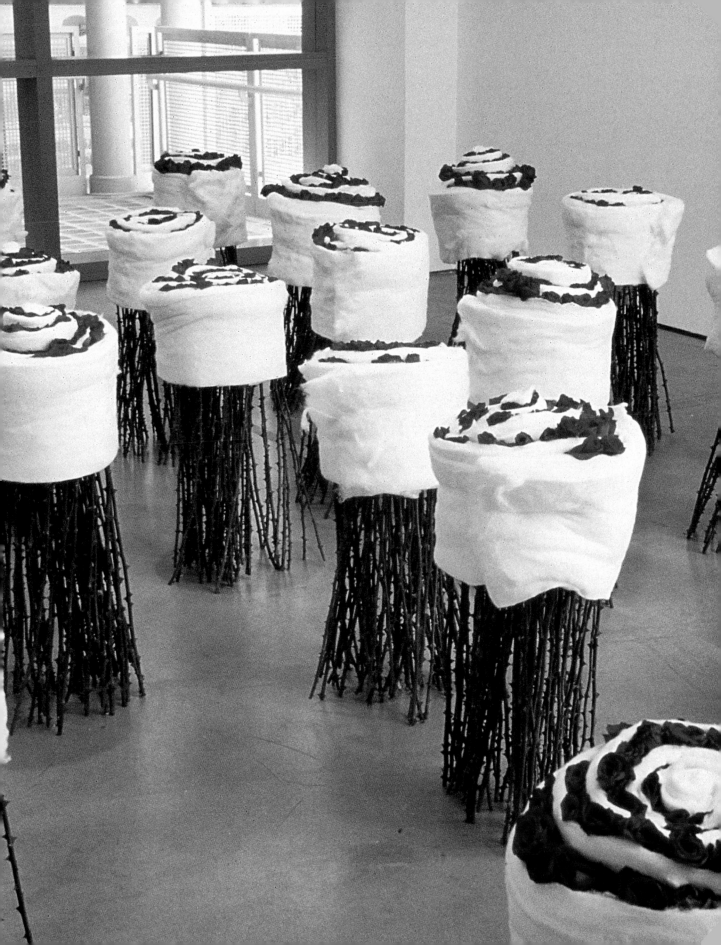

which split mind and body and privileged reason and vision over the other senses. The engulfing form and smell of Soares's piece induce a rapturous state.

By highlighting the profoundly cultural character of attempts to control the body and nature, Soares continues the legacy of such contemporary Brazilian artists as Lygia Clark, Cildo Meireles, and Hélio Oiticica, whose work involves the viewer as a participant in its production by means of the senses. Soares continues to work in different media, addressing historical and cultural themes but employing a highly personal language and elegant formal approach. Her work, like the Latin American and European baroque sources and registers that inspire her, represents an attempt to come to terms with the body as a whole, even if only through melancholy or absence.

su contrapartida en la filosofía de la Ilustración, que dividió el cuerpo y la mente y privilegió la razón y la vista sobre los otros sentidos. La forma y el aroma absorbentes de la pieza de Soares inducen un estado extático.

Al recalcar el carácter profundamente cultural de los intentos de controlar el cuerpo y la naturaleza, Soares continúa el legado de artistas brasileños contemporáneos como Lygia Clark, Hélio Oiticica y Cildo Meireles, cuya obra invita al espectador a participar en su producción mediante el uso de los sentidos. Soares sigue trabajando con diferentes medios, abordando temas históricos y culturales pero utilizando un lenguaje altamente personal y un estilo formal de gran elegancia. Su obra, como la de las fuentes y registros barrocos europeos y latinoamericanos que la inspiran, representa un intento de bregar con el cuerpo como totalidad, aunque sólo sea por medio de la ausencia o la melancolía.

71
Vanishing Point / Punto de fuga, 1998
Metal and perfume / metal y perfume
Dimensions variable / medidas variables
Installation view, Museum of Contemporary Art, San Diego, 1999
Courtesy the artist and Galeria Camargo Vilaça, São Paulo, Brazil

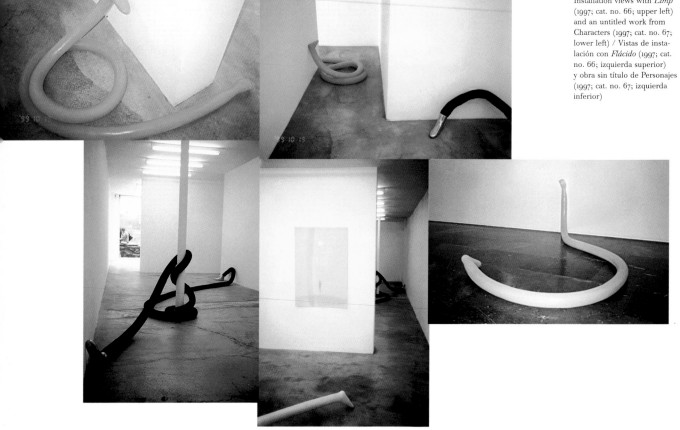

70
Installation views with *Limp* (1997; cat. no. 66; upper left) and an untitled work from Characters (1997; cat. no. 67; lower left) / Vistas de instalación con *Flácido* (1997; cat. no. 66; izquierda superior) y obra sin título de Personajes (1997; cat. no. 67; izquierda inferior)

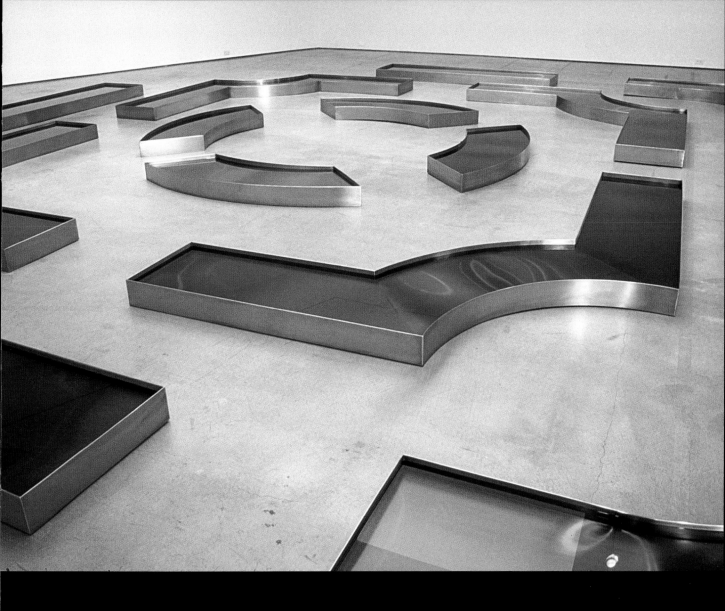

Einar and Jamex de la Torre

Born in Guadalajara, Mexico, Einar and Jamex de la Torre are brothers who moved to Southern California in their teens and received their formal training at California State University, Long Beach. They now maintain a studio in San Diego and another across the Mexican border in Ensenada, Baja California. In their work the de la Torres travel smoothly and without hesitation between genres and cultural domains. Combining the ancient and sophisticated art of blown glass with disparate materials such as barbecue grills, metal racks, leather, industrial remnants, and other found objects, the artists create works that defy notions of high art and good taste. In the tradition of California assemblage and border vernacular pastiche, their sculptures address traditional themes gone awry in the postmodern era. Catholic subject matter and iconography, while retaining identifiable elements, are intertwined with references to Mexico's ancient cultures and mass-media symbols.

Seemingly lighthearted, their works are in fact earnest explorations of clichés and generalizations. Using irony, double entendre, and their embellished iconography, the artists invite viewers to reconsider their preconceptions of what supposedly constitutes "authentic" Mexican art and culture. What makes their work different from so many of the artistic endeavors from the 1980s and early 1990s is the way in which they address stereotypes and cultural identities. Like other artists in *Ultrabaroque*, the de la Torres are postidentity practitioners. Post-Latino and post-Mexican, their works utilize, in a bittersweet fashion, a language of excess whose vocabulary is energized by global attitudes.

The de la Torres draw from a wide inventory of signs and symbols that reflect their personal and cultural negotiation in the borderlands. They play with

Nacidos en Guadalajara, México, los hermanos Einar y Jamex de la Torre se trasladaron al sur de California en la adolescencia y se formaron en California State University, Long Beach. Ahora mantienen un estudio en San Diego y otro al otro lado de la frontera mexicana, en Ensenada, Baja California. En sus obras, los de la Torre transitan con fluidez y decisión entre géneros y espacios culturales. Combinando la antigua y sofisticada tradición del vidrio soplado, con diversos materiales inusuales como parrillas, planchas de metal, cuero, retazos industriales, y otros objetos encontrados, los artistas crean obras que desafían las nociones de arte "culto" y el "buen gusto." Siguiendo la tradición del ensamblaje californiano y del pastiche popular, sus esculturas tratan temas tradicionales fronterizos en el marco enloquecido de la edad postmoderna. Si bien mantienen elementos identificables, también entremezclan temas e iconografía católica con referencias a las antiguas culturas mexicanas y símbolos masmediáticos.

Aunque de apariencia frívola, sus obras son francas exploraciones de clichés y generalizaciones culturales. Usando ironía, dobles sentidos y una iconografía ostentosa, los artistas invitan al público a reconsiderar sus conceptos de lo que presuntamente constituye la "auténtica" cultura y arte mexicanos. Lo que hace su trabajo diferente del de muchas propuestas artísticas desde los años 80 hasta el principio de los 90 es la manera en la que abordan estereotipos e identidades culturales. Como otros artistas en *Ultrabaroque*, los de la Torre practican la postidentidad. Post-latinas y post-mexicanas, sus obras utilizan, de manera agridulce, un lenguaje de exceso cuyo vocabulario se anima por las actitudes globalizadas.

Los de la Torre utilizan un amplio inventario de signos y símbolos que reflejan sus negociaciones personales y culturales en la frontera. Usando calendarios Mexicas, corazones sangrantes y cactus, juegan con la historia de las culturas mexicanas: oficial,

72
Jamex de la Torre
Serpents and Ladders /
Serpientes y escaleras, 1998
[Cat. no. 70]

the history of Mexican cultures—official, folkloric, and vernacular (using Aztec calendars, bleeding hearts, and cacti). They also spoof gender construction and satirize the borderlands Latino culture they so admire (wrestlers, the urban *vato*, and low-riders). Their attitude toward Catholicism and its various popular expressions is both respectful and irreverent. Key in this area of inquiry is *The Source: Virgins and Crosses* (1999; fig. 75), which consists of numerous vaginas inscribed with female names and a corresponding number of crosses with male names, paired together as couples. Whereas the female genitalia refer to Catholic dogma, the crosses refer to the Passion of Christ and the martyrdom of contemporary youths who have died as the result of drugs, gang warfare, and social violence.

The de la Torres's formal style is closely aligned with the Chicano aesthetic of *rasquachismo* (irreverence toward sacred cows). Cultural critic Tomás Ybarra-Frausto defines this as a "make-do from what you have" attitude: "The practices of the underdog are the tactics of parody, pastiche, and ironic re-figuring, which make up a whole panoply of commentaries on the master discourse."[1] The de la Torres's work exemplifies a *rasquache* aesthetic gone overboard. *Serpents and Ladders* (1998; fig. 72), for example, uses the child's game to frame key themes of Mexican history and culture. In place of Christ on the cross is a feathered serpent (Quetzalcoatl, the banished Aztec deity), with its wounded head a wrestler's mask. The empty tequila bottles at the base of the cross represent the drunken Roman guards who gambled for Christ's clothes, while at the same time referring to the artists' alcoholic father. In another work, entitled *El Fix* (1997; fig. 73), blown glass that resembles a small intestine twists in and around, forming the shape of a map of Mexico. In the upper left-hand corner of this visceral cartography, corresponding to the location of Baja California, a crucifix-like hypodermic needle punctures the intestine. Central Mexico is dominated by a fetish form that could evoke popular *milagro* trinkets or a vulva enveloping a figure of the Infant Jesus.

tradicional y popular. También se burlan de la construcciones de género y satirizan la cultura latina fronteriza que tanto admiran, incluyendo los luchadores, el "vato," y los *low riders*.[1]

Su actitud hacia el Catolicismo y sus diversas expresiones populares es a la vez respetuosa e irreverente. Clave en esta exploración es *El Clásico: Vírgenes y cruces* (1999; fig. 75), que consiste en varias figuras de vaginas inscritas con nombres femeninos emparejadas con un correspondiente número de cruces con nombres masculinos. Mientras que los genitales femeninos hacen referencia al dogma Católico, las cruces se refieren a la pasión de Cristo y al martirio de jóvenes de hoy, que han muerto a causa de las drogas, las guerras de pandillas y la violencia social.

El estilo formal de los de la Torre sigue de cerca la estética chicana del *rascuachismo* (irreverencia hacia las vacas sagradas) El crítico cultural Tomás Ybarra-Frausto lo define como una actitud de "hacer rendir las cosas": "Las prácticas de los de abajo son estrategias de parodia, pastiche y refiguración irónica, que componen toda una panoplia de comentarios sobre el discurso dominante."[2] La obra de los de la Torre ejemplifica una estética *rascuache* desbordada. La obra *Serpientes y escaleras* (1998; fig. 72), por ejemplo, utiliza el juego infantil para enfatizar temas clave de la historia y cultura mexicanas. En lugar de un Cristo crucificado, aparece una serpiente emplumada, (Quetzalcoatl, la deidad Mexica desterrada), luciendo una máscara de luchador en su cabeza herida. La botella vacía de tequila al pie de la cruz alude a los guardias romanos que se jugaron las vestiduras de Cristo, a la vez que hacen referencia al alcoholismo del padre de los artistas. En otra obra, titulada *The Fix* (1997, fig. 73), una retorcida tira de vidrio soplado parecida a un intestino delgado toma la forma del mapa de México. En la esquina superior izquierda de esta cartografía visceral, correspondiendo a la ubicación de Baja California, una jeringuilla que parece un crucifijo perfora el intestino. El centro de México está dominado por un fetiche que evoca los populares *milagros* de una vulva arropando una imagen del Niño Jesús.

73
El Fix, 1997
[Cat. no. 68]

These mixed-media sculptures transform well-known images and stereotypes into ironic, exaggerated forms that critique paradigms of culture that privilege hierarchy and essentialized constructs. Drawing from such varied sources as art history, religious iconography, contemporary popular culture, and even the display practices of swap meets and flea markets, the de la Torres's work is driven by a logic of *horror vacui*, in which every void must be filled, if not crammed, with texture, color, and symbol. The artists' aesthetic directness provokes both humor and discomfort, engaging viewers by catching them culturally off-guard.

Estas esculturas de multimedia transfoman imágenes y estereotipos conocidos mediante métodos irónicos y exageraciones y critican de los paradigmas de la cultura jerárquica y los constructos esencialistas. Inspirada por fuentes tan diversas como la historia del arte, la iconografía religiosa, la cultura popular contemporánea, e incluso los arreglos de objetas en mercadillos, la obra de los de la Torre está impulsada por una lógica de *horror vacui*, donde cada espacio vacío debe llenarse, si no atiborrarse, con textura, color, y simbología. La franqueza estética de los artistas provoca tanto humor como incomodidad, involucrando al público al tomarlo por sorpresa, fuera de su contexto cultural.

NOTES

1. Tomás Ybarra-Frausto, "The Chicano Movement/ the Movement of Chicano Art," in *Beyond the Fantastic: Contemporary Art Criticism from Latin America*, ed. Gerardo Mosquera (London: Institute of International Visual Arts; Cambridge: MIT Press, 1996), 117; Juan Flores, "Interview with Tomás Ybarra-Frausto: The Chicano Movement in a Multicultural Multinational Society," in *On Edge: The Crisis of Contemporary Latin American Culture*, ed. George Yúdice, Jean Franco, and Juan Flores (Minneapolis: University of Minnesota Press, 1992), 214.

NOTAS

1. Carros arreglados y cuidadosamente decorados para su exhibición.
2. Tomás Ybarra-Frausto, "The Chicano Movement/ the Movement of Chicano Art," in *Beyond the Fantastic: Contemporary Art Criticism from Latin America*, ed. Gerardo Mosquera (London: Institute of International Visual Arts; Cambridge: MIT Press, 1996), 117; Juan Flores, "Interview with Tomás Ybarra-Frausto: The Chicano Movement in a Multicultural Multinational Society," en *On Edge: The Crisis of Contemporary Latin American Culture*, ed. George Yúdice, Jean Franco, and Juan Flores (Minneapolis: University of Minnesota Press, 1992), 214.

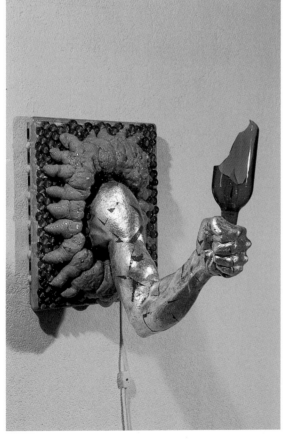

75
The Source: Virgins and Crosses / El Clásico: Vírgenes y cruces, 1999
[Detail of cat. no. 69]

74
Silver Arm / Brazo plateado
Blown glass, mixed media / vidrio soplado, técnica mixta
16 x 13 x 18 in. (40.6 x 33 x 45.7 cm)
Courtesy the artists and Porter Troupe Gallery, San Diego

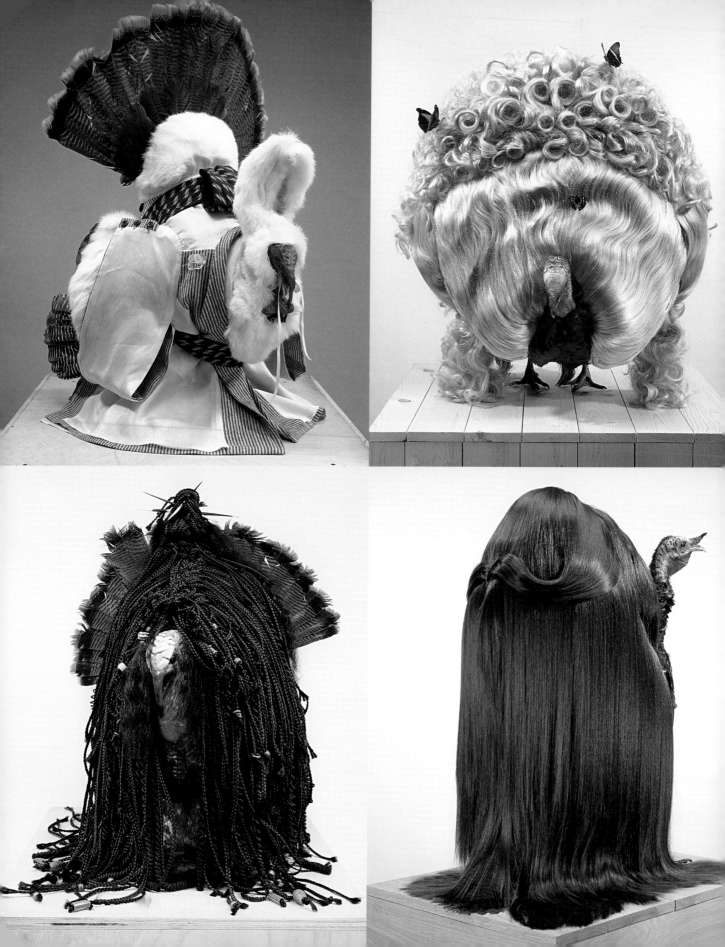

MEYER VAISMAN

BOTH THE WORK and the career of Meyer Vaisman— who was born in Venezuela of Ukrainian and Romanian parents, grew up in Caracas, and currently lives in New York City—can be characterized as promiscuously hybrid. In addition to his pioneering role in neoconceptualism, Vaisman has continually crisscrossed domains. Whether he is theorizing on culture, organizing exhibitions, operating galleries, or making art, his activities articulate ironic stances with respect to high modernism and postmodernism.

Possessing an aesthetic and critical eye that many art professionals envy, Vaisman is an "artist's artist" who has demonstrated an ability to grasp tendencies in contemporary art that, in a traditional twist, have endured "beyond their time." The careers of Ashley Bickerton, Sarah Charlesworth, General Idea, Peter Halley, Jeff Koons, Peter Nagy, Richard Prince, and Laurie Simmons are indebted to Vaisman's risk-taking astuteness in the 1980s as codirector of International with Monument gallery in New York.

Vaisman, who has consistently reinvented himself, fashions himself as a kind of cultural zeitgeist medium. Through his persona and work, he voices a multilayered discourse, expressed in diverse registers and tongues. This pastiche can be read as an expression of a mestizo universe, and like the historical baroque, it unravels and makes no sense if one element is removed. Form, content, and style, as well as an ironic self-referentiality, are inextricably linked by what the seventeenth-century Spanish Jesuit aesthetician Balthazar Gracián called *agudeza e ingenio*, or sharpness and wit. Throughout his multiform oeuvre—paintings, tapestries, sculptures, and installations—historical baroque precepts, cast in postmodern registers and stretched out in an ironic manner to the cutting edge, inform Vaisman's work.

Two bodies of work that seem particularly representative of the artist's personal spin on the baroque are the Untitled Turkey and Tapestry series. In

TANTO LA OBRA COMO la carrera de Meyer Vaisman, que nació en Venezuela de padres ucranianos y rumanos, se crió en Caracas y reside hoy en la ciudad de Nueva York, se pueden definir como promiscuamente híbridas. Además de su papel innovador en el neoconceptualismo, Vaisman ha cruzado constantemente las demarcaciones de prácticas diversas. Ya sea al teorizar sobre cultura, organizar exhibiciones, dirigir una galería, o crear arte, sus actividades articulan posturas irónicas hacia el modernismo y postmodernismo dominantes.

Con un ojo estético y crítico que muchos profesionales del arte envidian, Vaisman es un "artista de artistas" que ha demostrado su capacidad para captar tendencias del arte contemporáneo que en un giro irónico, han "trascendido su época." Las carreras profesionales de Ashley Bickerton, Sarah Charlesworth, General Idea, Peter Halley, Jeff Koons, Peter Nagy, Richard Prince, y Laurie Simmons están en deuda con la perspicacia de Vaisman, que durante los años 80 asumió muchos riesgos como co-director de la galería de arte International with Monument de Nueva York.

Vaisman, que se ha reinventado continuamente, se presenta como una especie de médium del *zeitgeist* cultural. Por medio de su persona y de su obra articula un discurso polisémico, expresado en diversos registros y lenguas. Este pastiche se puede leer como la expresión de un universo mestizo, y al igual que en el barroco histórico, si se elimina uno de los elementos se desenreda y pierde sentido. Forma, contenido y estilo, así como una autorreferencialidad irónica, quedan intrincadamente vinculados por lo que el filósofo jesuita español del siglo XVII Baltasar Gracián llamó "agudeza e ingenio." A través de su obra multiforme: pinturas, tapices, esculturas, e instalaciones, Vaisman presenta en registros posmodernos los preceptos del barroco histórico de que se nutre, exagerándolos de manera irónica hasta una extrema contemporaneidad.

1990–91 Vaisman produced a corpus of wall hangings that simulated, in a trompe l'oeil fashion, iconic examples of the tapestry genre from the medieval to the baroque and rococo (see fig. 1). A pastiche of various periods, styles, materials, and subject matter, they all share the artist's particular fusion of high art with popular culture, in which, in the words of Omar Calabrese, "Dante meets Donald Duck."[1] The tapestries—with their controlled excess of anachronous imagery, decorative motifs, and vernacular texts—reflect Vaisman's appreciation of the thin line between comedy and tragedy, between caricature and the hermeneutics of everyday life.

The Untitled Turkey series (1992–93; see figs. 76–79, 98) is another body of work that employs irony and comedy, as well as linguistic and visual puns. Consisting of humorously dressed taxidermic specimens of the bird native to the Americas, the series raises key issues regarding cultural fetishes and how a symbol, through allegorical processes, can acquire many other meanings. Across time and geography, the turkey in both American and European cultures has played a key symbolic role in ritual, dance, culinary arts, social events, class status, and national narratives. Most importantly—as reflected by the sixteenth-century French term for it, *poulet d'Indes* (chicken of the Indies)—the turkey is a symbol of colonialism and cultural exchange. Begun in 1992, the quincentenary of Columbus's voyages, the Untitled Turkey series inscribes itself into the tradition of representations and writings about the Americas that have fashioned the continent's social imaginary.

In 1995 Vaisman proposed a project that referenced the sixteenth-century Italian explorer Amerigo Vespucci, whose name was given to the continent. This proposal, *Green on the Outside, Red on the Inside*, was initially accepted for the Venezuelan national pavilion at the 1995 Venice Biennale. Vaisman's idea was to replicate one of the *ranchos* (shanties) that sprawl across the Venezuelan urban landscape and juxtapose them with *palafitos*. These dwellings were elevated over the lagoons that led Amerigo to name the territory "Little Venice" (Venezuela), after the city that this landscape reminded him of. For the Biennale project, which was purportedly rejected for political reasons, Vaisman planned to pump water from the Venetian

Dos cuerpos de obra son especialmente representativos del giro personal que el artista da al barroco: las series Pavos sin título y sus Gobelinos y Pendones. En 1990–91 Vaisman produjo un corpus de gobelinos y pendones que simulaban, en forma de *trompe l'oeil*, ejemplos icónicos del género desde el medievo al barroco y rococó (ver fig. 1). Un pastiche de varios periodos, estilos, materiales, y temas, todos ejemplifican la particular fusión del artista de arte culto y cultura popular, donde, en palabras de Omar Calabrese, "Dante se topa con el pato Donald."[1] Los tapices y pendones, con sus excesos controlados de imaginería anacrónica, motivos decorativos, y textos vernáculos, refleja la capacidad de Vaisman de percibir la sutil diferencia entre comedia y tragedia, caricatura y hermenéutica de la vida cotidiana.

La serie Pavos Sin Título (1992–93; ver figs. 76–79, 98) es otro corpus que utiliza la ironía y la comedia, así como albures lingüísticos y visuales. La serie, que consiste en especimenes taxidérmicos del ave americana vestidos de forma divertida, plantea temas fundamentales en relación al fetichismo cultural y la manera en que el símbolo, por medio de la alegoría puede generar muchos significados. En las culturas americanas y europeas el pavo, a lo largo de las épocas y la geografía, ha jugado un papel simbólico fundamental en los ritos, la danza, el arte culinario, los eventos sociales, la posición de clase y las narrativas nacionales. Lo que es más importante, como lo refleja el término francés que lo identificaba en el siglo XVI, *poulet d'Indes*, el pavo es un símbolo de colonialismo e intercambio cultural. Comenzada en 1992, el año de quinto centenario del viaje de Colón, ésta serie se inscribe dentro de la tradición de las representaciones y la escritura sobre América que han formado el imaginario social del continente.

En 1995 Vaisman propuso un proyecto que hacía referencia al explorador italiano del siglo XVI Amerigo Vespucci, cuyo nombre se dio al continente. Esta propuesta, *Verde por fuera, rojo por dentro*, fue aceptada en un principio por el pabellón nacional venezolano en la Bienal de Venecia de 1995. La idea de Vaisman era recrear uno de los "ranchos," las viviendas marginales que se extienden por el paisaje urbano de Venezuela, y yuxtaponerlos a *palafitos*. Los *palafitos* eran chozas indígenas que se elevaban sobre las lagunas que llevaron a Vespucci a llamar al territorio Venezuela (pequeña Venecia), la ciudad evocada por aquel paisaje. Para el proyecto de la Bienal, que presuntamente fue rechazado por motivos políticos, Vaisman planeaba bombear agua de los

80
Red on the Outside, Green on the Inside / Rojo por fuera, verde por dentro, 1993
Mixed media / técnica mixta
Dimensions variable / medidas variables
Collection National Gallery of Art, Caracas

81
Red on the Outside, Green on the Inside /Rojo por fuera, verde por dentro [interior], 1993
Mixed media / técnica mixta
Dimensions variable / medidas variables
Collection National Gallery of Art, Caracas

canals and combine it with water brought from the Sinamaica Lagoon in Venezuela.

During this period Vaisman realized a related body of work, the Ranchos, a group of brick and cinderblock sculptures that dealt with the confrontation between a charged political and social history and a more personal narrative. In contrast to the irreverent tapestries and the carnivalesque turkeys, these works are unexpectedly bleak. The exteriors of the Ranchos mimic the constructions of the Venezuelan landscape (see fig. 80). Inserted within their exteriors, however, are domestic objects that refer to the artist's personal history, many of which he actually took from his childhood home in Caracas (see fig. 81). Vaisman has described this house as "mittel-europa-flavored-sixties-Caribbean." Peering into small apertures cut in the brick, the viewer is engaged by the contrast between the harsh exterior and the domestic comfort inside—an obvious reference to the two opposing economies that coexist in Venezuela, as in much of the contemporary world.

Vaisman's recent *Barbara Fischer/Psychoanalysis and Psychotherapy* (2000; fig. 82) is haunting and startling in a completely different way. This life-size sculpture represents the artist's former therapist, wrapped in diaphanous pink tulle and wearing a jester's belled cap, holding a harlequin's suit patched together from scraps of clothing. Six candles flicker nearby, heightening the religious overtones already suggested by the woman's Pietà-like pose. Photographic decals adhered to the glass candleholders show the artist himself in sad clown makeup wearing the suit while drinking beer and smoking cigarettes in a children's playground.

The harlequin's suit in *Barbara Fischer/ Psychoanalysis and Psychotherapy*, a patchwork of male and female identities, was assembled from clothes belonging to the artist's mother and father. Like the Ranchos, with their affluent interiors and impoverished exteriors, this sculpture is yet another example of the ironic hybrid within Vaisman's complex body of work. Whether confronting the viewer with poignant social and psychological realities or reveling in the funhouse, burlesque aspect of contemporary visual culture, Vaisman's works are characteristic of a postidentity generation that has adopted a collage of religions, beliefs, nationalities, and cultures, mirroring essential aspects of our time.

canales venecianos y combinarla con agua traída de la laguna de Sinamaica en Venezuela.

Paralelamente, Vaisman realizó un proyecto relacionado, Los Ranchos, un grupo de esculturas de ladrillo y hormigón que trata el conflicto entre la tensa historia política y social de Venezuela y una narrativa más personal. Como contraste a los tapices irreverentes y los pavos carnavalescos, estas obras son sorprendentemente lóbregas. El exterior de los Ranchos reproduce las construcciones del paisaje venezolano (ver fig. 80). Insertados en sus exteriores hay objetos domésticos que hacen referencia a la historia personal del artista, muchos de los cuales tomó del hogar de su infancia (ver fig. 81). Vaisman ha descrito su casa como "Caribe, años sesenta con sabor *mittel-europa*." Al mirar por las pequeñas aperturas abiertas en el ladrillo, el observador queda cautivado por el contraste entre el rudo exterior y el ambiente interior de clase media, una referencia obvia a las dos economías opuestas que coexisten en Venezuela, igual que en gran parte del mundo contemporáneo.

Su reciente *Barbara Fischer/Psicoanálisis y psicoterápia* (2000; fig. 82) invita a la reflexión y provoca una incertidumbre absolutamente novedosa. Esta escultura de tamaño natural representa a la ex–terapeuta de Vaisman, envuelta en un diáfano tul rosado, luciendo un sombrero de bufón con cascabeles, y sosteniendo un traje de arlequín construido con parches de ropa. Seis velas llamean cerca, acentuando los ecos religiosos sugeridos por forma al estilo de una Pietà. Calcomanías fotográficas pegadas a los candelabros de vidrio registran al artista mismo, maquillado de payaso triste, vistiendo el traje mientras bebe una cerveza y fuma cigarrillos en un jardín infantil.

El traje de arlequín de *Barbara Fischer/ Psicoanálisis y psicoterapia*, un emparchado de identidades femeninas y masculinas, está armado con ropa que pertenecía al padre y la madre del artista. Como los Ranchos, con sus interiores lujosos y exteriores pobres, esta escultura es otro ejemplo de ironía híbrida que está presente en la compleja obra de Vaisman. Ya sea al confrontar al observador con agudas realidades sociales y psicológicas, o deleitándose en el aspecto ferial y burlesco de la cultura visual contemporánea, las obras de Vaisman son características de una generación postidentitaria que ha adoptado un collage de religiones, creencias, nacionalidades, y culturas, que reflejan aspectos clave de nuestro tiempo.

NOTES
1. See Sourcebook.

NOTAS
1. Ver Compendio.

82
Barbara Fischer / Psychoanalysis and Psychotherapy / Barbara Fischer/ Psicoanálisis y psicoterápia, 2000
[Cat. no. 77]

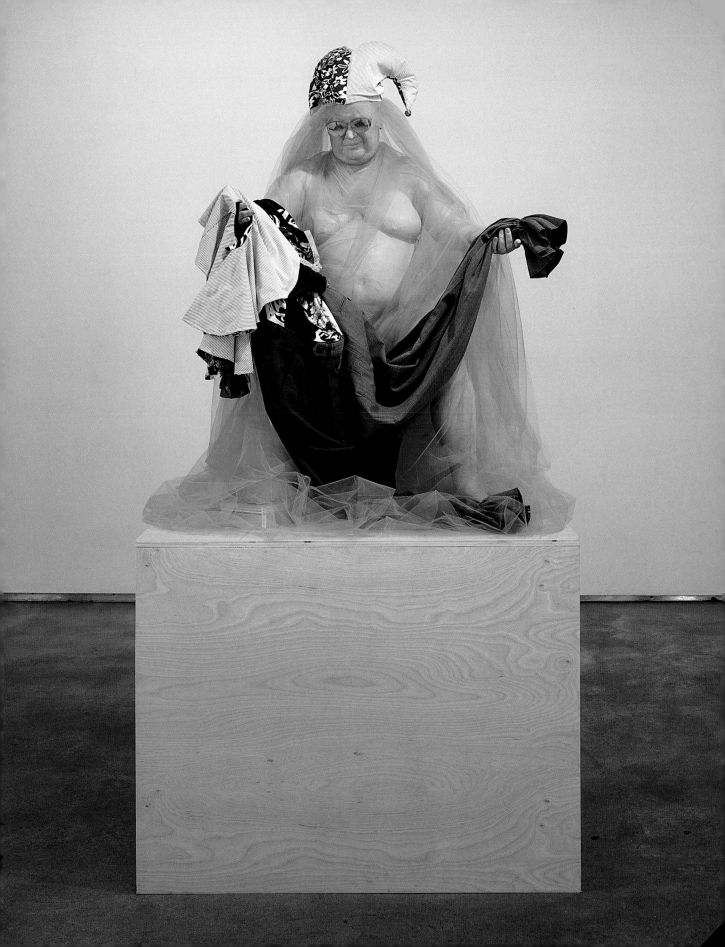

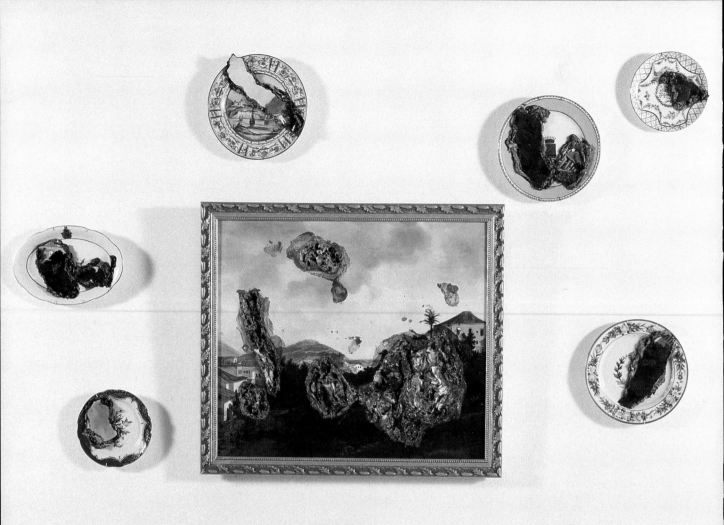

ADRIANA VAREJÃO

ADRIANA VAREJÃO DRAWS ON the fields of art history, anthropology, the history of knowledge, the language of the body, and the legacy of cultural exchange in her native country of Brazil. The pathology of the baroque and the residual traumas resulting from colonial expansion in the Americas form the underlying themes of her oeuvre. The fleshlike interiors of her wounded canvases reflect a fundamental interest in the idea of painting as a body, one that incorporates history, culture, and memory.

A significant portion of Varejão's work references sixteenth- and seventeenth-century French, Dutch, and Portuguese art, exploring its relationship to the social and political dynamics of colonial expansionism. Her painting *Meat à la Taunay* (1997; fig. 83), for instance, is based on a work by the French artist Nicolas-Antoine Taunay, who traveled to Brazil in the seventeenth century as a member of the French artistic mission. European artists like Taunay emphasized the exotic in their landscapes of the country, which later tended to serve as taxonomies of the various botanical and human types believed to be found in this part of the world. Taunay's paintings—along with those by other artists who were sent to document the splendor of the New World—offered an outsider vision of Brazil that helped to form the ways in which Europeans envisioned the Americas as well as contributing to the native populations' conception of themselves. In her 1997 work, Varejão gouged apart a copy of a Taunay landscape and served up the pieces on porcelain dishes. Through this defiant gesture she reconsiders the misappropriation and misrepresentation of indigenous life by the colonizers. The artist has stated: "I am interested in verifying in my work dialectical processes of power and persuasion. I subvert those processes and try to gain control over them in order to become an agent of history

83
Meat à la Taunay /
Carne a la manera de Taunay,
1997
[Cat. no. 81]

ADRIANA VAREJÃO se inspira en la historia del arte, la antropología, la historia del conocimiento, el lenguaje corporal y la herencia del intercambio cultural de su Brasil nativo. La patología del barroco y los traumas resultantes de la expansión colonial en América son los temas que nutren su obra. Los interiores corpóreos de sus lienzos heridos reflejan un interés fundamental en el concepto de la pintura como cuerpo, que incorpora la historia, la cultura y la memoria.

Una parte importante de la obra de Varejão refleja el arte francés, holandés y portugués de los siglos XVI y XVII, explorando su relación a las dinámicas sociales y políticas de la expansión colonial. Así, su pintura *Carne a la manera de Taunay* (1997) se basa en una obra del artista francés Nicolas-Antoine Taunay, que viajó a Brasil en el siglo XVII como parte de la misión artística francesa. Algunos artistas europeos como Taunay destacaban el exotismo del país en sus paisajes, que más tarde eran utilizados como taxonomías de los tipos botánicos y humanos que se creía encontrar en esas regiones del mundo. Los cuadros de Taunay, junto a los de otros artistas enviados para documentar el esplendor del Nuevo Mundo, ofrecían una visión foránea de Brasil que contribuyó a formar las percepciones europeas de América, así como la visión de sí mismos de sus pobladores nativos. En su obra de 1997, Varejão arrancó pedazos de una copia de un paisaje de Taunay y los presentó en platos de porcelana que se exhiben junto a la pintura. Mediante este gesto desafiante reconsidera la apropiación y la falsía de la re-presentación de la vida indígena por los colonizadores. La artista ha afirmado: "Me interesa verificar en mi obra los procesos dialécticos de poder y persuasión. Subvierto esos procesos y trato de subyugarlos para convertirme en un agente de la historia, en vez de continuar siendo una espectadora pasiva y anónima. No me apropio solamente de imágenes históricas, también trato de revivir los medios que las crearon y utilizarlos para construir versiones nuevas."[1]

rather than remaining an anonymous, passive spectator. I not only appropriate historic images—I also attempt to bring back to life processes which created them and use them to construct new versions."[1]

In works replete with layered references, the artist forms an intricate vision of contemporary Brazil born of a tangled history of racial and cultural blending and international exchange. The plates in *Meat à la Taunay* are fashioned in the style of the dinnerware of the West India Company—a Dutch company that engaged in economic warfare with Spain and Portugal in South American territories—and they reference the popularity of chinoiserie in the decorative arts of the period. Via trade routes, this style was exported from Asia to Europe, where it became fashionable and was subsequently imported into Brazil.

Varejão, who has conducted extensive research into the colonial era, has been particularly interested in historical porcelain and tile designs, which not only had a significant impact on the decorative arts and architecture of the country but also signaled the absorption and transformation of diverse influences into Brazilian culture. In 1928 the Brazilian poet Oswald de Andrade employed the term *antropofagia* (roughly translated as "cannibalism") to suggest the ingestion of outside influences into Latin America (see Sourcebook). Well aware of de Andrade's critical interpretations of identity, Varejão makes literal allusions to his discourse in her paintings. In *Kitchen Tiles with Varied Game* (1995; fig. 84), for example, human and animal body parts hang from meat hooks against a tiled wall. The contrast of the dismembered carcasses against the decorative tile echoes the paradoxical coexistence of beauty and brutality during the baroque era in Brazil.

In his essay for this catalogue, Paulo Herkenhoff insightfully writes about the powerful references in Varejão's work to the "historical forging of bodies during the making of the Americas." Her painting *Extirpation of Evil by Incision* (1992) echoes the explicit drama of baroque religious imagery, presenting the viewer with a painful recollection of an act of mutilation, which, according to Herkenhoff, links

En obras repletas de referencias y yuxtaposiciones, la artista crea una visión compleja del Brasil contemporáneo, nacido de una historia enmarañada por el mestizaje racial y cultural y el comercio internacional. Los platos de *Carne a la manera de Taunay* imitan las vajillas de la Compañía de las Indias Occidentales, una empresa holandesa enfrentada en una guerra comercial con España y Portugal en los territorios americanos, y hacen referencia a la popularidad de la *chinoiserie* en las artes decorativas de la época. Por las rutas de comercio, este estilo se exportó de Asia a Europa, donde circuló, se puso de moda y fue llevado a Brasil.

Varejão, que ha investigado con detenimiento el periodo colonial, se interesa especialmente en la porcelana histórica y en el diseño de azulejos, que dejaron una huella importante en las artes decorativas y la arquitectura del país, además de marcar la absorción y transformación de influencias diversas en la cultura brasileña. En 1928 el poeta brasileño Oswald de Andrade utilizó el término *antropofagia* para sugerir la ingestión de estas influencias en Latinoamérica (ver Compendio). Al tanto de las interpretaciones críticas de la identidad por de Andrade, Varejão hace alusiones literales a su discurso en sus pinturas. Por ejemplo, en *Azulejos de cocina con cazas vanadas* (1995; ver fig 84), miembros humanos y animales cuelgan de perchas de carnicería frente a una pared de loza. El contraste de estos cadáveres desmembrados frente a los azulejos decorados recuerda la paradójica coexistencia de la belleza y la brutalidad en el Brasil de la época barroca.

En su ensayo para este catálogo, Paulo Herkenhoff escribe perspicazmente sobre las poderosas referencias al "forjamiento histórico de cuerpos durante la formación de América" en la obra de Varejão. Su pintura *Extirpación del mal por incisión* (1992), evoca el drama explícito de la imaginería religiosa barroca, ofreciendo al observador el recuerdo doloroso de un acto de mutilación que, según Herkenhoff, une su obra tanto a las imágenes barrocas de martirio como a la antropofagia, "el mito fundacional de la cultura brasileña en siglo XX." En *Hijo bastardo* (1992; fig. 85), Varejão recontextualiza el género de la pintura brasileña decimonónica para crear un cuadro perturbador que evoca el legado de mestizaje y violencia de los colonizadores y su silenciamiento por las historias oficiales.

84
Kitchen Tiles with Varied Game /
Azulejos de cocina
con cazas variadas, 1995
Oil on canvas / óleo sobre tele
55 1/8 x 63 in. (140 x 160 cm)
Collection Ricard Akagawa,
São Paulo

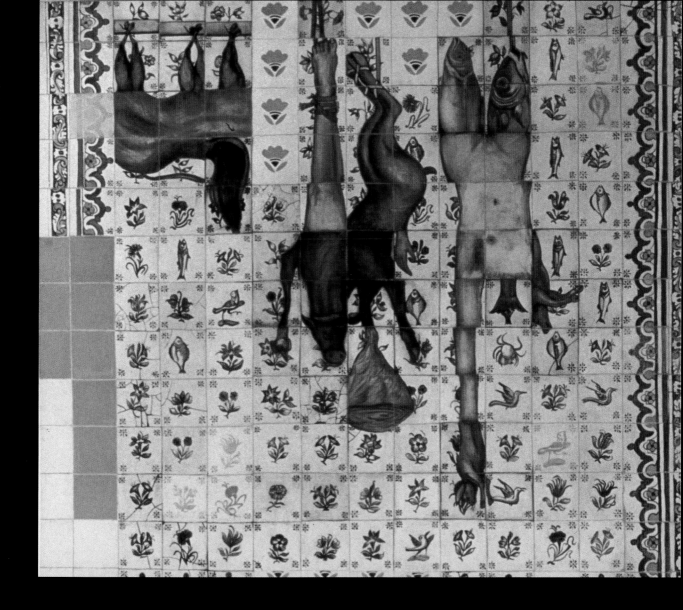

her work both to baroque images of martyrdom and to Antropofagia, "the fundamental myth of twentieth-century Brazilian culture." In *Bastard Son* (1992; fig. 85), Varejão recontextualizes nineteenth-century Brazilian genre painting to create a disturbing tableau that evokes the legacy of miscegenation and violence left behind by the colonizers and silenced by official histories.

In *Carpet-Style Tilework in Live Flesh* (1999; fig. 86), Varejão reveals a mass of viscera beneath the illusionistic surface of decorative blue and white Portuguese tiles. Gashes through the central portions of the work cause the top layer of "tiles" to fall open, revealing a density of flesh underneath. The damage to the ornamental surface of the Portuguese tiles, which exposes a wounded interior, suggests the history of violence, mutilation, and displacement that underlies the ordered and decorative exterior of a culture. The corporeality of the work alludes to the body, the body of painting, and the cultural body. Varejão's work writhes with charged provocations; just as oil paint becomes sculpture, her art alludes to the perverse relations between order and disorder, culture and nature, the colonizer and the colonized.

En *Azulejos como tapete en carne viva* (1999; ver fig. 86), la artista revela una masa de vísceras bajo la superficie ilusoria de unos azulejos portugueses blancos y azules. Rasgaduras que cruzan la parte central de la obra hacen que la capa superior de "azulejos" se despliegue como una alfombra, revelando debajo una densa masa de carne. El daño a la superficie ornamental de la loza portuguesa, que descubre un interior herido, alude a las historias de violencia, mutilación y desarraigo que yacen bajo la ordenada fachada decorativa de una cultura. La materialidad de la obra hace alusión al cuerpo, al cuerpo de la pintura, y al cuerpo cultural. La obra de Varejão se retuerce entorno a temas candentes; al igual que sus óleos se convierten en esculturas, su arte alude a las relaciones perversas entorno al orden y desorden, cultura y naturaleza, el colonizador y el colonizado.

NOTES
1. Quoted in Rina Carvajal, "Travel Chronicles: The Work of Adriana Varejão," in *New Histories*, eds. Lia Gangitano and Steven Nelson (Boston: Institute of Contemporary Art, 1996), 169.

NOTAS
1. Citada en Rina Carvajal, "Travel Chronicles: The Work of Adriana Varejão," en *New Histories*, Lia Gangitano y Steven Nelson, editores (Boston: Institute of Contemporary Art, 1996), 169.

85
Bastard Son / Hijo bastardo, 1992
Oil on canvas / óleo sobre tela
43 x 55 in. (110 x 140 cm)
Courtesy Galeria Camargo Vilaça, São Paulo

86
Carpet-Style Tilework in Live Flesh / Azulejos como tapete en carne viva, 1999
[Cat. no. 82]

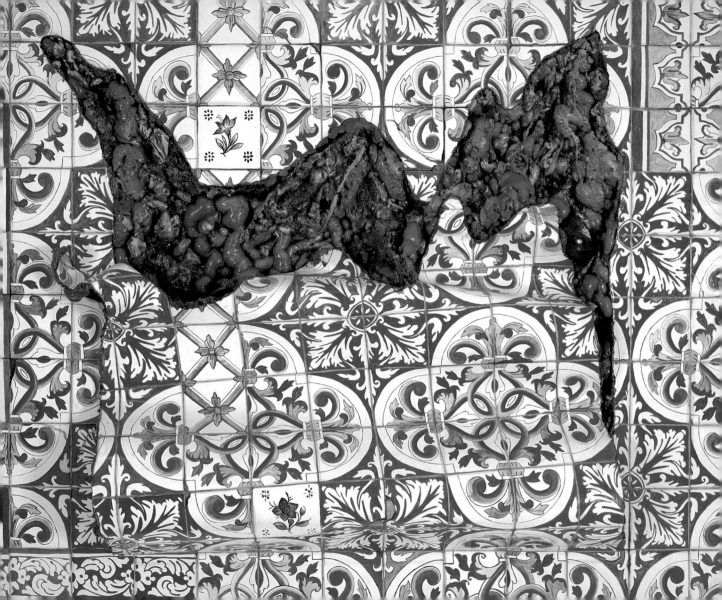

87
Battista Agnese
Mappamundi, 1544
Wash on vellum /
aguada sobre vitela
The John Carter Brown Library,
Brown University, Providence

The Baroque Planet
El planeta barroco

Serge Gruzinski

Of varied demeanors and various movements
various shapes, faces, appearances
of various men, various ideas
… men and women
of diverse colors and professions
of various ranks and opinions
different in languages and nations
in purpose, goals, and desires
and even at times in laws and opinions
and all for shortcuts and detours
in this great city they disappear
from giants returning to pigmies[1]

We owe to the Spanish poet Bernardo de Balbuena the baroque imagery of this premonitory description of Mexico City at the dawn of the seventeenth century. The extraordinary diversity of beings, the human anthill, the collision of cultures that he reveals to us make this poem one of the first manifestos of baroque and Creole America.

De varia traza y varios movimientos
varias figuras, rostros y semblantes,
de hombres varios, de varios pensamientos
… hombres y mujeres,
de diversa color y profesiones,
de varios estados y varios pareceres
diferentes en lenguas y naciones,
en propósitos, fines y deseos
y aun, a veces, en leyes y opiniones
y todas por atajos y rodeos
en esta gran ciudad desaparecen
de gigantes volviéndose pigmeos[1]

Debemos al poeta español Bernardo de Balbuena el barroquismo de esta visión premonitoria de la Ciudad de México en los albores del siglo XVII. La diversidad extraordinaria de seres, el hormiguero humano, el choque de culturas que nos revela hace de este poema uno de los primeros manifiestos de la América barroca y criolla.

Mexico divides the world equally...
With all [these places] it contracts and corresponds;
its stores and warehouses contain
the best of all these worlds.[2]

Balbuena's lines evoke an impression of familiar strangeness. In the early years of the seventeenth century the precursory signs of the reality that became ours were already in place in Mexico: the diverse crowds of people, the circulation of men and ideas, the global flow of merchandise, the abundance of goods, and even an awareness of the beginnings of globalization.

THE FIRST WORLDWIDE TRANSCULTURATIONS

Whether it is a question of writing art history, or simply history, European historiography has always pushed back to the peripheries, to the edges of the Western expansion, the emergence of art forms and societies that can be called baroque, provided that the term is liberated from its Eurocentric framework. The phenomenon of mixed cultures that we observe today, from one end of the globe to the other, is not the novelty that we normally regard it as. From the second half of the sixteenth century, the expansion of Iberian nations gave rise to transculturations all over the world. From Mexico to the Andes, conquered American Indians, black slaves, elite Europeans, and their uprooted nonaristocratic compatriots mixed together, creating societies that were highly inegalitarian and hierarchical, but in which the traditions of many continents were combined. New groups arose everywhere: the mestizos of Hispanic America, the *mamelucos* of Portuguese Brazil. In response to the Westernization

México al mundo por igual divide ...
Con todos se contrata y se cartea;
y a sus tiendas bodegas y almacenes
lo mejor destos mundos acarrea.[2]

Los versos de Balbuena evocan una impresión de familiar extrañeza, al inicio del siglo XVII los signos precursores de una realidad que ya es nuestra existieran en aquel México: la multitud diversa, la circulación de hombres y de ideas, el flujo global de mercancías, la abundancia de bienes, e incluso la conciencia del inicio de la globalización.

LAS PRIMERAS TRANSCULTURACIONES MUNDIALES

Ya sea al escribir historia del arte, o simplemente historia, la historiografía europea acostumbra a relegar a la periferia, a los bordes de la expansión occidental, el surgimiento de formas de arte y sociedades que pueden definirse como barrocas, siempre y cuando se libere al término de su marco eurocéntrico. El fenómeno de mezclas culturales observado hoy de un extremo al otro del globo no es tan novedoso. Desde la segunda mitad del siglo XVI la expansión de las naciones ibéricas dio lugar a transculturaciones en todo el mundo. A lo largo de América, los indígenas americanos conquistados, los esclavos negros, las elites europeas, y sus compatriotas desplazados y sin título de nobleza, se mezclaron entre sí, creando sociedades que eran altamente elitistas y jerárquicas, pero dónde se combinaban las tradiciones de varios continentes. Por todas partes aparecieron grupos nuevos: los mestizos de la América hispana, los *mamelucos* del Brasil

imposed by the Catholic Church, Madrid and Lisbon fostered mestizo cultures that drew freely on Amerindian traditions or the constant flow of influences from Africa.

This phenomenon did not spare the arts. In the Americas, the mannerist art of Italy and the Low Countries, as well as the richly ornamented inventions of the Iberian Peninsula, were mixed with the pictorial traditions of the Indians of New Spain and Peru. In the Philippines, in Asia, and on the shores of Africa, European art forms met on an equal footing with indigenous traditions. In the seventeenth century the mannerist and baroque traditions even crossed the outermost boundaries of the Iberian expansion to meddle in other worlds, including Japan and the court of the Great Mogul, to the extent that one can speak of a "baroque planet."

The movement of artists and traditions from one culture to another explains the birth of this planet. For the first time, a European cultural movement became a language that traveled the globe, making its presence felt in the Americas, from Mexico to Lima, from Santo Domingo to Salvador de Bahia. Engravings, paintings, and musical scores, as well as artists, left the Old World to seek adventure under other skies. The Flemish artist Simon Pereyns (c. 1530–89) traveled to Portugal, then to Spain, where he made the acquaintance of a future viceroy of Mexico, who subsequently took him to New Spain. Pereyns spent the rest of his life decorating, often in cooperation with the Indians, the churches of Spanish Mexico. Italians left their homeland to paint in South America, while Portuguese artists settled in Goa and Macao.

THE DAWN OF GLOBALIZATION

If we are to understand these transculturated forms, we must not be content to annex them to the history of European art, reserving a chapter for them at the end of the book

Portugués. Como respuesta a la occidentalización impuesta por la iglesia católica, en Madrid y Lisboa se amplió el marco de culturas mestizas para incluir las que se nutrían libremente de las tradiciones amerindias o del flujo constante de influencias de África.

Las artes no escaparon a este fenómeno. En América, el arte manierista italiano y de los Países Bajos, así como las creaciones platerescas de la Península Ibérica se mezclaron con las tradiciones pictóricas de los indígenas de Nueva España y Perú. En las Filipinas, en Asia, y en las costas de África las formas del arte europeo se toparon con tradiciones indígenas. Las tradiciones manierista y barroca llegaron a cruzar las fronteras más lejanas de la expansión ibérica para insertarse en otros mundos, estas tradiciones se integraron en le arte hasta el Japón y la corte del Gran Mogol; al grado que se puede hablar de un "planeta barroco" en el siglo XVII.

El tránsito de artistas y tradiciones de una cultura a otra explica el nacimiento de este planeta. Por primera vez, un movimiento cultural europeo se convirtió en un lenguaje que daba la vuelta al mundo al mismo tiempo que se imponía en América, de México a Lima, de Santo Domingo a Salvador de Bahía. Grabados, cuadros y partituras, así como artistas, dejaron el viejo mundo para buscar aventuras bajo un cielo nuevo. El artista flamenco Simon Pereyns (c. 1530–1589) viajó a Portugal y luego a España, donde conoció a un futuro virrey de México quien posteriormente lo llevó a Nueva España. Pereyns pasó el resto de su vida decorando, a menudo en colaboración con indígenas, las iglesias de México. Muchos italianos dejaron su patria para pintar en Sudamérica, mientras artistas portugueses se asentaban en Goa y Macao.

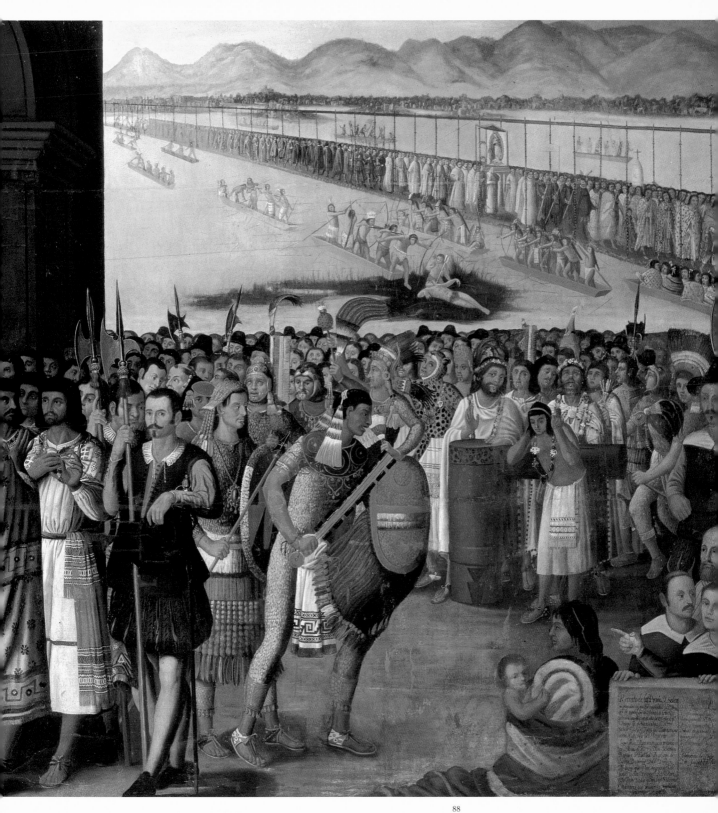

88

Anonymous / Anónimo

Transfer of the Image of the Virgin of Guadalupe to Her New Basilica /
Traslado de la imagen de la Virgen de Guadalupe a su nueva basílica

Oil on canvas / óleo sobre tela

112¼ x 254¼ in. (285 x 595 cm)

Collection Museum of the Basilica of Guadalupe

and the National Basilica of St. Mary of Guadalupe

or treating them as curious and exotic footnotes. It is essential to place this phenomenon in a political context without precedent. The first planetary transculturations are tied to the very inception of globalization, beginning during the sixteenth century, a century that—seen from Europe, from America, from Africa, or from Asia—was, above all, the Iberian century, as the twentieth century was the American century. In the space of a few decades, the Spanish and Portuguese succeeded in dominating two-thirds of Western Europe, the New World, and the coasts of Africa, all the while affirming their power through their presence in the Philippines and at Nagasaki, Macao, Cochin, and Goa. The emergence of globalization went hand in hand with the establishment of worldwide networks at the beck and call of cities such as Antwerp, Lisbon, Madrid, and Seville. The florescence of baroque forms in the Americas is thus inseparable from this political, economic, and religious background. The dissemination of the baroque arts would be incomprehensible without the ascendancy of what was then called the Catholic—that is to say, the *universal*—monarchy of the king of Spain. This premodern order, in which the victory of the nation-states was nearly forgotten, is the origin of the baroque planet, of its paradoxes and ambiguities.

BAROQUE CREATION AND ITS AMBIGUITIES

The accelerated circulation of cultural markers around the world resulted in the creation of hybrid languages, composed of sounds, fragments, and borrowings originating from very diverse worlds. Among the Indian writers and painters of Mexico, the crossing of Western and pre-Hispanic traditions gave rise to a fascinating mixed universe in which epochs, languages, and cultures intertwined. The blend was so easily realized that early baroque art—in fact, mannerist art—maintained a feeling for new and exotic forms, a taste for the strange, the original, and the surprising. This sensibility allowed

EL ALBOR DE LA GLOBALIZACIÓN

Para entender estas transculturaciones, no podemos conformarnos con anexarlas a la historia del arte europeo, reservándoles un capítulo al final del libro, o tratándolas como notas curiosas o exóticas. Es fundamental ubicar este fenómeno en un contexto político sin precedente. Las primeras transculturaciones planetarias están ligadas a los orígenes mismos de la globalización, que se inician durante el siglo XVI, una centuria que, ya sea vista desde Europa, desde América, desde África o desde Asia, fue, ante todo, la centuria ibérica, igual que el siglo XX fue el siglo estadounidense. En sólo unas décadas, los españoles y portugueses lograron dominar dos tercios de la Europa occidental, las Américas, y las costas de África, al mismo tiempo que afirmaban su poder mediante su presencia en Las Filipinas, Nagasaki, Macao, Cochin, y Goa. El surgimiento de la globalización acompañó el establecimiento de un sistema mundial de redes administrado desde Amberes, Lisboa, Madrid y Sevilla. El florecimiento de las formas barrocas en las Américas es inseparable del marco político, económico y religioso de estas ciudades. La diseminación de las artes barrocas resultaría incomprensible sin la influencia de lo que entonces se llamaba la monarquía Católica, es decir, universal, del rey de España. Este orden premoderno, que nos ha hecho olvidar el triunfo de los estados-nación, es el origen del planeta barroco, de sus paradojas y ambigüedades.

LA CREACIÓN BARROCA Y SUS AMBIGÜEDADES

La acelerada circulación mundial de los mercados culturales tuvo como resultado la creación de lenguajes híbridos, compuestos de sonidos, fragmentos y préstamos de orígenes muy diversos. Entre los escritores y pintores indígenas de México, el cruce de las tradiciones prehispánicas y occidentales dio lugar a un fascinante universo híbrido en que las épocas, idiomas y culturas se mezclaron. La mezcla era muy fácil

for the combining of forms drawn from the most varied horizons. It was within this exceptional artistic context that the first strong connections were established between Iberian Europe—Castile and Portugal—and the rest of the world. Yet it is necessary to distinguish within these hybrid forms what is the aesthetic expression of Western domination and what constitutes the reaction of the dominated groups to this invasion of images and styles. When, in Mexico, during the second half of the seventeenth century, the mulatto Juan Correa (c. 1645/80–1716) produced gigantic baroque compositions after Rubens (see fig. 89), or when, in Brazil, during the eighteenth century, the black sculptor Aleijadinho (1738–1814) peopled the sanctuaries of Minas Gerais with marvelous figures (see fig. 90), baroque creation inscribed itself at the heart of the colonial society that it served, concerning itself with visual translation, with the transfer of theological and ideological concepts. In other words, if you will pardon the anachronism, Aleijadinho and Correa worked for the "market"—in their case, the Church—just as today many Latin American artists work for New York and California galleries, exploiting the interest among art dealers and museums in the Latin American and Chicano baroque.

Mestizo Creation

Must we conclude that baroque art—sophisticated or popular, Spanish or indigenous—was merely a ruse by the dominant West to recuperate that which it could not eradicate or destroy? This is one of the paradoxes of the baroque: it encourages not only manipulations of every sort but appropriations as well. The ways in which the Indian painters of Mexico transformed the mythological themes of mannerist art is revelatory of this type of response. In Mexico, artists did not hesitate to mix centaurs and Sibyls with deities derived from pre-Hispanic worlds. In the Andes, sirens are

de producir, ya que el arte barroco temprano, de hecho, el arte manierista, mantuvo su sensibilidad por las formas exóticas y novedosas, un gusto por lo insólito, lo original, y lo sorprendente. Esta sensibilidad permitió la combinación de formas tomadas de los horizontes más variados. Fue en este contexto artístico excepcional dónde se establecieron las primeras conexiones fuertes entre la Europa ibérica, Castilla y Portugal, y el resto del mundo. Aún así, es necesario distinguir entre estas formas híbridas lo que se considera la expresión estética de la dominación occidental y lo que constituye la reacción de los grupos dominados a esta invasión de estilos e imágenes. En México, durante la segunda mitad del siglo XVII, el mulato Juan Correa (c.1645/1650–1716) produjo monumentales composiciones barrocas al estilo de Rubens (ver fig. 89). En Brasil, desde la segunda mitad el siglo XVIII, el escultor negro Aleijadinho (1738–1814) pobló los santuarios de Minas Gerais con maravillosas figuras (ver fig. 90). Estas creaciones barrocas se inscribieron en lo más profundo de la sociedad colonial a la que servían, preocupándose de su traducción visual por medio de la transferencia de conceptos teológicos e ideológicos. En otras palabras, con perdón del anacronismo, Aleijadinho y Correa trabajaban para el "mercado," en su caso, la iglesia, al igual que hoy muchos artistas latinoamericanos laboran para galerías de Nueva York o California, explotando el interés de los galeristas y de los museos en el barroco latinoamericano o chicano (mexicano-americano).

La creación mestiza

¿Se debe concluir que el arte barroco, culto o popular, español o indígena, no sería otra cosa que una treta del mundo occidental hegemónico para recuperar aquello que no podía erradicar o destruir? Esta es una de las paradojas del barroco: no solamente instiga manipulaciones de todo tipo, sino también apropiaciones. Las formas en las que los pintores indígenas de México transformaron los temas mitológicos del

89
Juan Correa
*The Expulsion from
Paradise / La expulsión
del Paraíso*
Oil on canvas /
óleo sobre tela
90¹/₂ x 49¹/₄ in.
(230 x 125 cm)
National Museum of Viceregal
Mexico, Tepotzotlan

90
Antônio Francisco Lisboa
(Aleijadinho)
Christ / Cristo, 17th century
Polychromed wood / madera
policromada
Life-size / tamaño natural
Chapel of the Coronation
of Thorns, Congonhas do
Campo, Minas Gerais, Brazil

portrayed among the Inca goddesses. In the Franciscan convents of Brazil, Greek naiads consort with African goddesses introduced by slaves. Each time European paganism permitted the indigenous artist to introduce elements of Amerindian paganism into the mythological and allegorical scenes that served as vehicles for the baroque, it opened the way for the recomposition and rescue of the Indian past.[3]

Often indigenous artists were content to create ingenious adaptations of mannerist and baroque forms. Mestizo artistic practice can go further, however, and produce completely surprising results, inventing new forms, which to our eyes appear strangely contemporary. For example, there are two paintings made in Mexico during the second half of the sixteenth century, now in Florence, which have scarcely attracted the notice of critics and curators: *The Rainbow* and *The Rain*, contained within the Florentine Codex. Painted by Indians, these works have the uncertain status of hybrid forms: they are claimed neither by Western art historians nor by Mesoamerican collectors, who are ever on the lookout for the exotic or the archaic. These Mexican images—without pedigree, author, or history—are not part of the history of art. Without history, they are also without age.

In fact, far from being isolated manifestations of a sophisticated avant-garde, these images bear witness to an art born out of the encounter between European colonization and the Mesoamerican tradition. They make visible spaces of tension where, before our eyes, radically opposed techniques and worldviews confront each other. A Franciscan monk, Bernardino de Sahagún (1499?–1590), commissioned the Florentine Codex. He asked the artists to illustrate a text that told the story of the "natural astrology" of the Indians, recounting the "ridiculous tales" and "frivolous" stories invented by the indigenous peoples.[4]

arte manierista son uno de los aspectos más reveladores de este proceso. En México, los artistas no vacilaban en mezclar centauros y sibilas con deidades derivadas del mundo prehispánico. En los Andes, se representan sirenas entre diosas incas. En monasterios franciscanos de Brasil, náyades griegas se conjugan junto a diosas africanas traídas por esclavos. Cada vez que el paganismo europeo permitía al artista indígena introducir elementos del panteón amerindio a la mitología y las escenas alegóricas que servían como vehículos al barroco, abría los espacios para el rescate de la memoria indígena.[3]

A menudo los artistas indígenas se contentaban con crear adaptaciones ingeniosas de formas barrocas o manieristas. Sin embargo, la práctica artística mestiza puede ir más allá, y producir resultados absolutamente sorprendentes, inventando nuevas formas que nos parecen insólitamente contemporáneas. Por ejemplo, hay dos pinturas realizadas en México durante la segunda mitad del siglo XVI, que se conservan en Florencia, y que apenas han atraído la atención de críticos y curadores: *El arco iris*, y *La lluvia*, que ilustran en el Códice Florentino. Estas obras, pintadas por indígenas, tienen el estatus incierto de formas híbridas: no son reclamados ni por los historiadores del arte occidentales, ni por los coleccionistas mesoamericanos, que están siempre al acecho de obras exóticas o antiguas. Estas imágenes mexicanas—sin pedigree, autor o historia—no forman parte de la historia del arte. Sin historia, tampoco tienen época.

De hecho, lejos de ser manifestaciones aisladas de una sofisticada vanguardia, estas imágenes son testimonio de un arte nacido del encuentro entre la colonización europea y la tradición mesoamericana. Hacen visibles espacios de tensión donde, ante nuestros propios ojos, se enfrentan cosmovisiones y técnicas radicalmente opuestas. Un monje franciscano, Bernardino de Sahagún (1499?–1590), comisionó el Códice Florentino. Pidió a varios artistas que ilustraran un texto que contara la historia de la "astrología natural" de los indígenas, narrando los "cuentos ridículos" e historias "frívolas" que inventaron estos pueblos.

How did the artists respond? In the representation of rain, the ritual practices evoked in the commentary are glossed over, and the theme is treated in a figurative way. It is as if it were an illustration from a work of natural history: see the violence of the sudden shower and the accumulation of storm clouds. This apparent naturalism coexists with an Amerindian reference, however, expressed by the repetition of the volute of the glyph for water, explicated in the accompanying text: "These natives were attributing the clouds and the rains to a god named Tlalocateculti." Naturalism and myth mix well together. In a parallel fashion, the work combines two techniques: the painted glyph, liberated from its geometric restraint, and monochrome hatching, derived from European engraving. Neither the glyph nor the hatching is a pure appropriation, however, but they are "in the manner of"—that is to say, perfectly articulated adaptations.

The Rainbow articulates the same tension, the same sophisticated exchange between two worlds. There is a tension between the shimmering colors of the old codex and the use of wash, which the Italian artists of the quattrocento employed to create such sensual effects. But the Indian wash is not that of the quattrocento. Here it is returned to itself instead of being, as in European art, an abstract extension of the figurative representation. The landscape of the rainbow is a wash of color, and it is only a wash. Moreover, the palette is no longer that of the pre-Hispanic era. As in the glyph for water in *The Rain*, the use of color in *The Rainbow* represents a departure from tradition. Gone are the contour lines that would have been used in the making of a pre-Hispanic codex. The colors are placed near each other; they overlap, blending without restriction. The artists were perfectly capable of combining techniques, transforming borrowed elements, and varying the references. Rain or rainbow,

¿Cómo respondieron los pintores? La representación de la lluvia no enfatiza las prácticas rituales evocadas en el comentario y se trata con el tema de manera figurativa. Es como si se tratara de una ilustración de una obra de historia natural. Muestra la violencia del chubasco repentino y la acumulación de las nubes tormentosas. Sin embargo, este aparente naturalismo coexiste con una referencia amerindia expresada por la repetición de la voluta del glifo "agua," explicado en el texto que lo acompaña: "Estos nativos atribuyen las nubes y la lluvia a un dios llamado Tlalocateculti." El naturalismo y el mito se mezclan bien. Paralelamente, la obra amalgama dos técnicas: el glifo pintado, liberado de su yugo geométrico, y el sombreado monocromático herencia del grabado europeo. Sin embargo, ni el glifo ni el sombreado son puramente apropiaciones, son un "al estilo de," adaptaciones perfectamente articuladas.

El arco iris articula la misma tensión, el mismo intercambio sofisticado entre dos mundos. Hay tensión entre los colores brillantes de los antiguos códices y el uso de la aguada de tinta, que los artistas italianos del quattrocento empleaban para crear estos efectos sensuales. Pero la aguada indígena no es la del quattrocento. Aquí, la aguada es una parte autorreferencial de la obra en vez de ser, como en el arte europeo, una extensión abstracta de la representación figurativa. El paisaje del arco iris es una mancha de color, y sólo una mancha. Aún más, la gama cromática ya no es la de la era prehispánica. Al igual que el uso del glifo del agua, los colores que ha utilizado el pintor en esta obra representan un libre manejo de la tradición. Ya no se destacan las líneas de contorno que se hubieran usado en la creación de un códice prehispánico. Los tonos se acercan y se superponen, mezclándose sin restricciones. Los pintores indígenas son perfectamente capaces de combinar técnicas, transformar los elementos que toman prestados, y variar

indigenous art invented new forms out of the blending of cultures. Once certain thresholds had been crossed, the works ceased to be simple hybrids and metamorphosed into remarkable creations.

THE RECOLLECTION OF THE HISTORIAN

What can a historian of the colonial Americas contribute to a discussion of the baroque and contemporary ultrabaroque? Should one be content to look for origins of this experience, as if every phenomenon must have "roots" and "causes" in the distant past? Or should one recall and examine these ancient histories in order to interrogate in various ways the world that surrounds us and the works that offer themselves to us? The analysis of these precedents, scarcely known or radically erased from our memory, suggests writing another story, which would no longer be that of the rise of the nation-states of western Europe, nor the "vision of the vanquished," but the account, less ethnocentric, of the interactions among different worlds.

Today, as in the past, the mestizo art of the baroque planet produces hybridity through works that ask us the same questions: questions about identity and the mixing of cultures. How does one show the explosion of worlds, or describe the processes of transculturation, or imagine the hybrid in an end-of-century universe prey to chaotic processes of homogenization and heterogenization? Bogged down in the modernism inherited from the nineteenth century or in the verbose rhetoric of postmodernity, the human sciences are scarcely capable of answering these questions. The transcultural creation returns to the complexity that banishes the reductive interpretation; it materializes the bifurcated path of history, visualizing means of progress that exclude linear development. It calls into question our habits of thought, those stereotypical games

sus referencias. Ya sea en la lluvia o arco iris, el arte indígena inventó nuevas formas a partir de los mestizajes. En cuanto se extendieron ciertos parámetros, las obras dejaron de ser simples híbridos para convertirse en creaciones extraordinarias.

LA MEMORIA DEL HISTORIADOR

¿Qué puede aportar un historiador de la América colonial a la discusión sobre el barroco y el ultrabarroco contemporáneo? ¿Debería contentarse con buscar los orígenes de esta experiencia, como si cada fenómeno debiera tener "raíces" y "causas" en un pasado remoto? ¿O debe recordar y examinar estas historias antiguas para interrogar de diversas maneras al mundo que nos rodea y las obras que se nos ofrecen? El análisis de estos precedentes, poco conocidos o casi vaciados de nuestra memoria, sugiere la escritura de otra historia, que ya no sea la del impulso de las naciones-estado de Europa occidental, ni la "visión de los vencidos," sino la narración, menos etnocéntrica, de las interacciones entre diferentes mundos.

Hoy, como ayer, el arte mestizo del planeta barroco produce hibridez a través de obras que nos plantean la misma pregunta entorno a la identidad y la mezcla de culturas. ¿Cómo mostrar la explosión de mundos, o describir estos procesos de transculturación, o imaginar lo híbrido en un universo finisecular, presa de caóticos procesos de homogeneización y heterogeneización? Sofocadas en la modernidad heredada del siglo XIX o en la retórica verbosa de la postmodernidad, las humanidades apenas son capaces de responder a estas preguntas. La creación transcultural regresa a la complejidad que destierra la interpretación reductiva; materializa los senderos bifurcados de la historia, visualizando vías que excluyen el desarrollo lineal. Nos hace cuestionar nuestros hábitos intelectuales, esos binarismos estereotipados a los que nuestra visión del mundo, casi siempre dualista y maniquea, a menudo nos reduce, porque queremos ser "correctos."

91
Rubén Ortiz Torres
Bart Sánchez, 1991
[Cat. no. 40]

[123]

of opposition to which our vision of the world, too often dualist and Manichaean, frequently reduces us, because we want to be "correct."

It is, on the contrary, the artistic creation, historical or contemporary, that can provide us with the keys to framing these questions. Salman Rushdie has suggested in his writings the complexity of the inextricable mixtures that give rise to the transcultural universe. Well before him, in his *Macunaíma* (1928), the Brazilian writer Mário de Andrade elaborated an analysis of the dilemmas created by such a world with an acuity that remains unsurpassed.[5] Everything that can be said or suggested about transculturation and syncretism is present in his work. In the same way, the cinematic image—as in the films of Hong Kong's Wong Kar-wai, Taiwan's Tsai-Ming Liang, or Britain's Peter Greenaway[6]—possesses a remarkable capacity to show the hybridity and chaos that arise from the intermeshing of worlds and to reveal the mechanisms behind this process.

But perhaps it is enough to know how to listen to the rock music of the barrio of Mexico City–Tenochtitlan while recalling Balbuena's poem. In answer to the *grandeza*, the baroque triumphalism of the Hispano-Creole elite, comes the neobaroque cry of their mestizo descendants from the band Maldita Vecindad:

> Dificil es caminar
> en un extraño lugar
> en donde el hambre se ve
> como un gran circo en acción;
> en las calles no hay telón …
> Gran circo es esta ciudad
> Un alto, un siga, un alto …[7]

Al contrario, es la creación artística, histórica o actual, la que nos puede ofrecer las claves para encarar estas preguntas. Salman Rushdie sugiere en sus escritos la complejidad de las mezclas inextricables que dan lugar al universo transcultural. Mucho antes que él, en su *Macunaíma* (1928), el escritor brasileño Mario de Andrade elaboró, con una agudeza aún hoy inalcanzada, el análisis de los dilemas creados por ese mundo.[5] Todo lo que se puede decir o sugerir sobre transculturación y sincretismo está presente en su obra. Del mismo modo, la imagen cinematográfica, como en las películas de Wong Kar-wai, de Hong Kong, Tsai-Ming Liang de Taiwán, o del británico Peter Greenaway,[6] posee una admirable capacidad de representar la hibridez y el caos que crea el amalgamiento de mundos, y de revelar los mecanismos que actúan en este proceso.

Pero tal vez sea suficiente saber como escuchar el rock de los barrios de la Ciudad de México-Tenochtitlan mientras se recuerda el poema de Balbuena. Como respuesta a la grandeza, al triunfalismo barroco de las elites hispano-criollas, llega el grito neobarroco de sus descendientes mestizos, el grupo de rock "Maldita Vecindad":

> Dificil es caminar
> en un extraño lugar
> en donde el hambre se ve
> como un gran circo en acción;
> en las calles no hay telón …
> Gran circo es esta ciudad
> Un alto, un siga, un alto …[7]

NOTES

Translated from the French by Susan M. Berkeley.

1. Bernardo de Balbuena, *La grandeza mexicana*, ll. 115–29

2. Ibid., 159, 151–53.

3. I discuss these processes in depth in *El águila y la sibila: Frescos indios de México* (Barcelona: M. Moleiro, 1994).

4. "Some myths no less cold than frivolous which their ancestors left them, about the sun and the stars and the elements and fundamental matter," in Bernardino de Sahagún, *Historia general de las cosas de la Nueva España*, ed. Angel María Garibay (Mexico City: Porrúa, 1977), vol. 2, 255.

5. *Macunaíma*, one of the most famous Brazilian novels of the twentieth century, tells the story of its eponymous hero, a multifaceted personality who is an archetype of the Latin American torn between opposing choices: Latin America or Europe. See Mário de Andrade, *Macunaíma: O herói sem nenhum cárater*, ed. Telê Porto Ancona Lopez (São Paulo: Edusp, 1996).

6. See Wong Kar-Wai's *Happy Together* (1997), Tsai Ming-Liang's *The Hole* (1998), and Peter Greenaway's *The Pillow Book* (1997). In presenting new images, in accumulating variations on the relationship between the Far East and the West, all of these films create remarkable universes in which epochs and civilizations are intertwined in the manner of the Mexican frescoes of the Renaissance or of the Namban-style folding screens made in Japan following the arrival of the Portuguese.

7. "It's difficult to walk/in a strange place/where hunger is seen/like a great circus in action/there's no curtain in the streets.../This city is a great circus/A red light, a green light, a red light"; Maldita Vecindad, "Un gran circo," from *El circo* (Ariola/BMG Music, 1991).

NOTAS

1. Bernardo de Balbuena, *La grandeza mexicana*, ll. 115–29.

2. Ibid., ll. 159, 151–53.

3. Discuto en profundidad estos procesos en *El águila y la sibila: Frescos indios de México* (Barcelona: M. Moleiro, 1994).

4. "Algunas fábulas, no menos frías que frívolas que sus antepasados les dejaron del sol y de la luna y de las estrellas y de los elementos y cosas elementales," in Bernardino de Sahagún, *Historia general de las cosas de la Nueva España*, ed. Angel María Garibay (México: Porrúa, 1977), vol. 2, 255.

5. *Macunaíma*, una de las novelas brasileñas más importantes del siglo XX, narra la historia de su héroe epónimo, un personaje polifacético que es el arquetipo del latinoamericano vacilante ante dos opciones contrarias: América Latina o Europa. Ver Mario de Andrade, *Macunaíma: O herói sem nenhum cárater*, ed. Telê Porto Ancona Lopez (São Paulo: Edusp, 1996).

6. Ver *Happy Together* (1997) de Wong Kar-Wai, *El agujero* (1998) de Tsai Ming-Liang, y *El libro de cabecera* (1997) de Peter Greenaway. Al presentar imágenes nuevas y acumular variaciones sobre las relaciones entre el lejano oriente y occidente, todos estos films crean extraordinarios universos donde las épocas y las civilizaciones se yuxtaponen a la manera de los frescos mexicanos del renacimiento o de los biombos Namban fabricados en Japón después de la llegada de los portugueses.

7. Maldita Vecindad, "Un gran circo," de *El circo* (Ariola/BMG Music, 1991).

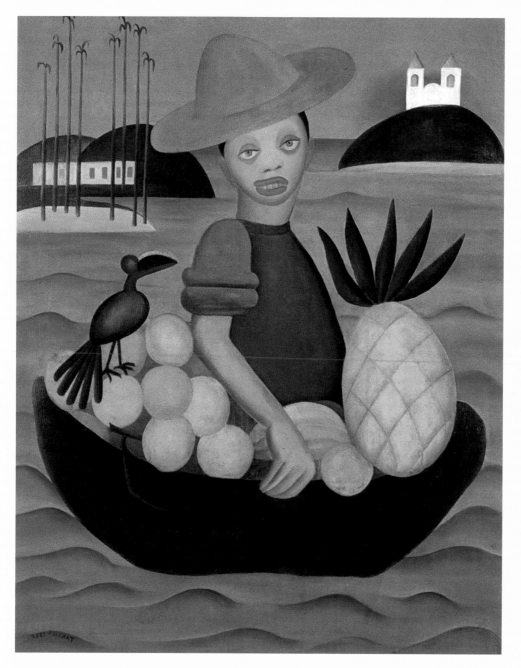

92
Tarsila do Amaral
*Fruit Vendor / Vendedor
de frutas*, 1925
Oil on canvas / óleo sobre tela
42 3/4 x 33 1/4 in. (108.5 x 84.5 cm)
Collection Museum of Art,
São Paulo

BRAZIL: THE PARADOXES OF AN ALTERNATE BAROQUE

BRASIL: LAS PARADOJAS DE UN BARROCO ALTERNATIVO

Paulo Herkenhoff

Baroque is: contorted; endless glosses; complicated and unforeseen movements; subtle, alembicated concepts; forced rhymes; Gongorism; brutality invented by the creators of the Inquisition; architectural confusion and mayhem; marvelous bewilderment; extremely ugly; primitivism; mediocre intuition; rudimentary; monkey art; nuisance; deformation; mysticism; ecstasy; degenerated fruit of the Renaissance; destructive, violent, and fundamental; revolutionary; a vehicle for grandeur and absolutist pomp; horror vacui; a pattern for sumptuous art; decoration for decoration; a torturously logical form of medieval syllogism; a febrile vision of tormented lines and unpredictable reliefs; decorative orgy; a dubious, tormented, and unhealthy taste; excess; the most fantastic extravaganza of curves; the opposite of Cartesianism; the reverse of Renaissance and Enlightenment rationality; an elliptical, sinuous, seductive tropical discourse; a presence in the Brazilian DNA; tortuous urbanism; a soccer move meant to confound the logic of the opponent; the confusion between order and chaos at carnival.

El barroco es: retorcido; glosas infinitas; movimientos complicados e imprevistos; conceptos alambicados y sutiles; rimas forzadas; gongorismo; brutalidad inventada por los creadores de la Inquisición; confusión y alboroto arquitectónico; perplejidad maravillosa; fealdad extrema; primitivismo; intuición mediocre; rudimentario; arte de monos; travesura; deformación; misticismo; éxtasis; fruto degenerado del Renacimiento; destructivo, violento, y fundamental; revolucionario; un vehículo de la grandeza y la pompa absolutista; *horror vacui*; un patrón para el arte suntuoso; la decoración por la decoración; una forma tortuosamente lógica del silogismo medieval; una visión febril de líneas atormentadas y relieves imprevisibles; orgía decorativa; un gusto ambiguo, atormentado y malsano; exceso; la más fantástica extravagancia de curvas; lo contrario de cartesianismo; el reverso de la racionalidad renacentista e ilustrada; un discurso tropical elíptico, sinuoso, y seductor; una presencia en el ADN brasileño; urbanismo tortuoso; una jugada de fútbol destinada a confundir al adversario; la confusión entre el orden y el caos del carnaval.

Estos son algunos ejemplos de las formas por las cuales, durante casi dos siglos, la cultura brasileña ha evaluado el barroco, lo que nos permite recompilar una especie de tesauro de apariencias, interpretaciones y conceptos. Como han señalado muchos críticos, se encuentra un delirio barroco en las obras de personajes tan diversos, que forman un pequeño diccionario del barroco en el Brasil del siglo XX, como Alberto da Veiga Guignard, Oscar Niemeyer, Maria Martins, Glauber Rocha, Lúcio Costa, Milton Dacosta, Hélio Oiticica, Djanira, Uiara Bartira, Yara Tupynambá, Farnese de Andrade, Ana Maria Pacheco, Thereza Miranda, Ascânio MMM, GTO, Samico, Leda Catunda, Tunga, Maurino, Manuel Francisco dos Santos,

These are just some of the forms through which, over almost two centuries, Brazilian culture has appraised the baroque, which allow us to construct a kind of a thesaurus of appearances, interpretations, and concepts. As many critics have pointed out, one finds a baroque delirium in the works of such diverse figures—constituting a small critical dictionary of the baroque in Brazil in the twentieth century—as Alberto da Veiga Guignard, Oscar Niemeyer, Maria Martins, Glauber Rocha, Lúcio Costa, Milton Dacosta, Hélio Oiticica, Djanira, Uiara Bartira, Yara Tupynambá, Farnese de Andrade, Ana Maria Pacheco, Thereza Miranda, Ascânio MMM, GTO, Samico, Leda Catunda, Tunga, Maurino, Manuel Francisco dos Santos, Cildo Meireles, Edson Arantes do Nascimento, Fernanda Gomes, Rossana Guimarães, Glauco Rodrigues, Marília Rodrigues, Tarsila do Amaral, Antonio Henrique Amaral, Paulo Roberto Leal, Gastão Manoel Henrique, Lia Menna Barreto, Ivens Machado, Iole de Freitas, Emanoel Araújo, Marcos Coelho Benjamin, Athos Bulcão, Arthur Omar, Arthur Bispo do Rosário, Anna Letycia Quadros, Manfredo Souzaneto, Cravo Neto, Ernesto Neto, Valeska Soares, Daniel Senise, Joãozinho Trinta, Miguel Rio Branco, Rosa Magalhães, Nuno Ramos, Ana Horta, Evandro Carlos Jardim, Roberto Burle-Marx, Karin Lambrecht, Lygia Clark, Wesley Duke Lee, Nelson Leirner, Flávio Shiró Tanaka, José Alberto Nemer, Efraim Almeida, Ana Vitoria Mussi, Fernando Lucchesi, Cristina Canale, Sérgio Romagnolo, Yolanda Gollo Mazzotti, Beatriz Milhazes, Adriana Varejão, Márcia X, Abelardo Zaluar. I've named nearly seventy Brazilian artists, but there could easily be seven hundred.

Baroque is a fundamental topos in Latin American culture. It is present in great literary texts such as Alejo Carpentier's *Concierto Barroco* (1974), a secular adventure

Cildo Meireles, Edson Arantes do Nascimento, Fernanda Gomes, Rossana Guimarães, Glauco Rodrigues, Marília Rodrigues, Tarsila do Amaral, Antonio Henrique Amaral, Paulo Roberto Leal, Gastão Manoel Enrique, Lia Menna Barreto, Ivens Machado, Iole de Freitas, Emanoel Araújo, Marcos Coelho Benjamín, Athos Bulcão, Arthur Omar, Arthur Bispo do Rosário, Anna Letycia Quadros, Manfredo Souzaneto, Cravo Neto, Ernesto Neto, Valeska Soares, Daniel Senise, Joãozinho Trinta, Miguel Rio Branco, Rosa Magalhães, Nuno Ramos, Ana Horta, Evandro Carlos Jardim, Roberto Burle-Marx, Karin Lambrecht, Lygia Clark, Wesley Duke Lee, Nelson Leirner, Flávio Shiró Tanaka, José Alberto Nemer, Efraim Almeida, Ana Vitoria Mussi, Fernando Lucchesi, Cristina Canale, Sérgio Romagnolo, Yolanda Gollo Mazzotti, Beatriz Milhazes, Adriana Varejão, Marcia X, Abelardo Zaluar. He mencionado a casi setenta artistas brasileños, pero podrían ser fácilmente setecientos.

El barroco es un topos fundamental en la cultura latinoamericana. Aparece en grandes obras literarias como *Concierto Barroco* (1974), una aventura secular de Alejo Carpertier en la que un cubano decimonónico que recorre hace un *Grand Tour* con su sirviente negro. La novela está organizada como un contrapunto barroco, con una narrativa no linear y episodios claves tales como la puesta en escena de una opera de Vivaldi basada en la historia de Moctezuma. Concluye con variaciones del tema "I can't give you anything but love, baby," barritando de la trompeta de Louis Armstrong.

Para mediados del siglo XIX, el pintor y escritor Araújo Porto Alegre (1806–79) había introducido en Brasil el concepto del barroco para examinar el precario patrimonio visual del país. Un siglo después, el

in which a nineteenth-century Cuban goes on the Grand Tour with his black valet. With its nonlinear narrative, the novel is organized like a baroque counterpoint, with such highlights as the staging of a Vivaldi opera based on the story of Montezuma. It concludes with variations on the theme "I can't give you anything but love, baby," blaring from the trumpet of Louis Armstrong.

In Brazil, by the mid-nineteenth century, the painter and writer Araújo Porto Alegre (1806–79) had introduced the notion of the baroque to discuss the country's fragile visual heritage. A century later, Hannah Levy's article "A propósito de três teorias sobre o barrocco" (Concerning three theories on the baroque; 1941) represented an epistemological break that allowed a new understanding of the baroque in Brazil.[1] This contemporary reaffirmation of the baroque would contribute to the consolidation of a nascent history, despite the temptation to lapse into cliché. Broadly seen as irrational and antimodern, the baroque must be seen as purely melancholic when history brings neither critical meaning nor density to the present.

In his 1954 preface to *The Universal History of Infamy*, Jorge Luis Borges declared severely: "I should define as baroque that style which deliberately exhausts (or tries to exhaust) all its possibilities and which borders on its own parody."[2] Or the baroque could be a taboo: in the 1920s Mário de Andrade described the late eighteenth-century Brazilian sculptor Aleijadinho as "expressionist," not daring to utter the word *baroque*, since it was then synonymous with bad taste. The truth is that, one century later, Andrade was still caught up in the same impasse as Araújo Porto Alegre.

The relationship of modernism to the baroque in Brazil has been fraught with contradictions. After the initial import of European avant-garde "shock of the new"

articulo de Hannah Levy "A propósito de três teorias sobre o barrocco" (1941) representó una ruptura epistemológica que permitió una nueva interpretación del barroco en Brasil.[1] Esta reafirmación contemporánea del barroco contribuiría a la consolidación de una historia emergente, a pesar de la tentación de caer en clichés. Cuando la historia no aporta ni sentido crítico, ni densidad al presente, el barroco, que generalmente es percibido como irracional y antimoderno, debe ser visto meramente como algo melancólico.

En su "Prólogo a la edición de 1954" de *La historia universal de la infamia* (1935), Jorge Luis Borges declaró con severidad: "Yo diría que barroco es aquel estilo que deliberadamente agota (o quiere agotar) sus posibilidades y que linda con su propia caricatura."[2] O el barroco podría ser un tabú: en la década de los años veinte, Mario de Andrade describía a Aleijadinho, el escultor de finales del siglo XVIII, como "expresionista," sin atreverse a pronunciar la palabra *barroco*, en tanto que era sinónima de mal gusto. Lo cierto es que, un siglo después, Andrade todavía se encontraba en el mismo atolladero que Araújo Porto Alegre.

La relación entre modernismo y barroco en Brasil abunda en contradicciones. Después de la importación de las estrategias vanguardistas europeas de "shock of the new," de la que la controvertida exposición *Semana de arte moderna* de 1922 es ejemplo emblemático, el modernismo brasileño buscó un vocabulario visual que fuera parte de un proyecto cultural moderno para el país. Brasil negociaba su lugar entre las naciones modernas a la vez que trataba de recuperar su historia. En este proceso se privilegió la herencia barroca.

strategies—of which the controversial art exhibition the *Semana de arte moderna* (Week of modern art) of 1922 is the classic example—Brazilian modernism searched for a visual vocabulary that would be part of a modern national cultural project for the country. Brazil was positioning itself as a modern nation and, simultaneously, trying to recover its history. In this process, the baroque heritage was granted privilege.

It is significant that—despite having visited such important centers of the Brazilian baroque as Rio de Janeiro, Bahia, Recife, and Minas Gerais—the painter Tarsila do Amaral (1886–1973) did not immerse herself in the baroque ethos. She studied with the French modernist Fernand Léger, and her Caipira paintings follow her teacher's recommendation that she depict "local color," which was not necessarily baroque. In 1944, in a somewhat derogatory critique of the work of the Brazilian sculptor Maria Martins (1900–1973), whose work could be described as biomorphic surrealism imbued with psychological overtones, Clement Greenberg observed that her "impulse is baroque, not modern, and is given to Latin colonial décor and tropical luxuriance."[3]

For the generations of artists that followed, this contradiction between the baroque and the tendency toward modernism, particularly the reduction of form, continued to play out. For example, in the Trepantes (Grubs, 1965; see fig. 93), Lygia Clark (1920–88) unfolded her research into the neoconcrete space, which one could say comes from both the baroque fold and the topology of Möbius. Her Obra moles (Soft works) series, when seen from the perspective established by Gottfried Wilhelm Leibniz and interpreted by Gilles Deleuze,[4] establishes a connection between two labyrinths: the refolds of matter and the folds of the soul. The

93
Lygia Clark
Grubs (Soft Work) /
Trepantes (Obra mole), 1964
Rubber / hule
Dimensions variable /
medidas variables
Collection the Clark Family Estate,
Rio de Janeiro, Brazil

Es significativo que, a pesar de haber visitado centros tan importantes del barroco brasileño como Rio de Janeiro, Bahia, Recife y Minas Gerais, la pintora Tarsila de Amaral (1886–1973) no se sumergió en el espíritu barroco. Estudió con el modernista francés Fernand Léger, y en sus pinturas Caipira sigue las recomendaciones de su maestro de representar el "color local," que no era necesariamente barroco. En 1944, en una crítica algo derogatoria de la obra de la escultora brasileña Maria Martins (1900–1973), cuyo trabajo puede describirse como un surrealismo biomórfico cargado de sobretonos psicológicos, Clement Greenberg notó que su "impulso es barroco, no moderno, y tiende hacia el adorno colonial latino y la exuberancia tropical."[3]

Para las siguientes generaciones de artistas, la contradicción entre el barroco y la tendencia hacia el modernismo, particularmente en cuanto a la reducción de la forma, continuó siendo un tema importante a explorar. Por ejemplo, en Trepantes (1965; ver fig. 93), Lygia Clark (1920–88), desarrolló su investigación hacia el espacio neoconcreto, que se podría decir que deriva del "pliegue" barroco y la topología de Möbius. Su serie Obras blanda, cuando se observa desde la perspectiva establecida por Gottfried Wilhelm Leibniz e interpretada por Gilles Deleuze,[4] conecta dos laberintos: los repliegues de la materia y los pliegues del alma. Trepantes (Obra blanda) explora a fondo las intrínsecas cualidades de maleabilidad y resistencia de los materiales (algunas piezas estaban hechas de caucho, hojalata y acero inoxidable.) Plegados y en tensión, se ovillan sobre la superficie de la tierra.

Cildo Meireles (n. 1948), un artista cuya obra investiga el papel del artista como agente histórico, revela las contradicciones y desviaciones de la modernidad. En su instalación *Missão / Missões (Como*

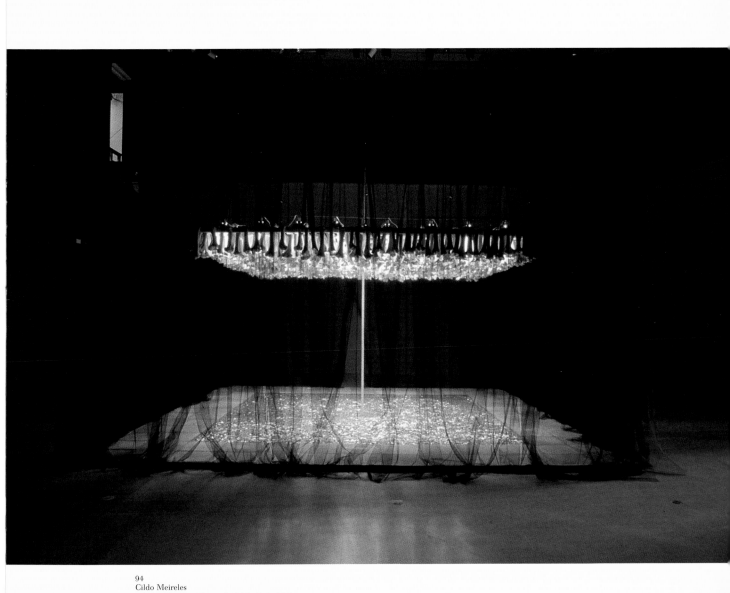

94
Cildo Meireles
Missão, Missões (How to Build Cathedrals) /
Missão, Missões (Cómo construir catedrales),
1987
6,000 coins, 1,000 wafers, and 2,500 bones /
6,000 monedas, 1,000 ostias y 2,500 huesos
236 x 236 in. (600 x 600 cm)
Collection Jack S. Blanton Museum of Art,
The University of Texas, Austin

violence in Brazilian cities, creating a sublime pathos analogous to mannerism's grand theater of distorted bodies. Omar's work also captures baroque temporality in its contemporary persistence.

Earlier Brazilian artists such as Aleijadinho (1738–1814) and artists of Bahia, many of whom were sons of slave women, dealt with this violence and power in a more sublimated fashion. This sublimation is evident in the frequent occurrence of images of the Flagellation of Christ, a scene from the Passion that can be understood as an allegory for slavery. One might draw a parallel between this scene and the practice of tying rebellious slaves to the *pelourinho*, or whipping column. A group of sculptures by Colombian artist Doris Salcedo (b. 1958), apparently only of cement and wood (many ignore the presence of traces of the human body), evoke the same pathos found in Iberian baroque images of the whipped Christ. Salcedo's works are reliquaries of contemporary forms of violence (see fig. 95). While she too deals with religious imagery, Valeska Soares (see pp. 86–91) addresses the body as a social sculpture marked by processes of sublimation.

Varejão's work problematizes the pathology of the baroque, appropriating and inverting its stylistic and rhetorical elements. The density of meaning in her images confers a critical sense of history. She operates through a hyperbolic materiality. *Wounded Painting* (1992; fig. 96) deals with physical victimization, linking her work both to baroque images of martyrdom and to Antropofagia, the foundational myth of twentieth-century Brazilian culture.[7] It refers to the historical forging of bodies during the making of the Americas—by violence, by sexual encounters, by gender politics, by the anatomy lessons of science, by religion, and by art.

es evidente en la recurrencia de imágenes de la flagelación de Cristo, un episodio de la Pasión que puede entenderse como una alegoría de la esclavitud. Se pueden crear paralelos entre esta escena y la práctica de atar esclavos rebeldes al *pelourinho*, o columna de azote. Un grupo de esculturas de la artista colombiana Doris Salcedo, (n. 1958), que parecen estar hecha solamente de cemento y madera (muchos ignoran la existencia de indicios de un cuerpo humano), evocan el mismo *pathos* presente en las imágenes del Cristo flagelado del barroco ibérico. Las obras de Salcedo son relicarios de formas contemporáneas de violencia (ver fig. 95). Valeska Soares, que también brega con imaginería religiosa (ver pp. 86–91) utiliza el cuerpo como una escultura social marcada por procesos de sublimación.

La obra de Verajão problematiza la patología del barroco, apropiando e invirtiendo sus elementos retóricos y estilísticos. Operando con una materialidad hiperbólica, la densidad de significados en su obra confiere a la historia un sentido critico. *Pintura herida* (1992; fig. 96) trata la victimización física, relacionando su obra a las imágenes barrocas de martirio y a la Antropofagia, el mito fundacional de la cultura brasileña en el siglo XX.[7] Hace referencia al forjamiento histórico de cuerpos durante la creación de América—por la violencia, por los encuentros sexuales, por la política de género, por las lecciones de anatomía de la ciencia, por la religión, por el arte.

Los misioneros del nuevo mundo intentaron rescatar a los indígenas de lo que entendían como la "barbarie" extrema (el canibalismo) convirtiéndolos al cristianismo. A cambio, ofrecían la Eucaristía, la consumición del cuerpo de Cristo. En *Propuesta para la Catequesis* (1993) de Varejão, se articulan escenas de canibalismo con grabados de Theodor de Bry (1528–98) y esculturas barrocas. Presenta los procesos de misión y colonización como el intercambio de canibalismo entre los europeos y los nativos de América. En

95
Doris Salcedo
Untitled / Sin título, 1995
Wood, cement, steel / madera, cemento y acero
85 1/2 x 45 x 15 1/2 in. (217 x 114 x 39 cm)
Collection Museum of Contemporary Art, San Diego;
Museum purchase, Contemporary Collectors Fund, 1996.6

96
Adriana Varejão
Wounded Painting / Pintura herida, 1992
Oil on canvas / óleo sobre tela
67 x 55 in. (170 x 140 cm)
Collection the artist

The missionaries to the New World attempted to rescue the natives from what they understood as extreme "barbarism"–cannibalism–by converting them to Christianity. In exchange, they offered the Eucharist, the consumption of the body of Christ. In Varejão's *Proposal for a Catechesis* (1993), scenes of cannibalism are articulated to the prints of Theodor de Bry (1528–98) and baroque sculptures. She presents the colonial and missionary process as an exchange of cannibalisms between the Europeans and the natives of the Americas. In colonial Brazil, Catholic dogma did not face the crisis of faith that was played out in Europe during the Counter-Reformation. Nonetheless, for Varejão, the baroque has the political and persuasive character of the Counter-Reformation. This links her to an otherwise very different artist such as Meireles.

Baroque and contemporary sensibilities are brought together in *Paradiso*, the 1966 novel by the Cuban writer José Lezama Lima.[8] The work of the Brazilian artist Tunga shares the poetics of *Paradiso*: the flow of desire, language and narrative, pseudo-science, references to philosophy and psychoanalysis, poetical appropriation of nature and materials, territorialization of phantasmatics. It has much of the instability, multi-dimensionality, and mutability characteristic of the neobaroque, according to the contemporary Italian writer Omar Calabrese.[9] Tunga, in his *Barroco de lírios*, writes: "On the island, I expected to indulge in sheer aesthetic delight. I have a particular interest for baroque architecture and a passion for its American version; I hold the Cathedral de la Habana as my ultimate icon. I had sailed many maritime leagues to plunge in the undulations of that monument."[10] *Nervo de prata* (Nerve of silver; 1987), Arthur Omar's film about Tunga's work, is a baroque dialogue on contemporary art. This

el Brasil colonial, el dogma católico no tuvo que enfrentarse a la crisis de fe que tuvo lugar en Europa durante la contrarreforma. Sin embargo, para Varejão, el barroco tiene el carácter político y de persuasión de la contrarreforma. Esto la relaciona a artistas tan diferentes a ella como Meireles.

La sensibilidad barroca y la contemporánea se unen en *Paradiso* (1966), la novela del autor cubano José Lezama Lima.[8] La obra del artista brasileño Tunga comparte la poética de *Paradiso:* el flujo de deseo, lenguaje y narrativa, pseudo-ciencia, referencias a la filosofía y el psicoanálisis, la apropiación poética de la naturaleza y los materiales, la territorialización de lo fantasmático. Contiene mucha de la inestabilidad, multidimensionalidad y mutabilidad características del neobarroco, según el escritor italiano contemporáneo Omar Calabrese.[9] Tunga, en su *Barroco de lirios*, escribe: "En la isla, esperaba someterme al puro deleite estético. Tengo particular interés en la arquitectura barroca y una pasión por versiones americanas; sostengo la Catedral de la Habana como mi icono último. Navegué muchas leguas marinas para zambullirme en las ondulaciones de ese monumento."[10] *Nervio de plata* (1987), un film de Arthur Omar sobre la obra de Tunga, es un diálogo barroco sobre el arte contemporáneo. Este documental interpreta su tema, y, a su vez, es reestructurado por él mediante la hipérbole e imágenes topológicas, canibalismo, conjunción, y la multiplicidad de discursos, lo que crea un circuito en el que se deja de saber quién influye a quién.

El barroco estuvo profundamente marcado por el mundo que intentaba justificar: un tapiz de historias diversas en el que diversas temporalidades se entretejen sin ningún sentido único. La historia del arte, la historia del conocimiento, la historia del intercambio cultural, y la historia del cuerpo: todo se propaga

documentary interprets its subject and, in turn, is reshaped by it by means of hyperbole and topological images, cannibalism, conjunction, and layering of discourses, which create a circularity in which one no longer knows who is influencing whom.

The baroque was profoundly marked by the world that it sought to justify: a fabric of different histories in which different time frames are interwoven with no single sense. The history of art, the history of knowledge, the history of cultural exchange, and the history of the body: everything is in unexpected contagion. The past can be revisited from many different points of view. In Varejão's painting *Bastard Son* (1992; fig. 85), figures rendered by the nineteenth-century painter J. F. Debret (1768–1848) are recontextualized in a new historical narrative, marked by the sexual violence that shaped the ethnic composition of Brazil.

As an inherited conception of the world, the baroque quite often works as an empathic escape from the malaise of the present. The critic Bolívar Echeverría observed that "the fold, the leitmotif of the baroque as conceptualized by Gilles Deleuze—from the image of a negative that homogenizes the consistency of the world, for once and for all one must choose between the continuity or discontinuity of space, of time, of matter in general, be it mineral, alive, or historical—speaks of the radicality of the baroque alternative."[11] Some aspects of the baroque have been considered here to show that it has provided, even if in a problematic way, a kind of alternative civilizing process, one that is, at its foundation, strongly marked by irrationality.

en un contagio inesperado. El pasado se puede revisitar desde muchas perspectivas. En la pintura de Varejão *Hijo bastardo* (1992; fig. 85) imágenes creadas por el pintor decimonónico J. F. Debret (1768–1848) se recontextualizan en una nueva narrativa histórica, señalada por la violencia sexual que marcó la composición étnica del Brasil.

Como una concepción heredada del mundo, el barroco a menudo funciona como escape empático de los males del presente. El crítico Bolívar Echeverría observo: "El 'pliegue,' el leit-motiv de lo barroco pensado por Gilles Deleuze—la imagen de una negativa a 'alisar' la consistencia del mundo, a elegir de una vez por todas entre la continuidad o la discontinuidad del espacio, del tiempo, de la materia en general, sea esta mineral, viva o histórica—habla de la radicalidad de la alternativa barocco."[11] Hemos considerado aquí algunos aspectos del barroco para mostrar que ha ofrecido, aunque sea de forma problemática, una alternativa al proceso de civilización, que está, en sus cimientos, marcada fuertemente por la irracionalidad.

NOTES

1. Hannah Levy, "A propósito de três teorias sobre o barrocco," *Revista do Serviço do Patrimônio Histórico e Artístico Nacional* 5 (1941); reprinted in *Pintura e escultura I: Hannah Levy, Luiz Jardim* ([São Paulo]: Ministério da Educação e Cultura, Instituto do Patrimônio Histórico e Artístico Nacional; Universidade de São Paulo, Faculdade de Arquitetura e Urbanismo, 1978).

2. Jorge Luis Borges, *A Universal History of Infamy*, trans. Norman Thomas di Giovanni (New York: Dutton, 1972), 11; see also Sourcebook in this volume.

3. Clement Greenberg, "Review of a Group Exhibition at the Art of This Century Gallery, and of Maria Martins and Luis Quitanhilha," in *Perceptions and Judgments, 1939–1944*, vol. 1 of *The Collected Essays and Criticism*, ed. John O'Brian (Chicago: University of Chicago Press, 1986), 210.

4. See Gilles Deleuze, *The Fold: Leibniz and the Baroque*, trans. Tom Conley (Minneapolis: University of Minnesota Press, 1993).

5. See Giulio Carlo Argan, "The Function of Images," in *The Baroque Age* (Geneva: Skira; New York: Rizzoli, 1989), 17–20.

6. Deleuze, *The Fold*, 3.

7. For more on Antropofagia, see also Elizabeth Armstrong's introduction to this volume and Sourcebook.

8. José Lezama Lima, *Paradiso*, trans. Gregory Rabassa (New York: Farrar, Straus and Giroux, 1974).

9. Omar Calabrese, *Neo-Baroque: A Sign of the Times*, trans. Charles Lambert (Princeton: Princeton University Press, 1992); see also Sourcebook.

10. Tunga, *Barroco de lírios*, trans. Esther Sterns D'Utra e Silva and Izabel Murat Burbridge (São Paulo: Cosac & Naify, 1997), 29; see also Sourcebook.

11. Bolívar Echeverría, *La modernidad de lo barroco* (Mexico City: Ediciones Era, 1998), 15.

NOTAS

1. Hannah Levy, "A propósito de três teorias sobre o barroco," *Revista do Serviço do Patrimonio Histórico e Artístico Nacional* 5 (1941); reimpreso en *Pintura e escultura I: Hannah Levy, Luiz Jardim* ([São Paulo]: Ministério da Educação e Cultura, Instituto do Patrimônio Histórico e Artístico Nacional; Universidade de São Paulo, Facultade de Arquitetura e Urbanismo, 1978).

2. Jorge Luis Borges, *Historia universal de la infamia, obras completas, I* (Barcelona: Emecé, 1989), p.291. Ver compendio.

3. Clement Greenberg, "Review of a Group Exhibition at the Art of This Century Gallery, and of Maria Martins and Luis Quitanhilha," en *Perceptions and Judgements, 1939–1944*, vol. 1 de *The Collected Essays and Criticism*, editado por John O'Brian (Chicago: University of Chicago Press, 1986), 210.

4. Ver Gilles Deleuze, *The Fold: Leibniz and the Baroque*, traducción de Tom Conley (Minneapolis: University of Minnesota Press, 1993).

5. Ver Giulio Carlo Argan, "The Function of Images," en *The Baroque Age* (Ginebra: Skira; Nueva York: Rizzoli, 1989), 17–20.

6. Deleuze, *The Fold*, 3.

7. Ver la introducción de Elizabeth Armstrong a este volumen y el compendio.

8. José Lezama Lima, *Paradiso* (México D.F.: Efas, 1968).

9. Omar Calabrese, *Neo-Baroque: A Sign of the Times*, traducción de Charles Lambert (Princeton: Princeton University Press, 1992); ver el compendio.

10. Tunga, *Barroco de lírios*, traducción de Esther Sterns D'Utra e Silva e Isabel Murat Burbridge (São Paulo: Cosac & Naify, 1997), 29; ver el compendio.

11. Bolívar Echeverría, *La modernidad de lo barroco* (Ciudad de México: Ediciones Era, 1998), 15.

Ultrabaroque: Art, Mestizaje, Globalization

Ultrabaroque: Arte, mestizaje, globalización

Victor Zamudio-Taylor

In a marvelous manner that would befit an episode from a novel by Alejo Carpentier, and with an ironic twist worthy of a short story by Jorge Luis Borges, the baroque—the very term that previously operated as a cliché to undervalue and marginalize artistic expressions from Latin America—now, in the age of globalization, provides the key to the interpretation of hybridity in visual culture. Topics that became the object of critical inquiry in Euro-American postmodernism have long been an important part of cultural life in Latin America. In this respect, artistic and cultural expressions in Latin America anticipate the central theoretical and practical concerns of the Euro-American postmodern agenda, particularly with respect to contemporary global mestizo visual cultures. In fact, the vast continent of Latin America can be described as a cartography of histories engaging issues of representation and power.

The process of *mestizaje* as a global phenomenon had its origins at the dawn of the modern period with the expansion of Iberian colonialism, as historian Serge Gruzinski has underlined at length, particularly in his recent book *La pensée métisse*[1] and in his essay in this volume, "The Baroque Planet." The global reality that triggered migrations, forced relocation of peoples, and established slavery and indentured servitude as

De una manera maravillosa, parecida a alguna escena de una novela de Alejo Carpentier, y con un inesperado giro irónico digno de un cuento de Jorge Luis Borges, el barroco —el mismo término que sirvió como cliché para devaluar y marginar las expresiones artísticas de América Latina—ofrece hoy, en la era de la globalización, la clave para la interpretación de la hibridez en la cultura visual. Temas que se han convertido en objeto de investigación crítica en el postmodernismo euro-norteamericano han sido durante décadas un elemento importante de la vida cultural de América latina. En este sentido, las expresiones artísticas y culturales de América Latina anticipan las preocupaciones teóricas y prácticas de la agenda postmoderna euro-norteamericana, especialmente en lo referido a las culturas visuales mestizas a escala global. De hecho, el vasto continente latinoamericano puede describirse como una cartografía de historias que enfrentan cuestiones de representación y poder.

El proceso de mestizaje como fenómeno global tuvo sus orígenes en el albor de la era moderna, con la expansión del colonialismo ibérico, como ha señalado extensamente el historiador Serge Gruzinski, especialmente en su reciente libro *La pensée métisse*[1] y en su ensayo para este volumen, "El planeta barroco." La realidad global que provocó migraciones, forzó al desplazamiento de pueblos, y estableció la esclavitud y la servidumbre involuntaria como *modus operandi* del sistema colonial activó la circulación de expresiones artísticas, ideas, prácticas culturales y mercancías. El colonialismo y sus secuelas produjeron una amalgama y una transculturación de prácticas espirituales y culturales. El legado del colonialismo ibérico forzó a las emergentes naciones latinoamericanas, particularmente a Brasil, Cuba y México a negociar condiciones de modernidad nutridas por las culturas manierista y barroca, que tradujeron, transformaron, y circularon a las metrópolis europeas. En este sentido, el barroco problematizó la negociación de la modernidad en América Latina, y ofreció un conducto desde el cual sus valores en pugna y su lenguaje se filtraron y derramaron a la postmodernidad.

97
José Antonio Hernández-Diez
Marx, 2000
[Cat. no. 25]

the modus operandi of the colonial system set into motion the circulation of artistic expressions, ideas, cultural practices, and products. Colonialism and its aftermath produced an amalgamation and layering of ethnicities and a transculturation of spiritual and cultural practices. The legacy of Iberian colonialism compelled the nascent Latin American nations—particularly Brazil, Cuba, and Mexico—to negotiate conditions of modernity informed by mannerist and baroque culture, which they translated, transformed, and circulated back to the European metropolis. In this sense, the baroque problematized the negotiation of modernity in Latin America and provided a conduit from which its contested values and languages spilled into postmodernity.

In contrast to Euro-American modernism, which, even when it embraced utopian impulses, nonetheless privileged formalism above all, Latin American modernism has been linked to meta-artistic concerns and projects. Historical modernist avant-gardes such as Antropofagia in Brazil, Mexican social realism, and the School of the South in Uruguay exemplify the complex social vision that shaped the formal and thematic concerns as well as the broader cultural and political outlooks of these movements. Contemporary artistic practices in Latin America have been informed by similar concerns. Currently under art historical examination are the particular manifestations of constructivism, minimalism, and performance and body art in Latin America. For example, Carolina Ponce de León's curatorial inquiries into the political underpinnings of Beatriz Gonzalez's reworking of pop art have shed light on how yet another style and language have been translated and recast in Latin America to address personal and social subject matter.[2]

Conceptual art in Latin America, given its differentiating character, has received increasing critical attention.[3] Artists from countries as diverse as Argentina, Brazil,

En contraste al modernismo euro-norteamericano, que, aún cuando adoptó impulsos utópicos, privilegió el formalismo ante todo, el modernismo latinoamericano ha estado vinculado a proyectos meta-artísticos. La vanguardia modernista histórica, como la Antropofagia en Brasil, el realismo social mexicano y la Escuela del Sur en Uruguay ejemplifican la compleja visión social que forjó las preocupaciones sociales y temáticas, y las perspectivas culturales y políticas de estos movimientos. Las prácticas artísticas contemporáneas en América Latina se han nutrido de preocupaciones similares. Las expresiones del constructivismo, el minimalismo, la *performance* y el *body art* son hoy objeto de revisión por la crítica y la historia del arte. Por ejemplo, las investigacion curatorial de Carolina Ponce de León sobre las implicaciones políticas del arte pop de Beatriz González han iluminado la manera en la que, una vez más, un estilo y lenguaje han sido traducidos y reformualdos en América latina para expresar un tema personal y social.[2]

El arte conceptual en América latina, debido a su carácter diferenciador, recibe cada vez más atención crítica.[3] Artistas de países tan diferentes como Argentina, Brasil, Chile y Venezuela comparten una estrategia que afirma el objeto, en contraste con sus colegas euro-norteamericanos, cuyas prácticas los llevaron a proponer la desmaterialización del mismo y a operar con constructos lingüísticos y filosóficos. La obra del artista brasileño Cildo Meireles (n. 1948), es clave en este sentido; su serie Inserciones en circuitos ideológicos (1970), afirma que el *readymade* está cargado de significado social y político. Su obra trata la circulación del objeto por medio de intervenciones en espacios sociales e ideológicos.

Dada la heterogeneidad de América Latina, la hibridez y el mestizaje se forjan y expresan de maneras diferentes en sus múltiples y diversas regiones, a menudo en un mismo país. ¿Quién no verá la multiplicidad de universos que conviven en un país como Brasil, comparando, por ejemplo, la provincia predominantemente afro-brasileña de Bahia, con Rio Grande do Sul, habitada por inmigrantes alemanes e italianos que construyeron

Venezuela, and Chile share a strategy that affirms the object, in contrast to their Euro-American counterparts, whose practices led them to focus on its dematerialization and instead emphasize linguistic and philosophical constructs. Key in this respect is the work of the Brazilian artist Cildo Mereiles (b. 1948), whose Insertions into Ideological Circuits series (1970) affirms that the readymade is charged with social and political significance. His work deals with the circulation of the object by means of interventions into social and ideological spaces.

Given the heterogeneity of Latin America, hybridity and *mestizaje* are forged and expressed differently in its diverse and disparate regions, many times within the very same country. Who can fail to notice the different universes in a country like Brazil (compare, for example, the predominately Afro-Brazilian province of Bahia with the Rio Grande do Sul province, which is populated by German and Italian immigrants who have built villages that would not be out of place in the Alps) or the contrast between Mexico's borderlands and the center of the country, regions whose vast cultural differences had been remarked upon by the Aztecs long before the arrival of the Spaniards? Thus, in accounting for and analyzing the global dynamics of the continent, it is crucial to consider and problematize the particularities of the diverse colonial, neocolonial, and postcolonial histories, the better to address each region and country and its artistic expressions in a postnational context.

The term *transculturation*, as defined by the Cuban interdisciplinary scholar Fernando Ortiz (1881–1969) in his influential *Cuban Counterpoint: Tobacco and Sugar* (1940), describes a category that analyzes constitutive moments—destructive as well as constructive—throughout the history of colonialism and postcolonialism. By its very definition and processes, transculturation resists essentialism. Using the two colonial

pueblos que podrían encontrarse en los Alpes; o el contraste entre las zonas fronterizas de México y el centro del país, regiones cuyas enormes diferencias culturales ya habían sido apuntadas por los mexicas mucho antes de la llegada de los españoles? Así, al justificar y analizar la dinámica global del continente, es fundamental considerar y problematizar las especificidades de las diversas historias coloniales, neocoloniales y postcoloniales para abarcar mejor cada región y cada país, y sus expresiones artísticas en un contexto postnacional.

Como lo definió el académico cubano Fernando Ortiz (1881–1969) en su importante obra *Contrapunteo cubano del tabaco y el azúcar* (1940), el término "transculturación" describe una categoría que analiza momentos constitutivos, (tanto constructivos como destructivos), de la historia del colonialismo y el postcolonialismo. Dada su definición y sus procesos, la transculturación resiste esencialismos. Utilizando las dos economías coloniales, la del tabaco y la del azúcar, como figuras alegóricas y categorías etnográficas, Ortiz llevó a cabo una importante investigación de campo sobre las expresiones de la cultura popular. Estableció que "la verdadera historia de Cuba es la historia de sus intrincadísimas transculturaciones." El concepto de transculturación trata de apuntar a las negociaciones y traducciones de los procesos culturales que tienen lugar en el contexto de marcos desiguales de poder. Une el término "aculturación," que entraña una asimilación, con "desculturización" un concepto que implica pérdida; la transculturación, según Ortiz, "significa la consiguiente creación de nuevos fenómenos culturales que pudieran denominarse de neoculturación."[4]

Dos artistas *multimedia* en *Ultrabaroque*, Rubén Ortiz Torres, nacido en México (ver pp. 74–79), y José Antonio Hernández-Diez, nacido en Venezuela (ver pp. 44–49), subrayan la intensificación y la ampliación de la hibridez en la globalización dentro de diversos contextos culturales. La exploración continua por Ortiz Torres de los espacios fronterizos históricamente compartidos y disputados por México y los Estados Unidos, puede leerse como la afirmación de toda una mezcla de símbolos, historias y complejas expresiones populares que,

economies as allegorical figures and ethnographic subjects, Ortiz was able to undertake complex field research and investigate popular cultural expressions; he established that "the real history of Cuba is the history of its intermeshed transculturations." The concept of transculturation seeks to account for the negotiation and translation of cultural processes that are formed in the context of unequal frameworks of power. It links the term *acculturation*, which implies assimilation, with deculturation, a concept that implies loss; transculturation, in Ortiz's words, "carries the idea of the consequent creation of new cultural phenomena, which could be called neoculturation."[4]

Two cross-media artists in *Ultrabaroque*, Mexican-born Rubén Ortiz Torres (see pp. 74–79) and Venezuelan-born José Antonio Hernández-Diez (see pp. 44–49), highlight the intensification and magnification of hybridity in globalization in distinct cultural contexts. Ortiz Torres's ongoing exploration of the borderlands contested and shared by Mexico and the United States may be read as emphasizing an intermeshing of symbols, histories, and complex vernacular expressions that, like the counterpoint of tobacco and sugar in the Cuban scholar's work, point to webs of meaning. Hernández-Diez's works, many of which focus on urban youth cultures, revolve around the specificity of contemporary global expressions and how they are appropriated, translated, and transformed by local content and forms.

Mestizaje is systemic and has permeated, to varying degrees, material, spiritual, and intellectual cultures throughout the continent. A dialogue between the European baroque and that of the New World has nurtured the mestizo forms, themes, and perspectives that characterize artistic expressions from Latin America. In the Americas, the legacy of the baroque continues to be articulated across a *longue durée* spanning divergent economic and political eras.

como el contrapunteo del tabaco y el azúcar en la obra del estudioso cubano, apuntan a redes de significado. Las obras de Hernández-Diez, muchas de las cuales tratan la cultura juvenil urbana, giran entorno a la especificidad de las expresiones globales contemporáneas y la manera en la que éstas son apropiadas, traducidas, y transformadas por el contenido y las formas locales.

El mestizaje es sistémico, y ha permeado culturas materiales, espirituales e intelectuales, a mayor o a menor grado, en todo el continente. Un diálogo entre el barroco europeo y el americano ha nutrido las formas, temas y perspectivas mestizas que caracterizan las expresiones artísticas de América latina. En América, el legado del barroco sigue articulándose en una *longue durée* a través de eras económicas y políticas divergentes.

Para Alejo Carpentier (1904–1980), America, desde sus orígenes hasta nuestros días, representa lo hiper, supra, y real maravilloso. Las historias naturales, narrativas y crónicas que representaron los primeros intentos de describir América fueron para él fuentes claves de inspiración. Estos textos sirvieron como un índice de la crisis epistemológica que atravesaron las culturas y lenguas europeas al no encontrar palabras para describir ni categorías para explicar el Nuevo Mundo (nuestra recopilación de textos recoge una serie de ejemplos de estos textos, y de los escritos de Carpentier). El escritor cubano formuló temáticas que enfatizaban la dinámica del barroco como expresión de las maravillas incesantes y excesivas que ofrecía la realidad del Nuevo Mundo.

Como el escritor catalán Eugenio d'Ors (1882–1954; ver Compendio), Carpentier consideraba el barroco una constante transhistórica, es decir, no determinada por marcos sociohistóricos. En contraste con d'Ors, que afirmaba que el barroco se manifestaba durante el declive de una civilización, Carpentier subraya que el barroco, "lejos de significar decadencia, a marcado a veces la culminación, la máxima expresión, el momento de mayor riqueza, de una civilización determinada."[5]

For Alejo Carpentier (1904–80), the Americas, from its origins to his own era, embodied the *real maravilloso*, the hyper, supra, and marvelous real. The natural histories, accounts, and chronicles that represented the first attempts to describe the Americas were a key source of inspiration for him. These texts served as an index of the epistemological crisis that European cultures and languages underwent when they had neither words to describe nor categories to explain the New World (see the Sourcebook for a sampling of such texts as well as writings by Carpentier). Carpentier formulated themes that emphasized the engagement of the baroque as an expression of the incessant and excessive marvels that the New World reality had to offer.

Like the Catalan-Spanish writer Eugenio d'Ors (1882–1954; see Sourcebook), Carpentier regarded the baroque as a transhistorical constant not determined by specific sociohistorical frameworks. Yet, in contrast to d'Ors, who argued that the baroque appeared during a civilization's decline, Carpentier underlined that "the baroque, far from signifying decadence, has at times marked the culmination of the maximum expression and the moment of the highest achievement of a given civilization."[5]

It has been well substantiated that the baroque, in both Europe and Latin America, was linked to power relations. Werner Weisbach (1873–1948), one of the first art historians to seriously reconsider the baroque and to link it to a particular ideology and politics, analyzed it as the "art of the Counter-Reformation."[6] The Council of Trent (1545–63) produced a series of dictums on the aesthetic precepts, themes, and formal devices that would be used to combat the Reformation, in many cases by underlining the very aspects of Catholicism that were under attack.

In his monumental *Culture of the Baroque: Analysis of a Historical Structure* (1975), the Spanish historian José Antonio Maravall (1911–1986) defined the baroque

Ha sido suficientemente estudiado que el barroco, tanto en Europa como en América latina, estuvo ligado a las relaciones de poder. Werner Weisbach (1873–1948), uno de los primeros historiadores del arte que reconsideraron el barroco seriamente, asociándolo a ideologías y políticas específicas, lo analizó como el "arte de la contrarreforma."[6] El Concilio de Trento (1545–63) produjo una serie de dictámenes sobre los preceptos estéticos, temas y estrategias formales que debían utilizarse para combatir la Reforma, lo que muchas veces significaba destacar los aspectos del catolicismo que estaban siendo atacados.

En su monumental *La cultura del barroco: Análisis de una estructura histórica* (1975), el historiador español José Antonio Maravall (1911–1986), definió el barroco como un concepto histórico que resume y es parte de la historia social y la mentalidad de la época.[7] Para él, el barroco no estaba ligado a disciplinas particulares (como la historia del arte, la música y la arquitectura) o un estilo específico, sino que era la expresión de la profunda crisis social que sufrieron las principales naciones europeas en el siglo XVII.

Dado su carácter híbrido, el barroco, particularmente en América Latina, tenía la capacidad de servir como modelo, si no como plataforma, para la expresión de resistencia a las estructuras de poder cuyo programa estético trataba de reforzar. En su respuesta a Weisbach, el escritor neobarroco cubano José Lezama Lima (1910–1976) caracterizó el barroco latinoamericano como una "contraconquista," porque con él se inicia la diferenciación cultural entre las colonias americanas y España (ver Compendio).[8] Según Lezama Lima, el barroco alcanzó su fruición plena en América, especialmente como expresión que forja identidades culturales. A su manera metafórica, inspirado por el poeta barroco español Luis de Góngora y Argote, Lezama Lima reclamó que el arte de la contraconquista, en su tensión y "plutonismo"—es decir, su apasionada fundición de estructuras dominantes—re-formó el barroco mediante un uso exasperado de la imaginería y el lenguaje que son definitivamete del continente.

as a historical concept, one that sums up and is part of the social history and mentality of a period.[7] For Maravall, the baroque was not linked to particular disciplines (such as art history, music, and architecture) or a particular style, but was the expression of the profound social crisis that major European nations underwent in the seventeenth century.

Given its hybrid character, the baroque, particularly in Latin America, also had the potential to serve as a model, if not a platform, for the expression of resistance to the power structures that its aesthetic program sought to reinforce. In his response to Weisbach, the Cuban neobaroque writer José Lezama Lima (1910–76) characterized the Latin American baroque as a "counter-conquest," because with it begins the cultural differentiation of the American colonies from Spain (see Sourcebook).[8] According to Lezama Lima, the baroque achieved its full fruition in the Americas, particularly as a vital expression that fashions cultural identities. In his metaphorical manner, inspired by the Spanish baroque poet Luis de Góngora y Argote, Lezama Lima claimed that the art of the counter-conquest, in its tension and "Plutonism"–that is, its passionate melting down of dominant structures–re-formed the baroque through an exasperated usage of imagery and language that is unique to the continent.

The *real maravilloso*, the baroque, and hybridity are dynamically related to projects that sought to define the national cultures of Latin America. The Latin American baroque–by it very elasticity and overwhelming capacity to register, accommodate, and contaminate–led to the creation of paradoxical tropes of cultural identity. The baroque has surfaced in Euro-American art history as a cliché homogenizing cultural differences among regions and nations. In fact, the baroque is simultaneously multiple, allegorical, and in flux and is by definition porous, absorbing and highlighting myriad specificities. Venezuelan artist Meyer Vaisman plays off, refracts, and mocks

Lo real maravilloso, el barroco, y la hibridez están relacionados dinámicamente a proyectos que intentaban definir las culturas nacionales de América Latina. El barroco latinoamericano–por su elasticidad y enérgica capacidad de inscribir, acomodar, y contaminar–llevó a la creación de tropos paradójicos de la identidad cultural. El barroco ha resurgido en la historia del arte euro-americano como un cliché de homogeneización de diferencias culturales entre regiones y países. En realidad, el barroco es a la vez múltiple, alegórico, y fluido, y por definición es poroso, absorbe y destaca una multitud de especificidades. El artista Meyer Vaisman, nacido en Venezuela, juega, refracta y se burla de la codificación euro-americana de lo exótico americano en su serie que fetichiza pavos vestidos en una variedad de disfraces inspirados en el barroco europeo y su legado (ver figs. 76–79, 98).

La cultura visual e intelectual barroca no solo conectó ciudades como La Habana y Madrid, sino también Manila con los puertos mexicanos de Acapulco y Veracruz, Rio de Janeiro y Salvador de Bahía con Macao, en el lejano oriente, y Goa, en el subcontinente indio. Ciudades como la Ciudad de México, La Habana, y Rio de Janeiro fueron vitales en las redes coloniales de intercambio, convirtiéndose en centros de consumo y producción para una cultura global emergente. La riqueza y el exceso de visualidad que seguirían definiendo la Ciudad de México/Tenochtitlán en la posmodernidad global ya aparecían en la *Grandeza mexicana*, el panegírico a la capital de Nueva España del poeta Bernardo de Balbuena (1568–1627; ver Compendio). Como apunta Gruzinski en este volumen, el poema épico de Balbuena tiene una cualidad premonitoria.

Incorporando una serie de referentes occidentales y orientales a sus actividades arquitectónicas y culturales, centros mineros como Guanajuato, Querétaro y Zacatecas en México, Potosí en Bolivia, y Ouro Preto, Diamantina y Mariana en la región brasileña de Minas Gerais competían en su apoyo a proyectos artísticos y

98
Meyer Vaisman
Untitled Turkey XXII / Pavo sin título XXII, 1993
[Cat. no. 76]

99
Felix Gonzalez-Torres
Untitled (America) / Sin título (América), 1995
15-watt light bulbs, rubber light sockets, extension cords /
focos de 15 vatios, soquets de hule, extensiones
12 parts: each 65 ½ ft. (20 m) long
Overall dimensions variable / medidas variables in situ
Collection Whitney Museum of American Art, New York

the Euro-American codification of New World exotica in his fetish series of turkeys dressed in a variety of guises that draw on the European baroque and its legacy (see figs 76–79, 98).

Baroque visual and intellectual culture not only connected such cities as Havana and Madrid but also linked Manila with the Mexican ports of Acapulco and Veracruz, and Rio de Janeiro and Salvador de Bahia with Macao, in the Far East, and Goa, on the Indian Subcontinent. Such cities as Mexico City, Havana, and Rio de Janeiro were vital in the colonial networks of exchange, becoming centers of consumption and production for a nascent global culture. Already present in *La grandeza mexicana*, the panegyric to the capital of New Spain by the poet Bernardo de Balbuena (1568–1627), is the wealth and excess of visuality that would continue to define Tenochtitlan/Mexico City on into global postmodernity (see Sourcebook). As Gruzinski notes here, Balbuena's epic poem has a premonitory quality.

Incorporating into their architecture and cultural activities an array of references from the East and the West, mining centers such as Guanajuato, Querétaro, and Zacatecas in Mexico; Potosí in Bolivia; and Ouro Preto, Diamantina, and Mariana in the Minais Gerais region of Brazil competed in their support for artistic and architectural projects that are still a wonder to behold. These architectural monuments and programs—as Paulo Herkenhoff underlines in his essay in this volume, "Brazil: The Paradoxes of an Alternate Baroque"—brought forth associations at a visual cultural level that served as emblems of resistance. Herkenhoff cites representations of the Flagellation of Christ, which triggered associations with the punishment of slaves on columns in public squares in Brazil. In Mexico, Bolivia, Peru, and the Caribbean, there are numerous examples of images, texts, and iconographic programs that conflate, layer, and fuse to various degrees the resistance

arquitectónicos que representan, aún hoy, obras extraordinarias. Estos monumentos y programas arquitectónicos, como señala Paulo Herkenhoff en su ensayo para este volumen: "Brasil: Las paradojas del un barroco alternativo," creó asociaciones a nivel cultural y visual que sirvieron como símbolos de resistencia. Herkenhoff cita representaciones de la flagelación de Cristo, que suscitaron asociaciones con el azote de esclavos en postes asentados en las plazas públicas de Brasil. En México, Bolivia, Perú, y el Caribe, son numerosos los ejemplos de imágenes, textos y programas iconográficos que combinan, yuxtaponen, y funden a diversos niveles la resistencia y la negociación del imaginario social, sugiriendo las maneras en las que la autorepresentación se filtra en las complejidades y los excesos del barroco.

Horror vacui, la aversión a los espacios vacíos, es una característica clave del barroco. Como estrategia que ha sobrevivido a lo largo de la geografía y las historias, la estética del *horror vacui*—que llena cada grieta visible o conceptual y cubre todas las paredes con artes o letras—sobrevive hasta nuestros días en la heterogeneidad de expresiones populares tales como fiestas, carnavales y santorales. Obras tan diferentes como las esculturas de luz de Félix González-Torres (1957–95; fig. 99), y las colecciones y exposiciones de objetos vernáculos reunidas por Franco Mondini Ruiz (ver pp. 68–73), tienen su origen en o referencian el espectáculo barroco. El *horror vacui*, exacerbado, en vez de borrado, por las comunicaciones de alta tecnología y la cultura visual global, sigue definiendo y envolviendo la vida urbana en América latina (ver también la serie Cuartos de Rochelle Costi, figs. 5, 21–22).

Los espectáculos y fiestas son un componente intrínseco de la cultura visual y preformativa del barroco. Las ciudades y pueblos coloniales se enorgullecían de sus festivales que celebraban acontecimientos religiosos y seculares. Abundan las narraciones de procesiones, circulando por las calles de las ciudades principales con pergaminos cubiertos de enigmas, jeroglíficos, poemas, anagramas y adivinanzas en varios idiomas (náhuatl,

and negotiation of the social imaginary, suggesting the ways in which self-representation seeps into the complexity and excess of the baroque.

Horror vacui, the aversion to empty spaces, is a key feature of the baroque. As a device that has persisted across geographies and histories, the aesthetic of *horror vacui*—which fills every visible and conceptual crevice and covers every wall with arts and letters—persists to this day, to varying degrees, in the heterogeneity of popular expressions such as festivals, carnivals, saint's days, and block parties. Works as distinct as the light pieces of Felix Gonzalez-Torres (1957–95; fig. 99) and the collections and displays of vernacular objects assembled by Franco Mondini Ruiz (see pp. 68–73) have their sources in or reference the baroque spectacle. *Horror vacui*, exacerbated rather than erased by high-tech communications and global visual culture, continues to define display and envelop urban life in Latin America (see also the Rooms series of Rochelle Costi, figs. 5, 20–22).

Spectacles and fiestas are an intrinsic component of the performative and visual culture of the baroque. Colonial cities and towns prided themselves on festivals celebrating both secular and religious events. Accounts abound of processions circulating through the streets of major cities with scrolls covered with enigmas, hieroglyphs, poems, anagrams, and riddles in various languages (Nahuatl, Latin, Spanish, Portuguese, Hebrew, Greek), floating in air permeated by the aroma of perfume-filled gourds flung from balconies. Ephemeral triumphal façades, arches, funeral pyres, and even streets were covered with paintings as well as images and emblems made of flowers. Spectacles provided the form in which nascent national identities could be articulated.

Postmodern theatricality and artifice are interrelated and have important sources in the baroque. In contrast to the quest for order, harmony, and naturalism in form, so

latín, castellano, portugués, hebreo, griego), flotando en un aire permeado del aroma de calabazas llenas de perfume arrojadas desde los balcones. Arcos triunfales y piras efímeras e incluso las calles, se cubrían con pinturas y emblemas al igual que de imágenes hechas de flores. Los espectáculos ofrecían formas de articular las nacientes identidades nacionales.

La teatralidad y el artificio postmoderno están relacionados, y encuentran en el barroco fuentes importantes. En contraste con la búsqueda de orden, armonía y naturalidad en la forma, tan privilegiada por el renacimiento y su mistificación del clasicismo, el barroco en América Latina, desde sus orígenes hasta sus expresiones vitales actuales, estimula la pose, adora y repele el simulacro, y eleva y subraya el artificio en el ritual social como algo intrínsicamente teatral. La teatralidad ha dado forma a aspectos clave de las identidades culturales latinoamericanas y señala su construcción social.

La teatralidad barroca y sus resonancias culturales nutren la obra de dos artistas que utilizan el *tableau vivant* y una rica gama de colores en su obra fotográfica. La obra temprana de Andrés Serrano (n. 1950), consiste en *tableaux vivants* que abordan una variedad de temas, incorporando el uso barroco de la luz y el tratamiento escenográfico de sus temas (ver fig. 100). La teatralidad barroca, refractada por la lente de las culturas masmediáticas y populares, es fundamental a la obra del artista mexicano Miguel Calderón. Una ironía agridulce permea su crítica del museo con institución y sus prácticas de exhibición en obras performativas tales como sus series Historia artificial y Empleado del mes (ver pp. 20–25). Estas obras también están nutridas por la pose barroca y por géneros como la telenovela y la prensa amarilla.

La ampliación de los horizontes intelectuales, animada por los avances científicos y la exploración del mundo, también son características del barroco. En el México virreinal, ya en el siglo XVII, figuras como Sor Juana Inés de la Cruz (1651–91) y Carlos Sigüenza y Góngora (1645–1700), estaban involucrados en numerosas

100
Andres Serrano
Memory / Memoria, 1985
C-print, silicone, Plexiglas, wood frame;
ed. 4 / impresión cromógena, silicio, Plexiglas, marco de madera; ed. 4
27¹/₂ x 40 in. (70 x 102 cm)
Courtesy Paula Cooper Gallery, New York

privileged by the Renaissance and its mystification of classicism, the baroque in Latin America, from its origins up to its current vital expressions, nurtures pose, adores and repels the simulacrum, and upholds and underlines artifice in social ritual as intrinsically theatrical. Theatricality has shaped key aspects of Latin American cultural identities, calling attention to their social construction.

Baroque theatricality and its contemporary resonance inform the work of two artists who utilize the *tableau vivant* approach and a rich color palette in their photographic works. The early works of Andrés Serrano (b. 1950) are tableaux vivants dealing with a variety of themes, incorporating baroque use of light and stagelike treatment of the subject matter (see fig. 100). Baroque theatricality, as refracted through the lens of popular and mass-media cultures, is key to the work of Mexican artist Miguel Calderón. A bittersweet irony permeates his critique of cultural display in museums in performative works such as his Artificial History and Employee of the Month series (see pp. 20–25). These works are equally informed by baroque pose and by such genres as the *telenovela* (soap opera) and urban tabloids.

Also characteristic of the baroque era was a broadening of intellectual horizons, spurred by scientific advances and by explorations of the globe. In colonial Mexico, as early as the seventeenth century, figures such as Sor Juana Inés de la Cruz (1651–95) and Carlos Sigüenza y Góngora (1645–1700) were engaged in an array of activities and in transatlantic dialogues that redefined contemporary parameters informed by gender and class origins; both were as dedicated to letters as they were to theology, history, artistic endeavors, and to playing important roles in their society. The inventories of their libraries, as well as their correspondence with peers in different regions of Europe, attest to the dynamic relations in which key intellectuals were engaged, suggesting a complex

actividades intelectuales, y en diálogos transatlánticos que redefinieron parámetros tanto de género como de clase social en su época; ambos estaban dedicados a las letras tanto como a la teología, la historia, el arte y mantenían posiciones importantes en su sociedad. Los inventarios de sus bibliotecas, así como su correspondencia con coetáneos en diversos lugares de Europa, dan fe del dinamismo de las relaciones que entablaron los intelectuales clave, sugiriendo una los complejos vínculos entre la metrópolis y las periferias que, hasta hace poco, no han sido suficientemente estudiadas (ver Compendio).

Los eruditos del barroco americano tuvieron su contrapartida europea en la figura de Gottfried Wilhelm Leibniz (1647–1716). El crítico y teórico francés Gilles Deleuze destacó los escritos de Leibniz por reflejar y abordar una variedad de puntos de vista desde disciplinas como las ciencias naturales, las matemáticas, la urbanística, la teología, y la música. Construido por Deleuze como el filósofo del barroco, Leibniz dinamizaba las superficies ondulantes del conocimiento y su configuración en un pliegue. Deleuze abre su reflexión sobre Leibniz y el barroco con la frase: "El barroco no reenvía a una esencia, sino más bien a una función operatoria, a un trazo. No cesa de hacer pliegues, ... curva y recurva los pliegues, los lleva al infinito."[9]

Ultrabaroque destaca los paralelos entre el carácter interdisciplinario de la época barroca y las prácticas artísticas en la Latinoamérica contemporánea. Las múltiples prácticas de tantos artistas de *Ultrabaroque* (incluyendo escritura, enseñanza, curatoría, música rock y poesía) e intereses (sociales, políticos, científicos, y culturales), que nutren su arte, van contra la corriente de la figura del artista modernista dedicado principalmente a preocupaciones formales. Como he apuntado, los artistas e intelectuales en América Latina han estado históricamente asociados a actividades meta-artísticas y académicas, y han participado activamente en la política y en la esfera cultural más amplia.

relationship between the metropolis and the peripheries that, until recently, has been insufficiently addressed (see Sourcebook).

Interdisciplinary baroque personae in the Americas had their counterpart in Europe in the figure of Gottfried Wilhelm Leibniz (1647–1716). The French critical theorist Gilles Deleuze singled out Leibniz's writings for their capacity to reflect and engage a diversity of viewpoints from such disciplines as natural sciences, mathematics, urban planning, theology, and music. Fashioned by Deleuze as the philosopher of the baroque, Leibniz engaged the undulating surfaces of knowledge as configured in the fold. Deleuze opened his reflections on Leibniz and the baroque with the statement: "The Baroque refers not to an essence but rather to an operative function, to a trait. It endlessly produces folds."9

Ultrabaroque highlights the parallels between the interdisciplinary character of the baroque age and contemporary artistic practices in Latin America. The multifarious activities (including writing, teaching, curating, pop music, and poetry) and interests (social, political, scientific, and cultural) that inform the work of many of the artists represented in the exhibition go against the grain of the figure of the modernist artist engaged for the most part in formalist concerns. As I have noted, artists and intellectuals in Latin America have historically been linked to meta-artistic and scholarly activities and have actively participated in politics and in the broader cultural sphere.

Vanitas, the baroque topos of the transience of life and the emptiness of earthly possessions and knowledge, and *desengaño*, the Spanish and Ibero-American baroque theme and figure of "disbelief," are central to postmodernism. If in the baroque the will to know and control was seen as competing with God and the natural order, in postmodernism relations between knowledge, power, and agency are driven by the desire to come to terms with a changing world and its vertigo. In a society characterized by the rapid development

Vanitas, el topos barroco de la fugacidad de la vida y la vacuidad del conocimiento y las posesiones terrenales, y el *desengaño*, tema y concepto del barroco español e iberoamericano, son claves en la postmodernidad. Si en el barroco el deseo de saber y controlar era percibido como la competencia con Dios y el orden natural, en el postmodernismo, las relaciones entre conocimiento, poder y agencia son impulsados por el deseo de adaptarse a un mundo cambiante y el vértigo que produce. En una sociedad caracterizada por el veloz desarrollo de las tecnologías de la comunicación, que tienen profundas repercusiones en la vida diaria, hay un desengaño en la creencia de que uno puede saberlo todo, un tropo barroco que resurge conjuntamente con el fetichismo del conocimiento.

La preocupación por el cuerpo en el arte contemporáneo sigue refiriéndose a la separación que, desde el renacimiento en adelante, ha existido entre mente, cuerpo y espíritu. Temas relacionados con la construcción cultural y las prácticas de la sexualidad, así como la valorización de los sentidos como medio de aprehender y dar forma a la realidad, son claves. Roland Barthes señaló los *Ejercicios espirituales*, de San Ignacio de Loyola (1491–1556), como un texto clave en el reconocimiento del poder de los sentidos.10 El misticismo barroco, nutrido por las tradiciones judaica, cristiana e islámica, se preocupaba por la sensualización de la experiencia religiosa. Tanto San Juan de la Cruz (1542–91) como Santa Teresa de Avila (1515–82), enfrentados a un lenguaje inadecuado para expresar la unidad con Dios, describieron la experiencia en términos físicos. En las representaciones artísticas barrocas hay una combinación paradójica de lo físico con la espiritualidad y la sensualidad. En la escultura de mármol *El éxtasis de Santa Teresa*, por ejemplo, Gian Lorenzo Bernini (1598–1680) representó a la santa en un estado cuasi-orgásmico, mientras un ángel por encima de ella está listo para disparar contra su pecho una saeta flamígera que representa el amor divino.

101
Cornelius Gysbrechts
Vanitas: Trompe l'oeil of a Trompe l'oeil, 1660–75
Oil on canvas / óleo sobre tela
85 x 79 in. (216 x 201 cm)
Collection Museum of Fine Arts, Boston

of communication technologies that have far-reaching repercussions on daily life, there is a *desengaño* in the belief that one can know all, a baroque trope that resurfaces simultaneously with the fetishism of knowledge.

The concern with the body in postmodern art continues to address the split that, from the Renaissance onward, has existed between mind, body, and spirit. Issues pertaining to the cultural construction and practices of sexuality, as well as a valorization of the senses as means of apprehending and shaping reality, are central. Roland Barthes highlighted the *Spiritual Exercises* of Ignatius of Loyola (1491–1556) as a key text recognizing the power of the senses.[10] Baroque mysticism—informed by the Judaic, Christian, and Islamic traditions—was concerned with the sensualization of religious experience. Both Saint John of the Cross (1542–91) and Saint Teresa of Avila (1515–82), confronted with the inadequacy of language to convey oneness with God, described the experience in physical terms. In baroque artistic representations there is a paradoxical combination of physicality, spirituality, and sensuality. In the marble sculpture *The Ecstasy of Saint Teresa*, for example, Gian Lorenzo Bernini (1598–1680) portrayed the saint in a quasi-orgasmic state as an angel stands over her, about to plunge into her bosom a flaming arrow signifying divine love.

The ontic dimension, understood as the impulse to overcome the mind/body/spirit split, is a theme that continues to engage contemporary artists. The work of Brazilian artist Valeska Soares (see pp. 86–91) addresses key aspects of sensory experience as a means to acquire knowledge. Soares's work—thematically, materially, and formally—addresses contradictions between sense and thought. Dwelling on and highlighting modes of perception that address the senses as vehicles of understanding, her work conveys an ecstatic sensuality and spirituality that overpower rationality.

The baroque, from its origins to the present, has been dynamically related to and

La dimensión óntica o somatica, entendida como un intento de superar la disociación entre cuerpo, mente y espíritu, es un tema que sigue cautivando a los artistas contemporáneos. La obra de la artista brasileña Valeska Soares (ver pp. 00), trata los aspectos claves de la experiencia sensorial como medio para adquirir conocimiento. El trabajo de Soares, temática, material y formalmente, hace referencia a contradicciones entre los sentidos y el pensamiento. Deteniéndose en y subrayando métodos de percepción que tratan los sentidos como vehículos de comprensión, su obra expresa una sensualidad extática y una espiritualidad que dominan la racionalidad.

El barroco, desde sus orígenes hasta el presente, ha estado relacionado de manera dinámica a procesos de crisis y transformación epistemológica. En el siglo XX el barroco volvió a convertirse en el modelo por medio del cual entender el concepto y la realidad de crisis. Walter Benjamin (1892–1940), fue el primer pensador del siglo en revisar el barroco y plantear su pertinencia respecto al contexto histórico y cultural contemporáneo. A contracorriente de las visiones progresiva de la modernidad y los intentos de recobrarla y revitalizarla como un proyecto utópico, la difícil, y a veces oscura obra de Benjamin *Ursprung des deutschen Trauerspiels* (1925) es una reflexión innovadora sobre la alegoría en la cultura barroca y su importancia para una comprensión crítica de la modernidad. Benjamin resumió un elemento clave de su investigación en su frase "las alegorías son, en el campo de las ideas, lo que las ruinas son al campo de las cosas."[11] Esta correspondencia señala el potencial de la alegoría para expresar la historia y su experiencia de forma dinámica. Para Benjamin, la calavera, o cabeza de la muerte, era un emblema de la historia humana. La ruina representaba la irreversibilidad del transcurso del tiempo, mientras que las expresiones múltiples de la calavera representaban la temporalidad humana y su carácter destructivo. Por medio de la figuras clave como la ruina y la calavera, entre otras, Benjamin cambió el énfasis del mito a la historia y criticó valores arraigados en la cultura desde la época clásica que han privilegiado al orden, la armonía, la perfección, la proporción y la pureza.

informed and expanded by processes of crisis and epistemological transformation. In the twentieth century the baroque again became a model by which to comprehend crisis. Walter Benjamin (1892–1940) was the first important thinker of the century to revisit the baroque and posit its pertinence to his contemporary cultural and historical context. Going against the current of progressive views of modernity and attempts to recover and revitalize it as a utopian project, Benjamin's difficult and at times intensely obscure *The Origin of German Tragic Drama* (1925) is a groundbreaking reflection on allegory in baroque culture and its relevance to a critical engagement with modernity. Benjamin summed up a key aspect of his research in his dictum "Allegories are, in the realm of thoughts, what ruins are in the realm of things."[11] This correspondence underlines the potential of allegory to express history and its experiences in dynamic ways. For Benjamin, the skull, or death's head, was emblematic of human history. The ruin represented the irreversible and active passage of time, whereas the multiple expressions of the skull represented human temporality and its destructive character. By means of the ruin and skull, among other key figures, Benjamin shifted the emphasis from myth to history and critiqued long-held values grounded in the classical world which have privileged order, harmony, perfection, proportion, and purity.

Benjamin emancipated allegory from closed frameworks of signification and interpretation and recovered its origin (from the Greek, *allos* [other] and *agnoreiei* [to speak]), underlining that in allegory "any person, any object, any relationship can mean absolutely anything else."[12] Its character as both a literary device and a way of reading grants allegory the potential to express diverse versions of history as lived experience—that is, history that is fragmented and nonlinear. In a similar fashion, postmodern art's insistence on addressing issues outside its formal scope opens up a viewer-reader dynamic that activates

Benjamin emancipó a la alegoría de sus marcos cerrados de significación e interpretación y recobró su origen (del griego *allos* [otro] y *agnoriei* [hablar]), subrayando que en la alegoría, "cualquier persona, cualquier objeto, y cualquier relación puede significar cualquier otra cosa."[12] Su carácter tanto como recurso literario y como forma de lectura dotan a la alegoría de un potencial para expresar diversas versiones de la historia como experiencia vivida, es decir, una historia fragmentada y no linear. De manera similar, la insistencia del arte postmoderno en abordar temas más allá de su esfera formal crea una dinámica de observador-lector que activa y enriquece la obra. En este sentido, el arte al igual que la historia, es, incompleto y fragmentado, más una propuesta que un ente cerrado; las expresiones artísticas, dada su hibridez, son un índice de mestizaje, rupturas, y proyectos que comprenden diferentes medios.

El postmodernismo recobra la centralidad de la alegoría barroca considerada por Benjamin como una herramienta fundamental para tratar el *zeitgeist* de la crisis. "El impulso alegórico: Hacia una teoría del postmodernismo," de Craig Owens, es una contribución seminal. Según Owens, un elemento definitorio del postmodernismo son su dimensión e impulso alegórico, que contrastan con la obsesión modernista por la autoreferencialidad, la pureza, y la unidad. Owens subraya que estrategias postmodernistas tales como "la apropiación, lo *in situ*, lo efímero, la acumulación, la discursividad, la hibridización" están ligadas por su relación a la alegoría.[13]

El escritor cubano Severo Sarduy (1937–93) fue uno de los primeros latinoamericanos en enfrentar el barroco en el contexto de la postmodernidad. Inspirándose en figuras de Carpentier y Lezama Lima, Sarduy regresó a la imagen de la "irregularidad" de la perla barroca como paradigma semiótico y cultural. Conociendo a fondo el postestructuralismo y la teoría crítica francesas, consideraba la perla como una figura que permite

and supplements the work. In this respect, art, like history, is unfinished and fragmented, more proposal than closed entity; artistic expressions, given their hybridity, are an index of *mestizaje*, ruptures, and cross-media endeavors.

Postmodernism recovers the centrality that baroque allegory held for Benjamin as a vital tool for dealing with a zeitgeist of crisis. Craig Owens's "The Allegorical Impulse: Toward a Theory of Postmodernism" is a seminal contribution. In contrast to modernism's fixation on self-referentiality, purity, and unity, a defining aspect of postmodernism, according to Owens, is its allegorical dimension and impulse. He underlines that postmodernist strategies such as "appropriation, site specificity, impermanence, accumulation, discursivity, hybridization" are linked by means of their relation to allegory.[13]

The Cuban writer Severo Sarduy (1937–93) was one of the first Latin Americans to deal with the baroque within the framework of postmodernism. Drawing from the figures of Carpentier and Lezama Lima, Sarduy returned to the image of the ill-formed "baroque" pearl as a semiotic and cultural paradigm. Fluent in French poststructuralism and critical theory, he regarded the pearl as a figure that permits accumulation and layering of signs, cultures, and language. Philosophically, the baroque, as an epistemological break from Renaissance science and philosophy, permits a nonlinear narrative with multiple foci. Crucial for Sarduy were the qualitative differences between the historical baroque and the neobaroque in Europe and Latin America. For Sarduy, the seventeenth- and eighteenth-century baroque conveyed the image of a mobile and decentered universe that was still harmonious. In contrast, "our contemporary baroque, the neobaroque, structurally reflects disharmony, the rupture of homogeneity and of the logos insofar as it is absolute…. [The neobaroque] is a necessarily pulverized reflection of a knowledge that knows that it has not calmly closed in on itself."[14]

la acumulación y yuxtaposición de signos, culturas y lenguajes. Desde el punto de vista filosófico, el barroco,, como ruptura epistemológica de la ciencia y la filosofía renacentistas permite una narrativa no lineal con múltiples enfoques. Sarduy consideraba claves las diferencias cualitativas entre el barroco histórico y el neobarroco en Europa y América latina. Pare él, el barroco de los siglos XVII y XVIII transmitía una imagen de un universo móvil y descentrado, pero todavía armonioso. En contraste, "el barroco actual, el neobarroco, refleja estructuralmente la inarmonía, la ruptura de la homogeneidad y el logos en tanto que es absoluto….[Neobarroco:] reflejo necesariamente pulverizado de un saber que ya no esta apaciblemente cerrado sobre sí mismo"[14]

Una relectura crítica del barroco y su herencia, así como el dialogismo alentado por las versiones euronorteamericana y latinoamericana del barroco y el postmodernismo, son el fundamento y marco crítico para *Ultrabaroque*. Una revisión de figuras como Carpentier y Lezama Lima, una relectura de Sarduy, y la valorización del radicalismo de Benjamin sugieren que, ante la crisis reinante, los artistas e intelectuales de América Latina han articulado temas clave en la postmodernidad. Por este motivo, las prácticas contemporáneas de América Latina, inspiradas por el barroco, también pueden ser la base por medio de la cual comprender expresiones contemporáneas de otras culturas. La hibridez, el ultrabarroco, y el postmodernismo se relacionan de forma dinámica, nutriendo y desatando lo que Nelly Richard ha llamado "la práctica disidente del fragmento transcultural."[15]

El arte contemporáneo de América latina, divorciado de las propuestas y presiones esencialistas, constituye una parte intrínseca del ámbito internacional. Por lo tanto, el arte destacado en *Ultrabarroque* puede verse o no verse, como un arte latinoamericano. A la vez que forman parte de un diálogo global, los creadores de estas obras siguen fuertemente asentados en los espacios culturales que exploran y parodian, y que también apoyan y transgreden.

102
Valeska Soares
Sinners / Pecadores, 1995
[Detail of cat. no. 58]

A critical rereading of the baroque and its legacy, as well as the dialogism set into motion by Euro-American and Latin American versions of the baroque and postmodernism, provides the grounding and framework for *Ultrabaroque*. A revisiting of such figures as Carpentier and Lezama Lima, a close reading of Sarduy, and the recognition of Benjamin's radicalism all suggest that, in the present state of crisis, Latin American artists and intellectuals have articulated key postmodern issues. For this reason, contemporary practices from Latin America informed by the baroque may also provide a basis by which to understand contemporary expressions from other cultures. Hybridity, the ultrabaroque, and postmodernism are dynamically related, informing and triggering what Nelly Richard has called the "the dissident practice of the transcultural fragment."[15]

No longer linked to essentialist proposals and pressures, contemporary art from Latin America now forms an intrinsic part of the international arena. The art featured in *Ultrabaroque* can thus be regarded as Latin American—or not. While engaging in a global dialogue, the artists who create these works remain firmly grounded in the cultural locations that they explore and parody as well as uphold and transgress.

NOTES

1. Serge Gruzinski, *La pensée métisse* (Paris: Fayard, 1999).
2. Carolina Ponce de León, *What an Honor to Be with You at This Historic Moment* (New York: Museo del Barrio, 1998).
3. See *Global Conceptualism: Points of Origin, 1950s–1980s* (New York: Queens Museum of Art, 1999); Guy Brett, *Transcontinental: An Investigation of Reality: Nine Latin American Artists* (London and New York: Verso, 1990).
4. Fernando Ortiz, *Cuban Counterpoint: Tobacco and Sugar*, trans. Harriet de Onis (Durham, N.C.: Duke University Press, 1995), 98, 102–3.
5. Alejo Carpentier, "Lo barroco y lo real maravilloso," in *Obras completas*, vol. 13, *Ensayos* (Mexico City: Siglo XXI, 1985), 167.
6. Werner Weisbach, *Der Barock als Kunst des Gegenreformation* (Berlin: P. Cassirer, 1921). See also Emile Mâle, *L'art religieux après le Concile de Trente* (Paris: Armand Colin, 1932). For a more contemporary discussion of the Counter-Reformation and how it played out in Spain and Latin America, see also Santiago Sebastián, *Contrarreforma y barroco: Lecturas iconograficas e iconologicas* (Madrid: Alianza, 1981).
7. José Antonio Maravall, *Culture of the Baroque: Analysis of a Historical Structure*, trans. Terry Cochran (Minneapolis: University of Minnesota Press, 1986).
8. José Lezama Lima, "La curiosidad barroca," *Obras completas*, vol. 2, *Ensayos / cuentos* (Madrid: Aguilar, Biblioteca de Autores Modernos, 1977), 303–25.
9. Gilles Deleuze, *The Fold: Leibniz and the Baroque*, trans. Tom Conley (Minneapolis: University of Minnesota Press, 1993), 3.
10. See Roland Barthes, *Sade, Fourier, Loyola*, trans. R. Miller (Berkeley: University of California Press, 1989).
11. Walter Benjamin, *The Origin of German Tragic Drama*, trans. John Osborne (London and New York: Verso, 1985), 178.
12. Ibid., 175.
13. Craig Owens, "The Allegorical Impulse: Toward a Theory of Postmodernism," pt. 1, *October*, no. 12 (spring 1980): 75.
14. Severo Sarduy, "V. Suplemento," in *Ensayos generales sobre el barroco* (Mexico City and Buenos Aires: Fondo de Cultura Económico, 1987), 211.
15. Nelly Richard, "Cultural Peripheries: Latin American and Postmodern Decentering," in *Boundary 2* (1993), 160.

NOTAS

1. Serge Gruzinski, *La pensée métisse* (Paris: Fayard, 1999).
2. Carolina Ponce de León, *What an Honor to Be with You at This Historic Moment* (New York: Museo del Barrio, 1998).
3. Ver *Global Conceptualism: Points of Origin, 1950s–1980s* (New York: Queens Museum of Art, 1999); Guy Brett, *Transcontinental: An Investigation of Reality: Nine Latin American Artists* (Londres y New York: Verso, 1990).
4. Fernando Ortiz, *Contrapunteo cubano del tabaco y el azúcar* (Barcelona: Ariel, 1973), 129, 133.
5. Alejo Carpentier, "Lo barroco y lo real maravilloso," en *Obras Completas*, tomo 13, *Ensayos* (México D.F.: Siglo XXI, 1985), 167.
6. Werner Weisbach, *Der Barock als Kunst des Gegenreformation* (Berlin: P. Cassirer, 1921). Ver Emile Mâle, *L'art religieux après le Concile de Trente* (Paris: Armand Colin, 1932). Para una discusión más actual de la contrarreforma y su desarrollo en Europa y América latina, ver Santiago Sebastián, *Contrarreforma y barroco: Lecturas iconográficas e iconológicas* (Madrid: Alianza, 1981).
7. José Antonio Maravall, *La cultura del barroco: Análisis de una estructura histórica* (Barcelona: Ariel, 1975).
8. José Lezama Lima, "La curiosidad barroca," *Obras completas*, tomo 2, *Ensayos / cuentos* (Madrid: Aguilar, Biblioteca de Autores Modernos, 1977), 303–25.
9. Gilles Deleuze, *The Fold: Leibniz and the Baroque*, trans. Tom Conley (Minneapolis: University of Minnesota Press, 1993), 3.
10. See Roland Barthes, *Sade, Fourier, Loyola*, trans. R. Miller (Berkeley: University of California Press, 1989).
11. Walter Benjamin, *The Origin of German Tragic Drama*, trans. John Osborne (London and New York: Verso, 1985), 178.
12. Ibid., 175.
13. Craig Owens, "The Allegorical Impulse: Toward a Theory of Postmodernism," pt. 1, *October*, no. 12 (spring 1980): 75.
14. Severo Sarduy, "V. Suplemento," *Ensayos generales sobre el barroco* (México D.F. y Buenos Aires: Fondo de Cultura Económico, 1987), 211.
15. Nelly Richard, "Cultural Peripheries: Latin American and Postmodern Decentering," en *Boundary 2* (1993), 160.

103
Gobelins Workshop, studio of Jans or Lefèvre
Les pecheurs, from the Indies Suite Tapestries, 1726–29
Tapestry
145 x 103 1/2 in. (369 x 263 cm)
Collection Musée du Louvre, Paris

SOURCEBOOK
COMPENDIO

EDITED BY VICTOR ZAMUDIO-TAYLOR
WITH THE ASSISTANCE OF MIKI GARCIA

~

Map of Teozacoalco / Mapa de Teozacoalco, 1580
Drawing on European paper / dibujo sobre papel europeo
54 $^5/_{16}$ x 69 $^5/_{16}$ in. (138 x 176 cm)
Benson Latin American Collection, University of Texas, Austin

EUROPEAN ENCOUNTERS WITH THE AMERICAS
Encuentros europeos con las Americas

THE FIRST WRITERS WHO *sought to document the physical, natural, and cultural geography of the Americas faced the challenge of describing a landscape, animal and plant life, and peoples for which they had neither words nor categories. The voyagers, chroniclers, historians, and geographers who wrote the first eyewitness accounts of the vast and theretofore unexplored continent often recurred to parallels and metaphors from the tradition of marvelous medieval lore (as exemplified by bestiaries) and travel accounts such as Marco Polo's description of China, as well as to the classical historiography of Herodotus and Pliny. This tradition led twentieth-century scholar Edmundo O'Gorman to claim that the concept of America was invented.[1] The notion of the New World as a place of indescribable wonders has informed the literature of the continent throughout its subsequent history, from baroque poet Bernardo de Balbuena's celebration of the vibrant culture of Mexico City in* La grandeza mexicana *(1604) to the "magic realism" of twentieth-century literary masters such as Alejo Carpentier and Nobel Prize laureate Gabriel García Márquez.*

1. See Edmundo O'Gorman, *The Invention of America: An Inquiry into the Historical Nature of the New World and the Meaning of Its History* (Bloomington: Indiana University Press, 1961).

～

From *First Voyage around the World*

Antonio Pigafetta

Antonio Pigafetta (c. 1480–1534) was born in Vicenza, Italy; lived in Spain; and accompanied Ferdinand Magellan on the first successful voyage around the world. Written in Italian, Pigafetta's diary is the only record of the expedition and was first published in a French translation in 1522. An English translation was included in Richard Eden's The Decades of the New World

(London, 1555). Pigafetta's writings, driven by the curiosity that characterized the travel genre, were the first to describe areas of present-day Brazil, Patagonia, and Tierra del Fuego.

We remained in that land for 13 days. Then proceeding on our way, we went as far as 34 and one-third degrees toward the Antarctic Pole, where we found people at a fresh water river, called Canabali, who eat human flesh. One of them, in stature almost a giant, came to our flagship in order to assure [the safety of] the others, his friends. He had a voice like a bull. While he was in the ship, the others carried away their possessions from the place where they were living into the interior, for fear of us. Seeing that, we landed one hundred men in order to have speech and converse with them, or to capture them by force. They fled, and in fleeing they took so large a step that we, although running, could not gain on their steps. There are seven islands in that river, in the largest of which precious gems are found. That place is called the cape of Santa Maria, and it was formerly thought that one passed thence to the sea of Sur, that is to say the South Sea, but nothing further was ever discovered. Now the name is not [given to] a cape, but [to] a river, with a mouth 17 leagues in width. A Spanish captain, called Johan de Solis, and sixty men, who were going to discover lands like us, were formerly eaten at the river by those cannibals because of too great confidence.

Then, proceeding on the same course toward the Antarctic Pole, coasting along the land, we came to anchor at two islands full of geese and sea-wolves.[1] Truly, the great number of those geese cannot be reckoned; in one hour we loaded the five ships [with them]. Those geese are black and have all their feathers alike both on body and wings. They do not fly, and live on fish. They were so fat that it was not necessary to pluck them but to skin them.

LOS PRIMEROS ESCRITORES *que intentaron documentar la geografía física, natural y cultural de America se enfrentaron al reto de representar un paisaje, una vida animal y vegetal, y unas gentes cuya descripción no existían palabras ni categorías. Los viajeros, cronistas, historiadores y geógrafos que escribieron los primeros testimonios de este vasto y hasta entonces inexplorado continente recurrían a menudo a comparaciones y metáforas tomadas fantásticas leyendas medievales—como demuestranlos bestiaries—y narraciones de viaje tales como la descripción de China hecha por Marco Polo, así como la historiografía clásica de Heródoto y Plinio. Esta tradición llevó a un investigador del siglo XX, Edmundo O'Gorman, a afirmar que el concepto de América fue inventado.[1] La noción de el Nuevo Mundo como un lugar de maravillas indescriptibles ha nutrido la literatura del continente durante su historia reciente, desde la vibrante celebración de la cultura de la Ciudad de México en* La grandeza mexicana *(1604), del poeta barroco Bernardo de Balbuena, al "realismo mágico" de los maestros de la literatura del siglo XX como Alejo Carpentier y el Premio Nóbel Gabriel García Márquez.*

1. Ver Edmundo O'Gorman, *La invención de América: Investigación acerca de la estructura histórica del nuevo mundo y del sentido de su devenir* (México, D.F.: Fondo de Cultura Económica, 1977).

～

De *Primer viaje en torno al globo*

Antonio Pigafetta

Antonio Pigafetta (1480?–1534) nació en Vicenza, Italia, y vivió en España. Acompañó a Fernando de Magallanes en la primera circunnavegación del globo. El diario de Pigafetta es la única narración directa de la expedición y se publicó por primera vez en traducción francesa de 1522. Una traducción al inglés se incluyó en The Decades of the New World *de Richard Eden (Londres, 1555). Los escritos de*

Pigafetta, fruto de la curiosidad que caracterizó al género de escritos de viaje, fueron los primeros en que se describieron áreas de Brasil, la Patagonia y Tierra del Fuego.

Pasamos trece días en ese puerto; en seguida emprendimos de nuevo nuestra ruta y costeamos el país hasta los 34 grados 40' de latitud meridional, donde encontramos a un gran río de agua dulce.— *Caníbales*: Aquí habitan los caníbales o comedores de hombres. Uno de ellos, de figura gigantesca y cuya voz parecía la de un toro, se aproximó a nuestro navío para dar ánimos a sus camaradas que, temiendo que los queríamos hacer mal, se alejaban del río y se retiraban con sus efectos al interior del país. Por no perder la ocasión de hablarles y de verles de cerca, saltamos a tierra cien hombres y les persiguimos para capturar algunos; pero daban tan enormes zancadas, que ni corriendo ni aun saltando pudimos llegar a alcanzarlos.

Cabo de Santa María.—Este río contiene siete islitas, en la mayor, que llaman cabo de Santa María, se encuentran piedras preciosas. Antes se creía que no era un río, sino un canal por el cual se pasaba al mar del Sur; pero pronto se supo que no era mas que un río que tiene diez y siete leguas de ancho en su desembocadura.[1]—*Muerte de Juan de Solís*: Aquí es donde Juan de Solís, que como nosotros, iba al descubrimiento de tierra nuevas, fué comido por los caníbales, de los cuales se había fiado demasiado, con sesenta hombres de su tripulación.

Pingüinos.—Costeando esta tierra hacia el polo Antártico, nos detuvimos en dos islas que se encontramos pobladas solamente de gansos y de lobos marinos. Hay tantos de los primeros y tan mansos, que en una hora hicimos una abundante provisión para la tripulación de cinco navíos. Son negros y parecen estar cubiertos por todo el cuerpo de plumitas, sin tener en las alas las plumas necesarias para volar; y, en efecto, no vuelan y se alimentan con peces; son tan grasosos, que tuvimos que desollarlos para poder desplumarlos. Su pico parece un cuerno.

Their beak is like that of a crow. Those sea-wolves are of various colors, and as large as a calf, ears small and round, and large teeth. They have no legs but only feet with small nails attached to the body, which resemble our hands, and between their fingers the same kind of skin as the geese. They would be very fierce if they could run. They swim and live on fish.

1. Penguins and seals.

From Antonio Pigafetta, *First Voyage around the World* (Manila: Filipiniana Book Guild, 1969), 8–10.

The Bloodstone
Fray Bernardino de Sahagún

The Franciscan friar Bernardino de Sahagún (1499–1590), who was born in Spain and died in Mexico City, is considered to be the first modern ethnographer. In 1529 he arrived in New Spain, where he founded and taught in several convents and schools. While teaching at the Indian School at Tlatelolco, he began his monumental encyclopedia, the History of the General Things of New Spain, *known as the* Florentine Codex. *Material gathered from native informants formed the basis for this illustrated text written in Nahuatl.*

There is also a type of stones that are called *étzet*, which means stone of blood. It is a dark rock, and it is dotted with many drops of red, as if of blood, and among the red some drops that are a little green. This stone has the virtue of stopping the flow of blood that streams from the nose. I have experienced the virtues of this stone, because I have one as big as a fist, or a bit smaller. It is as rough as it was when it was pulled from the rock, and in this year of 1576, in this plague, it has brought back life to many whose blood and life were being lost through their noses, and taking it in one's hand, and holding it in a fist for a while, the blood stopped streaming and they were cured of this ailment that has killed and is killing so many in all of New Spain; and there are many witnesses thereof in this town of Tlatilulco de Santiago.

From Fray Bernardino de Sahagún, "La piedra de sangre," in *Historia real y fantastica del Nuevo Mundo,* ed. Horacio Jorge Becco (Caracas: Biblioteca Ayacucho, 1992), 68. Translated from the Spanish by Jamie Feliu.

The Unicorn Fish
Bernabé Cobo

Bernabé Cobo (1580–1657), who was born in Spain and died in Peru, was a Jesuit scholar who traveled throughout the Andean region as well as in Mexico. Cobo was as conversant with mineralogy as he was with archaeology, botany, and geography. His exhaustive History of the New World *was never published in his lifetime.*

In the voyage that entails sailing from Panama to this kingdom of Peru, it so happened that around the year 1610, sailing this way, a ship was so violently struck by a fish that was so strange and of such enormous proportions, that those on board, thinking that they had hit a sandbank, thought themselves lost. Then they saw the bloodied waters of the ocean and that the fish that struck the ship was floating and dead. They did not know what it was until when, at the end of their voyage, while unloading the ship, they found a very hard horn stuck to the ship's side; it had traversed it and gone into the hull one foot, and it had also pierced a heavy barrel that was laid against the side of the ship, and it was great the grace of God and the mercy he had on these people, for, if the fish had pulled the horn out, there is no doubt but that through the hole it made the ship would have flooded and all those on board would have perished. It is not known what kind of sea beast this is, and because of the similarity of the horn to that of the unicorn, we give it this name.

From Bernabé Cobo, "El peje-unicorno," in *Historia real y fantastica del Nuevo Mundo,* ed. Horacio Jorge Becco (Caracas: Biblioteca Ayacucho, 1992), 230. Translated from the Spanish by Jamie Feliu.

Vacas marinas.—Los lobos marinos son de diferentes colores y de tamaño casi de una vaca, asemejándose su cabeza a este animal. Sus orejas son cortas y redondas, y sus dientes muy largos. No tienen piernas y sus patas, unidas al cuerpo, se parecen a nuestras manos y tienen una uñas pequeñas; pero palmípedos, esto es, que sus dedos están unidos por una membrana como las patas de un ánade. Si pudiesen correr serían temibles, porque mostraron ser muy feroces. Nadan muy deprisa y no comen mas que pescado.

1. Río de la Plata.

De Antonio Pigafetta, *Primer viaje en torno al globo,* versión castellana de Fedérico Ruiz Morcuende (Madrid: Espasa Calpe, 1922), 50–52.

La piedra de sangre
Fray Bernardino de Sahagún

El fraile franciscano Bernardino de Sahagún (1499–1590), que nació en España y murió en la Ciudad de México, es considerado el primer etnógrafo moderno. En 1529 llegó a Nueva España, donde fundó y enseñó en diversos conventos y colegios. Mientras enseñaba en la escuela indígena de Tlatelolco comenzó su monumental enciclopedia Historia general de las cosas de la Nueva España, *conocida como el "Códice florentino." La base del texto ilustrado y escrito en Náhuatl era material recogido de informantes nativos.*

Hay también unas piedras que se llama éztetl, queire decir piedra de sangre; es piedra parda y sembrada de muchas gotas de colorado, como de sangre, y otras verdecitas entre las coloradas; esta piedra tiene virtud de restañar la sangre que sale de las narices. Yo engo experiencia de la virtud de esta piedra, porque tengo una tan grande como un puño o poco menos; es tosca como la quebraron de la roca, la cual en este año de 1576, en esta pestilencia, ha dado la vida a muchos que se les salía la sangre y la vida por las narices; y tomándola en la mano y teniéndola algún rato apuñada, cesaba de salir la sangre y sanaban de esta enfermedad de que han muerto y mueren muchos en toda esta Nueva España; de esto hay muchos testigos en este pueblo de Tlatilulco de Santiago.

De Fray Bernardino de Sahagún, "La piedra de sangre," en *Historia real y fantastica del Nuevo Mundo,* ed. Horacio Jorge Becco (Caracas: Biblioteca Ayacucho, 1992), 68.

El peje-unicorno
Bernabé Cobo

Bernabé Cobo (1580–1657), que nació en España y murió en Perú, fue un estudioso jesuita que viajó por la región andina y México. Cobo era tan ducho en mineralogía como en arqueología, botánica y geografía. Su exhaustiva Historia del Nuevo Mundo *no se publicó durante su vida.*

En la travesía de mar que se pasa navegando de Panamá a este reinado del Perú sucedió, hacia los años de 1610, que, viniendo navegando un navío, le dio tan terrible golpe un pez extraño y de grandeza descomunal que, pensando los que venían él que había topado en algún bajío, se tuvieron por perdidos. Vieron luego ensangrentada el agua de la mar, y el pez que se había encontrado con el navío, muerto y sobreaguado. No supieron por entonces lo que era hasta que, acabado el viaje, al descargar la nao, hallaron un cuerno fortísimo clavado en su costado, que lo había pasado todo y entraba dentro un palmo, que también había clavado en un barril de herraje que estaba arrimado al costado del navío. El cual cuerno se le tronchó al pescado cuando lo clavó en el navío, y fue gran providencia de Dios y misericordia que usó con aquella gente porque, si el pez sacara el cuerno, no hay duda sino de por el horado que hizo se anegara el navío y se ahogaran cuantos en él venían.

No se sabe qué especie de bestia marina sea ésta, y por la semejanza en el cuerno al *unicornio,* le damos este nombre.

De Bernabé Cobo, "El peje-unicorno," en *Historia real y fantastica del Nuevo Mundo,* ed. Horacio Jorge Becco (Caracas: Biblioteca Ayacucho, 1992), 230.

From *The True History*
Hans Staden

Hans Staden (1520–57) was a German gunner who traveled to Portugal and sailed from there to Brazil twice on Portuguese ships. On his second voyage he was shipwrecked, and he served as a gunnery instructor at a Portuguese fort before being taken captive by the Tupinamba Indians in 1552. Several months later he managed to escape and return to Europe, where his account of his captivity was published in Marburg in 1557. The enduring popularity of this captivity journal—a pioneering work in the genre—is attested to by its numerous translations into Latin, English, Portuguese, Spanish, and other languages. The 1971 Brazilian film How Tasty Was My Little Frenchman, *directed by Nelson Pereira dos Santos, is loosely based on the text.*

As I went through the forest, I heard on both sides of the path a great screaming noise, as is customary among savages. They ran toward me. By the time I perceived this, they had already surrounded me, and I saw their bows with arrows pointed toward me, which they shot. I screamed, "God have mercy on my soul!" I had hardly uttered those words when they threw me on the ground and shot and stabbed me. They wounded me only in one leg (thanks be to God), and they tore the clothes from my body, one of them taking my gorget, another my hat, a third my shirt, and so on. And then they began to quarrel over me, the one saying he had been the first to reach me, the other that he had captured me. ... Before me went a king, with the wooden staff that is used to kill prisoners. He spoke and told them that they had captured and enslaved a Péro, which is what they call the Portuguese, and that they could now avenge the death of their friends on me. ...

I stood there and prayed and looked around me while I waited for the blow. Finally the king, who wanted to keep me, spoke and said that he wanted to take me home alive, so that their women could see me and be amused by me. After that they would kill me *cauim pepica,* that is to say, they wanted to prepare drinks, gather together, and organize a feast, at which I would be devoured. At these words they stood and tied four ropes around my neck. I had to board one of their boats while the savages were still standing on the shore. They tied the ends of the ropes to the boat and pushed it into the water to return home....

On land they treated me as they had before, tying me to a tree and lying down around me at night, telling me that we were now near the place where they lived, that we would arrive there toward evening on the following day. This did not give me much joy....On the following day—judging by the sun, it was around Vespers—we saw their dwellings. We had been traveling for three days and had covered a distance of thirty miles from Bertioga, where I had been taken prisoner....

As we approached their home, I saw that it was a village with seven huts. It was called Ubatuba. We landed on a beach that borders the ocean. Nearby their women were working in a plantation of the roots they call *mandioca.* Many women were there pulling up the roots, and I was forced to call to them in their language, "Aju ne xé pee remiurama," which means, "I, whom you wish to eat, have arrived."

From Hans Staden, *Wahrhaftige Historia,* ed. Reinhard Maack and Karl Fouquet (Marburg: Trautvetter & Fischer, 1964), 81–89. Translated from the German by Karen Jacobson.

De *Vera historia*
Hans Staden

Hans Staden (1520–57) era un artillero alemán que viajó a Portugal y de allí navego a Brasil en dos ocasiones a bordo de naves portuguesas. Durante su segundo viaje naufragó y fue instructor de artillería en un fuerte portugués antes de ser tomado prisionero por los indios Tupinamba en 1552. Unos meses más tarde logró escapar y regresar a Europa, donde la narración de su cautiverio se publicó en Marburgo en 1557. Las numerosas traducciones al latín, inglés, portugués, español y otros idiomas dan fe de la popularidad del diario de su cautiverio—una obra pionera del género. La película brasileña Que sabroso era mi francés *(1971), de Nelson Pereira, se basó libremente en el texto.*

Cuando iba por el bosque, oí a los dos lados del camino un gran griterío, como acostumbran a hacer los salvajes, y avanzaron hacia mí. Entonces vi que me habían cercado y apuntaban las flechas sobre mí y disparaban. Exclamé: ¡Válgame Dios! Apenas había pronunciado dichas palabras cuando me tiraron por tierra, se arrojaron sobre mí y me picaron con las lanzas. Pero no me hirieron (gracias a Dios) más que una pierna, desnudándome completamente. Uno mer quitó la gorguera, ortro el sombrero, el tercero la camisa, etc., y embazaban a disputarse mi posesión, diciendo uno que había sido el primero en llegar a mí, y el otro que me había hecho prisionero.... Delante de mí iba un rey con un palo que sirve para matar a los prisioneros. Pronunció un discurso y contó cómo me habían capturado y hecho su esclavo o perot (así los llaman a los portugueses), queriendo vengar en mí la muerte de sus amigos....

Yo rezaba y esperaba el golpe, pero el rey, que me quería tener dijo qu deseaba llevarmen vivo hasta su casa, para que las mujeres me viesen y se divirtiesen a mi costa, después de lo cual me matarían y kawewi pepicke, esto es, querían fabricar su bebida, reunirse para una fiesta y devorarme conjuntamente. Así me dejaron y me amarraron cuatro cuerdas en el pescuezo, obligándome a montar en una canoa mientras estaban todavía en tierra. Amarraron las puntas de las cuerdas a la cano y la arrastraron hacia el agua para volver a casa.... Llegaods a tierra, hicieron conmigo como antes, me ataron a un árbol y se echaron en torno a mí, diciéndome que ya estábamos cerca de su tierra, donde llegaríamos al día siguiente por la tarde, cosa que no me alegró mucho....

En el mismo día, cuando, a juzgar por el sol, debía ser el AveMaría, más o menos, llegamos a sus casas; hacía ya tres días que estábamos viajando, y hasta el lugar donde estábamos había treinta millas desde Brickioka, donde había side hecho prisionero....

Cuando íbamos llegando cerca de sus casas, vi que era una aldea que tenía siete casas y se llamaba Uwaitibi. Llegamos a una playa que va orillando el mar y allí cerca estaban sus mujeres en una plantación de raíces que llaman mandioca. Había muchas mujeres que arrancaban las raíces, a las que me hicieron gritar en su lengua: A Junesche been ermi vrame, esto es: "Yo, vuestra comida, llegué."

De Hans Staden, "Viviendo con los canibales," in *Historia real y fantastica del Nuevo Mundo,* ed. Horacio Jorge Becco (Caracas: Biblioteca Ayacucho, 1992), 343–46.

Pedro Ramírez de Águila
City of La Plata in Charcas Province / Ciudad de La Plata en la provincia de los Charcas, 1639
Wash on paper / aguada sobre papel
19 3/4 x 40 in. (50 x 102 cm)
The Lilly Library, Indiana University, Bloomington

PART II

BAROQUE TIMES IN THE NEW WORLD
Tiempos barrocos en el nuevo mundo

ON OCCASION OF THE quincentenary of the Americas, Mexican writer Carlos Fuentes published his reflections on Spain and the New World. Fuentes highlights the importance of the baroque to the forging of cultural identities in the Americas. Underlining the utopian and Christian humanist impulses that also were part of the conflictive colonial project, Fuentes sees the baroque—in its shifting nature—as a counterpart to the mirror that has reflected and distorted a changing cultural identity over time and diverse geographies. Nobel Prize recipient Octavio Paz, in contrast to Fuentes, engages the rich stylistic and cultural significance of the baroque, underlining its eclectic and paradoxical nature. Spanish historian José Antonio Maravall's concept of epoch is key to an understanding of the specific characteristics that made the baroque permeate many aspects of life in the seventeenth century.

~

From *The Buried Mirror*
Carlos Fuentes

The Renaissance dream of a Christian Utopia in the New World was also destroyed by the harsh realities of colonialism: plunder, enslavement, genocide. Between the two was created the baroque of the New World, rushing to fill in the void between ideals and reality, as in Europe. But in America the baroque also gave the conquered people a place, a place that not even Columbus or Copernicus could truly grant them, a place where they could mask and protect their faith. Above all, it gave us, the new population of the Americas, the *mestizos*, a manner in which to express our self-doubt, our ambiguity.

What was our place in the world? To whom did we owe allegiance? Our European fathers? Our Quechua, Maya, Aztec, or Chibcha mothers? To whom should we now pray, the ancient gods or the new ones? What language would we speak, the language of the conquered or that of the conquerors? The baroque of the New World addressed all of these questions. And nothing

expressed this uncertainty better than the art of paradox, the art of abundance based on want and necessity, the art of proliferation based on insecurity, rapidly filling in the vacuums of our personal and social history after the conquest with anything that it found at hand. An art that practically drowned in its own burgeoning growth, it was also the art of those who had nothing else, the beggars at the steps of the church, the peasants who came to have their birds blessed or who invested the earnings of a whole year of hard work in the celebration of their saint's day. The baroque was a shifting art, akin to a mirror in which we see our constantly changing identity. It was an art dominated by the single, imposing fact that we were caught between the destroyed Indian world and a new universe that was both European and American.

From Carlos Fuentes, *The Buried Mirror: Reflections on Spain and the New World* (Boston: Houghton Mifflin, 1992), 195–212.

~

Flames and Filigree
Octavio Paz

Baroque is a word whose origins and meaning is incessantly and eternally debated. Its semantic and etymological imprecision—what does it really mean and where does it come from?—lends itself perfectly to defining the style by which it is known. A definition always in the process of being defined, a name that is a mask, an adjective that as it nears classification, eludes it. The Baroque is solid and complete; at the same time, it is fluid and fleeting. It congeals into a form that an instant later dissolves into a cloud. It is a sculpture that is a pyre, a pyre that is a heap of ashes. Epitaph of the flame, cradle of the phoenix. No less varied than the theories that attempt to define it are its manifestations: it appears in Prague and Querétaro, in Rome and Goa, in Seville and Ouro Prêto. In each of these presences it is different and nonetheless the same. Without attempting to define it, we may, perhaps, venture this timid conjecture: the Baroque is a

CON OCASIÓN DEL QUINTO *centenario de la llegada de Colón a América, el escritor mexicano Carlos Fuentes publicó sus reflexiones sobre España y el Nuevo Mundo. Fuentes enfatiza al importancia del barroco en la forja de las identidades culturales de América. Subrayando los impulsos utópicos y del humanismo cristiano que también formaron parte del conflictivo proyecto colonial, Fuentes ve el barroco—y naturaleza cambiante—como una correspondencia con un espejo que ha reflejado y distorsionado la identidad cultural a lo largo del tiempo y la geografía. El Premio Nóbel Octavio Paz, en contraste con Fuentes, enfrenta la gran importancia estilística y cultural del barroco, subrayando su naturaleza ecléctica y paradójica. El concepto de época del historiador español José Antonio Maravall es clave para entender las circunstancias específicas que hicieron que el barroco permeara muchos aspectos de la vida del siglo XVII.*

~

De *El espejo enterrado*
Carlos Fuentes

La utopía fue destruida por las duras realidades del colonialismo: el saqueo, la esclavitud e incluso el exterminio. Igual que en Europa, entre el ideal y la realidad apareció el barroco del Nuevo Mundo, apresurándose a llenar el vacío. Pero, en el continente americano, dándole también a los pueblos conquistados un espacio, un lugar que ni Colón ni Copérnico podían realmente otorgarles; un lugar en el cual enmascarar y proteger sus creencias. Pero sobre todo, dándonos a todos nosotros, la nueva población de las Américas, los mestizos, los descendientes de indios y españoles, una manera para expresar nuestras dudas y nuestras ambigüedades.

¿Cuál era nuestro lugar en el mundo? ¿A quién le debíamos lealtad? ¿A nuestros padres europeos? ¿A nuestras madres quechuas, mayas, aztecas o chibchas? ¿A quién deberíamos dirigir ahora nuestras oraciones? ¿A los dioses antiguos o a los nuevos? ¿Qué idioma íbamos a

hablar, el de los conquistados, o el de los conquistadores? El barroco del Nuevo Mundo se hizo todas estas preguntas. Pues nada expresó nuestra ambigüedad mejor que este arte de la abundancia basado en la necesidad y el deseo; un arte de proliferaciones fundado en la inseguridad, llenando rápidamente todos los vacíos de nuestra historia personal y social después de la Conquista con cualquier cosa que encontrase a mano.

Arte de la paradoja: arte de abundancia, prácticamente ahogándose en su propia fecundidad, pero arte también de los que nada tienen, de los mendigos sentados en los atrios de las iglesias, de los campesinos que vienen a la misma iglesia a que se les bendigan sus animales y pájaros, o que invierten los ahorros de todo un año de dura labor, e incluso en la celebración del día de su santo patrono. El barroco es un arte de desplazamientos, semejante a un espejo en el que constantemente podemos ver nuestra identidad mutante. Un arte dominando por el hecho singular e imponente de que la nueva cultura americana se encontraba capturada entre el mundo indígena destruído y un nuevo universo, tanto europeo como americano."

De Carlos Fuentes, *El espejo enterrado* (México, D.F.: Fondo de Cultura Ecónomica, 1992), 205–6.

~

Llamas y filigranas
Octavio Paz

Barroco es una palabra sobre cuyo origen se discute sin cesar y desde hace mucho. Su indecisión semántica y etimológica—¿qué quiere decir realmente y de dónde viene?—se presta perectamente para definir al estilo que lleva su nombre. Una definición que no acaba de definirlo, un nombre que es una máscara, un adjetivo que, al calificarlo, lo elude. El barroco es sólido y pleno; al mismo tiempo es fluido, fugitivo. Se congela en una forma que, un instante después, se deshace en una nube. Es una escultura que es

that gave it being, the Renaissance classicism. But this transgression is not a negation; the elements are the same. What changes is the combination of the parts, the rhythm that unites and separates them, compresses or distends them, the tempo that moves them and carries them to paralysis or dance, from dance to flight, from flight to fall. The Baroque is a shudder, a trembling—and stasis. A stalactite: congealed fall. A cloud: impalpable sculpture. ...

The Baroque was an eclectic style. Dynamic, not passive. Although it tolerated all forms and did not disdain exceptions or individuality—to the contrary, it sought and celebrated them—it transfigured all these disparate elements with a decided and not infrequently violent unifying will. The Baroque work is a world of contrasts, but is one world. This love for the particular, and the will to place it within a larger whole, could not but impress and attract criollos. In a certain way, the Baroque was an answer to their existential anxieties: how could they fail to recognize themselves in the literally catholic appetites of that style? Its love for the singular, the unique, and the peripheral included themselves and their historical and psychological uniqueness. In the previous century there had been an affinity between Indian religious intensity and missionary zeal; there was now a profound psychological and spiritual correspondence between criollo sensibility and the Baroque. It was a style they needed, the only one that could express their contradictory nature, the conjunction of extremes—frenzy and stillness, flight and fall, gold and shadow.

From Octavio Paz, "The Will for Form," in *Mexico: Splendors of Thirty Centuries* (New York: Metropolitan Museum of Art, 1990), 24–28.

~

"From Baroque Culture as a Concept of Epoch"
José Antonio Maravall

The baroque is no longer a concept of style that can be repeated and that is assumed to have been repeated in many phases of human history; it has come to be, in frank contradiction with baroque as a style, a mere concept of epoch. My examination presents the baroque as a delimited epoch in the history of certain European countries whose historical situation maintained, at a specific moment, a close relation, whatever the differences between them. By way of derivation, the culture of a baroque epoch can manifest itself (and has become manifest) in the

American countries indirectly affected by the European cultural conditions of that time....

It is not that baroque painting, baroque economy, and the baroque art of war have similarities among themselves (or, at least, their similarity is not what counts, without discarding the possibility that some formal comparison might emerge). Instead, given that they develop in the same situation, as a result of the same conditions, responding to the same vital necessities, undergoing an undeniable modifying influence on the part of the other factors, each factor thus ends up being altered, dependent on the epoch as a complex to which all the observed changes must be referred. In these terms, it is possible to attribute determining characteristics of an epoch—in this case, its baroque character—to theology, painting, the warring arts, physics, economy, politics, and so on.

From José Antonio Maravall, "Baroque Culture as a Concept of Epoch," in *Culture of the Baroque: Analysis of a Historical Structure*, trans. Terry Cochran (Minneapolis: University of Minnesota Press, 1986), 3–4.

~

From *La grandeza mexicana*
Bernardo de Balbuena

Born in Spain in 1568, Bernardo de Balbuena was taken to Mexico as a child. Balbuena was a prolific poet and writer who eventually became bishop of Puerto Rico, where he died in 1627. La grandeza mexicana, published in 1604, is a panegyric to Mexico City and New Spain. The poem registers a sharp Creole consciousness, placing the ancient Aztec capital on a par with major European cities and highlighting the richness and diversity of its culture. The passage excerpted here points to Mexico City's role in the nascent global economy, providing a virtual catalogue of luxury goods imported from remote and exotic places.

It is the richest and most affluent
of cities,
with the most contracts and
the most treasure,
of any chilled by the north and heated
by the sun.

The silver from Peru and Chile's gold
end up here and from Terrant
fine clove, and cinnamon from Tidor.

From Cambray fabrics, from Quinsay
ransom,
from Sicily coral, from Syria spikenard,
from Arabia frankincense, from Ormuz
garnet;

una pira; una pira que es un montón de cenizas. Epitafio de la llama, cuna del fénix. No menos variadas que las teorías que pretenden definirlo son sus manifestaciones: aparece en Praga y en Querétaro, en Roma y en Goa, en Sevilla y en Ouro Preto. En cadda una de estas apariciones es distinto y, no obstante, es el mismo. Sin intentar definirlo, quiza se puede aventurar esta tímida conjetura: el estilo barroco es una transgresión. ¿De qué? Del estilo que le dio el ser: el clasicismo renancentista. Pero esta transgresión no es una negación; los elementos son los mismos: lo que cambia es la combinación de las partes, el ritmo que las une o las separa, las oprime o las distiende, el *tempo* que las mueve y las lleva de la petrificación a la danza, de la danza al vuelo, del vuelo a la caída. El estilo barroco es un sacudi-miento, un temblor—y una fijeza. Una estalactita: caída congelada; una nube: escultura impalpable. ...

El estilo barroco fue ecléctico. No de una manera pasiva sino dinámica; aunque aceptó todas las formas y no desdeñó las excepciones ni las singularidades—al contrario: las buscó y las exaltó—, transfiguró todos esos elementos dispares con decidida y no pocas veces violenta voluntad unitaria. La obra barroca es un mundo de contrastes pero es *un* mundo. Este amor a lo particular y la voluntad de insertarlo en un conjunto más vasto no podía sino impresionar y atraer a los criollos. En cierto modo, el barroco era una respuesta a su ansiedad existencial: ¿cómo no reconocerse en el apetito literalemente católico de ese estilo? Su amor por lo singular, lo único y lo periférico los incluía a ellos y a su singularidad histórica y psicológica. Como en el caso de la afinidad entre la religiosidad india y el celo de los misioneros en el siglo anterior, hubo una profunda correspondencia psicológica y espiritual entre la sensibilidad criolla y el estilo barroco. Era el estilo que necesitaban, el único que podía expresar su contradictoria naturaleza: conjunción de los extremos, el frenesí y la quietud, el vuelo y la caída, el oro y la tiniebla.

De Octavio Paz, "Voluntad de forma," en *México: Esplendores de treinta siglos* (New York: Metropolitan Museum of Art, 1990), 24–26.

~

"De Cultura del barroco" como concepto de época
José Antonio Maravall

El barroco ha dejado de ser para nosotros un concepto de estilo que pueda repetirse y que de hecho se supone se ha repetido en múltiples fases de la historia humana; ha venido a ser, en franca contradicción

con lo anterior, un mero concepto de época. Nuestra indagación acaba presentándonos el Barroco como una época definida en la historia de algunos países europeos, unos países cuya situación histórica guarda, en cierto momento, estrecha relación, cualesquiera que sean las diferencias entre ellos. Derivadamente, la cultura de una época barroca puede hallarse también, y efectivamente se ha hallado, en países americanos sobre los que repercuten las condiciones culturales europeas de ése tiempo....

... La pintura barroca, la economía barroca, el arte de la guerra barroca, no es que tenga semejanzas entre sí—o, por lo menos, no estáen eso lo que cuenta, sin prejuicio de que algún parecido formal quizá pueda destacarse—sino que, dado que se desenvuelven en una misma situación, bajo la acción de unas mismas condiciones, respondiendo a unas mismas necesiddades vitales, sufriendo una inegable influencia modificadora por parte de los otros factores, cada uno de éstos resulta así alterado, en dependencia, pues del conjunto de la época, al cual hay que referir los cambios observados. En estos términos, se puede atribuir el carácter definitorio de la época—en este caso, su carácter barroco—a la teología, a la pintura, al arte bélico, a la economía, a la política, etc., etc.

De José Antonio Maravall, "Cultura del barroco como concepto de época," en *La cultura del barroco* (Barcelona: Ariel, 1975), 27–28.

~

De *La grandeza mexicana*
Bernardo de Balbuena

Nacido en España en 1568, Bernardo de Balbuena fue trasladado a México en su infancia. Balbuena fue un prolífico poeta y escritor que eventualmente fue hecho Obispo de Puerto Rico, donde murió en 1627. La grandeza mexicana, publicado en 1604, es un panegírico a la Ciudad de México y la Nueva España. El poema muestra una aguda conciencia criolla, colocando la antigua capital azteca al lado de las principales ciudades europeas, y destacando la riqueza y diversidad de su cultura. Los pasajes citadosaquí apuntan al papel de la Ciudad de México en la naciente economía global, ofreciendo un cátalogo de los bienes de lujo importados de lugares remotos y exóticos.

Es la ciudad más rica y opulenta,
de más contratacion y más tesoro,
que el norte enfría, ni que el sol
calienta.

La plata del Péru, de Chile el oro

diamonds from India, and from
the brave
Scythia purple rubies and fine emeralds
Ivory from Goa, from Siam dark ebony,

from Spain the best, from the Philippines
the cream of the crop, from Macon the
most precious
from both Javas an array of riches;

the fine china from timid Sangley,
the rich sable from the Caspian places,
from Troglodyte the spicy myrrh

amber from Malabar, pearls from
Idaspes,
drugs from Egypt, from Pancay pefumes,
from Persia, rugs, and from Etolia jasper;

from the great China, colorful silks,
bezar stone from the uncivilized Andes,
from Rome, prints, from Milan
exquisite things;

as many watches as Flanders has
invented,
as many fabrics as Italy, and as many
small jewels
of great subtlety fashioned in Venice;
.

all in all, the best in the world, the
cream
of all that is known and prepared,
is moved through here, is sold and
traded.
.
Mexico divides the world in equal parts
and as if it were a sun, the earth bows
to it,
and seems to preside over its whole.

With Peru, the Moluccas and
with China,
the Persian, the Scythian, the Moor,
and any other one, if there is one closer
or more remote;

with France, with Italy and its treasures,
with Egypt, the great Cairo and Syria,
golden *Taprovana* and *Quersoneso*

with Spain, Germany, the land of
Berbers,
Asia, Ethiopia and Guinea,
Britain, Greece, Flanders and Turkey;

with all of them are traded contracts
and letters,
and its stores, pantries and warehouses
hold the best of these worlds.

From Bernardo de Balbuena, *Grandeza
Mexicana y fragmentos del siglo de oro y el
Bernardo* (Mexico City: Universidad Nacional
Autónoma de México, 1963), 25–28.

viene a parar aquí y de Terrante
Clavo fino y canela de Tidoro.

De Cambray telas, de Quinsay rescate,
de Sicilia coral, de Siria nardo,
de Arabia incienso, y de Ormuz
granate;

diamantes de la India, y del gallardo
Scita balajes y esmeraldas finas,
de Goa marfil, de Siam ébano pardo;

de España lo major, de Filipinas
la nata, de Macón lo más
precioso,
de ambas Javas riquezas peregrinas;

la fina loza del Sangley medroso,
las ricas martas de los scitios Caspes,
del Troglodita el cínamo oloroso;

ámbar del Malabar, perlas de Idaspes,
drogas de Egipto, de Pancaya olores,
de Persia alfombras, y de Etolia jaspes;

de la gran China sedas de colores,
piedra bezar de los incultos Andes,
de Roma estampas, de Milán primores;

cuantos relojes ha inventado Flandes,
cuantas telas Italia, y cuantos dijes
labra Venecia en sutilezas grandes;
.

al fin, del mundo lo mejor, la nata
de cuanto se conoce y se practica,
aquí se bulle, vende y se barata.
.
México al mundo por igual divide
y como a un sol la tierra se le inclina
y en toda ella parece que preside.

Con el Perú, el Maluco y con
la China,
el persa de nación, el scita, el
moro,
y otra si hay más remota o más
vecina

con Francia, con Italia y su tesoro,
con Egipto, el gran Cairo y la Suría,
la Taprovana y Quersoneso de oro,

con España, Alemania, Berbería,
Asia, Etiopía, África, Guinea,
Bretaña, Grecia, Flandes y Turquía;

con todos se contrata y se cartea;
y a sus tiendas,
bodegas y almacenes
lo mejor destos mundos acarrea.

Bernardo de Balbuena, *Grandeza Mexicana y
fragmentos del siglo de oro y el Bernardo*
(México, D.F.: Universidad Nacional Autó-
noma de México, 1963), 25–28.

William Jansz Blaeu
Nova totius terrarum orbis, 1606
Engraving / grabado
16 1/8 x 20 1/2 in. (41.2 x 52 cm)
The Newberry Library, Chicago

From *Travels in the New World*

Thomas Gage

Thomas Gage (1603?–1656) was an English-born Dominican friar who traveled in the Spanish Americas from 1625 to 1637, spending a considerable amount of time in Mexico and Guatemala. When he returned to England, he renounced Catholicism, became a Protestant, and wrote a lively and opinionated memoir of his travels in the New World. His account of Mexico City—written a century after Cortés's capture of Tenochtitlan, the Aztec capital that stood on the same site—presents a flourishing colonial metropolis. In this passage Gage focuses on the flamboyant and at times immodest dress of the city's inhabitants.

Both men and women are excessive in their apparel, using more silks than stuffs and cloth. Precious stones and pearls further much this their vain ostentation. A hat-band and rose made of diamonds in a gentleman's hat is common, and a hat-band of pearls is ordinary in a tradesman. Nay, a black-amoor or a tawny young maid and slave will make hard shift, but she will be in fashion with her neck-chain and bracelets of pearls, and her ear-bobs of some considerable jewels. The attire of this baser sort of people of blackamoors and mulattoes (which are of a mixed nature, of Spaniards and blackamoors) is so light, and their carriage so enticing, that many Spaniards even of the better sort (who are too too prone to venery) disdain their wives for them.

Their clothing is a petticoat of silk or cloth, with many silver or golden laces, with a very broad double ribbon of some light color with long silver or golden tags hanging down before, the whole length of their petticoat to the ground, and the like behind. Their waistcoats are made like bodices, with skirts, laced likewise with gold or silver, without sleeves, and a girdle about their body of great price stuck with pearls and knots of gold (if they be any ways well esteemed of). Their sleeves are broad and open at the end, of Holland or fine China linen, wrought some with colored silks, some with silk and gold, some with silk and silver, hanging down almost unto the ground. The locks of their heads are covered with some wrought coif, and over it another network of silk bound with a fair silk, or silver, or golden ribbon, which crosseth the upper part of their forehead, and hath commonly worked out in letters some light and foolish love posy. Their bare, black, and tawny breasts are covered with bobs hanging from their chains of pearls.

…Most of these have been slaves though love have set them loose at liberty to enslave souls to sin and Satan. And there are many of this kind of men and women grown to a height of pride and vanity, that many times the Spaniards have feared they would rise up and mutiny against them. And as for the looseness of their lives, and public scandals committed by them and the better sort of the Spaniards, I have heard them say often who have professed more religion and fear of God, they verily thought God would destroy that city, and give up the country into the power of some other nation.

Thomas Gage, from chapter 8, "Showing some particulars of the great and famous city of Mexico in former times, with a true description of it now, and of the state and condition of it in the year 1625," in *Thomas Gage's Travels in the New World*, ed. J. Eric S. Thompson (Norman: University of Oklahoma Press, 1958), 68–70.

Sor Juana Inés de la Cruz and Carlos de Sigüenza y Góngora

These poets, intellectuals, and key participants in the cultural life of viceregal Mexico City are representative of the baroque spirit. Fluent in Latin and Nahuatl as well as European letters, Sor Juana Inés de la Cruz was one of the few writers who published in her lifetime to wide acclaim in Spain and in New Spain. Whereas her lyric sonnets capture the baroque desire and the intensification of sensual sentiment, her popular religious poems, such as the Villancicos, register the multicultural vernacular spirit of her times. Carlos de Sigüenza y Góngora, her contemporary, was a historian, novelist, and scientist who sought a religious career but was considered unsuitable for one because of his unorthodox behavior. A writer of almanacs and an observer of astronomical phenomena such as comets and eclipses, he was also one of the first intellectuals to collect historical texts relating to pre-Columbian cultures and their aftermath.

Which contains a fantasy satisfied with a love befitting it

Semblance of my elusive love,
 hold still—
image of a bewitchment fondly
 cherished,
lovely fiction that robs my heart of joy,
fair mirage that makes it joy to perish.
Since already my breast,
 like willing iron,

De *Los viajes de Tomás Gage a la Nueva España*

Thomas Gage

Thomas Gage (1603?–1656) fue un fraile dominico nacido en Inglaterra que viajó por la América hispana de 1625 a 1637, pasando periodos considerables en la Ciudad de México y Guatemala. Cuando regresó a Inglaterra renunció al catolicismo, se hizo protestante y escribió una larga y vívida relación de sus viajes por el Nuevo Mundo. Su descripción de la Ciudad de México, escrita un siglo después de que Cortés capturara Tenochtitlán, la capital Mexica que se alzó en el mimo lugar, presenta una floreciente metrópolis colonial. En este pasaje Gage se enfoca en el vestido extravagante y a veces fatuo de los habitantes de la ciudad.

Los hombres y las mujeres gastan extraordinariamente en vestir, y sus ropas son por lo común de seda, no sirviéndose de paño ni de camalote ni de telas semejantes.

Las piedras preciosas y las perlas están allí tan en uso y tienen en eso tanta vanidad, que nada hay más de sobra que ver cordones y hebillas de diamantes en los sombreros de los señores, y cintillos de perlas en los de los menestrales y gentes de oficio.

Hasta las negras y las esclavas atezadas tienen sus joyas, y no hay una que salga sin su collar y brazaletes o pulseras de perlas, y sus pendientes con alguna piedra preciosa.

El vestido y atavío de las negras y multatas es tan lascivo, y sus ademanes y donaire tan embelesadores, que hay muchos españoles aun entre los de la primera clase, que por ellas dejan a sus mujeres.

Llevan de ordinario una saya de seda o de indiana finísima, recamada de randas de oro y plata, con un moño de cinta de color subido con sus flecos de oro, y caídas que les bajan por detrás y por delante hasta el ribete de la basquiña.

Sus camisolas son como justillos, tienen sus faldetas, pero no mangas, y se las atan con lazos de oro o de plata.

Las de mayor nombradía usan ceñidores de oro bordados de perlas y piedras preciosas.

Las mangas son de rico lienzo de Holanda o de la China, muy anchas abiertas por la extremediad, con bordados; unas de seda de colores, y otras de seda, oro y plata, y largas hasta el suelo.

El tocado de sus cabellos, o más bien de sus guedejas, es una escofieta de infinitas laores, y sobre la escofieta se ponen una redecilla de seda atada por delante de la frente, y en la cual se leen algunas letras bordadas, que dicen versos o cualquiera pensamiento de amor.

…La mayor parte de esa mozas son esclavas o lo han sido antes, y el amor les ha dado la libertad para encadenar las almas y sujetarlas al yugo del pecado y del demonio.

Hay una inifinida de negros y de mulatos que se han vuelto altivos e insolentes hasta el extremo de poner a los españoles en recelo de una rebelión, haciéndoles temer más de una vez la posibilidad de una intentona de levantamiento por su parte.

Yo mismo he oído decir algunos españoles de más piedad y más religión que los otros, que temían la ira de Dios y ver sujeta aquella ciudad a otra potencia, o bien convertida en ruinas, en castigo de la vida escandalosa de sus habitantes y de los crímenes que cometían los principales españoles con ellos.

De Thomas Gage, *Los viajes de Tomás Gage a la Nueva España, sus diversas aventuras y su vuelta por la provincia de Nicaragua hasta La Habana*, con la descripción de la ciudad de México, prólogo de Artemio de Valle-Arizpe (México, D.F.: Xochitl, 1947), capítulo 21.

Sor Juana Inés de la Cruz and Carlos de Sigüenza y Góngora

Estos poetas, intelectuales y participantes claves de la vida cultural del México virreinal representan el espíritu barroco. Hablante de latín y náhuatl, además de conocedora de las letras europeas, Sor Juan Inés de la Cruz fue uno de los primeros escritores cuya obra recibió en vida elogios en España y la Nueva España. Mientras que sus sonetos líricos ejemplifican el deseo barroco y la intensificación del sentimiento sensual, sus poemas religiosos populares, como los Villancicos, registran el espíritu vernáculo y multicultural de la época. Carlos de Sigüenza y Góngora, su contemporáneo, fue un historiador, novelista y científico, que eligió la vida religiosa pero fue considerado inadecuado para ella por su conducta poco ortodoxa. Escritor de almanaques y observador de fenómenos astronómicos como cometas y eclipses, también fue uno de los primeros intelectuales en coleccionar textos históricos relacionados a las culturas precolombinas y sus secuelas.

yields to the powerful magnet of
 your charms,
why must you so flatteringly allure me,
then slip away and cheat my
 eager arms?
Even so, you shan't boast,
 self-satisfied,
that your tyranny has triumphed
 over me,
evade as you will arms opening wide,
 all but encircling your
 phantasmal form:
in vain shall you elude my
 fruitless clasp,
for fantasy holds you captive
 in its grasp.

Feast of the Assumption, Puebla, 1681,
from the Fourth Villancico
 Fall back, fall back, fall back,
make way, make way, make way,
the bugles are blowing,
the flageolets piping!
 Stars are plunging,
dawns arising.
 Lower the lights,
let the fragrances rise,
troops of jasmine,
spice-pinks, and broom,
running,
 flying,
pelting,
 catching,
with flowers,
 with glitter,
with roses,
 with flame.

Sor Juana Inés de la Cruz, "Sonnet" and
"Villancico," in *A Sor Juana Anthology*, trans-
lated by Alan S. Trueblood (Cambridge and
London: Harvard University Press, 1988),
80–81, 130–13.

"On Thursday, August 23, 1691, at nine
a.m., it was pitch dark, the cocks
crowed, and the stars shone, for the sun
was in complete eclipse." Records a
diary. An eerie chill descended with the
pall of an unnatural night, bringing
superstitious panic upon Mexico City.
Amid a pandemonium of shrieking
women and children, howling dogs,
and braying donkeys the frantic popu-
lace fled to the refuge of the Cathedral
or the nearest church whose bells
clanged a discordant summons for pro-
pitiatory prayer. Unnoticed in this fren-
zied confusion was a solitary, motion-
less figure who, with strange-looking
instruments, surveyed the darkened
heavens with a kind of quiet ecstasy.
"In the meantime," he wrote soon
afterwards, "I stood with my quadrant
and telescope viewing the sun,
extremely happy and repeatedly thank-
ing God for granting that I might
behold what so rarely happens in a

given place and about which so few
observations are recorded."
 These were the words of a remark-
able scholar of colonial Mexico, Don
Carlos de Sigüenza y Góngora, the
understanding and intellectual compan-
ion of Sister Juana Inés de la Cruz.

From Irving Albert Leonard, "A Baroque
Scholar," in *Baroque Times in Old Mexico* (Ann
Arbor: University of Michigan Press, 1959), 193.

~

The Culture of Spectacle

The baroque was a culture of spectacle.
These accounts from Brazil and Mexico
are emblematic of how religion, popular
festivities, and ideology were interrelated
and fulfilled multiple and, at times, con-
tradictory functions. Eighteenth-century
priest and scholar Francisco Javier Alegre
highlights the celebrations around the
canonization of Ignatius of Loyola, the
founder of the Jesuits, a religious order
that played a key educational and cul-
tural role in the Americas. Contemporary
scholar Affonso Avila identifies the
baroque spectacle as a precursor of carni-
val and contemporary street celebrations.
Both accounts argue that spectacles were
central to the affirmation of colonial
authority while also contributing to the
formation of Creole and mestizo identities
that were at times opposed to the very rai-
son d'être of the celebration.

Once vespers ended, the most illustri-
ous figures assembled in a high lodge,
near the door of the temple, to view the
five triumphal chariots [floats] that
waited there to leave and journey
throughout the city and which carried
the characters who on the following day
and through the whole eight days of
celebration were to represent the five
triumphs which on his own, and
through the Order, the Holy Founder,
our father and Saint, had achieved. The
first chariot represented *lost youth*; the
second *ignorance*; the third, *heresy*; the
fourth one, *gentility*; and the fifth one,
reformation in all states. The chariots
were occupied by seventy-two boys
adorned with glamorous garb who
sounded soft instrumental harmonies,
the cream of Mexican youth, and our
model students in grace, in skill, and in
nobility. The procession lasted until the
evening prayers, and into it continued
the bonfires, blazes, bell tolls, más-
caras, and gathering of peoples who
came to see the ornaments being pre-
pared in the streets for the next day.
 The next day, at eight o'clock in the
morning, the procession left the cathe-
dral.... Upon setting foot on its

Que contiene una fantasía contenta
 con amor decente
Deténte, sombra de mi bien esquivo,
imagen del hechizo que máa quiero,
bella ilusión por quien alegre muero,
dulce ficción por quien penosa vivo.

Si al imán de tus gracias, atractivo,
sirve mi pecho de obediente acero,
¿para qué me enamoras lisonjero
si has de burlarme luego fugitivo?

Mas blasonar no puedes,
satisfecho,
de que trunfa de mí tu tiranía:
que aunque dejas burlado el lazo
estrecho
que tu forma fantástica ceñía,
poco importa burlar brazos y pecho
si te labra prisión mi fantasía.

Maitines de la Asunción, Puebla,
1681, del Villancico Cuarto
1—! Afuera, afuera, afuera,
aparta, aparta, aparta,
que trinan los clarines,
que wuenan las dulzainas!
 2—Estrellas se despeñan,
Auroras se levantan.
 1—Bajen las luces,
suban fragancias,
cuadrillas de jazmines,
claveles y retamas,
2—que corren,
 3—que vuelan,
1—que tiran,
 2—que alcanzan,
1—con flores,
2—con brillos,
 3—con rosas,
1—con llamas.

Sor Juana Inés de la Cruz, "Soneto" y
"Villancico," en *A Sor Juana Anthology*
(Cambridge y London: Harvard University
Press, 1988), 80–81, 130–31.

"El jueves 23 de agosto de 1691 por
la mañana, estaba completamente
obscuro, los gallos cantaban, y las
estrellas resplandecían, el sol estaba
en eclipse total," registra un diario.
An frio inquietante caía sobre la ciu-
dad con una luz emplagante de una
luz nada natural que hacía cundir el
pánico en la ciudad de México. En
medio de un pandemonio de
mujeres y niños gritando, de perros
aullando y de burros rebuznado, el
pueblo frenético buscaba refugio en
la catedral o en la iglesia mas cer-
cana cuyas camapanas sonaban lla-
madas discordantes por rezos pre-
monitorios. Nadie se fijaba en esta
toda confusión desquiciada en una
figura solitaria inmóvil, que con
instrumentos de apariencia extraña
examinaba el cielo obscuro con una
especie de éxtasis apaciguado.
"Mientras tanto" al poco rato
escribió. "Estaba de pie son mi
cuadrante y telescopio examinando
el sol, extremanente contento y
repetidamente dándole las gracias a

Dios por concederme poder contem-
plar lo que ocurre tan raras veces en
determinado lugar y sobre lo cual se
registran tan pocas observaciones."
 Éstas son las palabras de un
estudioso extraordinario del México
colonial, Don Carlos Sigüenza y
Góngora, el colega intelectual y com-
prensivo de Sor Juana Inés de la
Cruz.

De Irving Albert Leonard, "A Baroque
Scholar," en *Baroque Times in Old Mexico*
(Ann Arbor: University of Michigan Press,
1959), 193. Version al espagñol de
Fernando Feliu-Mogi.

~

La cultura del espectáculo

El barroco era una cultura de espec-
táculo. Estas narraciones de Brasil y
México son representativas de cómo
la religión, las fiestas populares, y la
ideología a menudo se relacionaban,
sirviendo funciones múltiples y, en
ocasiones, contradictorias. El sacer-
dote y estudioso del siglo XVIII
Francisco Javier Alegre ilustra las fies-
tas de canonización de Ignacio de
Loyola, el fundador de los Jesuitas,
una orden religiosa que jugó un papel
clave en la educación y la cultura de
América. El investigador contemporá-
neo Affonso Avila identifica el espec-
táculo barroco como precursor del
carnaval y de las celebraciones calle-
jeras contemporáneas. Ambas narra-
ciones mencionan que el los espec-
táculos eran fundamentales para la
afirmación de la autoridad colonial, a
la vez que contribuían a la formación
de identidades criollas y mestizas que
en ocasiones estaban en oposición a
la razón de ser de las celebraciones.

Acabadas las vísperas salió todo el
ilustre concurso á una alta lonja que
había ála puerta del templo para ver
cinco carros triunfales que espera-
ban para partir de allí á discurrir por
toda la cuidad y que conducian los
personages que el dia siguiente y
por toda la octava debian represen-
tar los cinco triunfos que por sí y por
medio de su religion habia con-
seguido el santo fundador. El
primero, *de la juventud perdida;* el
segundo, *de la ignorancia;* el ter-
cero, *de la heregía;* el cuarto, *de la*
gentilidad; y el quinto, *de la reforma*
en todos los estados. Ocupaban los
carros con vistosísimo adorno y
suavísima aromonía de instrumen-
tos, setenta y dos niños, la flor de la
juventud mexicana, y de nuestros
estudios en gracia, en habilidad y en
nobleza. Duró el paseo hasta la ora-
cion de la noche, y entrada ella, con-
tinuation fuegos, luminarias,
repiques, máscaras y concurso de

[171]

doorsteps, twelve priests, who under a canopy carried on their shoulders an image of the Holy One, he received the first forty-four-gun salute from the castle. Then, upon ripping the beautiful globe with which it ended, the Holy Virgin appeared, and our Father, Saint Ignatius, and after a short performance by one of the savages, eleven others came out and broke into a colorful dance. A few steps away one could see an enormous elephant, from whose vast belly suddenly exploded innumerable firecrackers and rockets and many other kinds of fireworks. Upon arriving at the City Council, one could see a gigantic statue, consisting of one body and four heads, representing the four heretics of that time: Luther, Calvin, Zuinglio, and Malanchton. A statue of Saint Ignatius, placed amongst clouds on the rooftop of neighboring houses, fired a ray held in his right hand, igniting that infamous monster to the execration and applause of all the multitude…. In the middle of the four corners was an arch, of a most beautiful architecture, capped by a globe. As it opened, it sprayed the streets with an infinity of flowers, and revealed two handsome lads dressed as Saint Nicholas of Tolentine and Saint Ignatius, who embraced most affectionately.

From Francisco Javier Alegre, *Historia de la Compañía de Jesus en Nueva-España* (Mexico City: Impr. de J. M. Lara, 1841–42), 18–21. Translated from the Spanish by Jamie Feliu.

It is necessary to underline the spectacular aspect of the principal liturgical celebrations, when the entire population of the vilas mineiras (mining towns) appeared to be taken by an ecstasy that was both religious and festive in nature and that was a fact of their baroque soul…. This was the case in 1733 in Vila Rica in the solemn events that marked the inauguration of the new parish church of Our Lady of Pilar, as narrated by the chronicler of the baroque epoch Simão Ferreira Machado. The festivities, which took place over many days, culminated in the procession that accompanied the Holy Sacrament from the Chapel of the Rosary to the Pilar Church, which was inaugurated that very day. The long trail formed a gaily colored choreography, which one could perhaps compare to the carnival parades of modern Rio de Janeiro. Dressed in gala, the members of the various local confraternities carried their standards and the statues of their patron saints. They were preceded by musical ensembles, groups of dancers, allegorical floats by different mythological figures on horseback.

The streets were adorned with arcades and flower garlands, the windows of the houses were decorated with tapestries and hangings, the entire vila joined forces, as if for a monumental "happening." Bonfires, fireworks, serenades, equestrian contests, bullfights, and three evenings of theater complemented the baroque festival.

From Affonso Avila, "Baroque, style de vie, style du Minais Gerais," *in Brésil baroque: Entre ciel et terre* (Paris: Union Latine, 1999), 100. Translated from the French by Victor Zamudio-Taylor.

~

The Baroque in Brazil

The baroque in Brazil, as in the rest of the Americas, was mestizo. In northern Brazil, where the economy of sugar was dominant, key local expressions of the baroque were informed by the major presence of Afro-Brazilians. In Minas Gerais, the baroque artist par excellence was the mulatto Antônio Francisco Lisboa, known as Aleijadinho.

In northeastern Brazil the great colonial Portuguese baroque (seventeenth to late eighteenth centuries) is little removed from the tradition of interior design that treated ornamental sculpture, tile work, painting, and statuary as fundamental elements of a composition. What is new lies in the local reinterpretation of European models, whether in architecture or in decoration, thanks to the genius of local artists and artisans. The varied makeup of the collective or individual workshops played an important role in this creativity. Many studies have shown the strong participation of blacks and mulattos—ethnic groups who, more than Indians, may be considered the "true Brazilians"—who, through their sensibility of forms, left a legacy of multiple and very diverse works of art. For the Northeast, a long list of artists could be enumerated, for example, the mulatto Manuel Ferreira Jácome, a builder and architect in Pernambuco, is the author of the design of the very beautiful church of São Pedro dos Clérigos in Recife. Also in Pernambuco, the painter José Rabelo de Vasconcelos, again a mulatto and pintor de sobrado (which is to say, that he had his own

gente á ver los varios adornos que se provenían en las calles para el siguiente dia.

… Al pisar el umbral de las puertas, doce sacerdotes, que bajo de palio llevaban sobre sus hombros las andas del Santísimo, se le hizo del castillo la primera salva con cuarenta y cuatro piezas. Luego rasgándose un globe hermoso en que terminaba, apareció la Santísima Vírgen y nuestro padre S. Ignacio, y despues de una breve representacion, que hizo uno de los salvages, otros doce salieron en una vistosísma danza. A pocos pasos se veia un elefante de enorme grandeza, de cuyo vasto seno salieron repentimanemte innumerables bombas; cohetes y otras muchas invenciones de fuegos. Al llegar á las casas de cabildo se veia una estátua gigantesca de un cuerpo y cuatro cabezas, que representaban los cuatro heresiárcas de aquellos tiempos, Lulero, Calvino, Zuinglio y Melanchton.

Por las demas calles estaban repartidos los cinco carros, en que sucesivamente con bellas y breves poesías se daban al Señor las gracias por las victorias que habia concedido á su siervo Ignacio, y esto mismo publicaban mil curiosas invenciones de versos deferentes en metros é idiomas, que se veian repartidos en tarjas y vistosos carteles por las cuadras. El triunfo de la heregía se representó á las puertas del templo de los religiosos de S. Agustin sobre un capaz y bien adornado tearto, en que se veian la fé con taira, pontifical, y el gloriso Dr. S. Agustin, que tienan en medio y coronaban de sy mano á nuestro santo padre ignacio. En medio de las cuatro esquinas estaba un arco de bella arquitectura que terminaba en globo. Este, abriendose y regando al mismo tiempo el suelo de infinidadde flores, manifestó, dos hermosos niños vestidos de S. Nicolás Tolentino y S. Ignacio, que se daban afectuosamente los brazos. Doce de los mas graduados religiosos con capas de brocado, incensarios, dorados y cruz alta, salieron á recibiroal Señor, cantando el *Te Deum*, y á su retirada se prendió fuego á un castillo que se veia sobre la torre, una de las mas altas de la ciudad. A este tiempo salio de nuestra Iglesia la estátua de S. Ignacio. Marchaban por delante una compañía de ciento y cincuenta caballeros, cuyo costo en los vistidos se avaluó en mas *de ochenta mil pesos.*

De Francisco Javier Alegre, *Historia de la Compañía de Jesus en Nueva-España* (Mexico: Impr. de J.M. Lara, 1841–42), 18–21.

Se debe subrayar el aspecto espectacular que ofrecían las celebraciones litúrgicas clave cuando toda la población de las villas mineras parecían ser sacudidas por un éxtasis de naturaleza tanto religiosa como festiva, fruto de su alma barroca... Tal fue el caso, en 1733 en Vila Rica, en torno a los solemnes eventos que marcaron la inauguración de la parroquia del Pilar, según narra el cronista de la época barroca, Simão Ferreira Machado. Las festividades, que tuvieron lugar durante varias jornadas, culminaron en la procesión que acompañó el santo sacramento de la capilla del Rosario a la iglesia inagurada el mismo día. El largo cortejo formaba una coregrafía colorida, que quizás, se podría comparar con los desfiles de carnaval carioca modernos. Vestidos de gala, los numerosos miembros de las cofrardías locales portaban sus estandartes y estatuas de sus santos patronos. Les precedían conjuntos musicales, grupos de danza, carros alegóricos y, a caballo, numerosas figuras mitológicas. Las calles se adornaron de arcadas y guirnaldas, las ventanas de las casas se decoraron con tapices y pendones, toda la villa, en su conjunto parecía un *happening* monumental. Quemas, castillos de fuegos articiales, serenatas, concursos a caballo, corridas y tres noches de comedia complementaron el festival barroco.

De Affonso Avila, "Baroque, style de vie, style du Minais Gerais," en *Brésil baroque: Entre ciel et terre* (Paris: Union Latine, 1999), 107. Version al espagñol de Victor Zamudio-Taylor.

~

El barroco en Brasil

El barroco en Brasil, y en el resto de América, era mestizo. En el norte de Brasil, dominado por la economía del azúcar, expresiones locales claves del barroco se nutrían de forma clave de la presencia de Afrobrasileños. En Minas Gerais, el artista barroco más importante fue el mulato Antônio Francisco Lisboa, conocido como Aleijadinho.

En el noreste del Brasil, el gran barroco lusitano de ultramar del siglo XVII a finales del XVIII se distancia poco de su tradición de estructurar interiores, que tratan la escultura ornamental, el azulejo, la pintura y la estatuaria como elementos fundamentales de la composición. Su novedad se ubica en la reinterpretación local de modelos europeos, ya sea en la arquitectura o en la decoración, gracias al genio de los artistas y artesanos locales. La

studio), is the author of the famous ceiling of the Franciscan convent at Igaraçu. …

… In the case of works of art executed by artists of color for the confraternities of blacks and mulattos, it is interesting to note the predilection for strong, "fauve" colors. For example, in Recife the remarkable ceiling of the church of Nossa Senhora do Rosário dos Homens Pretos e Pardos [Our Lady of the Rosary of Dark-Skinned and Brown Men] is painted in vivid colors.

From José Luiz Mota Menezes, "Le baroque au pays du sucre," *Brésil baroque: Entre ciel et terre* (Paris: Union Latine, 1999), 100–101. Translated from the French by Victor Zamudio-Taylor.

Antônio Francisco Lisboa, popularly known as Aleijadinho, was born in 1738 in old Villa Rica—present-day Ouro Preto—which was then the capital of the opulent province of Minas Gerais. He was the natural child of Manoel Francisco Lisboa, a Portuguese architect, and one of his African slaves. Aleijadinho died in 1814, in the same city and in dire poverty, and suffering from a painful and degenerative unknown illness, which caused the progressive loss of movement in his fingers and toes. Forced to walk on his knees, he had his tools attached to his hands in order to continue sculpting. …

As a religious artist, Aleijadinho found in the baroque cultural tradition of the Counter-Reformation—still quite alive in the colonial world at the height of the Enlightenment—an inspiration that corresponded to the vigor of Christian spirituality. This inspiration inscribes itself in the purest tradition of Iberian sculpture, from Montañés to Salzillo. …

[Aleijadinho's] stylization underlines the delicacy of the features and the ornamental sinuosity of the beards and hair, which does not overshadow the dramatic force of his sculptures, as is evident in the moving series of representations of Christ that dominate the seven scenes of the Passion in the sanctuary of Congonhas [see fig. 90]. From the Last Supper to the Crucifixion, on to the groups of the Imprisonment, from the Agony in the Garden to the Flagellation, from the Crowning with Thorns and the Calvary, the various degrees of human suffering are expressed with a dignity that is rarely present in baroque representations. In is interesting to note that this "dignity in suffering," which differentiates the artistic sensibility of Portuguese representations with respect to Spanish ones, finds its highest expression in a colonial artist. …

The simultaneous use of formal and expressive means drawn from the Italian baroque, which had already taken root in Portugal, and from French and German rococo, assimilated by and large through ornament prints, is actually not that extraordinary if one considers the peripheral colonial context that engendered the work of Aleijadinho. What is most surprising about Aleijadinho's oeuvre is the suitability of the models chosen for the themes that he addressed, the accord with the international artistic movements of the epoch as well as the profound originality of this work, which is universal and at the same time totally integrated into a regional and local culture—the same qualities that make it immediately identifiable as the work of a great artist.

From Myriam Andrade Ribeiro de Oliveira, "Antônio Francisco Lisboa, l'Aleijadinho," in *Brésil baroque: Entre ciel et terre* (Paris: Union Latine, 1999), 115, 118, 119, 120. Translated from the French by Victor Zamudio-Taylor.

diferencia y variedad de los componentes de talleres tanto colectivos como aislados, juegan un papel importante en esta creatividad. Bastantes estudios ha demostrado la participación clave de Negros y de Mulatos, grupos étnicos que quizás sean, más que los Indios, los "veraderos brasileños," y cuya sensibilidad a las formas, ha legado múltiples obras de arte muy diversas. Para el noreste se puede enumerar una larga lista de artistas, por ejemplo, Manuel Ferreira Jácome, mulato, constructor y arquitecto en Pernambuco y autor del proyecto de la hermosa iglesia de São Pedro dos Clérigos de Recife; asimismo en Pernambuco, el pintor José Rabelo de Vasconcelos, igualmente mulato, *pintor de sobrado*, es decir, que tenía su propio taller, autor del famoso techo del convento de los franciscanos en Igaraçu.…

…En el caso de obras realizadas por los artistas de color, para las cofrardías formadas por Negros y Mulatos, la predilección natural para los colores fuertes, *fauves* es un elemento particularmente interesante. En Recife, por ejemplo, el notable cielo de la iglesia de Nossa Senhora do Rosário dos Homens Pretos e Pardos, fue pintado en tonos intensos.

From José Luiz Mota Menezes, "Le baroque au pays du sucre," en *Brésil baroque: Entre ciel et terre* (Paris: Union Latine, 1999), 100–101. Version al espagñol de Victor Zamudio-Taylor.

Antonio Francisco Lisboa, más conocido como Aleijadinho, nació en 1738 en la antigua Villa Rica—hoy Ouro Prêto—la entonces capital de la opulenta provincia de Minas Gerais. Fue hijo natural de Manoel Francisco Lisboa, arquitecto portugués y de una de sus esclavas africanas. Aleijadinho muere, en la misma ciudad en 1814, en una pobreza extrema, y sufriendo de una enfermedad desconocida, dolorosa y progresiva que le provocó la pérdida de movimiento en los dedos de la mano y del pie. Se vió forzado a caminar de rodillas y de tener las herramientas atadas a sus manos para poder seguir esculpiendo. . . .

En tanto que artista religioso, Aleijadinho encontró en la tradición cultural barroca de la contrarreforma—todavia vigente en el mundo colonial en la cúspide del siglo de las luces—una inspiración que corrrespondía al vigor de la espiritualidad cristiana. Esta inspiración se inscribía en la más pura tradición escultórica iberica desde Montañés hasta Salzillo.…

[Su] estilización subraya la delicadeza de los rasgos y las curvas ornamentales de las barbas y el cabello, que no diluye la fuerza dramática de sus esculturas, como es evidente en la conmovedora serie de representaciones de Cristo que dominan las siete escenas de los *Pasos de Pasión* del santuario de Congonhas [ver fig. 90]. De la Última cena a la Crucifixción a los grupos del Encarcelamiento; de la Agonía en el Jardín a la Flagelación; de la Coronación de Espinas al Monte Calvario; los diversos grados del sufrimiento humano se expresan con una dignidad raramente vista en las representaciones barrocas. Es interesante constatar que esta "dignidad en el sufrimiento", que diferencia la sensibilidad artística de las representaciones portuguesas en relación a las españolas, encontró su más plena expresión en un artista colonial.…

La utilización simultánea de medios formales y expresivos del barroco italiano, ya aclimatizado en Portugal, y del rococó francés y alemán, asimilado en gran parte a través de grabados ornamentales, no tiene nada de extraordinario si uno considera el contexto periférico colonial que engendró la obra de Aleijadinho. Lo que sí sorprende mucho con respecto a Aleijadinho es la adaptación entre la selección de modelos y los temas abordados, y la concordancia con los movimientos artísticos internacionales, así que la profunda originalidad de su obra que es al mismo tiempo universal, y enteramente insertada dentro de una cultura regional y local, al grado que se puede como identificar de imediato como la obra de un gran artista.

From Myriam Andrade Ribeiro de Oliveira, "Antônio Francisco Lisboa, l'Aleijadinho," en *Brésil baroque: Entre ciel et terre* (Paris: Union Latine, 1999), 115, 118, 119, 120. Version al espagñol de Victor Zamudio-Taylor.

Ferrante Imperato
Dell' historia naturale, libri xxviii
Published by Costatino Vitale, Naples, 1599
Illustrated book / libro ilustrado
Height / altura: 12 in. (30.2 cm)
Smithsonian Institution Libraries, Washington, D.C.

THE BAROQUE AND MODERNITY
El barroco y la modernidad

THE CONTEMPORARY FRENCH *sociologist Michel Maffesoli has underlined how the baroque resurfaces in times of crisis,[1] and in Latin America the baroque has been strongly linked to contexts of crisis and critique. Jorge Luis Borges, in his preface to* The Universal History of Infamy, *underlines its centrality when a culture appears to have depleted its capacity to engage its present. In a similar vein, the Spanish philosopher Eugenio d'Ors frames the baroque within a context of a culture's having exhausted its criticality and creative impulses. Throughout history different cultures have, according to d'Ors, passed through a baroque stage of civilization following their zenith.*

In Latin America, the fashioning of cultural identities has been linked to postcolonial positions and negotiations with projects of modernity and the nation. In Brazil, Antropofagia *was a movement, ideology, and cultural construct that played a foundational role in defining cultural identity. Oswald d'Andrade's seminal manifesto shows how the fashioning of a national culture relies on cultural and political histories to position itself contemporarily. A pioneer of the artistic concept of the "marvelous real," Cuban writer and critic Alejo Carpentier recognized the centrality of the first encounters between Europeans and the Americas and colonialism to an understanding of Latin American identity. The baroque for Carpentier is a historical constant, but in contrast to d'Ors, he sees it as the expression of a civilization's highest achievement. The Cuban-born cultural historian, poet, novelist, and critic José Lezama Lima is an intellectual heir of Carpentier. For Lezama Lima, the baroque also provided a key to understanding American expressions and identities. Colombian-born curator Carolina Ponce de León belongs to a contemporary generation that is engaged in radical critiques of Eurocentric and hegemonic constructs that have devalorized modernism in Latin America.*

1. See Michel Maffesoli, "La baroquisation du monde," *in Au creux des apparences: Pour une éthique de l'esthétique* (Paris: Plon, 1990).

~

From *A Universal History of Infamy*
Jorge Luis Borges

I should define as baroque that style which deliberately exhausts (or tries to exhaust) all its possibilities and which borders on its own parody. It was in vain that Andrew Land, back in the eighteen-eighties, attempted a burlesque of Pope's *Odyssey*; that work was already its own parody, and the would-be parodist was unable to go beyond the original text. "Baroque" is the name of one of the forms of the syllogism; the eighteenth century applied it to certain excesses in the architecture and painting of the century before. I would say that the final stage of all styles is baroque when that style only too obviously exhibits or overdoes its own tricks.

From Jorge Luis Borges, "Preface to the 1954 Edition," in *A Universal History of Infamy*, trans. Norman Thomas di Giovanni (New York: E. P. Dutton, 1972), 11.

~

From *The Baroque*
Eugenio d'Ors

Just as the modern anatomist is not prevented by any system-based scientific classification he may use from continuing to apply the ancient topographical and lineal classification: "Head, torso, extremities, etc.," the humanist historian, as devoted to "eons" as he may be, continues to use chronological and geographical expressions and speaks constantly of the twelfth or the eighteenth centuries, of Spain, France or Burgundy....

...Two labels—the common one, linked to the genus, and the particular, to the species—are an adequate symbol of this definition. The lion is *Felix leo*; the tiger, *Felix tigris*; the cat, *Felix catus*; in this way we know that the three species belong to a common genus, to the "feline" genus. ...Such is the sole aspiration the modern science of culture. It seeks to find within the eon the common genus of a broad set of historical disciplines, somewhat removed from

~

EL SOCIÓLOGO FRANCÉS *Michel Maffesoli ha enfatizado la manera en que el barroco resurge en momentos de crisis,[1] y en América Latina el barroco ha estado fuertemente ligado a contextos de crítica y crisis. Jorge Luis Borges, en su prefacio a su* Historia universal de la infamia, *subraya su centralidad cuando una cultura parece haber agotado su capacidad de enfrentarse con su propio presente. De manera similar, el filósofo español Eugenio d'Ors enmarca el barroco en el contexto de una cultura que ha agotado sus impulsos críticos y creativos. A lo largo de la historia, diversas culturas han, según d'Ors, atravesado una etapa de civilización barroca que seguía a su apogeo.*

En América Latina, se ha asociado la formación de identidades a posiciones postcoloniales y negociaciones con la modernidad y la nación. En Brasil, la Antropofagia *fue un movimiento, ideología y constructo cultural que jugó un papel fundamental en la definición de la identidad cultural. El manifiesto de Oswald de Andrade muestra como la formación de una cultura nacional se apoya en historias culturales y políticas para posicionarse de manera contemporánea. El escritor y crítico cubano Alejo Carpentier, pionero del concepto artístico de lo "real maravilloso," reconoció la centralidad de los primeros encuentros entre europeos y America, y el colonialismo como claves para la comprensión de la identidad latinoamericana. El barroco, para Carpentier, es una constante histórica, pero, en contraste con d'Ors, lo ve como una expresión de los mayores logros de una civilización. El historiador cultural, poeta, novelista y crítico cubano José Lezama Lima es un heredero intelectual de Carpentier. Para Lezama Lima, el barroco también aporta una clave para la comprensión de la expresión y la identidad de América. La curadora nacida en Colombia, Carolina Ponce de León pertenece a una generación contemporánea dedicada a críticas radicales de los constructos eurocentristas y hegemónicos que han devaluado el modernismo en América latina.*

1. Ver Michel Maffesoli, "La baroquisation du monde," en *Au creux des apparences: Pour une éthique de l'esthétique* (Paris: Plon, 1990).

~

De *Historia universal de la infamia*
Jorge Luis Borges

Yo diría que barroco es aquel estilo que deliberadamente agota (o quiere agotar) sus posibilidades y que linda con su propia caricatura. En vano quiso remedar Andrew Lang, hacia mil ochocientos ochenta y tantos, la *Odisea* de Pope; la obra ya era su parodia y el parodista no pudo exagerar su tensión. *Barroco (Baroco)* es el nombre de uno de los modos del silogismo; el siglo XVIII lo aplicó a determinados abusos de la arquitectura y de la pintura del XVII; yo diría que es barroca la etapa final de todo arte, cuando éste exhibe y dilapida sus medios.

De Jorge Luis Borges, "Prólogo a la edición de 1954," en *Historia universal de la infamia* ([Buenos Aires]: Emecé Editores, [1954]), 9.

~

De *Lo barroco*
Eugenio d'Ors

Así como el anatomista moderno, aunque utilice una clasificación científica en sistemas, no renuncia por ello a servirse de la Antigua clasificación topográfica y lineal: «Cabeza, tronco, extremidades, etc.», el historiador humanista, bien que se consagre a los «eones», no deja, sin embargo, de emplear expresiones cronológicas y geográficas y habla a cada instante del sigle XII o del XVIII, de España, de Francia o de Borgoña....

... El león es *Felix leo*; el tigre, *Felix tigris*; el gato, *Felix catus*; sabemos así que las tres especies pertenecen a un género común, al género «felino». . . . No a otra cosa, en suma, aspira la moderna ciencia de la cultura. Quiere encontrar en el *eón* el género común, a series vari-

one another. And, in knowing the common genus, it will not ignore the specific differences. On the contrary, it will dichotomically superimpose the symbol of the latter over that of the former.

Convinced, for example, that the gothic and romantic share a common denominator and that their particular representations emerge from a single eon, we shall present a dichotomic definition of each one. We shall say "gothic baroque," as *Felix tigris* expresses, and "romantic baroque," like *Felix catus*....

... Among the variations of the eternal baroque, the art critic, as well as the cultural critic, must consider a baroque of a whimsical and artificial nature, a *Barocchus officinalis* (official baroque), harmoniously blended with the curious impulse typical of the common ideas of romanticism, at the "end of the century" and in the years following World War I, when people adhered, even with a fetishist mercy, to the flowery nature of the *character* of local picturesque color, always disappearing after capturing a national or regional type. The young lady from Provence, dressed as an Arlesian girl; the Scotsman, typically donning skirts or bagpipes; the Spanish painter, who in the markets of Paris or New York offers an entire anecdotal production on the Basque customs and Andalusian art of bullfighting; the writer or the philologist who use the Majorcan dialect as a means of expression; the religious or political apostle of Bavarian particularities, those in America who carry on the Incan or Aztec tradition. They all form, without knowing, a rich repertoire of baroque chaos within the species of the *Barrocchus officinalis*. Just as the marchioness of Versailles playing shepherdess; or the Swiss painter as Liotard, choosing the Turkish suit to wear around the house; or Paul Gauguin plunging into to the deepest territory of insular Oceania in search of the lustful taste of primitive life, the nudity of the Lost Paradise. ... All in all, it is possible for baroquism to be present in nakedness itself. For more than one contemporary nudist, the absence of dress holds an intimate meaning that is more artificial, more emphatic, more "office-like" than the one the curly wig may have held for the head of the eighteenth-century man.

From Eugenio d'Ors, *Lo barroco* (Madrid: Tecnos, 1993), 89, 90–91, 96–97. Translated from the Spanish by Jamie Feliu

~

From "The Antropofagia Manifesto"
Oswald de Andrade

I
Only Antropofagia brings us together. Socially. Economically. Philosophically.

II
Tupi or not Tupi, that is the question.

V
I am only interested in that which is not mine. The law of Man. The law of the cannibal.

IX
It was because we never had a grammar, nor old vegetable collections. And we never knew what was urban, suburban, border, and continental. Lazy in the world map of Brazil.

One participating conscience, one religious rhythm.

XI
We want the Caraiba revolution. Greater than the French Revolution. The unification of all effective revolutions toward man. Without us, Europe would not even have its sorry declaration of the rights of man.

The golden age announced by America. The golden age. And all the girls.

XIII
We were never catechized. We live through a sleepwalking right. We made Christ be born in Bahia. Or in Belém de Pará.

XIX
Itineraries. Itineraries. Itineraries. Itineraries. Itineraries. Itineraries. Itineraries.

XX
The Caraiba Instinct.

XXXIV
We had no speculation. But we had divination. We had a policy that was the science of distribution. And a socialplanetary system.

From Oswald de Andrade, "Manifiesto Antropófago," in *Las vanguardias latinoamericanas*, ed. Jorge Schwartz (Barcelona: Catedra, 1991), 143–49. Translated from the Spanish by Jamie Feliu.

dadas de conocimientos históricos, más o menos alejados cronológicamente entre sí. Y, al conocer el género común, no desconocerá por ello las diferencias específicas. Al contrario, superpondrá dicotómicamente el símbolo de las segundas al símbolo el primero.

Convencido, verbigracia, de que lo gótico y lo romántico tienen un común denominador y que sus manifestaciones específicas respectivas salen de un mismo *eón*, daremos una definición dicotómica de cada una de ellas. Diremos «Barroco gótico», como dice *Felix tigris*, y «Barroco romántico», como *Felix catus*....

...Entre las variedades del Barroco eterno, el crítico de arte debe tomar en cuenta, y no menos el crítico de la cultura, a un Barroco de índole caprichosa y artificiosa, a un *Barocchus officinalis*, muy bien compadecido con el curioso impulso propio de las ideas corrientes entre el romanticismo, en el «Fin-de-Siglo» y en la Trasguerra, donde se obedece, con piedad fetichista inclusive, a las floraciones poco ingénues del *carácter* del color local pintoresco, siempre bebiendo los vientos tras de la consecución de un tipo nacional o regional. La señorita de Provenza, que se disfraza de arlesiana; el caballero escocés, que lleva en estandarte unas faldas o una cornamusa; el pintor español, que en los mercados de París o de Nueva York presenta toda una producción anecdótica sobre las costumbres vascas o la tauromaquia andaluza; el escritor o el filólogo que toman por medio de expression el dialecto de Mallorca; el apóstol religioso o político del particularismo bávaro; los continuadores, en América, de la tradición incaica o azteca, constituyen todos, sin saberlo, un rico repertorio de casos de barroquismo, dentro de la especie del *Barocchus officinalis*. Al igual que la marquesita de Versalles jugando a pastora; o que el pintor suizo Liotard, tomando para andar por casa el traje de turco; o que Paul Gauguin yéndose a buscar en lo más profundo de la Oceanía insular y salvaje el sabor lascivo de la vida primitiva, la desnudez del Paraíso Perdido.... Para decirlo todo, cabe que se dé el barroquismo en la desnudez misma. Para más de un nudista contemporáneo, la ausencia de vestidos tiene una significación íntima más artificial, más enfática, más «oficinal», que, para la cabeza de un hombre del siglo XVIII, pudo tener la peluca rizada.

De Eugenio d'Ors, *Lo barroco* (Madrid: Tecnos, 1993), 89, 90–91, 96–97.

~

De "Manifiesto Antropófago"
Oswald de Andrade

I
Sólo la antrofogaia nos une. Socialmente. Económicamente. Filosóficamente.

II
Tupi, or not tupí, that is the question.

V
Sólo me interesa lo que no es mío. Ley del hombre. Ley del antropófago.

IX
Fue porque nunca tuvimos gramática, ni colecciones de vegetales viejos. Y nunca supimos lo que era urbano, suburbano, fronterizo, y continental. Perezosos en el mapa-mundi del Brazil.

Una conciencia participante, una rítmica religiosa.

XI
Queremos la revolución Caraiba. Mayor que la Revolción Francesa. La unificación de todas las revoluciones eficaces en la dirección del hombre. Sin nosotros Europa no tendría siquiera su pobre declaración de los derechos del hombre.

La edad del oro anunciada por América. La edad de oro. Y todas las girls.

XIII
Nunca fuimos catequizados. Vivimos a través de un derecho sonámbulo. Hicimos que Cristo naciese en Bahía. O en Belém de Pará.

XIX
Itinerarios. Itinerarios. Itinerarios. Itinerarios. Itinerarios. Itinerarios. Itinerarios.

XX
El instinto Caraiba.

XXXIV
No tuvimos especulación. Pero teníamos adivinación. Teníamos política que es la ciencia de la distribución. Y un sistema socialplanetario.

De Oswald de Andrade, "Manifiesto Antropófago," en *Las vanguardias latinoamericanas*, ed. Jorge Schwartz (Barcelona: Catedra, 1991), 143–49.

From "The Baroque and the Marvelous Real"

Alejo Carpentier

And why is Latin America the chosen territory of the baroque? Because all symbiosis, all *mestizaje*, engenders the baroque. ...

...The marvelous real that I defend and that is our own marvelous real is encountered in its raw state, latent and omnipresent, in all that is Latin American. Here the strange is commonplace, and always was commonplace. ...

How could America be anything other than marvelously real, if we recognize certain very interesting factors that must be taken into account? ...When Bernal Díaz del Castillo laid eyes for the first time on the panorama of Tenochtitlan, the capital of Mexico, the empire of Montezuma, it had an urban area of a hundred square kilometers—at a time when Paris had only thirteen. And marveling at the sight, the conquerors encountered a dilemma that we, the writers of America, would confront centuries later: the search for the vocabulary we need in order to translate it all. ...

Our world is baroque because of its architecture—this goes without saying—the unruly complexities of its nature and its vegetation, the many colors that surround us, the telluric pulse of the phenomena that we still feel. There is a famous letter written to a friend by Goethe in his old age in which he describes the place near Weimar where he plans to build a house, saying: "Such joy to live where nature has already been tamed forever." He couldn't have written that in America, where our nature is untamed, as is our history, a history of both the marvelous real and the strange in America that manifests itself in occurrences like these that I'll recall quickly. King Henri Christophe, from Haiti, a cook who becomes the emperor of an island and who, believing one fine day that Napoleon is going to reconquer the island, constructs a fabulous fortress where he and all of his dignitaries, ministers, soldiers, troops could resist a siege of ten years' duration. Inside, he stored enough merchandise and provisions to last ten years as an independent country (I refer to the Citadel of La Ferrière). In order that this fortress have walls capable of resisting attacks by the Europeans, he orders that the cement be mixed with the

De "Lo barroco y lo real maravilloso"

Alejo Carpentier

¿Y por qué es América Latina la tierra de elección del barroco? Porque toda simbiosis, todo mestizaje, engendra en barroquismo...

Lo real maravilloso, en cambio, que yo defiendo y es lo real maravilloso nuestro, es el que encontramos al estado bruto, latente, omnipresente en todo lo latinoamericano. Aquí lo insólito es cotidiano, siempre fue cotidiano...

... ¿Y cómo no iba a ser real maravilloso lo americano, si tenemos conciencia de ciertos factores muy interesants con los cuales hay que contar?... Pues bien, cuando Bernal Díaz del Castillo se asomó por primera vez al panorama de la ciudad de Tenochtitlan, la capital de México, el imperio de Moctezuma, tenía un área urbana de cien kilómetros cuadrados—cuando Paris, en esa misma época tenía trece. Y maravillados por lo visto, se encuentran los conquistadores con un problema que vamos a confrontar nostros, los escritores de América, muchos siglos más tarde. Y es la búsqueda del vocabulario para traducir aquello. ...

Nuestro mundo es barroco por la arquitectura—eso no hay que demostrarlo—,porel enrevesamiento y la complejidad de su naturaleza y su vegetación, por la policromía de cuantos nos circunda, por la pulsión telúrica de los fenómenos a que estamos todavía sometidos. Hay una carta famosa de Goethe en la vejez, escrita a un amigo, describiéndole un lugar donde él piensa edificar una casa cerca de Weimar, y dice: "Qué dicha vivir en estos países, donde la naturaleza ha sido domada ya para siempre." No hubiera podido escribir eso en América, donde nuestra naturaleza es indómita, como nuestra historia, que es historia de lo real maravilloso y de lo insólito en América, y que para mí se manifesta en hechos como éstos que voy a recordar muy rápidamente: el rey Henri Christophe, de Haiti, cocinero que llega a ser emperador de una isla, y que pensando un buen día que Napoleón va a reconquistar la isla, construye una fortaleza fabulosa donde podría resistir un asedio de diez años con todos sus dignatarios, ministros, soldados, tropas, todo y tenía almacenadas mercancías y alimentos para poder existir diez años como país independiente (hablo de la Ciudadela La Ferreière). Y para que esta fortaleza tenga paredes que resistan el ataque

REMIGIO CANTAGALLINA
The "Argonautica": Eurythus, Echion, and Aethalides, Guided by Mercury in the Form of a Peacock / El "Argonautica": Eurythus, Echion y Aethalides, dirigido por Mercurio en la forma de un pavo real, 1608
Etching / grabado
8 x 10⅝ in. (20.1 x 27.4 cm) (approx.)
The Harvard Theatre Collection, Harvard University, Cambridge

EVRITO ECHIONE E ETALIDE
Condotti da Mercurio fatta dal Sig.^r Cont Alberto e Sig.^r Carlo de Bardi et Agnolo Gucciardini

blood of hundreds of bulls. This is marvelous. Mackandal's revolt, which makes thousands and thousands of slaves in Haiti believe that he has lycanthropic powers, that he can change into a bird or horse, a butterfly, an insect, whatever his heart desires. So he foments one of the first authentic revolutions of the New World…. Juana de Azurduy, the prodigious Bolivian guerilla, precursor of our wars of independence, takes a city in order to rescue the head of the man she loved, which was displayed on a pike in the Main Plaza, and to whom she had borne two sons in a cave in the Andes. Auguste Comte, the founder of positivism, is worshipped even today in Brazilian churches. …One night in Barlovento I stumbled upon a popular poet named Ladislao Monterola who didn't know how to read or write but, when I asked him to recite one of his compositions, gave me his own deca-syllabic version of the *Chanson de Roland*, the history of Charlemagne and the peers of France. … If our duty is to depict this world, we must uncover and interpret it ourselves. Our reality will appear new to our own eyes. Description is inescapable, and the description of a baroque world is necessarily baroque, that is, in this case the *what* and the *how* coincide in a baroque reality.

From Alejo Carpentier, "The Baroque and the Marvelous Real" (1975), in *Magical Realism: Theory, History, and Community*, ed. Lois Parkinson Zamora and Wendy B. Farris (Durham, N.C.: Duke University Press, 1995), 88–107.

~

From "Baroque Curiosity"
José Lezama Lima

Back in the nineteenth century, when ignorance, rather than negation of the baroque was a *divertimento*, its scope was extremely limited; this term usually referred to an excessive, flowery, formalist style, lacking in true and profound essence as well as fertilizing irrigation. Baroque—as a word and term—was then followed a series of peremptory negations, deteriorated and mortifying allusions. In the course of our century, the word seemed to run a different risk, when it became valued as a stylistic manifestation that ruled for two hundred years the artistic field and reappeared in different countries in diverse periods as a new temptation and as an unknown challenge, its domain so vastly stretched as to include Loyola's exercises, the paintings of Rembrandt and El Greco, Rubens's celebrations, and Phillip of Champagne's asceticism, Bach's fugues, a cold and a boiling baroque, Leibniz's mathematics, Spinoza's ethics, and even some critic stretched the generalization as far as to state that the land was classic and the ocean baroque. We can see that its domain reaches the height of its arrogance, since the baroque galleons of Spain sail upon a sea tinged with an equally baroque ink.

Of the types we might point out, in a European baroque, accumulation without tension and asymmetry without plutonism, derived from a manner of approaching the baroque without leaving behind the gothic nor that harsh definition by Worringer: the baroque is a degenerated gothic. Our appreciation of the American baroque must clarify: first, there is tension in the baroque; secondly, there is plutonism, begetting fire that breaks the fragments and unifies them; in the third place, it is not a degenerating style, but a fulfilling one, that in Spain and in Spanish America it represents the acquisition of language, perhaps unique in the world, furniture for the house, life forms and forms of curiosity, mysticism that embraces new modules for prayer, ways of tasting and of dealing with delicacies, which exhale a holistic life that is refined, mysterious, theocratic, and self-referential, wandering in its form yet very much rooted in its essences.

Repeating Weisbach's sentence, adapting it to what is American, we could say that among us the baroque was the art of the counter-conquest. It represents the triumph of the city, and an American set there fruitfully and with a normal way of living and dying.

From José Lezama Lima, "La expression americana," in *Obras completas*, vol. 2, *Ensayos/cuentos* (Mexico City: Aguilar, 1977), 302–3. Translated from the Spanish by Fernando Feliu-Mogi.

de los hombres de Europa, hace fraguar el cemento con sangre de centenares de toros. Eso es maravilloso. La revuelta de Mackandal, que tiene poderes licantrópicos, que puede transformase en caballo, en mariposa, en insecto, en lo que quiera, y promueve con ello una de las primeras revoluciones auténticas del Nuevo Mundo…. Juana de Azurduy, la prodigiosa guerrillera boiviana, precursa de nuestra guerra de independencia, que un día toma una ciudad para rescatar la cabeza del hombre amado que estaba expuesta en una pica, en la Plaza Mayor, y a quien había dado dos hijos que había tenido en una caverna de los Andes. El hecho de que Auguste Comte, fundador del positivismo, tenga hoy templos donde se le rinde culto, en el Brasil. …El hecho de que yo una noche, en Barlovento, me tropezara con un poeta popular llamado Ladislao Monterola, que no sabía ni leer ni escribir, y cuando le pedí que me recitara una composición suya, me contó en décimas de su hechura la Canción de Rolando, la historia de carlomagno y los pares de Francia. …Y si nuestro deber es el revelar este mundo, debemos mostrar, interpretar las cosas nuestras. Y esas cosas se presentan cómo cosas nuevas a nuestros ojos. La descripción es ineludible, y la descripción de un mundo barroco has de ser necesariamente barroca, ed decir, el qué y el cómo en este caso se compaginan ante una realidad barroca.

Alejo Carpentier, "Lo barroco y lo real maravilloso," en *Obras completas*, vol. 13 (México, D.F.: Siglo XXI, 1990), 182, 187, 188–90.

~

De "La curiosidad barroca"
José Lezama Lima

Cuando era un divertimento, en el siglo XIX, más que la negación, el desconocimiento del barroco, su campo de visión era en extremo limitado, aludiéndose casi siempre con ese término a un estilo excesivo, rizado, formalista, carente de esencias verdaderas y profundas, y de riego fertilizante. Barroco, y a la palabra seguía una sucesión de negaciones peretorias, de alusiones deterioradas y mortificantes. Cuando en lo que va del siglo, la palabra empezó a correr distinto riesgo, a valorarse como una manifestación estilista que dominó durante doscientos años el terreno artístico y que en distintos países y en diversas épocas reaparece como una nueva tentación y un reto desconcido, se ampiló tanto la extension de sus dominios, que abarcaba los ejercicios loyolistas, la puntura de Rembrandt y el Greco, las fiestas de Rubens y el ascestimo de Phillip de Champagne; un barroco frio y bullente, la matemática de Liebnitz, la ética de Spinoza, y hasta algún crítico excendiéndose en la generalización y afirmaba que la tierra era clásica y el mar barroco. Vemos que aquí sus dominios llegan al máximo de su arrogancia, y que los barrocos galerones hispanos recorren un mar teñido pur una tinta igualmente barroca.

De las modalidades que pudiéramos señalar en un barroco europeo, acumulación sin tension y asimetría sin plutonismo, derivadas de una manera de acercarse al barroco sin olvidar el gótico y de aquella definición tajante de Worringer: el barroco es un gótico degenerado. Nuestra apreciación del barroco americano estará destinada a precisar: Primero, hay una tension el barroco; Segundo, un plutonismo, fuego originario que rompe los fragmentos y los unifica; tercero, no es un estilo degenerescente, sino plenario, que en España y en la América española representa adquisiciones de lenguaje, tal vez únicas en el mundo, muebles para la vivienda, formas de vida y de curiosidad, misticismo que se ciñe a nuevos módulos para la plegaria, maneras del saboreo y del tratamiento de los manjares, que exhalan un vivir completo, refinado y misterioso, teocrático y ensimismado, errante en la forma y arraigadísimo en sus esencias.

Repitiendo la frase de Weisbach, adaptándola a lo americano, podemos decir que entre nosotros el barroco fue un arte de la contra-conquista. Representa un triunfo de la ciudad y un americano allí instalado con fruición y estilo normal de vida y muerte.

De José Lezama Lima, "La expression americana," en *Obras completas*, tomo 2,

From "Alternative Paths for the Noble Savage"

Carolina Ponce de León

Latin American art is faced with creating a new cultural topography internally and externally, and diversifying the preconceived parameters within which it has been placed and which promote cultural underevaluation—such things as "the exotic paradise" (geographical and sexual) of preindustrial magic realism, political instability, and the postcolonial condition. This frame of reference creates an ideologically charged set of expectations: finding a folkloric, ritualistic, political, or simply derivative artistic response. The modernist model only allows two options for the art of the periphery: one, correspondence to the models of the center, which condemns it to being an epigone and to seeing itself diluted within aseptic internationalism; two, difference, tricked out with political, religious, or social exoticism, as the only possibility for originality. If Europe underwent its self-criticism in the eighteenth century through the romantic figure of the "noble savage," in today's world the condescending understanding of difference reiterates that kind of relationship: it's constituted in an inverted model of the center, one that cannot be communicated, that is intangible, separated, and alien.

Although most Latin American nations took stylistic tendencies from the centers, it was not, in the best cases, done in a servile manner. Looking at Latin American art through the filter of the modernist model reveals little about what attempts to invent modernity meant in the countries of the southern half of the hemisphere. Modernity in the art of Latin America does not have a one-for-one correlation with that of the industrialized nations. Under the permanent tension and demand—as much internal as external—of validating its position with regard to identity, social priorities, tradition, and universality, the production of art represented, and still represents, a clear ethic, social, and cultural commitment.

Carolina Ponce de León, "Alternative Paths for the Noble Savage," *Parkett*, no. 38 (1993): 155–56.

Ensayos / cuentos (México, D.F.: Aguilar, 1977), 302–3.

De "Las vías alternas del salvaje noble"

Carolina Ponce de León

El arte latinoamericano se enfrenta a una nueva topografía cultural, interna y externamente, y a una diversificación de los parámetros preconcebidos dentro de los cuales ha sido ubicado y que promueven la subvaloración cultural a través de cosas como "el paraíso exótico" (geográfico y sexual) del realismo mágico preindustrial, la inestabilidad política, y la condición poscolonial. Este marco de referencia crea una serie de expectativas ideológicamente cargadas: encuentra una respuesta artística folkórica, ritualista, política, o simplemente derivativa. El modelo modernista sólo permite dos opciones al arte de la periferia. Una gira en torno a la correspondencia con los modelos del centro, que lo condenan a ser imitativo, mediocre y a verse diluido en el internacionalismo aséptico; la segunda comprende la diferencia, con todas su trampas: el exotismo político, religioso o social como la única forma posible de demostrar originalidad. Si Europa hizo su autocrítica en el siglo dieciocho mediante la figura romántica del "buen salvaje," en el mundo contemporáneo la comprensión condescendiente de la diferencia reitera ese tipo de relación y, que se constituye en un modelo invertido del centro, uno que no puede ser comunicado, es intangible, separado, extraño.

Aunque la mayoría de las naciones latinoamericanas tomaron sus tendencias estilísticas de los centros, no fue, en los mejores casos, hecho de manera servil. Observando el arte latinoamericano mediante el filtro del modelo modernista revela poco acerca lo que significaban los proyectos de inventar la modernidad en los países de la mitad sur del hemisferio. La modernidad en el arte de América latina no tiene una correlación directa con la de las naciones industrializadas. Bajo la tensión permanente y la demanda—tanto interna como externa—de legitimar sus posiciones en torno a la identidad, las prioridades sociales, la tradición y la universalidad, la producción de arte representó, y todavía representa, un claro compromiso ético, social, y cultural.

De Carolina Ponce de León, "Alternative Paths for the Noble Savage," *Parkett*, no. 38 (1993): 155–56. Version al espagñol de Fernando Feliu-Mogi.

FRANS POST
Brazilian Landscape, Said to Be Pernambuco / Paisaje Brasileña, presunto ser Pernambuco,
c. 1660
Oil on canvas / óleo sobre tela
20 x 26 in. (50.8 x 66 cm)
The Catholic University of America, Oliveira Lima Library, Washington, D.C.

Anonymous / Anónimo
Peru, Cuzco school / Perú, escuela de Cuzco
Our Lady of Cocharcas (Under the Baldachin) / Nuestra Señora de Cocharcas (Bajo el baldachino), 1765
Oil on canvas / óleo sobre tela
78 1/4 x 56 1/2 in. (198.7 x 143.5 cm)
Brooklyn Museum of Art, Bequest of Mary T. Cockroft

PART IV
THE BAROQUE AND POSTMODERNISM
El barroco y la postmodernidad

In modernity, *as we have seen, the baroque resurfaces in contexts of crisis as a means of coming to terms with cultural identities, particularly in Latin America. In postmodernity the baroque resurfaces with a vengeance, not only as a revalorization of an art historical period that was the object of modernism's disdain but, more importantly, also as a response to key shifts in culture and society. In postmodernism, the baroque is framed within postnational—that is to say, global—practices and contexts.*

The origins of globalization during the colonial period have been a central concern of French cultural historian Serge Gruzinski. Focusing on the passages from the baroque to postmodernity, Gruzinski analyzes key cultural issues that are expressed in a variety of cross-cultural and cross-disciplinary forms. Italian semiotician Omar Calbrese also deals with the contemporary manifestation of the baroque, the neobaroque, as a means of understanding expressions that defy hegemonic modernist cultural constructs. The Cuban-born novelist, philosopher, and critic Severo Sarduy is an emblematic figure who intellectually bridges Europe and the Americas. Drawing from and critiquing the legacy of Alejo Carpentier and José Lezama Lima, Sarduy reconfigures the baroque in postmodern registers, taking inspiration from an array of traditions and figures.

One of the first curatorial proposals to deal with the baroque and contemporary art was Lisa Corrin's Going for Baroque *(1995). Our excerpt recognizes her pioneering contribution. The present exhibition,* Ultrabaroque, *highlights artists who work across disciplines and in an array of practices. Like their baroque counterparts, many Latin American artists write and participate in a larger intellectual arena that may or may not be directly related to their visual and cultural practices. The Brazilian-born Tunga, a major figure in contemporary art, works in performance, sculpture, and writing. His book* Barroco de lírios, *conceived as a kind of self-retrospective, focuses on the legacy and transfiguration of the baroque in contemporary Havana and reads like a parable inspired by Franz Kafka or Jorge Luis Borges. Like his fellow countryman Tunga, Nuno Ramos is engaged in a variety of practices. The text reprinted here provides a kind of inventory of forms and sensations, providing a key to the artist's complex visual and formal language. An artist based in Los Angeles and Mexico City, Rubén Ortiz Torres offers postmodern ethnographic reflections on the low-rider as an object and signifier of hybridity.*

~

From "From the Baroque to the Neo-Baroque"
Serge Gruzinski

1991: Images

1. Suppose we have a cluster of images and sounds whose associations form surprising labyrinthine patterns that repeatedly intersect and blend. Or, to put it a bit differently, how might we go from Greenaway to Madonna by way of New Spain—that is, colonial Mexico—and then by way of contemporary Mexico?

2. In the Spain reinvented by Pedro Almodóvar in his film *Entre tinieblas [Dark Habits]*, Madrid's monasteries of the 1980s have rediscovered the exuberance and heady perfumes of the Baroque cloisters of the seventeenth century, which were ornamented with glittering statues that worshipers clothed and adorned in ecstatic exaltation. All that is lacking in his film are the native shamans who used to provide the nuns of New Spain with their precious mind-altering drugs and abortive herbs.

3. In Mexico we find one of Almodóvar's actresses, the Hispano-Mexican rock singer Alaska, whose songs echo the arias of New Spain's greatest composer, Manuel de Zumaya. Both of them draw on the same religious rhetoric to find the explosive brilliance of a frenzied mysticism, or of a neo-Baroque delirium:

En la modernidad, *como hemos visto, el barroco reaparece en los contextos de crisis como manera de formular identidades culturales, especialmente en América Latina. En la posmodernidad el barroco resurge con mayor vigor, no sólo como una revalorización de un periodo histórico del arte que fue objeto de desdén por parte del modernismo, sino también, y con mayor trascendencia, como una respuesta a los significativos cambios de la cultura y la sociedad. En la postmodernidad, el barroco se encuadra dentro de las prácticas posnacional—es decir, globales.*

Los orígenes de la globalización durante el periodo colonial han sido una preocupación clave para el historiador cultural francés Serge Gruzinski. Enfocándose en citas de pasajes que van desde el barroco a la postmodernidad, Gruzinski analiza temas culturales clave expresados en una variedad de formas transculturales y transdisciplinarias. El semiótico italiano Omar Calabrese también trata la manifestación contemporánea del barroco, el neobarroco, como un modo de entender expresiones que desafían constructos culturales modernistas hegemónicos. El novelista, filósofo y crítico Severo Sarduy, nacido en Cuba, es un personaje emblemático que enlaza intelectualmente Europa y América. Nutriéndose y criticando el legado de Alejo Carpentier y José Lezama Lima, Sarduy reconfigura el barroco en un registro postmoderno, inspirándose en una amplia serie de tradiciones y figuras.

Una de las primeras propuestas curatoriales que enlazó el barroco y el arte contemporáneo fue Going for Baroque *(1995) de Lisa Corrin. Nuestra cita registra la originalidad de su contribución. La exposición actual,* Ultrabaroque, *resalta artistas que trabajan a través de las disciplinas y en una variedad de prácticas. Como sus homólogos barrocos, muchos artistas latinoamericanos escriben y participan en un campo intelectual que puede o no estar relacionado a sus prácticas visuales y culturales. Tunga, un personaje destacado del arte contemporáneo, nacido en Brasil, trabaja también en performance, escultura, y escritura. Su libro* Barroco de lirios, *concebido como una especie de autorretrospectiva, se centra en el legado y la transfiguración del barroco en La Habana contemporánea, y se lee como una parábola inspirada por Franz Kafka o Jorge Luis Borges. Como su compatriota Tunga, Nuno Ramos está involucrado en una amplia gama de prácticas. El texto reproducido aquí ofrece una especie de inventario de formas y sensaciones, ofreciendo una clave al complejo leguaje visual y formal del artista. Un artista basado en Los Angeles y la Ciudad de México, Rubén Ortiz Torres, ofrece reflexiones etnográficas postmodernas sobre el low rider como objeto y significante de hibridez.*

~

De "Del barroco al neobarroco"
Serge Gruzinski

1991: imágenes

1. Supongamos un haz de imágenes y de sonidos cuyas asociaciones delinean dédalos sorprendentes, se cruzan y coinciden constantemente. O sea: ¿cómo transitar de Greenaway a Madonna, pasando por Nueva España, es decir, por el México de la colonia, y luego por el México contempráneo?

2. En la España reinventada del cineasta Pedro Almodóvar *(Entre tinieblas)*, los conventos de Madrid en los ochenta se llenaron otra vez de exuberancias, de estatuas engalanadas, vestidas en la exaltación del placer; exhalan perfumes embriagadores de claustro del diecisiete barroco. Les faltan quizás los brujos indígenas que surtían las monjas de Nueva España de precios psicotrópicos y yerbas abortivas.

3. En México, descubrimos una de las actrices de Almodóvar, la cantante de rock hispano-mexicana Alaska, cuaya canciones parecen remitirse a las arias del gran compositor de Nueva España, Manuel de Zumaya. La

Zumaya (1685–1755)

Today she rises, carried away
on wings of cherubs
to eliminate the clouds,
the venerated queen.
But why didn't she rise by herself?
Why? Why didn't she ascend?
She does not rise by her own powers,
Mary who is created,
and even the most exalted of all women
needs to be raised …

Alaska (1989)

I want to be a saint …
I want to be hallucinating
 and enraptured,
to have stigmata on my hands,
on my feet, and on my side,
I want to be a saint,
I want to be a *beata*,
I want to be canonized …
I want to be encloistered
and to live as a martyr,
I want to be sanctified …

4. Return of the future: The pyramids of 2019 Los Angeles in *Blade Runner* (Ridley Scott), reminiscent of those of Teotihuacán, and the gigantic metropolis of *Total Recall* (Paul Verhoeven)—domain of that supremely postmodern android, Arnold Schwarzenegger—refer us back to the image of 1989 Mexico, as if the greatest city in the world, blurring chronologies and temporal laws, defying the boundaries between the imaginary and the real, belonged to the realm of science fiction without ceasing to be Tenochtitlán, the *umbilicus mundi*.

In considering these films, images, and musical forms, from Greenaway to Madonna by way of Schwarzenegger and Almodóvar, one enters a space textured with quotations and fragments that today are in the process of crystallizing before us and within us. This space draws us irresistibly toward an obscure, dusky shore in our memory signaled by the title of Almodóvar's film *Entre Tinieblas* (literally, Among the Shadows)—namely, the Hispanic and American Baroque, product of the Counter-Reformation and of the New World—as if there were multiple paths connecting the Baroque to our postmodernity. But might there be other links, other bridges, than these furtive points of similarity between the Baroque and the "Neo-Baroque" (to use a term more appropriate for the world we are about to explore)?

1520–1530: A Fractal Society

If such connections exist, they are not the only ones that a European or Italian approach tries to offer us.[1] For is it possible to substitute the term "Neo-Baroque" for the term "postmodern" without taking into account the prodigious inventiveness of Baroque civilization, which cannot be reduced to its European versions, even to those of the Mediterranean? How can one fully acknowledge the Ibero-American colonial experience, which for three centuries has transplanted Western society and culture to the soil of the New World, creating, thought its interactions with Indian peoples, a world that is without precedent and that has continued to evolve within the confines of modernity?

Isn't it possible that colonial Baroque civilizations may have paved the way for the Neo-Baroque era? And might it not have prepared the way all the more easily because it was not separated from the postmodern era by the long gestation of the industrial age, with its metamorphoses, ruptures, and revolution? Couldn't we evaluate, from this perspective, the role of sensibilities and emotions, and, in a more general way, the influence of Baroque imaginaries and their melding on the prediction of or approach to cultural systems and contemporary imaginaries? The colonial imaginaries, like those of today, practiced decontextualization and the reemployment, destructuring, and restructuring of languages. The confusion of standards, the blurring of ethnic and cultural distinctions, the overlapping of the lived and the fictional, the widespread use of drugs, and the dynamics of *remixing* are features that draw together without fusing (for history does not repeat itself) the imaginaries of yesterday and today. All are incontestably the result of the fractal universe engendered by the meeting of the three worlds and perpetuated in Latin America by border conditions. If they are not, how can we interpret, within those vast territories of the American Baroque, Mexico and Brazil, the phenomenal ascendance of the televised image, which for the first time permits these countries to embark in their turn on an expansionist enterprise?

1. On this topic, see the suggestions of O. Calabrese (1987).

From Serge Gruzinski, "From the Baroque to the Neo-Baroque: The Colonial Sources of the Postmodern Era (The Mexican Case)," in *El corazón sangrante / The Bleeding Heart*, curated by Olivier Debroise, Elisabeth Sussman, and Matthew Teitelbaum (Boston: Institute of Contemporary Art, 1991), 63, 65–67, 87–89.

misma retórica religiosa nutre los esplendores del misticismo descabellado y el delirio neobarroco:

Zumaya (1685–1755)

hoy sobre arrebatada
en alas de querubes
a iluminar las nubes,
La Reina celebrada.
¿Por qué por sí no subió?
¿Por qué? ¿Por qué no ascendió?
No sube por virtud propia
María que no es criatura
Y hasta la más elevada necesita
que la suban . . .

Alaska (1989)

Quiero ser santa . . .
quiero ser alucinada y extasiada,
Tener estigmas en las manos,
en los pies y costado.
Quiero ser santa,
Quieo ser beata,
quiero ser canonizada . . .
Quiero ser enclaustrada
y vivir martirizada,
quiero ser santificada

4. Regreso al futuro: las pirámides teotihuanescoídes de Los Angeles en 2019 en *Blade Runner* (Ridley Scott) o la gigantesca metrópli de *Total Recall* (Paul Verhoeven)—en la que deamula la criatura posmoderna por excelencia, Arnold Schwarzenegger—nos proporcionan la imagen de México en 1989, como si la ciudad más grande del mundo, confundiendo la cronología y el orden del tiempo, las fronteras de lo imaginario y lo real, perteneciera a la ciencia-ficción sin dejar de ser Tenochtitlán, el *umbilicus mundi*.

Al repasar estas películas, estas imágenes y estas músicas, desde Greenaway hasta Madonna, por Schwarzenegger y Almodóvar, nos hundimos en un enredjo de citas y fragmentos en proceso de cristalización, hoy, delante de nuestros ojoy y dentro de nosotros. La confusión de este tejido nos atrae irremediablemente hacia una de estas playas oscuras, tenebrosas, de nuestra memora (como lo apunta el título de la película) de hispánico y american qu nació con la Contrarreforma y el Nuevo Mundo, y nuestra posmodernidad. Pero existen, quizás, furtivas entre barroco y posmoderno, o mejor dicho, entre barroco y neobarroco, para usar un término más apropriado al mundo que vamos a explorar.

1520–1530: Una sociedad fractal

No podemos enfocar únicamente estos lazos, estos puentesi es que existen—desde una perspectiva europea o italiana.[1] ¿Podemos acaso eludir la prodigiosa creatividad de la civilización barroca, que no se puede reducir a sus verciones europeas, aunque fueran sólo mediterráneas, para sustituir el término posmoderno po el de neobarroco? ¿Cómo desconocer la experiencia colonial iberoamericana que trasplantó en el Nuevo Mundo, a largo de tres siglos, la sociedad y la cultura occidentales, secretando al contacto con poblaciones indígenas un universo sin precedentes, que no ha dejado de evolucionar en los márgenes de la modernidad?

¿La civilización barroca colonial perparaba la edad neobarroca? ¿Y más fácilmente aún puesto que sólo nos separaba de ella la larga gestación de la era industrial, con sus metamórfosis, sus rupturas y sus revoluciones? ¿En esta perspectiva, sería prudente evaluar el papel de las sensibilidades, de los afectos y, de una manera general, de la influencia de los imaginarios y sus combinatorias de origen barroco, en la producción de (o el acceso a) sistemas culturales e imaginarios contemporáneos? Los imaginarios colonials practicaban como los de hoy, la escontextualización y el reempleo, la desestructuración y la restructuración de lenguajes. La confusión de referentes y registros étnicos y culturales, los encabalgamientos de la ficción y la vida, la difusión de drogas, las prácticas del remix, son rasgos próximos a los imaginariod de ayer, aunque no se confunden con ellos—porque la historia no se repite. Emergen indudablemente del universo fractal que nació del contact entre tres mundos y se perpetúa en América Latina en situaciones fronterizas. ¿Cómo interpretar de otra manera el auge, en lo más importantes territorios barrocos americanos, México y Brasil, de la imagen televisual que permite a estos países lanzarse por primera vez en una conquista exansiva?

1. Sobre este punto, véanse las sugerencias de O. Calabrese (1987).

De Serge Gruzinski, "From the Baroque to the Neo-Baroque: The Colonial Sources of the Postmodern Era (The Mexican Case)," en *El corazón sangrante / The Bleeding Heart*, selección de obras, Olivier Debroise, Elisabeth Sussman y Matthew Teitelbaum (Boston: Institute of Contemporary Art, 1991), 63, 65–67, 87–89. Version al español de Fernando Feliu-Mogi.

From *Neo-Baroque: A Sign of the Times*
Omar Calabrese

There are some curious people at large in today's cultural world. People who have no fear of committing *lèse-majesté* when they consider whether a link might exist between the most recent scientific discovery involving cardiac fibrillation and an American soap opera. People who imagine a strange connection between a sophisticated avant-garde novel and a common children's comic strip. People who see a relationship between a futuristic mathematical hypothesis and the characters in a popular film.

My intention in writing this book is to become a member of that group. The nature of what I hope to do is effectively the same: to search for signs of the existence of a contemporary "taste" that links the most disparate objects, from science to mass communications, from art to everyday habits. I can already hear the objections: "How amusing, someone who can't distinguish between Donald Duck and Dante, who's looking for connections when no evidence for them exists." . . .

But what is the prevailing taste—if it exists—of our epoch, apparently so confused, fragmented, and indecipherable? I believe that I have found it, and I should like to propose a name for it: *neo-baroque*. But I should make it clear that this name does not mean that we have "returned" to the baroque. Nor do I think that what I define as "neo-baroque" sums up all the aesthetic production of this society, in either its dominant or its most positive aspects. "Neo-baroque" is simply a "spirit of the age" that pervades many of today's cultural phenomena in all fields of knowledge, making them familiar to each other and, simultaneously, distinguishing them from other cultural phenomena in a more or less recent past. It is by means of this spirit that I am able to associate current scientific theories (catastrophe, fractals, dissipative structures, theories of chaos and complexity, and so on) with certain forms of art, literature, philosophy, and even cultural consumption. This does not mean that there is a direct link. It simply means that the *motive* behind them is the same, and that this motive has assumed a specific form in each intellectual field.

It is easy to say what "neo-baroque" consists of: a search for, and valorization of, forms that display a loss of entirety, totality, and system in favor of instability, polydimensionality, and change. This is why a scientific theory concerned with fluctuation and turbulence is related to a science fiction film depicting mutants: both fields share an orientation of taste. The order of chaos had remained undiscovered not because the discovery could not be made, but because nobody was sufficiently interested in doing so. Just like the monster in *Alien*.

From Omar Calabrese, *Neo-Baroque: A Sign of the Times*, trans. Charles Lambert (Princeton: Princeton University Press, 1992), xi–xiv

From "The Baroque and the Neobaroque"
Severo Sarduy

From the time of its birth, the baroque was destined to ambiguity, to semantic dissemination. It was the thick irregular pearl—*barrueco* or *berrueco* in Spanish, *barroco* in Portuguese—the rock, the gnarled, the compact density of stone—*barrueco*—perhaps the swelling, the cyst, that which proliferates, at the same time free, lithic, tumorous, warty; perhaps the name of Caracci's overly sensitive and even manneristic pupil—Le Baroche or Barocci (1528–1612)—perhaps, even fantastic philology, an ancient mnemonic term of scholasticism, a syllogism—Baroque. Finally, for the denotative catalogue of dictionaries, piles of coded trivialities, the baroque is equivalent to "bizarre, striking"—Littré—or to "the eccentric, the extravagant and bad taste"—Martínez Amador.

Geological nodule, mobile and muddy construction, of mud *(barro)*, guideline of deduction or of a pearl, of that agglutination, of that uncontrolled proliferation of signifiers, as well as that skillful processing of thought, needed to counteract reformist arguments, the Council of Trent. The pedagogical iconography proposed by the Jesuits responded to this need. Precisely, an art of *tape-à-l'oeil*, which that would place at the service of teaching, of the Faith, of all the possible means that would deny discretion, the progressive nuances of sfumato, so as to adopt theatrical transparency, the abrupt severance with chiaroscuro, that would offer the symbolic subtlety personified by the saints and their attributes, to adopt a rhetoric of the illustrative and the evident, filled with the feet of beggars and rags, of peasant virgins and rough hands.

De *Neobarroco: Signo de una época*
Omar Calabrese

En el mundo cultural de hoy andan sueltas algunas personas curiosas. Personas que no temen estar cometiendo un delito *lèse-majesté* cuando consideran que puede existir un lazo entre los descubrimientos científicos más recientes en fibrilación cardíaca y una telenovela norteamericana. Personas que imaginan que existe una extraña relación entre una sofisticada novela de vanguardia y una popular tira de *comics* para niños. Personas que ven una relación entre una hipótesis matemática futurista y una popular película.

Mi intención al escribir este libro es convertirme en un miembro de ese grupo. La naturaleza de lo que espero hacer es efectivamente la misma: buscar signos de la existencia de un "gusto" contemporáneo que enlace los objetos más dispares, de ciencia a comunicación de masas, de arte a los hábitos cotidianos. Ya puedo imaginarme las objeciones: "Que divertido, alguien que no puede distinguir al pato Donald de Dante, y que busca conexiones [entre objetos] cuando no existe prueba de las mismas." ...

Pero ¿cuál es—si es que existe—el gusto predominante de nuestra era, en aparentemente tan confuso, fragmentada e indescifrable? Creo que lo he encontrado, y me gustaría proponer un nombre para él: *neo barroco*. Pero debo aclarar que este nombre no significa que hemos "regresado" al barroco. Tampoco creo que lo que defino como "neo-barroco" resume toda la producción estética de esta sociedad, ya sea en sus aspectos dominantes o los más positivos. "Neo-barroco" es simplemente un "espíritu de la época" que se permea a gran parte de los fenómenos culturales contemporáneos en todos los campos de conocimiento, familiarizando unos con otros y, al mismo tiempo, distinguiéndolos de otros fenómenos culturales de un pasado más o menos reciente. Es gracias a este espíritu que puedo asociar algunas de las corrientes científicas contemporáneas (catastrofista, fractales, estructuras disipativas, teorías del caos y de la complejidad, etc.) a ciertas formas de arte, literatura, filosofía, e incluso al consumo cultural. Esto no significa que haya un lazo directo. Simplemente significa que comparten el mismo motivo o interés impulsor y que éste ha tomado una forma específica en cada campo intelectual.

Es fácil decir en que consiste el "neo-barroco": una búsqueda y valorización de formas que expresan una pérdida de entereza, de totalidad y de sistematización y que en su lugar favorece la inestabilidad, la polidimensionalidad, y el cambio. Este es el motivo por el que una teoría científica asociada con fluctuaciones y turbulencias tiene una relación con una película de ciencia ficción en que se representan mutantes: ambas comparten una orientación del gusto. El orden del caos queda por descubrir no porque este descubrimiento no pudiera llevarse a cabo, sino porque a nadie le interesaba hacerlo. Igual que el monstruo en *Alien*.

De Omar Calabrese, *Neo-Baroque: A Sign of the Times*, trans. Charles Lambert (Princeton: Princeton University Press, 1992), xi–xiv

De "El barroco y el neobarroco"
Severo Sarduy

Lo barroco estaba destinado, desde su nacimiento, a la ambigüedad, a la difusión semántica. Fue la gruesa perla irregular—en español *barrueco* o *berrueco*, en portugués *barroco*—la roca, lo nodoso, la densidad aglutinada de la piedra—barrueco o berrueco—quizá la excrecencia, el quiste, lo que prolifera, al mismo tiempo libre lítico, tumoral, berrugoso; quizá el nombre du un alumno de los Carracci, demasiado sensible y hasta amanerado—Le Baroche o Barocci (1528–1612)—quizá, filología fantástica, un antiguo término mnemotécnico de la escolástica, un silogismo—Baroco. Finalmente, para el catalogo denotativo de los diccionarios, amontanamientos de banalidad codificada, lo barroco equívale a "bizarrería, chocante"—Littré—o a "lo estrambótico, la extravagancia y el mal gusto"—Martinez Amador.

Nódulo geológico, construcción móvil y fangosa, de *barro*, pauta de la deducción o perla, de esa aglutinación, de esa proliferación incontrolada de significantes, y también de esa diestra conducción del pensamiento, necesitaba, para contrarrestar los argumentos reformistas, el Concilio de Trento. A esta necesidad respondió la iconografía pedagógica propuesta por los jesuitas, un arte literalmente del *tape-à-l'oeil*, que pusiera al servicio de la enseñanza, de la fe, todos los medios, posibles, que negara la discreción, el matiz progresivo del *sfumato* para adoptar la nítidez teatral, el repentino recortado del claroscuro y relegara la sutileza simbólica encarnada por los santos, con sus atributos, para adoptar una retórica de lo demostrativo y lo evidente, puntuada de pies de mendigos y de harapos, de vírgenes campesinas y callosas manos.

We will not continue displacing each particular element that resulted from this outbreak and that led to a true [structural] fault in thought, an epistemic break[1] whose manifestations are simultaneous and explicit. The Church complicates or fragments its essence and renounces a pre-established course, opening the interior of its edifice, shedding light on many possible pathways, offering itself as a labyrinth of figures; the city is decentered, it loses its orthogonal structure, its natural indicators of intelligibility—pits, rivers, walls. Literature renounces its denotative level, its lineal enunciation. The single center of a trajectory which until then was supposed to be circular disappears, and turns into two centers when Kepler proposes the ellipse as the figure for that shift; Harvey postulates the course of blood circulation and finally, God himself shall no longer serve as a primary evidence, unique, external, but the as infinity of certainties achieved by the personal *cogito*, dispersion, a pulverization that announces the galactic world of the monads.

Rather than expanding and engaging in an uncontrollable metonimization, the concept of baroque that interests us, on the contrary, limits and reduces it to a precise operative, one that would leave no gaps and that would not allow for the abuse or the terminological bewilderment that this concept has recently suffered from, particularly among us; but rather, it that would codify, as much as possible, its relevance to contemporary Latin American art.

1. It involves a shift from one ideology to another ideology, and not the shift from one ideology to a science, that is to say, an epistemological break which takes place, for example, in 1845 with respect to the ideology of Ricardo and the science of Marx.

From Severo Sarduy, "El barroco y el neobarroco," in *Ensayos generales sobre el barroco* (Mexico: Fondo de Cultura Economica, 1987), 167–69. Translated from the Spanish by Jamie Feliu.

~

From "Furious Baroque"
Severo Sarduy

Where, in this day and age, can the effects of a plastic baroque discourse be situated? Or rather: the distorted effect, accentuated to excess, or the style of discourse that provoked, in the seventeenth century, a delirious volition to teach, a desire to convince, to demonstrate in a unequivocal manner—by theatrical illuminations and precious contours—what the word of the council prescribed.

It is not, however, a matter of compiling the residue of the founding baroque, but rather, as had taken place in literature with the work of José Lezama Lima, of articulating the statutes and premises of a new baroque that would simultaneously integrate the pedagogic evidence of ancient forms, its legibility and informative effectiveness, and would also attempt to pierce them, irradiate and mine them by its very own parody, by that humor and that intransigence—often cultural—characteristic of our times.

That furious baroque, defiant and new, can only originate in the critical or violent borders of a great surface—language, ideology, or civilization—in the lateral yet open space of America, superimposed, eccentric and *dialectal:* border and denial, displacement and ruin of the renascent Spanish surface; exodus, transplantation, and end of a language, of a knowledge.

From this modern-day baroque—understood as a possibility, given the handling of information that Latin American artists practice, conceptual or not—could spring forth the most significant traits.

Figuration, or the classic phrase, conveys information by employing the simplest means: straight syntax, arrangement, hierarchical disposition of characters and staging of their gestures so as to highlight, without "disturbances," the *historically* fundamental, the meaning of the parable. In contrast, the spectacle of the baroque postpones, defers the transmission of *meaning* to the utmost, thanks to a contradictory device of mise-en-scène and to a wide variety of interpretations that in the end reveal more than a uniform and univocal content; they reveal the mirror of an ambiguity.

F.rom Severo Sarduy, "Barroco furioso," in *Ensayos generales sobre el barroco* (Mexico: Fondo de Cultura Economica, 1987), 101. Translated from the Spanish by Jamie Feliu

No seguiremos el desplazamiento de cada uno de los elementos que resultaron de este estallido que provoca una verdadera falla en el pensamiento, un corte epistémico[1] cuyas manifestaciones son simultáneas y explícitas: la Iglesia complica o fragmenta su eje y renuncia a un recorrido preestablecido, abriendo el interior de su edificio, irradiado, a varios trayectos posibles, ofreciéndose en tanto que laberinto de figuras; la ciudad se descentra, pierde su estructura ortogonal, sus indicios naturales de inteligibilidad—fosos, rios, murallas—la literatura renuncia a su nivel denotatico, a su enunciado lineal; desaparece el centro único en el trayecto, que hasta entonces se suponía circular, de los astros, para hacerse doble cuando Kepler propone como figura de ese desplazamiento la elipse; Harvey postula el movimiento de la circulación sanguínea y, finalmente, Dios mismo no será ya una evidencia central, única, exterior, sino la infinidad de certidumbres del cogito personal, dispersión, pulverización que anuncia el mundo galático de las mónadas.

Más que ampilar, metonimización irreferable, el concepto de barroco nos interesaría; al contrario, restringirlo, reducirlo a un esquema operatorio preciso, que no dejara intersticios, que no permitiera el abuso o el desenfado terminológico de que esta noción ha sufrido recientemente y muy especialmente entre nosotros, sino que codificara, en la medida de lo posible, la pertinencia de su aplicación al arte latinoamericano actual.

1. Se trata del paso de una ideología a otra ideología, y no del paso de una ideología a una ciencia, es decir, de un corte epistemológico, como es el que tiene lugar, por ejemplo, en 1845 entre la ideología de Ricardo y la ciencia de Marx.

De Severo Sarduy, "El barroco y el neobarroco," en *Ensayos generales sobre el barroco* (México, D.F.: Fondo de Cultura Economica, 1987), 167–69.

~

De "Barroco furioso"
Severo Sarduy

¿Dónde situar, hoy, los efectos de un discurso plástico barroco? O más bien: la repercusión deformada, acentuada hasta el exceso o la manera del discurso que suscitó, en el siglo XVII, una voluntad furiosa de enseñar, un deseo de convencer, de mostrar de modo indubitable—á fuerza de iluminaciones teatrales y contornos preciosos—lo que la palabra conciliar prescribía.

No se trata, sin embargo, de recopilar los residuos del barroco fundador, sino—como se produjo en literatura con la obra de José Lezama Lima—de articular los estatutos y premisas de un nuevo barroco que al mismo tiempo integraría la evidencia pedagógica de las formas antiguas, su legibilidad, su eficacia informativa, y trataría de atravesarlas, de irradiarlas, de minarlas por su propia parodia, por ese humor y esa intransigencia—con frecuencia culturales—propios de nuestro tiempo.

Ese barroco furiosos, impugnador y nuevo no puede surgir más que en las márgenes críticas o violentas de una gran superficie—de lenguaje, ideología o civilización—en el espacio a la vez lateral y abierto, superpuesto, excéntrico y dialectal de América: borde y denegación, desplazamiento y ruina de la superficie renaciente española, éxodo, trasplante y fin de un lenguaje, de un saber.

De esa posibilidad de un barroco actual, el tratamiento de la información que practican los artistas latinoamericanos—conceptuales o no—podía ser uno de los indicios más significantes.

La figuración, o la frase clásica, conducen una información utilizando el medio más simple: sintaxis recta, disposición, jerárquica de los personajes y escenografía de sus gestos destinada a destacar sin "pertubaciones" lo esencial de la istoria, el sentido de la parábola; el espectáculo del barroco, al contrario, pospone, difiere al máximo la comunicación del *sentido* gracias a un dispositivo contradictorio de la mise-en-scène, a una multiplicidad de lecturas que revela finalmente, más que un contenido fijo y unívoco, el espejo de una ambigüedad.

De Severo Sarduy, "Barroco furioso," en *Ensayos generales sobre el Barroco* (Mexico: Fondo de Cultura Economica, 1987), 101.

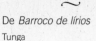

From *Barroco de lírios*
Tunga

We were aboard a ship headed for Cuba, la vieja. That's where I met Erdos; we were brought together by a shared habit. We shared a devotion for smoking tobacco, particularly the smoke, and especially for the inhaled smoke pregnant with aromatic molecules of the burning leaf—the pleasures of the smoker.

However, the eyes of my newest friend focused on the smoke in quite a different manner. He did not belong in the same realm as ordinary smokers. He had an exceptional interest in tobacco, and this is why he was going to Havana.

On the island, I expected to indulge in sheer aesthetic delight. I have a particular interest for Baroque architecture and a passion for its American version; I hold the Cathedral de La Habana as my ultimate icon. I had sailed many a maritime league to plunge in the undulations of that monument.

We shared not only a love for tobacco and rings and spirals of smoke and stone, but also for cigars.

For this reason I accepted the professor's invitation and accompanied him to Paratagas.

Upon arrival, I learned the reason of his trip: he was to meet Efraim in Partagas.

Efraim was a cigar wrapper, cigar maker, or tobacconist, as they are called on the island. He did not make cigars only in the canonical fashion. With skillful expertise he handled both whole or chopped-up tobacco leaves— the material of his sculptures—for he was a true artist. Like all cigar makers, he was an addict: he smoked as he made cigars, and he made cigars as he smoked. Those he made for his own consumption were carefully shaped into the most unusual forms: spoons, shoes, guitars, cars, umbrellas and anything else that his imagination could possibly put out

The intentional diversity of forms and the smoky daydreaming placed Efraim in a position equivalent to ours. He was also a lover of the geometric adhesion of smoke. Efraim viewed smoke as an exogenous portion of the cigar, both in its form molded in the pulmonary tree and in its ethereal configurations.

The observation of the gaseous portion, so to speak, ultimately led Efraim to an unprecedented series of developments. He realized that different solid forms of burning tobacco yielded different shapes of smoke. This is precisely where the focus of Erdos' interest in Efraim resided, and was the reason for a meeting I attended as an accomplice.

They worked every day, painstakingly. I knew it because in the early evening we met in front of the cathedral to relax and, most of the times, to smoke together a savoury and unique Havana.

I knew little about the project they had in mind, or what that "work" might be. I sensed it at the core of the enjoyment of those moments we shared, as an identical but sensible variable that was common denominator to the three spirits

I knew nothing about compact sets of algebra, much less about von Newman and his factorials. I know nothing about the golden attributes of the leaves of Vuelta Abajo, its side effects and other secrets kept by cigar makers.

I knew of early evenings wrapped in the Baroque sortilege of the Cathedral of smoke and its lights. Today I see these meetings, I repeat, as conclusive proofs of a theorem for Erdos.

It was on one of these early evenings, while enjoying a light breeze, that I say my friends arriving

Efraim offered me the fruit of the day, a cigar of twisted shape that seemed like a piece of an elongated jigsaw puzzle. He held a whole pack of tortuous, twisted cigars, boxed pure. Each of us lighted up his own sampler to indulge in the mutual silence of the smoke track as usual

I took a few puffs and discovered, in awe that the smoke that arose from those cigars was not rounded; it was not scroll-shaped nor synchronically curved, nor was it ring-shaped when exhaled. I had lost control of the smoke, which was actually ascending to the sky in vertical and parallel lines. Not weighing the consequences, I smiled at the fact and at the practical joke that S & J had played on me. Suddenly, I glanced at the cathedral. Its façade no longer contained scroll-like ornaments. Its gentle curves had been rectified, turning the architecture of La Habana into one of the most severe cathedral designs ever. I understood it at once and became enraged. After immediately putting out the deleterious cigar, I resorted to considerable artifice and fine arguments to convince my peers to do the same.

Subsequently Erdos and Efraim explained to me the mysterious programme of those cigars, and they counter-argued that, perhaps due to being less elaborate, they served to elucidate the source of our Baroque nature.

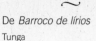

De *Barroco de lírios*
Tunga

Estábamos a bordo de un barco con destino a Cuba, la vieja. Fue allí donde conocí a Erdos; nos acercó un hábito común. Compartíamos la pasión de fumar tabaco y nos unía más que nada el humo, y en particular, el humo inhalado, impregnado de moléculas aromáticas de la hoja quemándose, los placeres del fumador.

Sin embargo, los ojos de mi nuevo amigo se enfocaban hacia el humo de una forma muy diferente. Él no pertenecía al reino de los fumadores comunes. Tenía un interés excepcional en el tabaco, y por esa razón iba a la Habana.

En la isla, yo esperaba darme el lujo de dedicarme a los deleites puramente estéticos. Me interesa mucho la arquitectura barroca, y estoy apasionado con su versión americana; para mí, La Catedral de la Habana es el ícono supremo. Había navegado muchas millas náuticas para sumergirme en las ondulaciones de aquel monumento.

No sólo compartíamos el amor por el tabaco y por los anillos y espirales de humo, y piedra sino también por los puros.

Fue por eso que acepté la invitación del profesor y lo acompañé a Partagás.

Al llegar, me enteré de la razón de su viaje. Se encontraría con Efraín en Partagás.

Efraín era envolvedor de puros, fabricante de tabaco, o sea tabaquero, como lo llaman en la isla. No fabricaba los cigarros solamente a la manera canónica. Con su experiencia y habilidad, manejaba fácilmente las hojas enteras y picadas, el material de sus esculturas; ya que él era un verdadero artista. Y como todos los tabaqueros, era adicto: fumaba mientras fabricaba puros y fabricaba puros mientras fumaba. Aquellos que envolvía para su consumo propio, los moldeaba en formas poco usuales: cucharas, zapatos, guitarras, automóviles, paraguas y cualquier otra cosa que su imaginación pudiera producir.

La diversidad intencional de las formas y el ensueño repleto de humo colocaban a Efraín en una posición equivalente a la nuestra. Era además amante de la adherencia geométrica del humo. Veía al humo como una parte exógena al puro, tanto en su forma moldeada en el árbol pulmonar, como en sus configuraciones etéreas.

La observación de la porción gaseosa, por decirlo así, fue lo que llevó a Efraín finalmente a una serie inaudita de acontecimientos. Sabía que las diferentes formas sólidas de quemar tabaco producían diversas configuraciones de humo. Era en este detalle donde residía el interés de Erdos por Efraín y fue eso el motivo de que la reunión a la que asistí como cómplice.

Trabajaban duramente todos los días. Yo lo sabía porque nos reuníamos al final de tarde frente a la Catedral para relajarnos y, casi siempre a fumar juntos un sabroso e incomparable Habano.

Yo sabía poco del proyecto que tenían en mente, o de qué aquel "trabajo" podía tratarse. Lo presentía en la esencia del placer de aquellos momentos compartidos, como una variable idéntica, pero sensible, que era un denominador común de los tres espíritus.

No sabía nada acerca de series compactas de álgebra y menos aún de von Newman y sus factoriales. Tampoco sabía nada de las cualidades de las hojas Vuelta Abajo, de sus efectos secundarios y otros secretos de los tabaqueros.

Sabía de atardeceres envueltos en el sortilegio barroco de la Catedral de humo y de sus luces. Hoy, repito, veo estas reuniones como pruebas concluyentes de un teorema para Erdos.

Fue en uno de esos atardeceres, mientras disfrutaba de una ligera brisa, que vi llegar a mis amigos.

Efraim me ofreció el fruto del día: un puro de forma retorcida que me parecía una pieza alargada de rompecabezas. Tenía en las manos un manojo de puros tortuosos y retorcidos, embalados pure. Como era la costumbre, cada uno encendió el suyo de prueba para disfrutar del silencio mutuo de la trayectoria del humo.

Le di unas pitadas al puro y descubrí, para mi gran sorpresa, que el humo que se desprendía de esos puros no era redondeado; ni apergaminado, ni tenía curvas sincronizadas, y tampoco formaba aros de humo al exhalarlo. Yo había perdido el control del humo, que ascendía al cielo en líneas verticales y paralelas. Sin pensar en las consecuencias, sonreí por lo sucedido y también por la broma que me habían jugado S y J. De repente, miré hacia la Catedral. Su fachada ya no tenía adornos apergaminados. Sus curvas suaves se habían vuelto rectas, haciendo que la arquitectura de la Catedral de La Habana se transformara en uno de los diseños más severos del mundo. Lo comprendí enseguida y me enfurecí. Después de apagar de inmediato el cigarro nocivo, recurrí a numerosos artificios y delicados

I was entrusted with the safekeeping and custody of the twenty boxes they had prepared, on which they had burned the inscription "Barrocos de Lirio."

In fact, they inscribed a poem on them, a sort of synthesis of the disastrous effect of the combination of those two minds.

I still have one of the boxes today, a keepsake of Efraim and the emblematic hanging rope of Erdos, which some day in the future I intend to investigate.

From Tunga, *Barroco de lírios* (São Paulo: Cosac & Naify, 1997), 29–31.

~

From *Farewell to the Baroque*
Daniel Klébaner

The baroque is like water; wherever it can go, it insists on going. Its aim is to express all of its means rather than to put its means at the service of an end.

From Daniel Klébaner, *L'adieu au baroque* (Paris: Gallimard, 1979), 82. Translated from the French by Karen Jacobson.

~

From "Why Baroque?"
Lisa G. Corrin

Contemporary artists go for baroque not in order to *be* baroque, to be *close* to the baroque or to *know* the baroque. They go for baroque in order to "grasp the presences" of objects that are part of a cultural moment that they can only know through the "maze of discourse" that remains as a surface patina. Artists sift these elusive presences in their work like archeologists sifting the sediment for signs of the past: for traces beneath the surface of the contemporary present that read as evidence that the past is still breathing within us.

From Lisa G. Corrin, "Why Baroque?" in *Going for Baroque: Eighteen Contemporary Artists Fascinated with the Baroque and Rococo*, ed. Lisa G. Corrin and Joaneath Spicer (Baltimore: Contemporary and Walters Art Gallery, 1995), 29–30.

~

Nuno Ramos

Porous, copious, whitish, foamy, spinning, maelstrom, bubbles, bubbling, boneless, liquid, stale, curdled, sour, spread, whet, quiet, silent, scary, round, spiraling, slippery, swampy, foot-sinking, foot-swallowing, monotonous, hypnotic, monotonic, gulping, jolting, white, entirely white, much, not much, cyclical, increasing, decreasing, a bellows, expansive, monochordal, engrossing, phlegmatic, penetrating, limp, invasive, pocket-filling, white-washed, sour, bitter, unpalatable, porridge, sticky, glued, adherent, undefined, semitone, erased, senseless, sleepy, mute, alarmed, submissive, nascent, moribund, diseased, becoming, crybaby, plague, lung-piercing, hair-floating, deceased, moribund, lucid, still, round, cyclical, premature, alkaline, neutral, sick, acid, nameless, says-the-name, say-the-name, now at this time, senseless, endless, aspirant, gulping, effervescent, bubbles, traceless, trackless, anti-zoo, anti-alive, on the air, no bubble, right now, colorless, golden, concentric, swamp, unsupported, internal, including, inclusive, repeater, monotonous, limitless, expansive, parenthetic, sublime, without parts, no part, evolutionary, repetitive, increasing, repulsive, numberless, zero, one, dead, stiffening, desirous, recessive, shipwrecked, meteor, transparent, viscous, grotto, guttural, blanket, crevice, golden, 6.8 on the Richter scale, walled, claustrophobic, drunk, cramp, TILT, bone-digger, ancient vases, paraffin, purple, sky, violet, tulle, cotton, water-swallower, sand-swallower, alcohol, hour, gap, hull-sinker, octopus, algae, hair, yellow (the hardest color), putrid, evaporating, evanescent, fixed, constant, heavy, see-the-weight, save-the-shine, hull, zed, streaked, stamped, anti-hour, pre-Adamite, prior, laziness, bluish, scatological, apocalyptic, triton, taciturn, obtuse, occluded, paralytic, cadaverous, horn, without, remission, powder, glue, flour, page, herald of this, high seas, randy hand, dune, date, anus, that, that, shred, y, cryptic, indecipherable, stellar, cantankerous, pointed, believer, fearful, doubtless, furry, squeezed yeast, fermented, stuffy, upholstered, bound, mirroring, indecisive, the next, gray, ashes, chalk, blackout, applause, noise, soil, shifting, sweaty, emptied, ready, meat, slippery, bordering, before.

From Nuno Ramos et al., *Nuno Ramos* (São Paulo: Ática, 1997), 215–17.

~

argumentos para convencer a mis compañeros de que hicieran lo mismo.

Luego Erdos y Erdos me explicaron la misteriosa programme de esos cigarros, y contraarguyeron que, tal vez, debido a que eran menos elaborados, podían explicar la fuente de nuestra naturaleza barroca.

Fui encargado de salvaguardar y custodiar las veinte cajas que habían preparado, en las cuales habían grabado la inscripción "Barrocos de Lirio."

De hecho, habían inscrito un poema en las cajas, una especie de síntesis del efecto desastroso de la combinación de aquellas dos mentes.

Guardo todavía una de esas cajas, un recuerdo de Efraim y de la horca emblemática de Erdos, que pienso algún día analizar.

De Tunga, *Barroco de lírios* (São Paulo: Cosac & Naify, 1997), 29–31.

~

De *El adiós al barroco*
Daniel Klébaner

.El barroco es como el agua, allí donde puede, trata de ir. Su objetivo es explotar todos los medios de que dispone, y no dirigir esos medios a un fin específico.

De Daniel Klébaner, *L'adieu au baroque* (Paris: Gallimard, 1979), 82. Version al español de Fernando Feliu-Mogi

~

De "¿Por qué barroco?"
Lisa G. Corrin

Los artistas contemporáneos optan por lo barroco no para *ser* barroco, para *acercarse* al barroco o para *conocer* el barroco. Optan por lo barroco para "capturar las presencias" de objetos que son parte de un momento cultural que solo pueden llegar a conocer mediante el "laberinto del discurso" que queda en la superficie como una pátina. Los artistas tamizan estas presencias elusivas en sus obras como los arqueólogos que tamizan sedimentos buscando signos del pasado: buscando restos bajo la superficie del presente contemporáneo que leen como prueba que el pasado todavía respira en nosotros.

De Lisa G. Corrin, "Why Baroque?" en *Going for Baroque: Eighteen Contemporary Artists Fascinated with the Baroque and Rococo*, ed. Lisa G. Corrin and Joaneath Spicer (Baltimore: Contemporary and Walters Art Gallery, 1995), 29–30. Version al español de Fernando Feliu-Mogi.

~

Nuno Ramos

Poroso, copioso, blanquecino, espumoso, rotatorio, *maelstrom*, burbujas, burbujeante, desosado, líquido, pasado, cuajado, amargo, untado, estimulante, callado, silencioso, espeluznante, redondo, en barrena, resbaladizo, cenagoso, movedizo, tragapiés, monótono, hipnótico, monotonal, tragante, chocante, blanco, totalmente blanco, mucho, no mucho, cíclico, aumentativo, diminutivo, un foco fijo, expansivo, monocorde, absorbente, flemático, penetrante, flojo, invasivo, abundante, encalado, amargo, agrio, incomible, avena, pegajoso, pegado, adherente, indefinido, semitono, borrado, sin sentido, adormilado, mudo, alarmado, sumiso, naciente, moribundo, enfermo, apropiado, llorica, peste, desgarrador, parapelos, fallecido, moribundo, lúcido, quieto, redondo, cíclico, prematuro, alcalino, neutro, enfermo, ácido, anónimo, nombrante, nombra, ahora en este momento, sinsentido, sinfín, aspirante, devorador, efervescente, burbujas, sin trazos, sin huella, anti-zoo, anti-vivo, en el aire, no burbuja, ahora mismo, incoloro, dorado, concéntrico, ciénaga, sin apoyo, interno, incluyendo, inclusivo, repetidor, monótono, ilimitado, expansivo, parentético, sublime, sin partes, sin parte, evolutivo, repetitivo, aumentando, repulsivo, sin número, cero, uno, muerto, entumecedor, deseoso, recesivo, naufrago, meteoro, transparente, vistoso, gruta, gutural, manta, grieta, dorado, 6.8 en la escala de Richter, encerrado, claustrofóbico, borracho, acalambrado, volcado, busca huesos, vasijas antiguas, parafina, morado, cielo, violeta, tul, algodón, traga-aguas, traga-arenas, alcohol, hora, brecha, hundecascos, pulpo, algas, pelo, amarillo (el color más duro), pútrido, evaporante, evanescente, fijo, constante, pesado, vea el peso, guarde el

From "Cathedrals on Wheels"

Rubén Ortiz Torres

During the early years of the Cold War, big American cars functioned like the Baroque cathedrals of the Counter Reformation. They were meant to seduce and convert people from Puritan morality and the austerity of social justice to the excesses of individual freedom and the market economy....

Today, lowrider cars combine and exacerbate old and modern Baroque sensibilities, transforming American cars into the sexualized moving altars of an American dream gone amok. ...They work in the opposite way of the ubiquitous hot rod: Lowriders are not speed maniacs. They are cars to be driven slowly, to be seen in all their detail. They are the ultimate aesthetic statement in the car culture. They may be chopped down with glossy chrome-plated and stainless-steel spoked small wheels or lined with elegant velvet and fur interiors that would compete with the most luxurious suite in a Las Vegas hotel....

In a car show, the overwhelming storm of colors and noise—coming from potent boom sound systems that pump bilingual rap beats from gold-plated, candy-painted, neon-illuminated, and turntable-mounted chromed exotics among amazing, elaborate displays—causes sensory overload. The marriage between hip-hop and low riding testifies to the cultural crosspollination that happens in the inner cities, between the 'hoods and the barrios. Heroes and iconography from religious and pop worlds share the lowrider pantheon with those from all the nations of Southern Califas. We find on cars the inevitable Teenage Mutant Ninja Turtles, Jesus Christ, Native American motifs, Bart Simpson, Warner Bros. cartoon characters Tweetie and Speedy Gonzalez, Afrocentrism, the Mexican Legend of the Volcanoes, Emiliano Zapata, local homeboys, Disney characters, leprechauns and shamrocks, and so forth. I once saw a *gaucho* (Argentian cowboy) lowrider bike placed on a stand shaped in the form of Argentina. Even more dramatically, with the conceptual twist of a Jasper Johns flag painting, Mosie Garland Hernandez's '65 Chevy Impala becomes the Mexican Flag itself (and not just its representation) in his classic lowrider car named "This is for La Raza." ...

...Lowrider cars are Montezuma's revenge against Mondrian.... Deeply embedded in Judeo-Christian culture, these machines don't separate pleasure from pain or guilt. Often, they are self-parodies: Appealing and repulsive at the same time, they stand for a spicy taste. . . . They are loved and hated by the broader culture, incorporating the contradictions inherent to both power and sex.... The profit of their [creators'] working-class labor is invested in bright objects of desire instead of the accumulation of capital necessary for social mobility.

From Rubén Ortiz Torres, "Cathedrals on Wheels," *Art Issues*, no. 54 (September–October 1998): 26–28, 30–31.

Attributed to Juan de Miranda
Sor Juana Inés de la Cruz
Oil on canvas / óleo sobre tela
Height / altura: 73 5/8 in. (187 cm)
Dirección General del Patrimonio Universidad

brillo, casco, zeta, rayado, estampado, anti-hora, pre-adánico, previo, pereza, azulado, escatológico, apocalíptico, tritón, taciturno, obtuso, ocluido, paralítico, cadavérico, cuerno, sin remisión, polvo, pegamento, harina, página, heraldo de esto, alta mar, concupiscente, duna, cita, ano, eso, que, triza, críptico, indescifrable, estelar, pendenciero, puntiagudo, creyente, temeroso, indudable, afelpado, levadura apretada, fermentado, tupido, tapizado, atado, reflejando, indeciso, el próximo, gris, cenizas, tiza, apagón, aplauso, ruido, tierra, desplazamiento, sudoroso, vaciado, listo, carne, resbaladizo, fronterizo, antes.

De Nuno Ramos et al., *Nuno Ramos* (São Paulo: Ática, 1997), 215–17. Version al español de Fernando Feliu-Mogi.

De "Catedrales sobre ruedas"

Rubén Ortiz Torres

Durante los primeros años de la Guerra Fría, los enormes carros norteamericanos servían la misma función que catedrales barrocas de la contrarreforma. Debían seducir y convertir a la gente de su moral puritana y de la austeridad de la justicia social a los excesos de la libertad individual y la economía de mercado....

Hoy, los carros lowrider combinan y exacerban sensibilidades barrocas antiguas y modernas, transformando los carros americanos en sexualizados altares móviles del sueño americano desaforado.... Operan de forma contraria al ubicuito hot-rod: el lowrider no es un maniático de la velocidad. Son carros que deben manejarse despacio, admirados en cada uno de sus detalles. Son el más audaz afirmación estética en la cultura de los carros. Pueden ser bajos con pequeñas ruedas cromadas y púas de acero inoxidable, o tener un interior forrado de terciopelo y piel que pude competir con la habitación más lujosa de un hotel de Las Vegas. ...

En una exhibición de carros, la perturbadora tormenta de colores y ruido que emana de potentes sistemas de sonido que despiden ritmos bilingües de rap desde exóticos y elaborados montajes cromados, revestidos de oro e iluminados con neón, desborda los sentidos. La unión entre el hip-hop y lowriding es testimonio de la polinización cruzada que tiene lugar en los centros urbanos, entre los barrios negros (hoods) y latinos (barrios). Los héroes y la iconografía del mundo religioso y el popular comparten el panteón lowrider con los de todas las naciones de los Califas del sur. En los carros encontramos a las inevitables tortugas ninja, a Jesucristo, motivos indígenas norteamericanos, a Bart Simpson, a los personajes de los dibujos animados de la Warner Bros. Speedy González y Piolín, afrocentrismo, la leyenda mexicana de los volcanes, a Emiliano Zapata, a chicos del barrio, a personajes de Disney, a gnomos irlandeses y tréboles, y demás. Una vez vi una motocicleta low rider con un gaucho colocada sobre un podio con la forma de Argentina. Aún más dramático, es que, con el giro conceptual de las banderas de Jasper Johns, el Chevy Impala 1965 de Mosie Garland Hernández se convierte en la mera bandera de México (no en su representación), en su lowrider clásico llamado "Esto es por La Raza." ...

... Los lowriders son la venganza de Moctezuma contra Mondrian.... Profundamente influidos por la cultura judeo-cristiana, estas máquinas no separan el placer del dolor o la culpa. A menudo, son auto parodias: atractivos y repulsivos a la vez, demuestran un gusto picante.... Son amados y odiados en la cultura general, integrando las contradicciones inherentes en el poder y el sexo. ... El beneficio de su labor de trabajadores de clase media es invertido en brillantes objetos de deseo en vez de en la acumulación del capital necesaria para la movilidad social.

De Rubén Ortiz Torres, "Cathedrals on Wheels," *Art Issues*, no. 54 (septiembre–octubre 1998): 26–28, 30–31. Version al español de Fernando Feliu-Mogi.

CHECKLIST OF THE EXHIBITION LISTA DE OBRAS

Dimensions are given in the following order: height, width, depth.

MIGUEL CALDERÓN

1. *Employee of the Month #1 /
Empleado del mes #1*, 1998
C-print, ed. 1 /
impresión cromógena, ed. 1
80 x 50 in. (203 x 127 cm)
Courtesy the artist and Andrea Rosen
Gallery, New York
[Figure 11]

2. *Employee of the Month #5 /
Empleado del mes #5*, 1998
C-print, ed. 1 /
impresión cromógena, ed. 1
80 x 50 in. (203 x 127 cm)
Courtesy the artist and Andrea Rosen
Gallery, New York
[Figure 12]

3. *Employee of the Month #6 /
Empleado del mes #6*, 1998
C-print, ed. 1 /
impresión cromógena, ed. 1
79 x 50 in. (200 x 127 cm)
Courtesy the artist and Andrea Rosen
Gallery, New York
[Figure 13]

4. *Employee of the Month #7 /
Empleado del mes #7*, 1998
C-print, ed. 1 /
impresión cromógena, ed. 1
80 x 50 in. (203 x 127 cm)
Courtesy the artist and Andrea Rosen
Gallery, New York
[Figure 14]

5. *Male Prostitute / Prostituto*, 1999
Video projection, record, turntable /
proyección de video, disco, tornamesa
Dimensions variable /
medidas variables
Courtesy the artist and Andrea Rosen
Gallery, New York

MARÍA FERNANDA CARDOSO

6. *Cemetery–Vertical Garden /
Cementerio–jardín vertical*, 1992/1999
Artificial flowers and pencil on wall /
flores artificiales y lápiz sobre muro
Dimensions variable /
medidas variables
Collection Museum of Contemporary
Art, San Diego; Museum purchase
with funds from Charles C. and Sue
K. Edwards, 2000.9
[Figure 15]

ROCHELLE COSTI

7. *Rooms–São Paulo / Cuartos–São
Paulo*, 1998
C-print, ed. 3 /
impresión cromógena, ed. 3
72 x 90½ in. (183 x 230 cm)
Collection Museum of Contemporary
Art, San Diego; Museum purchase
with funds from the Betlach Family
Foundation, 2000.6
[Figure 20]

8. *Rooms–São Paulo / Cuartos–São
Paulo*, 1998
C-print, ed. 3 /
impresión cromógena, ed. 3
72 x 90½ in. (183 x 230 cm)
Collection Museum of Contemporary
Art, San Diego; Museum purchase
with funds from the Betlach Family
Foundation, 2000.7
[Figure 21]

9. *Rooms–São Paulo / Cuartos–São
Paulo*, 1998
C-print, ed. 3 /
impresión cromógena, ed. 3
72 x 90½ in. (183 x 230 cm)
Collection Museum of Contemporary
Art, San Diego; Museum purchase
with funds from the Betlach Family
Foundation, 2000.8

10. *Rooms–São Paulo / Cuartos–São
Paulo*, 1998
C-print, ed. 3 /
impresión cromógena, ed. 3
72 x 90½ in. (183 x 230 cm)
Courtesy of the artist and Brito
Cimino Gallery, São Paulo
[Figure 22]

ARTURO DUCLOS

11. *Take My Trip*, 1995
Oil, acrylic, and laser transfer on can-
vas / óleo, acrílico y transferencia de
láser sobre tela
56¹¹/₁₆ x 108⅝ in. (144 x 276 cm)
Collection Steven Mishaan, Montreal
[Figure 26]

12. *The Exploration of Space /
La exploración del espacio*, 1996
Oil and acrylic on canvas / óleo y
acrílico sobre tela
57⅞ x 56¹¹/₁₆ in. (142 x 144 cm)
Courtesy Galeria Andreu, Santiago
[Figure 24]

13. *Vanitas*, 1996
Oil, acrylic, and enamel on canvas /
óleo, acrílico y esmalte sobre tela
56½ x 85 in. (143.5 x 216 cm)
Courtesy Galeria Andreu, Santiago
[Figure 28]

14. *Sulfur / Azufre*, 1999
Oil, acrylic, and textile transfer on
brocade / óleo, acrílico y transferen-
cia textil sobre brocado
46⅞ x 69½ in. (119 x 176.5 cm)
Courtesy the artist
[Figure 27]

JOSÉ ANTONIO HERNÁNDEZ-DIEZ

15. *Perfect Vehicles #4 /
Vehículos perfectos #4*, 1993–96
Acrylic on skateboard /
acrílico sobre patineta
30½ x 10 x 6¾ in. (77.5 x 25.5 x 17.1
cm) (approx.)
Collection Brondesbury Holdings,
Ltd., Tortola, B.V.I.

16. *Perfect Vehicles #15 /
Vehículos perfectos #15*, 1993–96
Acrylic on skateboard /
acrílico sobre patineta
30½ x 10 x 6¾ in. (77.5 x 25.5 x 17.1
cm) (approx.)
Collection Brondesbury Holdings,
Ltd., Tortola, B.V.I.

17. *Perfect Vehicles #19 /
Vehículos perfectos #19*, 1993–96
Acrylic on skateboard /
acrílico sobre patineta
30½ x 10 x 6¾ in. (77.5 x 25.5 x 17.1
cm) (approx.)
Collection Brondesbury Holdings,
Ltd., Tortola, B.V.I.

18. *Perfect Vehicles #25 /
Vehículos perfectos #25*, 1993–96
Acrylic on skateboard /
acrílico sobre patineta
30½ x 10 x 6¾ in. (77.5 x 25.5 x 17.1
cm) (approx.)
Collection Brondesbury Holdings,
Ltd., Tortola, B.V.I.

19. *Perfect Vehicles #26 /
Vehículos perfectos #26*, 1993–96
Acrylic on skateboard /
acrílico sobre patineta
30½ x 10 x 6¾ in. (77.5 x 25.5 x 17.1
cm) (approx.)
Collection Brondesbury Holdings,
Ltd., Tortola, B.V.I.

20. *Indy*, 1995
Skateboard wheels, television monitors, video, and four wood tables / ruedas de patineta, monitores de televisión, video y cuatro mesas de madera
Dimensions variable / medidas variables
Collection Isabella Prata and Idel Arcuschin, São Paulo
[Figure 30]

21. *Untitled (12 Wheels) / Sin título (12 ruedas)*, 1996
Mixed media / técnica mixta
88 9/16 x 9 13/16 x 5 7/8 in. (225 x 25 x 15 cm)
Collection Ignacio and Valentina Oberto, Caracas
[Figure 31]

22. *Kant*, 2000
C-print, ed. 3 / impresión cromógena, ed. 3
74 7/8 x 55 in. (190 x 140 cm)
Courtesy the artist and Galeria Camargo Vilaça, São Paulo
[Figure 32]

23. *Marx*, 2000
C-print, ed. 3 / impresión cromógena, ed. 3
82 11/16 x 63 in. (210 x 160 cm)
Courtesy the artist and Galería Elba Benítez, Barcelona
[Figure 97]

YISHAI JUSIDMAN

24. *Anonymous II / Anónimo II*, 1990
Oil on wood / óleo sobre madera
Diam: 21 5/8 in. (55 cm)
Courtesy the artist and Galería OMR, Mexico City
[Figure 33]

25. *A.W.*, 1990
Oil on wood / óleo sobre madera
Diam: 22 13/16 in. (58 cm)
Courtesy the artist and Galería OMR, Mexico City
[Figure 33]

26. *J.W.*, 1990
Oil on wood / óleo sobre madera
Diam: 25 1/2 in. (65 cm)
Courtesy the artist and Galería OMR, Mexico City
[Figure 33]

27. *O.C.*, 1990
Oil on wood / óleo sobre madera
Diam: 21 5/8 in. (55 cm)
Courtesy the artist and Galería OMR, Mexico City
[Figure 33]

28. *J.A.*, 1991–92
Oil on canvas / óleo sobre tela
68 7/8 x 68 7/8 x 1 3/16 in. (175 x 175 x 3 cm)
Collection the artist
[Figure 36]

29. *J.N.*, from En-treat-ment / *J.N.*, de Bajo tratamiento, 1997–99
Oil and egg tempera on wood with metal plaque / óleo y huevo al temple sobre madera con placa de metal
Painting / pintura: 37 x 20 in. (94 x 51 cm); plaque / placa: 4 3/4 x 6 1/4 in. (12 x 16 cm)
Collection Ron and Lucille Neeley, San Diego
[Figure 34]

30. *Mutatis Mutandis: R.H.*, 1999
Acrylic on hand-woven tapestry, synthetic carpet, vitrine, and retouched book (Chagall) / acrílico sobre tapíz hilado a mano, tapete sintético, vitrina y libro retocado (Chagall)
Tapestry / tapiz: 51 3/16 x 48 13/16 in. (130 x 124 cm)
Carpet / tapete: 118 1/8 x 96 7/8 in. (300 x 246 cm)
Vitrine / vitrina: 43 5/16 x 26 3/4 x 20 in. (110 x 68 x 51 cm)
Courtesy Galería OMR, Mexico City
[Figure 35]

IÑIGO MANGLANO-OVALLE

31. *Climate / Clima*, 2000
Suspended aluminum structure with interior projection / estructura de aluminio suspendida con proyección interior
Two screens / dos pantallas: 84 x 48 in. (215.4 x 121.9 cm) each / cada una; one screen / una pantalla: 96 x 54 in. (243.8 x 137.2 cm)
Collection The Bohen Foundation, New York; courtesy Max Protetch Gallery, New York
[Not shown at all venues]
[Figure 41]

32. *Paternity Test (Museum of Contemporary Art, San Diego)*, 2000
C-prints of DNA analyses / impresiones cromógenas de análisis de ADN
60 x 19 1/2 in. (152.4 x 49.5 cm) each / cada una
Collection Museum of Contemporary Art, San Diego

LIA MENNA BARRETO

33. *Sleeping Doll / Muñeca durmiente*, 1990
Synthetic fur, rubber, and zipper / piel sintética, hule y cremallera
62 1/4 x 61 x 1 3/16 in. (158 x 155 x 3 cm)
Collection Leonora and Jimmy Belilty, Caracas
[Figure 42]

34. *Melted Dolls with Flowers / Muñecas derretidas con flores*, 1999
Silk and plastic / seda y plástico
118 1/8 x 55 1/8 in. (300 x 140 cm)
Collection Museum of Contemporary Art, San Diego; Museum purchase, Contemporary Collectors Fund, 1999.7

35. Untitled / Sin título, 1999
Plastic and fabric flowers, rubber, plush, latex and plastic animals, and pure silk organza / flores de tela y plástico, animales de hule, felpa y plástico, y organza de seda pura
118 1/8 x 51 15/16 x 33 7/8 in. (300 x 132 x 86 cm)
Collection the artist; courtesy Galeria Camargo Vilaça, São Paulo
[Figure 45]

36. Untitled / Sin título, 1999
Plastic and fabric flowers, rubber animals, bird feathers, and pure silk organza / flores de plástico y tela, animales de hule, plumas de pájaro y organza de seda pura
118 1/8 x 51 15/16 x 33 7/8 in. (300 x 132 x 86 cm)
Courtesy the artist and Galeria Camargo Vilaça, São Paulo
[Figure 46]

37. Untitled / Sin título, 1999
Rubber lizards and pure silk satin / lagartijas de hule y satín de seda pura
118 1/8 x 51 15/16 x 33 7/8 in. (300 x 132 x 86 cm)
Courtesy the artist and Galeria Camargo Vilaça, São Paulo
[Figure 48]

38. Untitled / Sin título, 1999
Plastic and fabric flowers, rubber animals, bird feathers, and pure silk organza / flores de plástico y tela, animales de hule, plumas de pájaro y organza de seda pura
118 1/8 x 51 15/16 x 33 7/8 in. (300 x 132 x 86 cm)
Collection Simone Fontana Reis, São Paulo
[Figure 47]

FRANCO MONDINI RUIZ

39. *Infinito Botánica San Diego*, 2000
Mixed media with papier-mâché / técnica mixta con papel maché
Dimensions variable / medidas variables
Commissioned by Museum of Contemporary Art, San Diego; courtesy the artist

RUBÉN ORTIZ TORRES

40. *Bart Sánchez*, 1991
Oil on particle board / óleo sobre Masonite
19 11/16 x 15 3/4 x 2 3/16 in. (50 x 40 x 5.5 cm)
Courtesy the artist and Galería OMR, Mexico City
[Figure 91]

41. *La demoiselle de Avenue Revolución*, 1991
Oil on particle board / óleo sobre Masonite
30 x 22 7/16 x 1 1/2 in. (77 x 57 x 4 cm)
Courtesy the artist and Galería OMR, Mexico City
[Figure 55]

42. *Fantasilandia, Mexico City*, 1991
Fujiflex SG photograph, ed. 15 / fotografía Fujiflex SG, ed. 15
20 x 24 in. (50.8 x 61 cm)
Courtesy the artist and Jan Kesner Gallery, Los Angeles

43. *Malcolm Mex Cap (La X en la frente)*, 1991
Iron-on lettering on baseball cap / texto planchado sobre cachucha de beisbol
11 x 7 1/2 x 5 in. (28 x 19 x 12.7 cm)
Courtesy the artist
[Figure 62]

44. *Pachuco Mouse*, 1991
Oil on particle board / óleo sobre Masonite
21 x 17 x 1 3/4 in. (53.3 x 43.2 x 4.5 cm)
Courtesy the artist and Galería OMR, Mexico City
[Figure 58]

45. *Free Trade / Libre comercio*, 1992
Stitched lettering on baseball cap / texto bordado sobre cachucha de beisbol
11 x 7 1/2 x 5 in. (28 x 19 x 12.7 cm)
Courtesy the artist

46. *MuLAto*, 1992
Stitched lettering and airbrushed inks on baseball cap / texto bordado y pincel de aire con tintas sobre cachucha de beisbol
11 x 7 1/2 x 5 in. (28 x 19 x 12.7 cm)
Courtesy the artist
[Figure 65]

47. *California Taco, Santa Barbara, California*, from House of Mirrors, 1995
Fujiflex SG photograph, ed. 20 / fotografía Fujiflex SG, ed. 20
20 x 24 in. (50.8 x 61 cm)
Courtesy the artist and Jan Kesner Gallery, Los Angeles
[Figure 59]

48. *Eddie Olintepeque, Guatemala*, from House of Mirrors, 1995
Fujiflex SG photograph, ed. 20 / fotografía Fujiflex SG, ed. 20
20 x 24 in. (50.8 x 61 cm)
Courtesy the artist and Jan Kesner Gallery, Los Angeles
[Figure 56]

49. *Sombrero Tower, Dillon, South Carolina*, from House of Mirrors, 1995
Fujiflex SG photograph, ed. 20 / fotografía Fujiflex, ed. 20
20 x 24 in. (50.8 x 61 cm)
Courtesy the artist and Jan Kesner Gallery, Los Angeles
[Figure 57]

50. *Zapata Vive! East Los Angeles, California*, from House of Mirrors, 1995
Fujiflex SG photograph, ed. 20 / fotografía Fujiflex, ed. 20
20 x 24 in. (50.8 x 61 cm)
Courtesy the artist and Jan Kesner Gallery, Los Angeles

51. *Tweety Bird*, from Aliens of Exceptional Ability / *Piolín*, de Especímenes, raza cósmica, 1998
Oil on particle board with marionette / óleo sobre Masonite con marioneta
Painting / pintura: 18 x 12 x 1 in. (46 x 31 x 2.5 cm)
Marionette / marioneta: 11 x 6 x 2 in. (27 x 15 x 5 cm)
Collection Pepis and Aurelio López Rocha, Mexico City
[Page iii]

52. *Viva la Raza Cósmica!* from Raza Cósmica, 1998
Collaboration with Mario Ybarra
Fujiflex Crystal Archival photograph, ed. 20 / fotografía Fujiflex Crystal Archival, ed. 20
20 x 24 in. (50.8 x 61 cm)
Courtesy the artist and Jan Kesner Gallery, Los Angeles

53. *Dodgers Yarmulke*, 1999
Stitched lettering on baseball cap / texto bordado sobre cachucha de beisbol
11 x 7 1/2 x 5 in. (28 x 19 x 12.7 cm)
Courtesy the artist

54. *Keep the Faith (San Diego Padres)*, 1999
Stitched lettering and airbrushed inks on baseball cap / texto bordado y pincel de aire con tintas sobre cachucha de beisbol
11 x 7 1/2 x 5 in. (28 x 19 x 12.7 cm)
Courtesy the artist

55. *Mutating Painting*, from Impure Beauty, 1999
Automobile paint on metal / pintura de automóvil sobre metal
24 x 72 in. (61 x 182.9 cm)
Courtesy the artist

NUNO RAMOS

56. Untitled / *Sin título*, 1999
Mirror, fabrics, plastics, glass, metal, paint and other materials on wood/ espejo, telas, plásticos, vidrio, metal, tinta y otros materiales sobre madera
102 x 216 1/2 x 118 1/8 in. (260 x 550 x 300 cm)
Courtesy the artist
[Figure 67]

57. Untitled / *Sin título*, 2000
Sand, oil, and glass / arena, óleo, y vidrio
Three pieces / tres piezas, 60 x 144 x 48 in. (152 x 366 x 122 cm) each / cada una
Commissioned by Museum of Contemporary Art, San Diego; courtesy the artist and Galeria Camargo Vilaça, São Paulo
[Shown in San Diego only]

VALESKA SOARES

58. *Sinners / Pecadores*, 1995
Cast beeswax, hair, and metal / cera de abeja vaciada, cabello y metal
7 7/8 x 95 5/8 x 11 in. (20 x 243 x 28 cm)
Courtesy Galeria Camargo Vilaça, São Paulo
[Figure 68]

59. *Sinners / Pecadores*, 1995
Cast beeswax, hair, and metal / cera de abeja vaciada, cabello y metal
7 7/8 x 95 5/8 x 11 1/8 in.
Collection Brondesbury Holdings, Ltd., Tortola, B.V.I.
[Figure 68]

60. *Sinners / Pecadores*, 1995
Cast beeswax, hair, and metal / cera de abeja vaciada, cabello y metal
7 7/8 x 95 5/8 x 11 1/8 in. (20 x 243 x 28.2 cm)
Collection Oded Goldberg, New York
[Figure 68]

61. *Sinners / Pecadores*, 1995
Cast beeswax, hair, and metal / cera de abeja vaciada, cabello y metal
7 7/8 x 95 5/8 x 11 1/8 in. (20 x 243 x 28.2 cm)
Collection Ralph and Sheila Pickett, Saratoga, California
[Figure 68]

62. *Sinners/ Pecadores*, 1995
Cast beeswax, hair, and metal / cera de abeja vaciada, cabello y metal
7 7/8 x 95 5/8 x 11 1/8 in. (20 x 243 x 28.2 cm)
Collection Nedra and Mark Oren, Coconut Grove, Florida
[Figure 68]

63. *Sinners / Pecadores*, 1995
Cast beeswax, hair, and metal / cera de abeja vaciada, cabello y metal
7 7/8 x 95 5/8 x 11 1/8 in. (20 x 243 x 28.2 cm)
Collection Larry and Deborah Hoffman, Coconut Grove, Florida
[Figure 68]

64. *Sinners/ Pecadores*, 1995
Cast beeswax, hair, and metal / cera de abeja vaciada, cabello y metal
7 7/8 x 95 5/8 x 11 1/8 in. (20 x 243 x 28.2 cm)
Collection the artist; courtesy Galeria Camargo Vilaça, São Paulo, and LiebmanMagnan Gallery, New York
[Figure 68]

65. Untitled, from Cold Feet / Sin título, de Pies fríos, 1996
Cast aluminum, velvet, and sand / aluminio vaciado, terciopelo y arena
108 5/8 x 11 15/16 x 11 15/16 in. (276 x 30 x 30 cm) (open)
Collection Ignacio and Valentina Oberto, Caracas
[Page xii]

66. *Limp / Flácido*, 1997
Cast rubber, ed. 3, A.P. / hule vaciado, ed. 3, P.A.
Dimensions variable / medidas variables
Courtesy LiebmanMagnan Gallery, New York, and Galeria Camargo Vilaça, São Paulo
[Figure 70]

67. Untitled, from Characters / Sin título, de Personajes, 1997
Cast aluminum and velvet / aluminio vaciado y terciopelo
Dimensions variable / medidas variables
Collection the artist; courtesy LiebmanMagnan Gallery, New York, and Galeria Camargo Vilaça, São Paulo
[Figure 70]

EINAR AND JAMEX DE LA TORRE

68. *El Fix*, 1997
Blown glass, mixed media / vidrio soplado, técnica mixta
30 x 72 x 4 in. (76 x 185 x 10 cm)
Collection Museum of Contemporary Art, San Diego; Museum purchase with funds from an anonymous donor, 1999.27.a–b
[Figure 73]

69. *The Source: Virgins and Crosses / El Clásico: Vírgenes y cruces*, 1999
Blown glass and mixed media / vidrio soplado, técnica mixta
Thirty pieces, each approximately / treinta piezas, cada una aproximadamente 18–27 x 9–12 in. (46–69 x 23–30 cm)
Courtesy the artists and Porter Troupe Gallery, San Diego
[Figure 75]

JAMEX DE LA TORRE

70. *Serpents and Ladders /*
Serpientes y escaleras, 1998
Blown glass and mixed media /
vidrio soplado, técnica mixta
96 x 48 x 22 7/8 in.
(244 x 122 x 58 cm)
Courtesy the artist and Porter Troupe
Gallery, San Diego
[Figure 72]

MEYER VAISMAN

71. *Mother Goose's Thing /*
La cosa de Mamá Gansa, 1990
Cotton and ink on cotton /
algodón y tinta sobre algodón
68 7/8 x 55 1/8 x 2 in.
(175 x 140 x 5 cm)
Collection Ignacio and Valentina
Oberto, Caracas
[Figure 1]

72. *Untitled Tapestry /*
Gobelino sin título, 1990
Cotton and ink on cotton /
algodón y tinta sobre algodón
68 7/8 x 64 3/16 x 2 in.
(175 x 163 x 5 cm)
Collection B.Z. + Michael Schwartz,
New York
[Page vii]

73. *Tofustada*, 1991
Cotton and ink on cotton /
algodón y tinta sobre algodón
87 x 74 x 2 in. (221 x 188 x 5 cm)
Collection the artist

74. *Untitled Turkey I /*
Pavo sin título I, 1992
Rabbit skin, various fabrics, and
stuffed turkey on wooden base /
piel de conejo, telas variadas y pavo
disecado sobre base de madera
33 7/8 x 22 x 28 in. (86 x 56 x 71 cm);
base: 36 x 25 x 28 in.
(90 x 62 x 71 cm)
Collection B.Z. + Michael Schwartz,
New York
[Figure 76]

75. *Untitled Turkey VII /*
Pavo sin título VII, 1992
Rabbit fur, suede, embroidered lace,
stuffed turkey, and various materials
on wood base / piel de conejo,
gamuza, encaje bordado, pavo
disecado y materiales diversos sobre
base de madera
27 1/8 x 26 x 28 in. (69 x 66 x 71 cm);
base: 39 3/8 x 26 x 33 7/8 in.
(100 x 66 x 86 cm)
Morton G. Neumann Family
Collection, New York

76. *Untitled Turkey XXII / Pavo sin*
título XXII, 1993
Feathers, plastic bananas, and stuffed
turkey on wood base /
plumas, plátanos de plástico, y pavo
disecado sobre base de madera
31 7/8 x 25 3/16 x 31 1/8 in. (81 x 64 x 79
cm); base: 29 x 20 x 31 in.
(73.7 x 51 x 79 cm)
Collection the artist
[Figure 98]

77. *Barbara Fischer/ Psychoanalysis*
and Psychotherapy / Barbara Fischer/
Psicoanálisis y psicoterapia, 2000
Design cast, fiberglass, pigment,
wood, fabric, glass /
vaciado en fibra de vidrio, pigmento,
madera, tela y vidrio
87 x 44 x 42 1/8 in. (221 x 112 x 107 cm)
Morton G. Neumann Family
Collection, New York
[Not shown at all venues]
[Page viii, figure 82]

ADRIANA VAREJÃO

78. *Map of Lopo Homem /*
Mapa de Lopo Homem, 1992
Oil, wood, and mixed media /
óleo, madera y técnica mixta
43 5/16 x 55 1/8 in. (110 x 140 cm)
Collection Brondesbury Holdings,
Ltd., Tortola, B.V.I.
[Not shown at all venues]

79. *Rack / Percha*, 1993
Oil on canvas / óleo sobre tela
64 15/16 x 76 3/4 in. (165 x 195 cm)
Collection Juan Varez, Madrid
[Figure 4]

80. *Extirpation of Evil by Incision /*
Extirpación del mal por incisión, 1995
Oil on canvas and wood /
óleo sobre tela y madera
43 5/16 x 55 1/8 in. (110 x 140 cm)
Collection Marcantonio Vilaça,
São Paulo

81. *Meat à la Taunay /*
Carne a la manera de Taunay, 1997
Oil on canvas and porcelain /
óleo sobre tela y porcelana
Dimensions variable /
medidas variables
Painting / pintura: 25 x 29 1/8 x 2 in.
(64 x 74 x 5 cm)
Courtesy Galería OMR, Mexico City
[Figure 85]

82. *Carpet-Style Tilework in Live*
Flesh / Azulejos como tapete en carne
viva, 1999
Oil, foam, aluminum, wood, and
canvas / óleo, espuma, aluminio,
madera y tela
59 x 75 3/16 x 9 7/8 in.
(150 x 191 x 25 cm)
Collection Museum of Contemporary
Art, San Diego; Museum purchase,
2000.5
[Figure 86]

Biographies of the Artists Biografías de artistas

Miguel Calderón
Born / Nacido
1971, Mexico City

Lives and works / Vive y trabaja
Mexico City

**Selected solo exhibitions /
Algunas exposiciones individuales**
Historia artificial, Museo de Historia
 Natural de la Ciudad de México,
 Mexico City, 1995
Andrea Rosen Gallery, New York,
 1997
Ridiculum Vitae, La Panaderia,
 Mexico City, 1998
Joven entusiasta, Museo Rufino
 Tamayo, Mexico City, 1999
Institute of Visual Arts (INOVA),
 University of Wisconsin,
 Milwaukee, 1999

**Selected group exhibitions /
Algunas exposiciones colectivas**
*Asi está la cosa: Instalación y arte
 objecto en América Latina*, Centro
 Cultural/Arte Contemporáneo,
 Mexico City, 1997
Interferencias, Canal de Isabel II,
 Madrid, 1998
The Garden of Forking Paths,
 Kunstforeningen, Copenhagen;
 Edsvik konst och kultur,
 Stockholm; Helsinki City Art
 Museum; Nordjyllands
 Kunstmusem, Alborg, Denmark,
 1998–99
Go Away: Artists and Travel, Royal
 College of Art, London, 1999

María Fernanda Cardoso
Born / Nacida
1963, Bogotá, Colombia

Lives and works / Vive y trabaja
Bondi Beach, Australia

**Selected solo exhibitions /
Algunas exposiciones individuales**
Cardoso Flea Circus (installation,
 video, and performances), Arts
 Festival, Atlanta; Miami Art
 Museum; Fabric Workshop
 Museum, Philadelphia; Vancouver
 Art Gallery, 1992–98
Cemetery, Guggenheim Gallery,
 Chapman University, Orange,
 California, 1993
*María Fernanda Cardoso: Recent
 Sculptures*, List Visual Arts Center,
 Massachusetts Institute of
 Technology, Cambridge, 1994
Hojas y alas, Velenzula y Klenner
 Galeria, Bogotá, 1996
Cardoso Flea Circus (video installa-
 tion), New Museum of
 Contemporary Art, New York;
 Tipi, Centre National d'Art et de
 Culture Georges Pompidou, Paris;
 Maloka, Bogotá; Museo de
 Historia Natural de la Ciudad de
 México, Mexico City; Sydney
 Festival, Sydney, Australia,
 1998–2000

**Selected group exhibitions /
Algunas exposiciones colectivas**
Ante América, Biblioteca Luis Angel
 Arango, Bogotá; Museo de Artes
 Visuales Alejandro Otero, Caracas,
 Venezuela; Yerba Buena Center for
 the Arts, San Francisco; Centro
 Cultural de la Raza, San Diego;
 Spencer Museum, Lawrence,
 Kansas; Queens Museum, New
 York, 1992–94
Lingua latina est regina, Stux Gallery,
 New York, 1993–94
Cartographies, Winnipeg Art Gallery,
 Manitoba, Canada; Biblioteca Luis
 Angel Arango, Bogotá; Museo de
 Artes Visuales Alejandro Otero,
 Caracas; National Gallery of
 Canada, Ottawa; Bronx Museum
 of the Arts, New York, 1993–94
*Space of Time: Contemporary Art
 from the Americas*, Americas
 Society, New York, 1993–95
Collective Soul, Galeria Marina
 Marabini, Bologna, Italy, 1996
Of Mudlarkers and Measures, Agnes
 Etherington Art Centre, Queen's
 University, Kingston, Ontario, 1997
*Asi está la cosa: Instalación y arte
 objecto en América Latina*, Centro
 Cultural/Arte Contemporáneo,
 Mexico City, 1997
Latino America, Caixa Geral de
 Depositos, Lisbon, 1999

Rochelle Costi
Born / Nacida
1961, Caxias do Sul, Brazil

Lives and works / Vive y trabaja
São Paulo, Brazil

**Selected solo exhibitions /
Algunas exposiciones individuales**
Ser Um, Galeria Arte et Fato, Pôrto
 Alegre, Brazil, 1987
Pós-Imagem, Programa de
 Exposições do Centro Cultural,
 Pavilhão da Bienal São Paulo, 1992
Oportunidades ópticas, Galeria Uff,
 Niterói, Brazil; Galeria Sérgio
 Milliet, FUNARTE, Rio de
 Janeiro, Brazil, 1995
Galeria Brito Cimino, São Paulo, 1998

**Selected group exhibitions /
Algunas exposiciones colectivas**
Panorama da arte brasileira, Museu
 de Arte Moderna de São Paulo,
 1995
Sampa, Stedelijk Museum, Sittard,
 Netherlands, 1996
*Novas Travessias: New Directions in
 Brazilian Photography*,
 Photographers Gallery, London,
 1996
News from Brazil, Galerie
 Aschenbach, Amsterdam, 1997
II Tokyo Photography Biennial,
 Tokyo Metropolitan Museum of
 Photography, 1997
VI Bienal de La Habana, Havana, 1997
Seleção, Galeria Brito Cimino, São
 Paulo, 1998
*XXIV Bienal internacional de São
 Paulo*, 1998

ARTURO DUCLOS

Born / Nacido
1959, Santiago, Chile

Lives and works / Vive y trabaja
Santiago

Selected solo exhibitions / Algunas exposiciones individuales
Centre d'Art d'Herblay, Herblay, France, 1992
Associazione culturale contemporanea, Milan, 1996
Caput corvi, Ruth Benzacar Gallery, Buenos Aires, Argentina; Tomas Andreu Gallery, Santiago, 1998–99
Alchemy in the Work of Arturo Duclos, Essex University Gallery, Colchester, England; Bolivar Hall, London, 1998–99
Sefirot, Thomas Cohn Gallery, São Paulo, Brazil, 1999

Selected group exhibitions / Algunas exposiciones colectivas
XXIV Bienal internacional de São Paulo, 1998
II Mercosul bienal, Pörto Alegre, Brazil, 1999
Magnetica, Telefonica Gallery, Santiago, 1999

JOSÉ ANTONIO HERNÁNDEZ-DIEZ

Born / Nacido
1964, Caracas, Venezuela

Lives and works / Vive y trabaja
Caracas and Barcelona

Selected solo exhibitions / Algunas exposiciones individuales
Sala Rómulo, Caracas, 1991
Ante América, Biblioteca Luis Angel Arango, Bogotá, Colombia; Museo de Artes Visuales Alejandro Otero, Caracas; Queens Museum of Art, Queens, New York, 1992–93
Galeria Camargo Vilaça, São Paulo, Brazil, 1995
Sandra Gering Gallery, New York, 1996
Galeria Estrany, Barcelona, 1999
New Museum of Contemporary Art, New York, 2000
Galeria Camargo Vilaça, São Paulo, 2000

Selected group exhibitions / Algunas exposiciones colectivas
Emergency/Emergenze, Aperto '93, XLV Biennale, Venice, 1993
Cocido y crudo, Museo Nacional Centro de Arte Reina Sofia, Madrid, 1994
Bienal de La Habana, Havana, 1994
Kwangju Biennale, Kwangju, Korea, 1995
XXIII Bienal internacional de São Paulo, 1996
inSITE 97, San Diego and Tijuana, Mexico, 1997
Norte del Sur: Venezuelan Art Today, Philbrook Museum of Art, Tulsa, 1997
Asi está la cosa: Instalación y arte objeto en América Latina, Centro Cultural/Arte Contemporáneo, Mexico City, 1997
Spectacular Optical, Thread Waxing Space, New York; Museum of Contemporary Art, Miami; CU Art Galleries, University of Colorado, Boulder, 1998
Amnesia, Christopher Grimes Gallery and Track 16 Gallery, Santa Monica, California; Contemporary Arts Center, Cincinnati; Biblioteca Luis Ángel Arango, Bogotá, Colombia, 1998–99
Carnegie International 1999/2000, Carnegie Museum of Art, Pittsburgh, 1999–2000

YISHAI JUSIDMAN

Born / Nacido
1963, Mexico City

Lives and works / Vive y trabaja
Mexico City

Selected solo exhibitions / Algunas exposiciones individuales
Yishai Jusidman: Pictorial Investigations, 1989-1996, University Art Gallery, San Diego State University; Otis Gallery, Otis College of Art and Design, Los Angeles; Miami-Dade Community College, Miami; Nevada Institute of Contemporary Art, Las Vegas; Blaffer Gallery, University of Houston, 1996–98
Sumo (1995–97), *Bajo tratamiento (1997–99)*, Museo de Arte Carrillo Gil, Mexico City, 1999

Selected group exhibitions / Algunas exposiciones colectivas
Continental Discourse, San Antonio Museum of Art, 1995
Tendencies: New Art from Mexico City, San Francisco Art Institute; Vancouver Gallery of Contemporary Art, Vancouver, British Columbia, 1995–96
The Conceptual Trend: Six Artists from Mexico City, El Museo del Barrio, New York, 1997
Creación en movimiento, Galeria Central del Centro Nacional de las Artes, Mexico City, 1998
Cinco continentes y una ciudad, Museo de la Ciudad de México, Mexico City, 1999

IÑIGO MANGLANO-OVALLE

Born / Nacido
1961, Madrid

Lives and works / Vive y trabaja
Chicago

Selected solo exhibitions / Algunas exposiciones individuales
Balsero, Museum of Contemporary Art, Chicago, 1997
The El Niño Effect, ArtPace, A Foundation for Contemporary Art, San Antonio, 1997
Garden of Delights, Southeastern Center for Contemporary Art, Winston-Salem, North Carolina, 1998
Max Protech Gallery, New York, 1998
Sonambulo II (Blue) (site-specific installation), Art Institute of Chicago, 1999
Le Baiser, Institute of Visual Arts (INOVA), University of Wisconsin, Milwaukee, 1999
Banks in Pink and Blue, Henry Art Gallery, University of Washington, Seattle, 2000
Clock, Wexner Center for the Arts, Columbus, Ohio, 2000
Atlanta College of the Arts Gallery, 2000

Selected group exhibitions / Algunas exposiciones colectivas
Bohen Foundation, New York, 1997
XXIV Bienal internacional de São Paulo, 1998
Amnesia, Christopher Grimes Gallery and Track 16 Gallery, Santa Monica, California; Contemporary Arts Center, Cincinnati; Biblioteca Luis Ángel Arango, Bogotá, 1998–99
ARCO, the Project Room, Madrid, 1999
Best of the Season: Selected Work from the 1998–1999 Gallery Season, Aldrich Museum of Contemporary Art, Ridgefield, Connecticut, 1999
Searchlight: Consciousness at the Millennium, California College of Arts and Crafts, Oakland, 1999
inSITE 2000, San Diego and Tijuana, Mexico, 2000
Interventions, Milwaukee Art Museum, 2000
Things We Don't Understand, Generali Foundation, Vienna, 2000
Whitney Biennial 2000, Whitney Museum of American Art, New York, 2000

LIA MENNA BARRETO

Born / Nacida
1959, Rio de Janeiro, Brazil

Lives and works / Vive y trabaja
Pôrto Alegre, Brazil

**Selected solo exhibitions /
Algunas exposiciones individuales**
Ordem noturna, Thomas Cohn Arte
 Contemporânea, Rio de Janeiro,
 1995
Galeria Camargo Vilaça, São Paulo,
 Brazil, 2000
Diário de uma boneca, Galeria
 Chaves, Pôrto Alegre, 2000

**Selected group exhibitions / Algunas
exposiciones colectivas**
Infância revisitada, Museu de Arte
 Moderna, Rio de Janeiro, 1995
América Latina '96, Museo Nacional
 de Bellas Artes, Buenos Aires,
 Argentina, 1996
Pode a arte ser afirmativa, Culturgest,
 Lisbon, 1997
*Asi está la cosa: Instalación y arte
 objeto en América Latina*, Centro
 Cultural/Arte Contemporáneo,
 Mexico City, 1997
Um olhar Brasileiro, Coleção Gilberto
 Gateaubriand, Haus der Kulturen
 der Welt, Berlin, 1998
Niños de la calle, Museo Jacobo
 Borges, Caracas, Venezuela, 1999

FRANCO MONDINI-RUIZ

Born / Nacido
1961, San Antonio

Lives and works / Vive y trabaja
San Antonio and Brooklyn

**Selected solo exhibitions / Algunas
exposiciones individuales**
Infinito Botánica: ArtPace, ArtPace, A
 Foundation for Contemporary Art,
 San Antonio, 1996
Infinito Botánica: New York, Center
 for Curatorial Studies, Bard
 College, Annandale-on-Hudson,
 New York, 1999
Mexique, El Museo del Barrio, New
 York, 2000

**Selected group exhibitions / Algunas
exposiciones colectivas**
Simply Beautiful, Contemporary Art
 Museum, Houston, 1997
Collective Visions, San Antonio
 Museum of Art, 1998
The Ecstatic, Trans-Hudson Gallery,
 New York, 1999
Whitney Biennial 2000, Whitney
 Museum of American Art, New
 York, 2000

RUBÉN ORTIZ TORRES

Born / Nacido
1964, Mexico City

Lives and works / Vive y trabaja
Los Angeles

**Selected solo exhibitions / Algunas
exposiciones individuales**
Trabajos recientes, Galeria de Arte
 Contemporáneo, Mexico City, 1993
The House of Mirrors, Jan Kesner
 Gallery, Los Angeles, 1995
La casa de los espejos and *Pinturas
 para turistas*, Fotoseptiembre,
 Galeria OMR, Mexico City, 1996

**Selected group exhibitions / Algunas
exposiciones colectivas**
Sin motivos aparentes, Museo de Arte
 Carrillo Gil, Mexico City, 1985
Mexico Today: A New View, Diverse
 Works Artspace, Houston; Blue
 Star Art Space, San Antonio;
 Dennerware Artist Cooperative
 Gallery, Tucson, 1987
XX Festival de arte latinoamericano,
 Museo de Arte, Brasilia, Brazil,
 1989
*La Frontera/The Border: Art about
 Mexico/United States Border
 Experience*, Museum of
 Contemporary Art, San Diego, and
 Centro Cultural la Raza, San
 Diego, 1993
Trade Routes, New Museum of
 Contemporary Art, New York, 1993
Distant Relations, Ikon Gallery,
 Birmingham, England; Camden
 Arts Center, London; Irish
 Museum of Modern Art, Dublin;
 San Jose Museum of Art, San Jose,
 California, 1995
*Encuentro de la fotografía ibero-
 americana*, Canal de Isabel II,
 Madrid, 1997
*Asi está la cosa: Instalación y arte
 objeto en América Latina*, Centro
 Cultural/Arte Contemporáneo,
 Mexico City, 1997
*Nuevos proyectos de arte público del
 continente americano (New Projects
 in Public Spaces by Artists of the
 Americas)*, inSITE 97, San Diego
 and Tijuana, Mexico, 1997
*En los noventa: Arte mexicano con-
 temporáneo*, Mexican Cultural
 Institute, New York, 1998

NUNO RAMOS

Born / Nacido
1960, São Paulo, Brazil

Lives and works / Vive y trabaja
São Paulo

**Selected solo exhibitions / Algunas
exposiciones individuales**
Gabinete de Arte Raquel Arnaud, São
 Paulo, 1991
Nuno Ramos: Pinturas, Museu de
 Arte Contemporânea do Rio
 Grande do Sul, Pôrto Alegre,
 Brazil, 1992
III, Gabinete de Arte Raquel Arnaud,
 São Paulo, 1993
Milky Way, Brooke Alexander
 Gallery, New York, 1995
Para Goeldi, AS Studio, São Paulo,
 Brazil, 1996
Noites brancas, ARCO, the Project
 Room, Madrid, 1998
Galeria Camargo Vilaça, São Paulo,
 1998
Centro Cultural Hélio Oiticica, Rio
 de Janeiro, Brazil; Museu de Arte
 Moderna de São Paulo, 1999–2000

**Selected group exhibitions / Algunas
exposiciones colectivas**
Bienal Brasil Século XX, São Paulo,
 1994
*XXII Bienal internacional de São
 Paulo*, 1994
XLVI Biennale, Venice, 1995
Fornos, Galeria Camargo Vilaça, São
 Paulo, 1996
Doações Recentes, Coleção Rubem
 Breitman, Museu de Arte
 Moderna, São Paulo, 1996
Milky Way, Museo de Arte
 Contemporáneo, Mexico City, 1997
*Asi está la cosa: Instalación y arte
 objeto en América Latina*, Centro
 Cultural/Arte Contemporáneo,
 Mexico City, 1997
As demensões da arte contemporânea,
 Museu de Arte de Ribeirão, Preto,
 Brazil, 1998
Figuras, Museu de Arte Moderna de
 São Paulo, 1999

VALESKA SOARES
Born / Nacida
1957, Belo Horizonte, Minas Gerais, Brazil

Lives and works / Vive y trabaja
Brooklyn

Selected solo exhibitions / Algunas exposiciones individuales
Centro Cultural Sérgio Porto, Rioarte, Rio de Janeiro, Brazil, 1991
Centro Cultural São Paulo, 1992
Galeria Camargo Vilaça, São Paulo, 1994
Information Gallery, New York, 1994
Strangelove, Galeria Camargo Vilaça, São Paulo; Laumeiar Sculpture Park, Saint Louis, 1996
Vanity, Portland Institute of Contemporary Art, Portland, Oregon, 1998
Historias (project), Public Art Fund, New York, 1998
Valeska Soares: Vanishing Point, Museum of Contemporary Art, San Diego, Downtown, 1999
Projeto Finep, Paço Imperial, Rio de Janeiro, 1999

Selected group exhibitions / Algunas exposiciones colectivas
Imagem sobre imagem, EspaçCultural Sérgio Porto, Rio de Janeiro, 1991
IV Bienal de La Habana, Havana, 1991
Polaridades e perspectivas, Paço das Artes, São Paulo, 1992
Artists in the Marketplace, Bronx Museum of the Arts, Bronx, New York, 1993
International Critic's Choice, Mitchell Museum, Mount Vernon, Illinois; Table Arts Center, Eastern Illinois University, Charleston; University Galleries, Southern Illinois University, Carbondale, 1993–94
XXII Bienal internacional de São Paulo, 1994
Havanna–São Paulo: Junge Kunst aus Lateinamerika, Haus der Kulturen der Welt, Berlin, 1995
Six Women in Red, Galeria Luis Serpa, Lisbon, 1996
To Live Is to Leave Traces, Hospício de Las Cabanas, Guadalajara, Mexico, 1996
Museu de Arte Moderna, Rio de Janeiro, 1996
Asi está la cosa: Instalación y arte objeto en América Latina, Centro Cultural/Arte Contemporáneo, Mexico City, 1997
Amnesia, Christopher Grimes Gallery and Track 16 Gallery, Santa Monica, California; Contemporary Arts Center, Cincinnati; Biblioteca Luis Ángel Arango, Bogotá, 1998–99

EINAR DE LA TORRE
Born / Nacido
1963, Guadalajara, Mexico

JAMEX DE LA TORRE
Born / Nacido
1960, Guadalajara, Mexico

Live and work / Viven y trabajan
Enseneda, Mexico, and San Diego

Selected solo exhibitions / Algunas exposiciones individuales
The Marlboro Man and the Virgin, Daniel Saxon Gallery, Los Angeles, 1997
Borderline Glass, Arizona State University, Tempe, 1997
Ojito Tapatio, Mexican Fine Arts Center Museum, Chicago, 1998
El Niño's Wake (installation), San Jose Center for Latino Arts, San Jose, California, 1999
Oxymodern, Porter Troupe Gallery, San Diego, 1999

Selected group exhibitions / Algunas exposiciones colectivas
Reconstructing Ritual, San Diego State University, 1997
inSITE 97, San Diego and Tijuana, Mexico, 1997
Cuarta bienal Monterrey, Museo de Monterrey, Monterrey, Mexico, 1999
Crossing Boundaries, Fisher Gallery, University of Southern California, Los Angeles, 1999
Latin American Still Life: Reflections of Time and Place, Katonah Museum of Art, Katonah, New York, 1999

MEYER VAISMAN
Born / Nacido
1960, Caracas, Venezuela

Lives and works / Vive y trabaja
Caracas and Barcelona

Selected solo exhibitions / Algunas exposiciones individuales
White Columns, New York, 1986
La Jolla Museum of Contemporary Art, La Jolla, California, 1988
Sonnabend Gallery, New York, 1990
Turkey, Leo Castelli Gallery, New York, 1992
Turkey, Galerie Daniel Templon, Paris, 1994
Propicdad privada, Espacio 204, Caracas, 1995
Green on the Inside/Red on the Outside (My Parents' Closet), 303 Gallery, New York, 1996
Jablonka Galerie, Cologne, Germany, 1999
Galeria Camargo Vilaça, São Paulo, Brazil, 1999
Gavin Brown's Enterprise, New York, 2000

Selected group exhibitions / Algunas exposiciones colectivas
Post-Abstract Abstraction, Aldrich Museum of Contemporary Art, Ridgefield, Connecticut, 1987
Carnegie International, Carnegie Museum of Modern Art, Pittsburgh, 1988
El jardín salvaje, Fundación Caixa de Pensiones, Madrid, 1991
PostHuman, FAE Musee d'Art Contemporain Pully, Lausanne, Switzerland; Castello di Rivoli, Museo d'Arte Contemporanea, Rivoli, Italy; Deste Foundation for Contemporary Art, Athens; Deichtorhallen, Hamburg, 1992
Drawing on Chance: Selections from the Collection, Museum of Modern Art, New York, 1995
Inclusion / Exklusion: Versuch einer neuen Kartografie der Kunst im Zeitalter von Postkolonialismus und globaler Migration, Steirischer Herbst 96, Graz, Austria, 1996
No Place (Like Home), Walker Art Center, Minneapolis, 1997
Asi está la cosa: Instalación y arte objeto en América Latina, Centro Cultural/Arte Contemporáneo, Mexico City, 1997
Roteiros, Roteiros, Roteiros, XXIV Bienal internacional de São Paulo, 1998
Contemporánea nuevas adquisiciónes, Museo Alejandro Otero, Caracas, Venezuela, 1998
Almost Warm and Fuzzy: Childhood and Contemporary Art, Des Moines Art Center, 1999

ADRIANA VAREJÃO
Born / Nacida
1964, Rio de Janeiro, Brazil

Lives and works / Vive y trabaja
Rio de Janeiro

Selected solo exhibitions / Algunas exposiciones individuales
Thomas Cohn Arte Contemporânea, Rio de Janeiro, 1993
Annina Nosei Gallery, New York, 1995
Galeria Camargo Vilaça, São Paulo, Brazil, 1996
Museo de Arte Contemporáneo Sofía Imber, Caracas, Venezuela, 1997
Pavilhão Branco, Instituto de Arte Contemporânea, Lisbon, 1998
Museo Rufino Tamayo, Mexico City, 1999
Lehmann Maupin Gallery, New York, 2000
Galeria Camargo Vilaça, São Paulo, 2000

Selected group exhibitions / Algunas exposiciones colectivas
New Histories, Institute of Contemporary Art, Boston, 1996
Asi está la cosa: Instalación y arte objeto en América Latina, Centro Cultural/Arte Contemporáneo, Mexico City, 1997
XXIV Bienal internacional de São Paulo, 1998
Liverpool Biennial of Contemporary Art, Tate Gallery, Liverpool, England, 1999

Andrea Rosen Gallery, New York

Leonora and Jimmy Belilty, Caracas

The Bohen Foundation, New York

Brito Cimino Gallery, São Paulo

Brondesbury Holdings, Ltd., Tortola, B.V.I.

Arturo Duclos, Santiago

Simone Fontana Reis, São Paulo

Galería Andreu, Santiago

Galería Elba Benítez, Barcelona

Galeria Camargo Vilaça, São Paulo

Galería OMR, Mexico City

Oded Goldberg, New York

Larry and Deborah Hoffman, Coconut Grove, Florida

Jan Kesner Gallery, Los Angeles

Yishai Jusidman, Mexico City

LiebmanMagnan Gallery, New York

Pepis and Aurelio López Rocha, Mexico City

Max Protetch Gallery, New York

Lia Menna Barreto, Pôrto Alegre, Brazil

Steven Mishaan, Montreal

Franco Mondini Ruiz, Brooklyn

Museum of Contemporary Art, San Diego

Ron and Lucille Neeley, San Diego

Morton G. Neumann Family Collection, New York

Ignacio and Valentina Oberto, Caracas

Nedra and Mark Oren, Coconut Grove, Florida

Rubén Ortiz Torres, Los Angeles

Ralph and Sheila Pickett, Saratoga, California

Porter Troupe Gallery, San Diego

Isabella Prata and Idel Arcuschin, São Paulo

Nuno Ramos, São Paulo

B.Z. + Michael Schwartz, New York

Valeska Soares, Brooklyn

Meyer Vaisman, New York

Juan Varez, Madrid

Marcantonio Vilaça collection, São Paulo

Contributors

Elizabeth Armstrong came to the Museum of Contemporary Art, San Diego (MCA), as senior curator in 1996 after fourteen years at the Walker Art Center, Minneapolis. She is organizer of *Ultrabaroque: Aspects of Post–Latin American Art*. Her other recent exhibitions and publications include *David Reed Paintings: Motion Pictures* (1998), *Fischli and Weiss: In a Restless World* (1996), *Duchamp's Leg* (1995), *In the Spirit of Fluxus* (1993), and *Jasper Johns: Printed Symbols* (1990).

Miki Garcia joined the MCA's staff as the Lila Wallace Curatorial Intern in 1999. She received her B.A. from Vassar College (1994) and an M.A. in Latin American art from the University of Texas at Austin (1999). She also serves as a Smithsonian Institution Fellow with the Smithsonian's Center for Latino Initiatives and the Inter-University Program for Latino Research.

Serge Gruzinski is assistant director of the Centre National de la Recherche Scientifique, Paris. He is also the author of several books, including *Man-Gods in the Mexican Highlands: Indian Power and Colonial Society, 1550–1800* (1989), *Painting the Conquest: The Mexican Indians and the European Renaissance* (1992), *The Conquest of Mexico: The Incorporation of Indian Societies into the Western World, Sixteenth to Eighteenth Centuries* (1993), and *La pensée métisse* (1999).

Paulo Herkenhoff is an art historian and curator who has written extensively on the theoretical and historical context of contemporary Latin American art. He has served as curator at the Museu de Arte Moderna do Rio de Janeiro and has held posts at a number of other prominent Brazilian institutions, including serving as director for the *XXIV Bienal de São Paulo* in 1998. His publications include *Guillermo Kuitca* (2000), *Cildo Meireles* (1999), *Louise Bourgeois* (1997–98), *Rosângela Rennó* (1997), *Lygia Pape* (1995), *Ernesto Neto* (1994), *Adriana Varejão* (1994), and *Ultramodern: The Art of Contemporary Brazil* (1993). He is currently an adjunct curator at the Museum of Modern Art, New York.

Victor Zamudio-Taylor is a curatorial advisor to the Manuel Alvarez Bravo Photography Archive and the Televisa Cultural Foundation, both in Mexico City, as well as the Institute of Visual Arts (INOVA), University of Wisconsin, Milwaukee. He is cocurator of *Ultrabaroque: Aspects of Post–Latin America Art*, as well as *The Road to Aztlan: Art from a Mythic Homeland* for the Los Angeles County Museum of Art (2001); *Políticas de la diferencia: Arte iberoamericano fin de siglo*, an international traveling exhibition on contemporary Latin American art organized by the Generalitat, Valencia, Spain (2001); and *Five Continents and One City: An International Salon of Painting* in Mexico City (2000).

Ensayistas

Elizabeth Armstrong llegó al Museum of Contemporary Art, San Diego (MCA), como curadora en jefe en 1996, tras catorce años en el Walker Art Center de Minneapolis. Es la organizadora de *Ultrabaroque: Aspectos de arte post-latinoamericano*. Sus otras exposiciones y publicaciones recientes incluyen *David Reed Paintings: Motion Pictures* (1998), *Fischli and Weiss: In a Restless World* (1996), *Duchamp's Leg* (1995), *In the Spirit of Fluxus* (1993), y *Jasper Johns: Printed Symbols* (1990).

Miki García se incorporó al equipo del MCA como Lila Wallace Curatorial Intern en 1999. Recibió una licenciatura de Vassar College en 1994 y una maestría en arte Latinoamericano de la Universidad de Texas, Austin, en 1999. Es además miembro de la Smithsonian Institution en el Center for Latino Initiatives y el Inter-University Program for Latino Research.

Serge Gruzinski es asistente de dirección del Centre National de la Recherche Scientifique de París. Es además autor de varios volúmenes, entre otros: *Man-Gods in the Mexican Highlands: Indian Power and Colonial Society, 1550–1800* (1989), *Painting the Conquest: The Mexican Indians and the European Renaissance* (1992), *The Conquest of Mexico: The Incorporation of Indian Societies into the Western World, Sixteenth to Eighteenth Centuries* (1993), y *La pensée métisse* (1999).

Paulo Herkenhoff es historiador del arte y curador; ha escrito ampliamente sobre el contexto histórico y político del arte latinoamericano contemporáneo. Ha sido curador del Museu de Arte Modera do Rio de Janeiro y ocupado posiciones en otras importantes instituciones brasileñas, incluyendo la dirección de la XXIV Bienal de São Paulo en 1998. Sus publicaciones incluyen *Guillermo Kuitca* (2000), *Cildo Meireles* (1999), *Louise Bourgeois* (1995), *Rosângela Rennó* (1997), *Lygia Pape* (1995), *Ernesto Neto* (1994), *Adriana Varejão* (1994) y *Ultramodern: The Art of Contemporary Brazil* (1993). Hoy es curador adjunto en el Museum of Modern Art de Nueva York.

Victor Zamudio-Taylor es asesor curatorial del Archivo Fotográfico Manuel Álvarez Bravo y la Fundación Cultural Televisa, ambos de la Ciudad de México, y del Institute of Visual Arts (INOVA), de la Universidad de Wisconsin, Milwaukee. Es curador de *Ultrabaroque: Aspectos del Arte Post-latinoamericano*, y de *The Road to Aztlan: Art from a Mythic Homeland* para el Los Angeles County Museum of Art (2001); *Políticas de la diferencia: Arte iberoamericano fin de siglo*, una exposición itinerante sobre arte contemporáneo latinoamericano organizada por la Generalitat Valenciana, en España (2001), y *Cinco continentes y una ciudad: Salón internacional de pintura* en la Ciudad de México (2000).

MUSEUM OF CONTEMPORARY ART, SAN DIEGO

PHOTOGRAPHY CREDITS

Bard Center for Curatorial Studies, Bard College,
Annandale-on-Hudson, New York: fig. 49.
M. Beck: fig. 103.
Chris Bliss: fig. 95.
Fabio Del Re: figs. 45–48.
George Holmes: fig. 94.
Richard Hurley: fig. 87.
Pierre Leguillon: fig. 99.
Herbert Lotz: figs. 68, 102.
Pablo Mason: figs. 5, 20, 21, 86.
Vicente de Mello: figs. 4, 84, 85.
John Messner: p. i, fig. 44.
Eduardo Ortega: fig. 43.
Jesús Sánchez Uribe: fig. 88.
Steven Sloman: pp. vii, figs. 1, 76–79, 98.
303 Gallery, New York: figs. 80, 81.
Anne Wehr: figs. 51, 52.

Previous page:
Iñigo Manglano-Ovalle at the
Museum of Contemporary Art, San Diego,
while working on *Paternity Test*
(Museum of Contemporary Art, San Diego),
May 25, 2000 (see cat. no. 32)